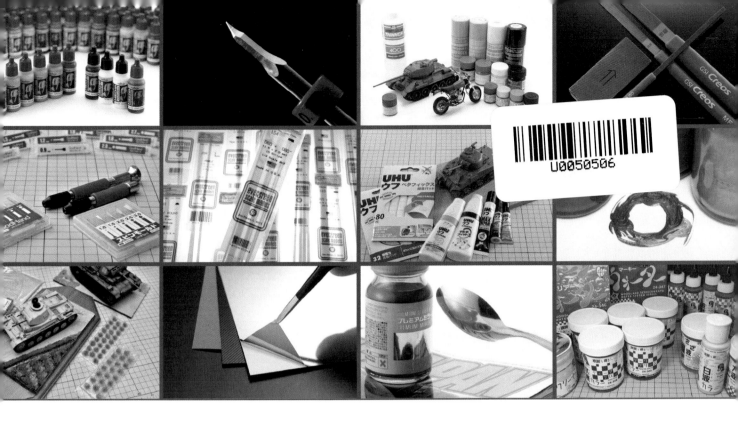

製作模型更加方便愉快的
工具&材料指南書

U0050506

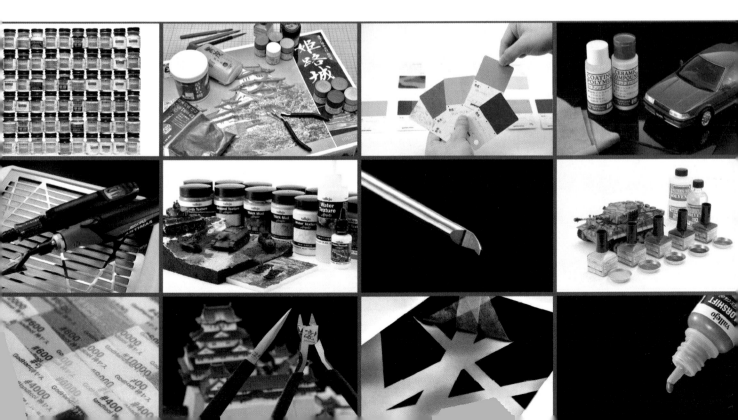

製作模型更加方便愉快的 工具&材料指南書

目錄 CONTENTS

※文章內刊登的產品有部分為僅剩下店面庫存或停產的商品。
※文章內的價格標示皆為含稅價。
※「プラモデル」(塑膠組裝模型)是日本プラモデル工業協同組合所擁有的註冊商標。

模型製作流程圖

在模型製作的過程中，有組裝和塗裝等各式各樣的工程，在這裡大致將任何模型種類都進行的作業總結為以下的流程圖。根據製作的模型套件不同，各種作業的比重也許會有些變化，但這裡將針對如何確認現在的模型作業進度，以及接下來要做什麼才能更接近完成品來做解說。

屯積

請不要屯積，動手製作吧！
回到起點！

起點！

序盤

組裝篇

切斷零件

勞作篇

處理湯口／分模線 → 組裝

追加細部細節	改造形狀
刻線	平坦加工／邊角加工
消除接縫痕跡	表面處理

完成素組

中盤

塗裝篇

清洗零件・乾燥／塗裝準備

發現損傷！

底層處理

塗裝（筆塗／噴罐／噴筆） ←→ 遮蓋保護

終盤

品質提升篇

| 入墨線 |
| 水貼／貼紙 |

舊化處理

最後修飾篇

| 表面修飾 |
| 正式組裝 |

還有很多
要加工的地方！

TOYOTA COROLLA LEVIN AE92
GT APEX EARLY VERSION (1987)

完成！

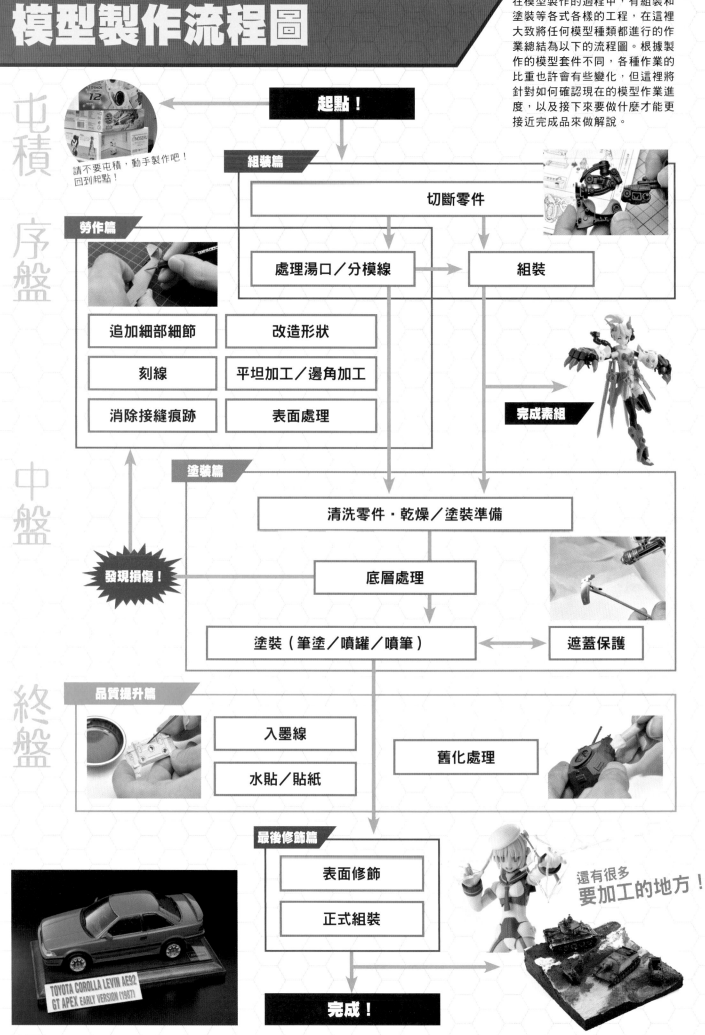

「組裝」篇

P.6~

無法避開一定要經歷的模型製作起跑線

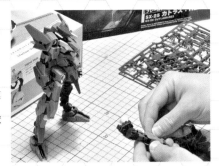

任何模型套件都必須先經歷從流道上將零件分離下來組裝的步驟。某些套件會需要清除零件的湯口痕跡或分模線，可能還需要進行黏合接著。

在本書中將不塗裝的角色人物套件直接組裝起來的狀態稱為「素組」。近年來，有很多可以說既使只是素組的狀態，完成度也已經相當足夠的套件，同時也有大量用來提升素組外觀狀態的工具問世。

「勞作」篇

P.52~

雖是平凡無奇的作業，但一切的苦功都只為了得到更高品質的模型作品

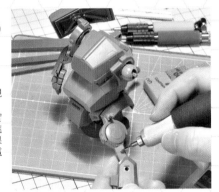

為了要提升模型的完成度，更精密地製作出細節的步驟，也就是「增加細節」的工程變得相當重要。近年來出現了種類豐富的增加細節專用工具和材料，同時也相應地衍生出各種不一樣的勞作技法。

另一方面，像是「將模型套件的零件修飾得更漂亮一些」這種在某種意義上雖然很樸素，但在完成度上可以確實呈現出品質差異的作業，也由於工具不斷地進一步洗練發展，以往被認為是大師級的技巧和技術，隨著工具的進化，變得任誰都容易試著挑戰相同的處理水準。但是即便如此，需要的步驟程序和作業時間是沒有變化的，如果遇到需要左右對稱地進行相同作業的角色人物套件，那就是更需要耐心去作業的部分了。為了達到完成作品的這個目標，有時也需要省略一些部分。太過講究而導致筋疲力盡就得不償失了。

「塗裝」篇

P.16~

讓模型一瞬間變得更加美觀的製作醍醐味

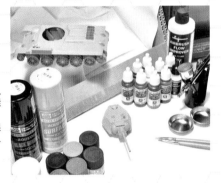

塗裝是可以一口氣提升模型完成度的作業。如果是比例模型，可以參考實機，試著重現實機的顏色；如果是角色人物套件，則可以從成型色改變為自己塗上的顏色，產生一種完全是自己專用的客製化套件的感覺。塗裝是最能表現製作者個性的作業，即使說「塗裝進步」＝「能夠最大限度地享受模型的樂趣」也不為過吧！

除了硝基系、琺瑯系這類使用了有機溶劑的塗料之外，近年來模型玩家對於臭味較少的水性塗料的關心程度也很大，每年都有新的塗料種類在增加。市面上的選擇相當豐富，所以請各位試著去尋找出適合自家環境的塗料、以及塗裝方法吧！

「品質提升」篇

P.36~

重複作業，讓作品呈現出更佳的深度

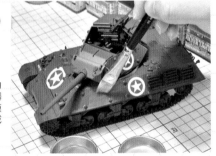

本篇所總結的是如何藉由細緻的作業處理，來提升作品完成度的各項作業內容。包括了用陰影來強調立體感的「入墨線」；以顏色和記號來加上重點突顯部位的「水貼／貼紙」；以及藉由將實機的塗裝剝落和劣化、泥土髒污等表現描繪出來，為模型加上真實的實際存在感的「舊化處理」。透過諸如此類的積累重複作業，可以增加模型的深度，完成有魄力的作品。除此之外，也有不經塗裝，只靠著入墨線和舊化處理就能帥氣完成的「簡易完成修飾法」這種技法。

「最後修飾」篇 P.6~

整體作品的調整～完成

在模型的世界裡，經常可以聽到「消光能夠遮三醜」這句話，只需要將消光透明保護塗料噴塗到套件上，修飾完成的效果就會完全不同。像這樣針對作品整體的光澤調整，或是在噴塗完透明保護塗料後，再用金屬色塗料或是透明塗料加上襯托色的作業，都彙集在這個「最後修飾」篇裡。最後要將分別塗裝完成的各個零件接著、組裝起來，經過這樣正式組裝的作業後就完成了。

除此之外 還有很多其他的作業內容 P.74~

並非盒子裡的東西才叫做模型

基本上模型是將盒內的零件組裝完成後就算大功告成了。但還有幾個可以追加到模型套件中的要素存在。像是製作用來擺放完成品的展示底座，或是能帶來故事性的情景模型底座的作業，也是別有一番趣味。這次也要為大家介紹能夠進一步增加完成品套件的魅力而下的工夫。讓我們一起踏出更深入模型製作世界的一步吧！

完成一件模型作品所必須的作業
「組裝」與「最後修飾」

首先從模型製作中必經過程的「組裝」開始，然後一路解說到最後的「最後修飾」步驟！在模型製作中，堅持到最後的「完成」是很重要的，無論過程花費了多少時間，只要沒有完成，中途結束的話，就無法體會到那種成就感。因此，讓我們一起學習完成模型必經之路的「最初」與「最後」吧！同時也會為各位介紹「組裝」的基本知識，以及各種有用的工具和材料。

1/100 SCALE FULL ACTION PLASTIC MODEL
フレームアームズ
SX-25 カトラス：RE2
SX-25 CUTLASS:RE2
SX-25 Basic Design by YANASE TAKAYUKI
Design Works by KOTOBUKIYA Basic Design by YANASE TAKAYUKI
Modeling by SOUHEI YUZUKI and SHIGEO MOURI Illustrated by ToMo

Modeling Flowchart

組裝	勞作	塗裝	品質提升	最後修飾

只要備齊這些工具就算OK了！組裝模型所必需的工具

首先介紹組裝模型作業中最低限度所需要的工具和材料。如果桌上備齊了這些的話，無論是角色人物套件還是比例模型套件，不管買了什麼模型都可以應付得過來。接下來要介紹的各種代表性的工具。

剪鉗
模型製作中最具代表性的主要工具

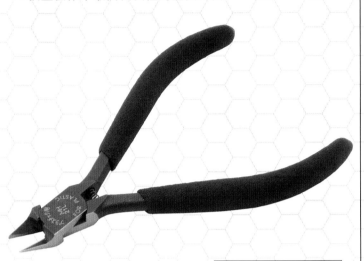

74035薄刃剪鉗（去除湯口用）
●發售商／TAMIYA　●3190日圓

一說起模型製作，首先想到的就是這個工具吧！這是從流道中將零件剪切下來時所需的道具。模型用的剪鉗與用來切斷金屬線的一般鉗子不同，為了容易讓刀尖深入零件和流道之間狹窄的部分（湯口），所以刀刃整體的設計更薄一些。另外，為了讓切口更平坦而容易進行後續的湯口處理，專用工具的設計特徵是能夠讓刀刃在閉合時呈現一個平面。根據這些特徵，雖然不適合用來剪切金屬等堅硬的材質，不過因為能最小限度地抑制剪切零件時造成的變形，所以在模型製作時，請使用專用的剪鉗吧！

TAMIYA的薄刃剪鉗，雖然刀刃鋒利，但只要不是過於勉強的使用方法，耐用強度也算是無可挑剔，是一支即使是初學者也很容易使用的剪鉗。

筆刀
與剪鉗並列為製作模型時的好夥伴

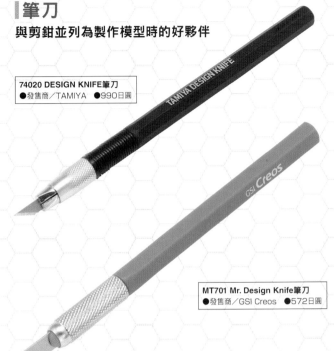

74020 DESIGN KNIFE筆刀
●發售商／TAMIYA　●990日圓

MT701 Mr. Design Knife筆刀
●發售商／GSI Creos　●572日圓

筆刀的運用範圍從處理自流道切下的零件上殘留的湯口痕跡，到零件的切削加工等等，與剪鉗並列為模型作業的好夥伴工具。以裁切的用途來說，使用美工刀也沒有問題。但是可以像筆一樣拿著使用的筆刀，更容易進行細小部分的作業，適合模型製作。

刀刃的大小、角度、刀尖的形狀等有各式各樣不同的產品設計，可以根據用途來區分使用。另外，在模型作業中，刀刃的鋒利度至為關鍵，所以要經常更換成新的刀刃來使用。

接著劑（塑膠模型專用膠）
塑料素材專用的接著劑

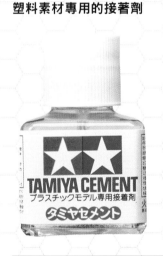

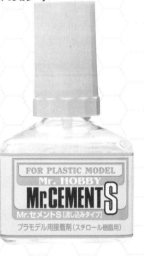

87003 TAMIYA塑膠模型專用接著劑（方瓶）
●發售商／TAMIYA　●220日圓

MC129 Mr.CEMENT模型用接著劑
●發售商／GSI Creos　●275日圓

最近的角色人物套件不需要使用到接著劑的產品變多了，但是大部分的比例模型套件還是需要用到接著劑。即使是不需要接著劑的套件，也會在固定容易脫落的零件時使用接著劑。另外，在「消除接縫」這個作業步驟時，將接著劑用來填埋零件之間的接縫，也是非常好用的材料。

模型用的塑膠模型專用膠的特性是能讓塑膠彼此溶解後黏接在一起，主要有黏稠的膏狀類型和清爽的流液類型兩種。前者是先塗在零件上後再貼上要接著的部位；後者是將零件彼此先組合在一起，再灌入流液的使用方法，基本上這兩種類型就可以對應大部分的接著作業。

※因為接著劑的成分含有有機溶劑，所以使用時需要換氣通風。

如果有的話會很方便的輔助道具

HT-099切割墊A4
●發售商／wave　●935日圓

切割墊

為了避免在使用筆刀時弄傷桌子，或是使用接著劑或塗料時弄髒桌子，請在模型製作的時候鋪上切割墊再進行作業吧！時常保持「將鋪有切割墊的範圍設定為作業空間！」這樣的意識，如此在作業中也比較容易保持整潔不凌亂。

鑷子

在模型套件越來越精細，小零件數量也增加的現代塑膠模型當中，鑷子是一定要準備的工具之一。在處理指尖難以拿穩的小零件，以及較薄的水貼也很有用。請選用鑷子前端正好可以密合的高精度產品吧！

74109精密鑷子（扁頭・直夾）
●發售商／TAMIYA　●1540日圓

瞬間接著劑

除了塑膠零件的彼此接著之外，在需要接著金屬等與塑膠這類不同素材時，也會希望預先準備好這個道具。有方便塗布的凝膠狀類型、專門用於強力接著的類型、還有可以滲入細縫的流液類型等，根據用途有幾種不同類型的產品。

瞬間接著劑×3G高強度
●發售商／wave　●495日圓

以組裝→最後修飾作業的最短流程完成模型！

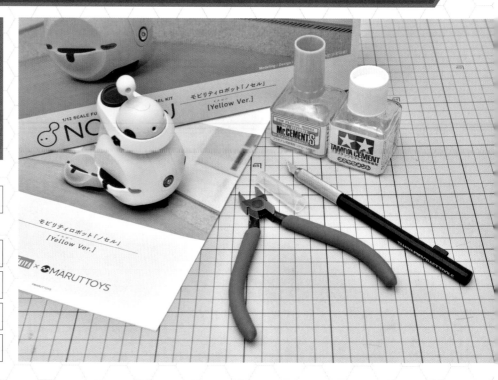

　完成一件模型作品之前，需要歷經套件的組裝、細節提升、塗裝等眾多的工程，不過我們在這裡先試著只以「組裝」和「最後修飾」的最小限度作業來完成模型作品吧！特別是以多色成型的角色人物套件，組裝完成後只需噴塗上「透明保護塗料」來做最後修飾，就能大幅提升作品的完成度。

使用的模型套件

MARUTTOYS NOSERU（Yellow Ver.）
●發售商／KODOBUKIYA●3300日圓

使用的工具＆材料

MT105 Mr.SHARPPNESS NIPPERS雙刃鉗
●發售商／GSI Creos●2750日圓

74040 MODELER'S KNIFE塑膠模型用筆刀
●發售商／TAMIYA●1045日圓

87003 TAMIYA塑膠模型專用接著劑（方瓶）
●發售商／TAMIYA●220日圓，40ml

MC129 Mr.CEMENT模型用接著劑
●發售商／GSI Creos●275日圓，40ml

從盒子裡取出，進行組裝的準備

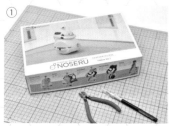 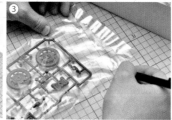 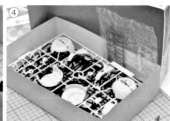

①／打開盒子之前也要先準備好工具。如果是不需要接著劑的套件，首先只要有剪鉗和筆刀就足夠了

②／打開盒子後，先將說明書取出。說明書上除了組裝順序之外，還會標明需要的工具，所以最好先確認一下。

③／用筆刀或剪刀將內袋開封，取出帶有零件的流道框架。這個時候要確認是否有從流道上掉落的零件。

④／將流道框架放回盒中，按照組裝順序依次取出所需的流道框架。像是透明零件這類容易受傷的零件，請放回袋子裡進行保護。

以"兩段式剪切"的方式整齊切下零件

 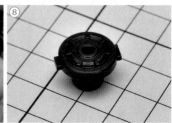

⑤／從流道框架連接至零件的部分稱為「湯口」。切下零件時，先切成稍微留有湯口部分的狀態。如果想要一口氣切得平整，很容易會造成失敗。

⑥⑦／從流道上分離下來，還保留湯口部分的零件，接下來要將剪鉗貼齊湯口，把剩下的湯口部分切掉。

⑧／藉由這種稱為"兩段式剪切"的兩階段工程，可以將湯口的橫切面修飾得很漂亮。基本上先是重複這個作業，之後再按照說明書的順序組裝零件。

萬一還有殘留了一點湯口呢？

⑨⑩／如果是在形狀凹陷的位置上有湯口的零件，用剪鉗可能會切不乾淨。這個時候就要先用剪鉗把湯口切除到可能的範圍，剩下的部分改用筆刀切除吧！

Pick up 特殊的湯口的切除方法

垂直切除法　　　　　水平切除法

　有些套件的湯口位置可能是在零件的背面。這種湯口稱為「隱藏式湯口」，是製造商為了不讓湯口的橫切面出現在零件表面而下的工夫。

　即使將剪鉗的刀刃正常地貼近湯口並切斷，湯口也會稍微殘留，造成零件無法很好地嵌入密合。在這種情況下，我們可以將剪鉗分為垂直、水平兩次切斷，這樣就可以乾淨地去除湯口。

▌藉由接著固定來提升強度，同時進行組裝吧！

雖然說不需要接著劑的模型套件在組裝時不需要使用到接著劑，但根據完成後的對待方式不同，零件還是有可能會脫落。因此，有時也會有施加接著固定比較好的部分。如果考慮到作品完成後的穩定度，還是加上這個步驟的工程比較保險。

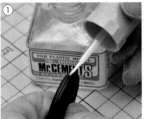

素組狀態

①／如果是面與面之間緊貼的零件，建議選用流液類型的接著劑。由兩側固定住要接著的兩個零件，然後將接著劑倒入接縫中。這樣一來，由於毛細管現象，接著劑會流入兩個零件的接觸面，讓零件之間可以緊緊地接著在一起。

②③／如果是有夾入鑲嵌設計的可動部位，要是使用流液類型的話，接著劑有時會不小心流到可動部分，因此在這種情況下推薦使用一般的塑膠模型專用膠。先分解拆開一次，在避免接觸可動部位的零件上塗上接著劑後，再組裝起來。

④／之後一直組裝到最後就完成了。像這樣把套件從盒子裡拿出來，不進行塗裝和追加作業，直接組裝的狀態稱為「素組」。雖然在這裡宣告完成也可以。不過去思考著"接下來要進行怎樣的作業和塗裝呢？"也是一件很讓人開心的事情哦！

▌藉由「表面修飾」作業來調整"光澤感"提升整體美觀！

在「素組」的套件上添加光澤，或者消除光澤，只要經過"表面修飾"的作業，就能讓模型的整體美觀完全改變。特別是針對素組的表面修飾，經常會使用GSI Creos的「Mr.TOPCOAT透明保護塗料」。根據光澤的不同，有3種產品陣容。讓我們來看看光澤或是消光處理對於成品的美觀程度形成多大的變化吧！

 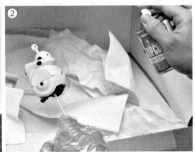 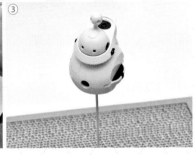

How to use

①／這裡使用的是最簡單的噴罐型透明保護塗料。使用前要先搖勻，好好攪拌內容物。總之使用前請務必先充分搖晃！
※使用噴罐時請一定要保持良好的換氣通風。

②／噴塗的時候請確認噴嘴的方向，從距離零件約20cm左右的位置噴塗。為了不讓塗料噴塗得太多造成垂流，請不要一直按住按鈕，

要斷斷續續地重複按下、放開、按下、放開的動作。

③／一邊改變角度，一邊噴塗整個表面，當整體的外觀呈現濕潤的狀態後，保持這樣等待乾燥。如果是消光處理的話，此時應該可以看到表面的光澤已經消失了吧！放置2小時左右，使其充分乾燥。

Mr.TOPCOAT
透明保護塗料
（光澤、半光澤、消光）
●發售商／GSI Creos
●各550日圓，100ml

光澤修飾處理

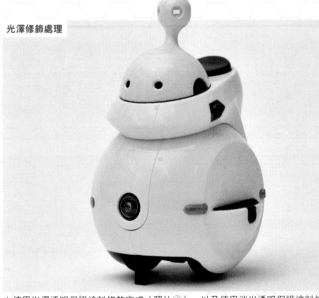

消光修飾處理

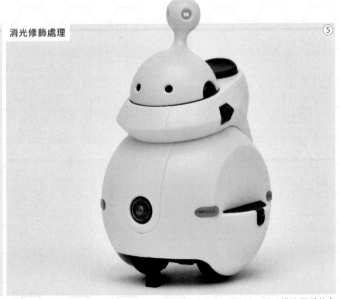

▲使用光澤透明保護塗料修飾完成（照片④），以及使用消光透明保護塗料修飾完成（照片⑤）的狀態。因為光澤表面會強烈反射光線的關係，所以根據觀看的角度不同，顏色的呈現狀態也會發生變化。相反的，消光表面的光線反射很微弱，無論從哪裡觀看，外觀都是呈現沒有光澤的狀態。因為「NOSERU」的外觀形狀圓潤、曲面很多，所以特別能夠觀察出兩者的不同吧！試著思考一下自己製作的模型套件適合哪種"光澤感"吧！

▌總之不斷地「完成」作品，不斷地進步吧！

即使是還在組裝後的作業或塗裝階段的途中，只要進行了這個「最後修飾」的作業，那麼這件模型就可以說是作為一件作品已經算是「完成」了吧！在模型製作中，這個「完成」的作業段落很重要，然後再吸取活用過程中的經驗，繼續挑戰新的作業，這樣就能夠不斷進步。

沒有這件工具就無法開始！「剪鉗」的基本知識

這是模型製作中不可缺少的模型用剪鉗。剪鉗基本上是兩側的剪鉗前端都有開刃的設計，但是模型用的剪鉗為了配合日趨精細化的套件零件，出現了格外鋒利的「單刃」類型。現在大致分為「雙刃」類型、和「單刃」類型這兩種設計。讓我們來看看它們各自的特點吧！

▌雙刃剪鉗

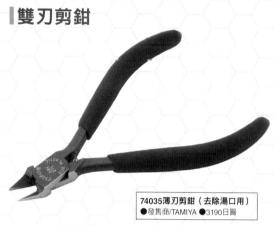

74035薄刃剪鉗（去除湯口用）
●發售商／TAMIYA ●3190日圓

TAMIYA的薄刃剪鉗在很多模型店都有販售，容易買到是其魅力之一。而且刀刃的鋒利度也很好，耐久性也很充分，泛用性也很高，所以是推薦給初學者的第一把剪鉗。

主要的「雙刃」類型剪鉗產品

74001精密剪鉗
●發售商／TAMIYA
●2530日圓

MT105 Mr.SHARPPNESS NIPPERS 雙刃鉗
(雙刃類型)
●發售商／GSI Creos
●2750日圓

GH-CPN-120雙刃薄口剪鉗
●發售商／GodHand神之手
●3300日圓

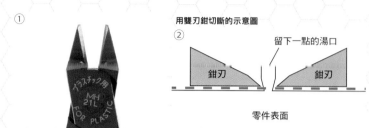

① ②

用雙刃鉗切斷的示意圖

②　留下一點的湯口
鉗刃　　鉗刃
零件表面

①②／雙刃剪鉗顧名思義，左右兩側都有鉗刃，藉由兩側鉗刃閉合夾住的方式來切斷湯口。
③～⑥／從流道上分離零件時，以留下一點湯口部分的方式進行剪斷，然後將鉗刃貼齊湯口的根部剪掉剩下的部分，這種方法稱為「兩段式剪切」。這麼一來湯口的痕跡會變得很少，可以裁切得更整齊漂亮。

▌單刃剪鉗

GH-SPN-120究極5.0超薄單刃剪鉗
●發售商／GodHand神之手 ●5280日圓

正如其名，這是一把具有"終極"鋒利程度的單刃剪鉗。之所以現在會出現很多單刃剪鉗商品，就是這把剪鉗所點起的戰火，還包括了優秀的性能在內，可以說是單刃剪鉗的代表性商品。

因為十分鋒利的關係，鉗刃非常纖細，使用方法錯誤的話容易造成破損，所以請先習慣使用方法之後，再挑戰使用於套件的組裝吧！

主要的「單刃類型剪鉗」產品

GH-PN-120
究極超薄單刃剪鉗
●發售商／GodHand神之手
●4180日圓

MT106 Mr.NIPPERS SINGLE-EDGED
單刃鉗
●發售商／GSI Creos
●3520日圓

PRO-ZETSU剪鉗
●發售商／VOLKS
●3630日圓

※板狀刀刃極薄，乍看之下像是雙刃剪鉗。接觸到湯口的面積很窄，可以將鉗刃伸進零件更細的部位。

① ②

用單刃鉗切斷的示意圖

②　留下一點的湯口
板狀刃　　鉗刃
零件表面

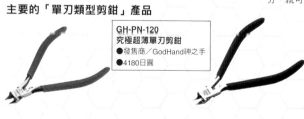

①②／整體結構的一側是鋒利的鉗刃，另一側則是用來承受鉗刃的擋板形狀。與雙刃類型不同，剪鉗前端有一側是擋板形狀的，所以如果貼緊零件和湯口的分界線切斷的話，就會留下鉗刃和擋板的高低落差所形成的湯口殘留。因此切斷的時候要將鉗刃那側貼緊零件的平面，擋板那側則貼緊零件的邊角的方式來裁切。
③～⑥／即使是單刃剪鉗，「兩段式剪切」也是基本的切法。以類似筆刀的方式切削湯口部分，就可以將湯口漂亮地裁切下來。

▌剪鉗要怎麼選擇才好？

如果要追求高性能的剪鉗，比如說鋒利度，或是裁切表面的狀態，那麼性能大致會與價格成正比。裁切後的橫切面，也可以使用筆刀或是打磨工具整理，所以還是先推薦使用耐久性高的雙刃剪鉗。當習慣了剪鉗的使用方法，想要更鋒利的裁切面時，再換成高價位的剪鉗，相信可以包括使用方法在內，最大程度地享受性能提升後的手感。

嚴選性能獨具特徵的幾種單刃剪鉗！

Gokuusuba Nipper / Kawasemi Nipper

近年來單刃鉗逐漸成為剪鉗工具的主流，這裡嚴選了獨具特徵的2種品牌介紹給大家！

確認構造！

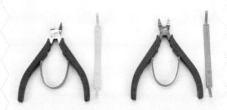

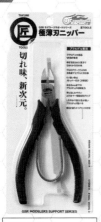
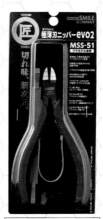

▲加裝塑膠彈簧機構。與最初加裝彈簧機構的灰色相比，手感調整得更硬，並附替換用的備品（極薄剪刃鉗：黃色、evo2：藍色 ※藍色比黃色的手感更硬）。

▲evo2施加了磷酸防蝕法處理，防鏽性提升。鉗刃前端印著切斷能力的參考刻度

▲鉗刃的立起角度比一般模型用剪鉗淺了7度。這是為了不造成手腕過度負擔的設計。

匠TOOLS
極薄刃剪鉗
●發售商／GOOD SMILE
COMPANY ●3300日圓

匠TOOLS
極薄刃剪鉗evo2
●發售商／GOOD SMILE
COMPANY ●4950日圓
※現在只剩店面庫存尚在流通。

① ② ③ ④ ⑤

How to use

①／使用evo2的情況下，有刻度為引導，所以鉗刃的對位過程也很流暢。刻度2~3是最適合作業的刻度。

②③④／試著處理較粗的帶狀湯口。 首先以留下1mm左右的湯口的方式進行剪切。然後將鉗刃水平緊貼在零件上，切斷留下的湯口（兩階段式裁切）。因為非常鋒利的關係，所以零件也沒有產生白化。如果仔細剪切的話，可以省去後續用筆刀處理的麻煩。

⑤／接下來要剪切透明零件。這裡也是可以藉由兩段式剪切的方式，在不破壞零件的透明度的狀態下完成剪切作業。

用來處理細小零件的專用型剪鉗

KAWASEMI NIPPER剪鉗
●發售商／Hobby JAPAN
●3630日圓

確認結構！

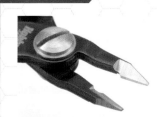

▲鉗刃部分的角度是兩段式構造的單刃剪鉗。鉗刃上有橙色的雷射印刷，標示出最適合用來剪切零件的部分。

▲模型用的剪鉗，如果閉上鉗刃，整個鉗刃的前端就會緊緊地閉合並切斷零件，但是這個剪鉗如果照一般的方式閉上鉗刃的話，在根部的部分還會稍微有些空隙。KAWASEMI NIPPER剪鉗要從這種狀態開始慢慢地用力，鉗刃才會緊緊地閉上並切斷零件。

▲本體非常輕，長時間組裝也很舒適。但是因為鉗刃離交叉的支點很遠，而且鉗刃部分和本體呈現平行的角度，所以使用時需要一些訣竅，在習慣之前可能會有不協調的感覺。

① 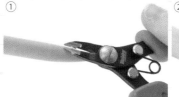 ② 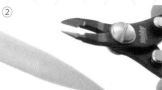 ③ ④

How to use

①②／如果是簡單的零件，在稍微留下一點湯口的位置剪切。留下一點湯口後，再以橙色標示的鉗刃中段部位作為參考，夾住湯口。然後再緊緊握住握柄切斷零件。

③／因為鉗刃的前端較細長，適合用來剪切形狀複雜的流道的細小零件。而且鉗刃的角度是平行的，所以從流道後面也能直爽地掌握零件的剪切位置。很容易把鉗刃對準湯口，加上刃口鋒利，可以很好地切斷零件。另外，多虧了先夾住零件再剪切的兩階段動作，不易讓零件在切斷時的力道下彈走，這也是令人滿意之處。

④／即使湯口在零件的最裡面的位置，鉗刃也可以伸得進去，所以在剪切像照片一樣的艦船套件的艦載機這類形狀複雜零件時，也很容易使用。

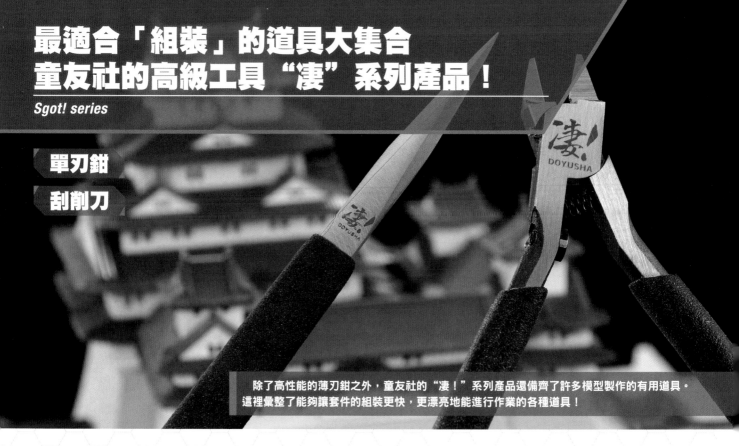

最適合「組裝」的道具大集合
童友社的高級工具 "凄" 系列產品！

Sgot! series

單刃鉗

刮削刀

除了高性能的薄刃鉗之外，童友社的 "凄！" 系列產品還備齊了許多模型製作的有用道具。
這裡彙整了能夠讓套件的組裝更快，更漂亮地能進行作業的各種道具！

高級薄刃剪鉗（單刃）凄！
●發售商／童友社●3740日圓

確認這個名稱冠上 "凄"(犀利)的高級薄刃剪鉗構造

①鉗刃是薄刃的單刃類型
②這裡是剪切側的鉗刃。是設計來專門用於湯口剪切的，加工得很薄。另一側的鉗刃是為了能牢牢固定湯口而設計的平面形狀，用這個薄刃進行剪切，可以抑制分離零件時產生變形或是白化。
③有防止鉗刃過度張開的擋銷設計，彈簧下面也有擋板，以免用力過度而弄碎纖細的薄刃。

How to use

①／剪切流道後，如照片所見，分離零件時筆直的切口不會使零件產生白化。
②／剪切流道湯口時，請注意要以剪鉗的中央部位切斷。用前端切斷的話，耐久性容易下降，纖細的鉗刃也有可能因此而折斷，請小心注意！
③④／實際要剪切零件時，請將湯口部分稍微保留一點剪切，再以兩段式剪切法來將剩下的湯口切乾淨。
⑤／薄刃的單刃剪鉗最能發揮巨大效果的是在「透明零件」的剪切作業。 與③、④一樣，先將湯口剪切成殘留一小段狀態，之後再切掉剩下的湯口（不過請避免用於剪切硬質素材的透明零件）。
⑥／可以在保持透明零件的透明度的狀態下，將零件漂亮地切開分離。如果只用剪鉗就能完成這項作業，效率也會隨之提升。

「凄！」系列 零件拆分用工具
●發售商／童友社●1320日圓

▌分解輔助的達人、零件拆分用工具

這件金屬製的零件拆分工具，是在零件組裝錯誤的時候，或是為了塗裝想拆分零件的時候，活躍於各式各樣的場合的工具。請注意觀察拆分零件時不易讓零件受傷的構造巧思！

伸入縫隙內的平板&頂桿

 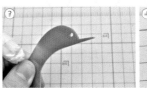 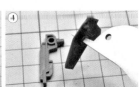

①／零件拆分工具是金屬製的，形狀很有趣，是由像刮削刀一樣薄的扁平部分，和像鳥喙一樣的頂桿的部分結合在一起的形狀。
②／將這個薄的扁平部分插入零件的間隙，可以在不損傷零件的情況下將零件拆分開來。如果零件密得沒有間隙的話，可以先用筆刀等工具插進去再拆分（如果試圖直接用刀片拆分零件的話，可能會傷到零件，所以只插進去製造出間隙就好）。

③／另一種使用方法是以另一側的頂桿來進行拆分。可以從零件的背面來向外側推開，或者插入零件狹窄的地方，以槓桿的方式來打開零件。
④／如果是從背面可以看到連接部位的部分，用頂桿的前端按壓即可拆分零件。儘量不要損害零件，一點點地用力吧！像是要拆開假組裝的按扣式套件時，如果有這樣的工具，就不會損傷零件，可以放心作業。

以輕微的力量即可刮削零件的犀利工具

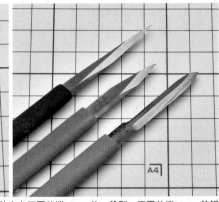

「凄！」系列刮削刀
「凄！」系列刮削刀 短刃型
「凄！」系列刮削刀 笹刃型
●發售商／童友社●各1980日圓

接下來要介紹的是金屬製的「刮削刀」。產品陣容有刀刃前端35mm的一般型、刀刃前端23mm的短刃型、以及長度40mm的刀刃前端在中途有彎弧設計的竹葉笹刃型。3種刀刃前端都很堅固，很適合用來刮削零件的細小部分。尤其是特別適合處理比例模型套件等細小零件的湯口痕跡和分模線的工具。

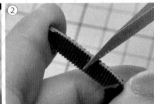

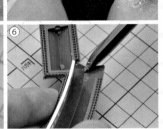

How to use

①②／將刀刃抵住想刮削的面塊，按照刮削刀的要領滑動刀刃，表面就會被削掉。細小的部分和較小的零件使用刀刃前端的部位，較大的面塊則要使用刀刃的中段部位。

③／像是圓形圈起來的地方那樣的毛邊（流道在成型時附著在零件上的多餘塑膠部分），可以將刀刃貼在零件的面上滑動，就可以一口氣削掉。湯口痕跡也可以用同樣的方式處理。

④／塑膠零件內側的切削加工也是易如反掌。藉由削除、裁切等加工，可以讓形狀變得更薄而銳利。使用鋒利的刀刃前端部分，零件內側的邊角也能整理得很漂亮。

⑤／竹葉笹刃型的曲線刀刃，加工時可以讓刀刃只接觸到零件的曲面以及平面等特定部位，在不破壞掉原有的圓潤形狀的前提下削薄零件。

⑥／彎弧設計的刀刃，無論從哪個角度都很容易接觸到想要加工的部位，即使是零件凹陷的內側面也能削薄加工。

一支從刻線到刮削都能搞定的工具

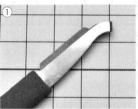

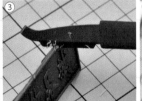

①／這是以拉刮方式使用的雕刻工具。除了可以用工具前端的內側進行刻線加工之外，背部也有少許刀刃，這部分可以作為刮削刀使用。

②／基本上是要以將工具向後拉刮的方式來刻線加工。沿著零件表面較不明顯的高低落差部分的形狀雕刻，可以讓形狀變得更加清晰。

③／將背面的刀刃立起來使用，可以用刮削刀的要領來刮削加工零件的表面。雖然這個部位屬於刀柄的一部分，所以能夠運用的地方比較受到侷限，但是只要一支工具就能同時完成刻線、刮削的需要，還是相當方便。

④／雖然操作的方向是朝向自己的方向，但也可以像小刀一樣使用。可以活用於切除湯口的殘餘部分，以及削掉稍微有一點突出的部位。

「凄！」系列刻線刀
●發售商／童友社●1980日圓

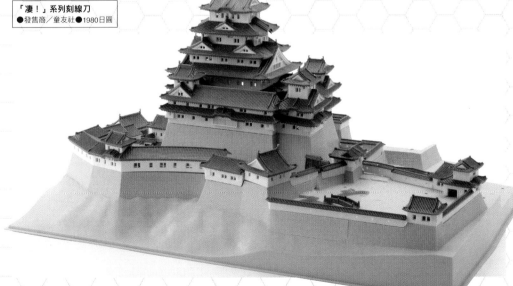

總結

「凄！」系列的工具，從像剪鉗一樣的基本的工具，到可以用來刮削、雕刻的工具、專門設計來拆分零件的工具等等，產品陣容相當多樣。只要備齊這些工具，相信就能完成套件的所有組裝工程了。

對於城堡套件來說，使用刮削刀可以讓各部位的線條變得更銳利，零件在組合之前經過整理，組裝起來的效果會更好，也更加能襯托出模型作品的美觀程度。

這裡組裝示範的「姬路城」，會在P.116加上塗裝和植栽表現後成為一件完成品。請各位也一定要翻到那個章節欣賞。

可以讓表面修飾得更有質感的高品質透明保護塗料

Premium Top Coat

表面修飾

噴罐

B601 Mr.PREMIUM TOPCOAT光澤透明保護塗料
B602 Mr.PREMIUM TOPCOAT半光澤透明保護塗料
B603 Mr.PREMIUM TOPCOAT消光透明保護塗料
●發售商／GSI Creos●各660日圓，100ml

只要有了這個對底層塗料影響很少的水性「Mr.PREMIUM TOPCOAT透明保護塗料」，那麼最後修飾效果就沒問題了！操作起來不容易失敗，任誰都能做得到的高品質最後修飾效果。產品陣容有光澤、半光澤、消光等3種。我們來看看各型號的實力如何吧！

複習噴罐的噴塗方法！

①／充分搖晃噴罐是最重要的步驟。好好攪拌裡面的塗料吧！

②／噴塗的距離也很重要。距離對象15cm～20cm左右，不要一口氣噴出塗料，而是從各個方向分幾次也均勻地噴在整體上。

▌Impression

①／試著將消光的Mr.PREMIUM TOPCOAT噴塗到有光澤的F1賽車車體上。

②／如果整個表面都呈現濕潤的狀態就OK了。塗料會在30分鐘～1小時左右乾燥。因為是水性的塗料，所以會比硝基塗料更需要乾燥時間。請等待充分乾燥吧！

③／當塗料乾燥後，原本發亮的車體光澤會變成霧面、表面質感厚實的狀態。與有光澤的時候相較之下，形成更加強調出零件的紅色最後修飾效果。

▌確認不同型號的最後修飾效果！

① 橙黃色原來的色彩　② 橙黃色→光澤　③ 橙黃色→半光澤　④ 橙黃色→消光

以水性Hobby Color的H24橙黃色為底色，確認3種不同Mr.PREMIUM TOPCOAT透明保護塗料的最後修飾效果吧！

▌Impression

①／首先是不塗透明保護塗料，直接以底色塗料的狀態來當作最後修飾。可以看出具有塗料本來的光澤。

②／這是噴塗了光澤透明保護塗料的狀態。可以看出反射變強，光澤感增加的最後修飾效果。

③④／這是噴塗了半光澤（照片③）和消光（照片④）的狀態。這兩種都是抑制了光澤，外觀看起來均勻的最後修飾效果。半光澤和消光的光澤感差異如照片所示。

▌對水貼會有造成影響嗎？

① 硝基系的消光噴罐塗料

②

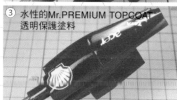
③ 水性的Mr.PREMIUM TOPCOAT透明保護塗料

④

也有瓶裝版的產品！

水性HOBBY COLOR透明塗料
水性HOBBY COLOR半光澤透明塗料
水性HOBBY COLOR消光透明塗料
●發售方/GSI Creos
●各198日圓，10ml

以前曾經發售過與「Mr.PREMIUM TOPCOAT透明保護塗料」的噴罐同名的瓶裝版產品，不過現在已改由「水性HOBBY COLOR」的3種透明塗料來繼承相同性能。如果想要部分筆塗的時候，或者想使用噴筆來作業的時候，請選擇這個產品。Mr.PREMIUM TOPCOAT透明保護塗料可以全部對應這3種不同的塗裝方法。

▌How to use

①／選用透明保護塗料時，需要注意的一點是對水貼造成的影響。我們在水貼上分別試著噴塗硝基系透明保護塗料，以及Mr.PREMIUM TOPCOAT透明保護塗料來進行比較。

②／這是將硝基系的消光透明保護塗料噴得比適量更多一些，然後待其乾燥的狀態。零件的光澤雖然確實消失了，不過仔細觀察水貼的話，可以看到邊緣出現溶化以及裂開的狀態。如果硝基系的透明保護塗料噴塗過多的話，可能會使水貼受到溶劑的影響而受損。

③／接下來試噴Mr.PREMIUM TOPCOAT透明保護塗料。在這裡使用的套件，與硝基系的驗證中使用的套件，是以相同條件的塗裝。水貼準備好的實驗對象。

④／這裡也試著在水貼上噴塗了比平時更多的塗料。然而水貼完全沒有出現溶化或裂開的狀態。即使噴塗得相當誇張也是這個結果。所以使用Mr.PREMIUM TOPCOAT透明保護塗料的話，可以輕鬆地進行一般需要小心謹慎的保護塗層作業。

▌總結

只要有Mr.PREMIUM TOPCOAT透明保護塗料，就能簡單而且漂亮地完成模型所需要的「光澤」「半光澤」「消光」這3種最後修飾方式。不只是對底層的塗裝和水貼影響小，性能也極佳，就算只是噴塗在完成素組的套件上，就能驚人地提升套件成型色的外觀美觀程度。這是即使不做塗裝的人也推薦使用的塗料！

打磨也能不減損成型色的"光澤"！
嚴選兩款能夠控制零件光澤感的板狀銼刀！

Meng Glass file & Finish Plate

表面修飾
板狀銼刀

MMTS-048B MENG 玻璃銼刀 短款
MMTS-048A MENG 玻璃銼刀 長款
●發售商／MENG-MODEL、販售商／GSI Creos
●990日圓（短款）、1540日圓（長款）

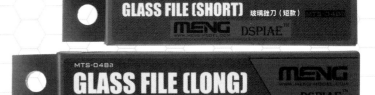

這裡嚴選了兩款即使不使用透明保護塗料，也能控制零件的光澤感的板狀打磨銼刀。想以零件為單位調整"光澤"的時候，推薦各位使用的工具。

即使削減厚度，也能維持原來的塑膠光澤！

Impression

①／「玻璃銼刀」是玻璃製的打磨板，產品陣容有短款和長款兩種。兩款都是單面銼刀，短款整面都是打磨面，長款則有一小部分是握柄。兩款都附有專用的盒子。

②／這是10000號～12000號，號數非常高的打磨板。打磨面是紋路斜向整齊排列的單紋型，基本上是以貼在打磨對象上，以縱向按壓移動的方式進行打磨。

③④／不要用力過度，要以像是用打磨板輕撫表面的方式打磨。因為是透明材質的，所以可以看到抵住零件的部分。這雖然只是個小特色，但也是讓人感到高興的特色。

⑤／因為也具備了切削的能力，所以可以用來削掉湯口痕跡，讓整個面塊平整。削掉的部分會呈現光滑的光澤，修飾完成後，可以保持與原來的塑膠零件相近的光澤感。

最適合透明零件的湯口處理！

方便保養性出眾！清洗、保管也超級簡單

How to use

①／因為用這個工具刮削可以保留下原來的光澤感，所以非常適合用來處理透明零件的湯口。如果是一般的打磨板，在削去湯口痕跡的時候，零件的透明度會下降，需要再追加恢復光澤的工程，但是如果是玻璃銼刀的話，只需湯口處理的一道工程就可以完成了。

②③／將湯口痕跡和毛邊集中去除。在這裡也要注意不要用力過度，重點在於輕輕地向一個方向移動。打磨處理後的面塊仍然能夠維持光澤感，所以可以在保持作業前相同的透明度的狀態下處理完湯口痕跡。

因為素材是玻璃，所以不用擔心生鏽，可以用水清洗，容易保持乾淨的狀態。當然，如果有堵塞在銼刀紋路中的細小碎渣，那就和金屬銼刀一樣用科技海綿來清潔乾淨吧！產品附贈了專用的收納盒，所以保管起來也很輕鬆。

用一支打磨棒就能控制光澤&消光

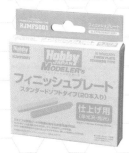

HJMFS001 HJ Modelers
最後修飾用打磨棒 標準硬度
（20根裝）
●發售商／Hobby JAPAN
●1650日圓

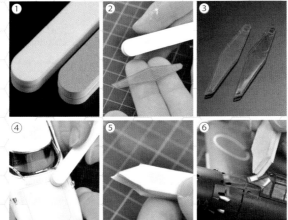

How to use

①／最後修飾用打磨棒在正面和背面有不同的打磨紋路。淡綠色的那一面是可以一邊去除細小的傷痕，一邊做成霧面的號數。白色的一面則是藉由打磨來完成光澤面的號數。

②③／在透明零件上進行實際打磨測試。照片③左邊只使用淡綠色那一面，右邊則是依照淡綠色→白色的順序進行打磨。使用白色那一面打磨的零件表面呈現出光澤，透明度提升。即使透明零件本身多少有點傷痕，只要使用淡綠色的那一面打磨過後，就可以去除細小的傷痕，所以用這一支打磨棒就可以完成透明零件的修飾處理了。

④／因為打磨能力沒有足夠讓塗膜脫落的切削力，所以也可以使用在塗裝後的套件。使用淡綠色的那一面打磨塗裝面，可以去除塗膜的凹凸不平。也可以活用在磨亮塗裝面，或是用來消除水貼造成的高低落差等等。

⑤⑥／讓整個套件噴塗半光澤的透明保護塗層後，變成半光澤的零戰的座艙罩恢復原來的透明度。與金屬銼刀不同，前端的形狀可以加工，為了要讓打磨棒接觸到狹窄的部分，這裡試著把前端裁切成V字形。為了不要碰觸到塗成半光澤的框架部分，以尖尖的前端仔細地打磨，如此便能恢復透明零件本來的透明度。像這樣，在噴塗完透明保護塗層後，仍然能夠調整細節部位的光澤感。

總結

P.14介紹了使用「透明保護塗層」調整"光澤感"的方法。而那個"光澤感"，也可以使用打磨棒來進行調整。這次介紹的「玻璃銼刀」和「最後修飾用打磨棒」除了可以讓表面均勻的目的以外，也是可以用來控制表面光澤的工具。表面修飾還有其他各式各樣的技巧和工具，請多方嘗試，找出最適合自己的方法吧！

塑膠零件啊，沾染上我的顏色吧！
大幅增加美觀程度的「塗裝」作業

透過塗裝來改變模型的顏色，一下子就能讓外觀產生變化，更加提升"這是自己的作品"的感覺。也是能藉由色調和質感，使模型反映出自己的講究之處的重要工程。塗料的種類有各式各樣的選擇，特性和操作方法也各不相同。正因為有很多選擇，所以請一邊嘗試各式各樣的方法，一邊尋找適合自己環境的塗料和塗裝方法吧！

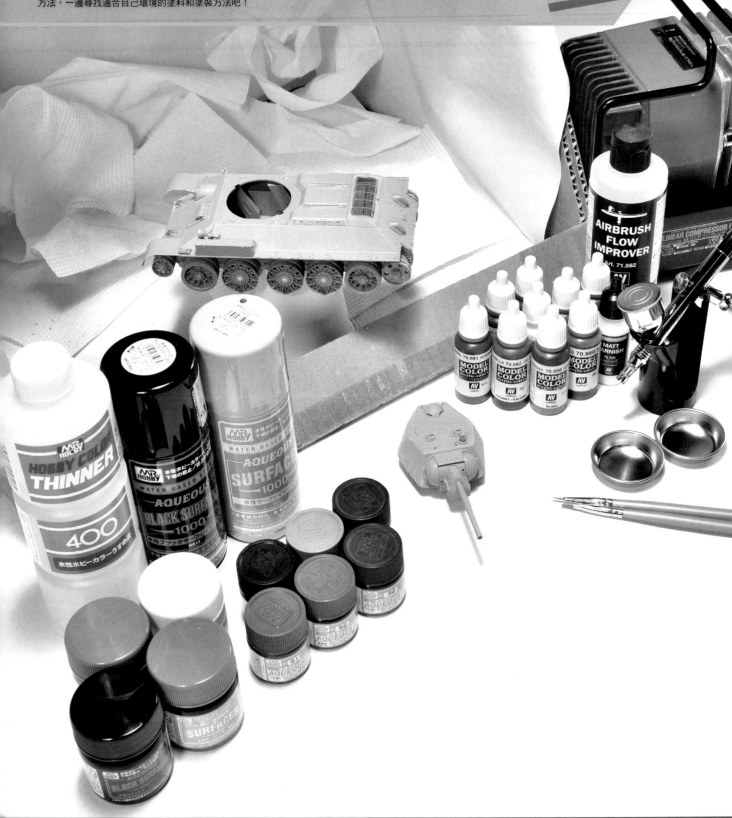

Modeling Flowchart

組裝　　　　勞作　　　　塗裝　　　　品質提升　　　　最後修飾

模型製作的3種塗裝方法

　　這裡要介紹的是在模型製作中，關於「塗裝」的3種方法。在實際製作套件時，也有同時使用這3種方法進行塗裝的情況。如果能夠記住這3種方法，那麼在「塗裝」作業中能夠做的事情會大幅增加。首先讓我們優先考慮作業的簡單程度和所需環境等條件，一邊尋找想要製作的套件和適合自己的塗裝方法吧！

筆塗塗裝法

最容易開始的模型塗裝的入口

　　使用筆刷直接在模型上刷塗塗料，是最普遍的塗裝方法。只要有塗料和筆刷，無論何時何地都可以進行塗裝，價格便宜、又很容易就能夠開始，推薦作為進入模型塗裝的第一步。然後在以此逐漸增加各種週邊道具，像是用來調整塗料濃度的稀釋液，從瓶裡小量取用塗料，或是用來調色的塗料皿等，根據需要來擴張道具的種類。只要累積完成作品的數量，塗裝的技巧也會隨之提升，可以說是經驗與作品完成度的提升直接有關聯性的塗裝方法。

　　實際要開始嘗試筆塗的時候，推薦使用備齊了各種基本筆刷的TAMIYA「87067模型專用筆刷HF標準組合」。另外，最近也有筆刷用的維護道具，可以延長消耗品筆刷的耐用壽命。

TAMIYA 87067模型專用筆刷HF標準組合
●發售商／TAMIYA●770日圓

Paint Action

①將塗料攪拌均勻

②用筆刷沾取塗料

③刷塗

④清洗筆刷

噴罐塗裝法

如果要塗裝大範圍的話就是這個！ 準備和收拾都是最快的塗裝方法

　　只要充分搖晃噴罐，好好攪拌一下裡面的塗料，然後噴向對象物，就能一口氣塗上大範圍，是最快最簡單的塗裝方法。考量到這一連串作業的迅速效率，即使是以後述的噴筆塗裝為主的人，在模型整體塗底漆補土時，或是在表面修飾時噴塗透明保護塗料的時候，也會在這兩種作業步驟時選擇使用噴罐塗裝法。相反的，這種塗裝法就不擅長塗裝細小的零件，如果想用噴罐塗裝所有零件的話，難度會變高。

　　一聽到「噴罐」，可能會給人一種持續按住噴嘴進行塗裝的印象。但在模型製作的情況下，是要斷斷續續地進行塗裝，以噴、停、噴、停的方式，一點點地進行塗裝。如果噴塗得太多，表面的塗料就會垂流下來，所以提醒自己"不要噴塗得太多"很重要。雖然在噴塗的時候，塗料會擴散成霧狀，所以需要採取相應的對策，但是習慣了之後，操作簡單和作業的速度是很大的優點，所以值得多加練習不會白費工夫。

Paint Action

①充分搖晃

②以噴塗進行塗裝

Mr.COLOR SPRAY噴罐
●發售商／GSI Creos
●660日圓，100m

噴筆塗裝法

活用工具的力量，任誰都能漂亮塗裝的塗裝方法

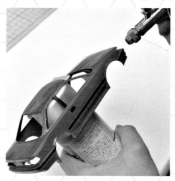

　　這是一種運用稱為「壓縮機」和「手持件」的工具，藉由壓縮空氣將塗料噴塗出去的方法。這是一種可以平滑地塗布大範圍的優秀塗裝方法，與噴罐的塗裝方法近似，但可以藉由調整塗料的濃度和噴霧量，既能夠描繪圖案，也能夠施加漸層色，達到各式各樣的塗裝表現。雖然與其他方法相較之下很費工夫，但如果掌握了技巧，任誰都可以塗裝出同樣的效果，也是失敗較少的塗裝方法。

　　因為能做的事很多，相對的，需要使用的工具也很多，所以像是壓縮機和手持件這工具，無論如何都還是會需要較大金額的初期投資。與噴罐塗裝法相較之下，作業場所的確保和維護也有一定難度。另外，和噴罐塗裝法一樣，需要有針對噴霧擴散的相應對策。但是近年來，由於廉價的小型壓縮機的登場，以及抑制噴霧擴散的塗用作業箱的產品不斷充實，這些都讓導入噴筆塗裝的門檻下降了。一旦備齊了工具就能與其優秀的噴塗性能長久交往。如果有「今後想要塗裝各式各樣的模型！」這樣的想法的話，請一定要備齊這些工具吧！

PS307 Mr.LINEAR COMPRESSOR L7
直驅變頻壓縮機L7/附壓力計流量調節器套組
●發售商／GSI Creos●49500日圓

Paint Action

①稀釋塗料

②將塗料充填至手持件

③啟動壓縮機，進行塗裝

④清洗手持件

「塗裝」作業所使用的模型用塗料

塗裝時絕對不可缺少的是「塗料」。從單純塗上顏色到製作底色，種類有非常多樣。這裡要介紹的是包括溶劑種類在內的幾種代表性塗料。

模型製作中使用的塗料是「彩色」×「溶劑」+「添加劑」的三大要素

彩色（塗料）
彩色是塗裝作業中的主角材料。種類大致可以區分為瓶裝型和噴罐型這兩種。噴罐型基本上是直接噴塗使用，瓶裝型雖然也可以直接使用，但基本上會加入溶劑調和後再使用。也可以和相同系列產品的其他顏色混合調色使用。除了一般的塗料以外，還有底色用或是保護塗層用等不同用途的專用塗料。

底層塗料（底漆補土等）
在塗布主要的顏色之前，作為底色塗裝上去的塗料。可以用於調整塗裝面的顏色，使後來上層塗裝的顏色可以顯色得更好，或者是用於填補塗裝面的細小傷痕，使表面變得更加平滑。

透明保護塗料（保護塗層）
這是一種無色透明的塗料，塗在塗裝完成的色彩上面的保護塗層。除了可以調整整體的光澤感之外，在塗裝表面加上透明保護層，也有保護塗裝面的作用。

溶劑
用來調整塗料濃度的液體。因為很多都是有機溶劑，所以使用的時候不要忘記換氣通風。原則上會使用與塗料相同系列的專用溶劑。除了筆塗時的濃度調整用塗之外，在噴筆塗裝中，為了降低塗料的黏度，使其容易噴塗，更是必須的道具，所以塗料和溶劑建議要配套備用。

含有添加劑的溶劑
指的是成分中已經含有添加劑的溶劑。配合塗裝用途，事先調整成可以舒適地進行作業的狀態。如果系列產品內有多種溶劑產品的話，請先要理解各自的特性和效果之後，再行選用。

工具清潔器
用於清洗塗裝工具的溶劑。因為是能夠溶解塗料的強力溶劑，所以不能使用於塗料的濃度調整。

添加劑
添加在塗料內，可以改變塗料品質的材料。因為有很多用於輔助塗裝，使作業過程更順暢的產品，所以如果能先知道系列產品中有什麼類型的添加劑會很方便。

緩乾劑
可以延緩塗料的乾燥速度，讓表面更容易形成平滑塗面的添加劑。基本上只要加入幾滴就會有效果，所以要注意不要添加過量。

消光添加劑
混合在塗料中，可以形成抑制光澤的效果的添加劑。可以配合塗裝效果的目的來控制光澤感。

塗膜強化劑
可以提升乾燥後塗膜強度的添加劑。不過也因此使用之後會造成乾燥時間變長。

介紹主要的模型用塗料系列

以模型用途發售的塗料，根據使用溶劑的不同，有幾種不同的類別。在「塗裝」工程中，主要使用的是硝基系、琺瑯系、以及水性這3種類別。

硝基塗料
乾燥快，塗膜強，是許多模型玩家忠實支持的模型用塗料的標準配備。塗料容易溶解於溶劑中，很適合噴筆塗裝使用。

Mr.COLOR系列
●發售商／GSI Creos

擁有長久歷史的老牌模型用硝基塗料。顏色數量非常多，從鮮豔的角色模型用的顏色，到比例模型用的顏色都有，產品陣容涵蓋的範圍非常廣泛。大部分的模型店都有販賣此系列的塗料，很容易買到。如果想要使用硝基塗料進行塗裝時，建議可以先從「Mr.COLOR」這樣的標準塗料系列開始入門。

TAMIYA COLOR LACQUER硝基塗料
●發售商／TAMIYA

產品陣容包含了適合自家公司發售的比例模型套件的顏色，廣泛推出各種色彩的噴罐塗料系列。近年來的產品陣容也增加許多瓶裝塗料，也可以在筆塗或是噴筆塗裝中使用這個系列的塗料了。

gaia color
●發售商／gaianotes

這是在2000年代登場的塗料系列，產品陣容有很多適合使用於角色人物套件的鮮豔顏色。因為有大量角色人物的專用色型號，如果想要追求更加鮮豔的顏色的時候，可以試著從這個系列尋找看看。

琺瑯塗料

塗料的延伸性很好，是筆塗和噴筆都容易操作的塗料。然而一般不太會僅僅使用琺瑯塗料塗裝來完成塗裝作業。琺瑯塗料即使塗在前述的硝基塗料上，也不會侵入塗裝面，還可以使用琺瑯溶劑將塗料擦掉，所以很多時候會將琺瑯塗料當成在完成硝基塗裝後的上層塗料使用。

TAMIYA COLOR ENAMEL 琺瑯塗料系列

●發售商／TAMIYA

產品陣容顏色豐富，自古以來就深受喜愛的琺瑯塗料標準產品。和硝基塗料一樣，推出了很多適合比例模型套件的顏色，但是也在角色人物套件的入墨線加工等廣泛的用途中使用。

GAIA ENAMEL COLOR 琺琅塗料系列

●發售商／gaianotes

除了基本顏色以外，產品陣容還有適合角色人物套件的螢光色等等。也有一些像是添加了木粉，專門用於污漬表現的較為特殊的塗料產品。

水性塗料

因為用水即可清洗，溶劑臭味很少，所以和硝基塗料和琺瑯塗料相較之下，是操作和準備都很簡單的塗料。近年來，由於各家公司的商品拓展，以及海外進口的水性塗料市場擴大，加上對於塗裝環境改善的考量等因素，越來越受到關注。

水性HOBBY COLOR透明塗料

●發售商／GSI Creos

一提到水性塗料，可以說馬上就會想到「水性HOBBY COLOR透明塗料」這個經典塗料系列，產品陣容的色數也相當廣泛。2019年塗料整體配方更新，性能得到進一步的提升，也是獲得關注的重點之一。

TAMIYA COLOR ACRYLIC壓克力塗料Mimi

●發售商／TAMIYA

與同公司推出的硝基塗料一樣，有很多適合自家公司發售的比例模型套件的軍武用色。也有為了比例模型的尺度效應（scale effect）而調整過的顏色，因此得到許多比例模型玩家的忠實支持。消光的塗料在商品型號都加上了「F」字樣，容易區分也是特徵之一。

水性ACRYSION乳液塗料

●發售商／GSI Creos

這是與「水性HOBBY COLOR透明塗料」不同的水性乳液型塗料系列。只要在塗料還沒乾燥前，用水就能洗掉，性質為非危險物（工具清潔劑除外），所以是安全性很高的塗料。使用專用的稀釋液，可以改變操作的特性，相當便利。

vallejo

●發售商／vallejo，販售商／VOLKS

顏色的產品陣容多達1000色以上！ 是所有顏色都齊全的西班牙製水性塗料系列。瓶身造型是眼藥水容器的形狀，以滴下的方式取用塗料。配合筆塗或是噴筆等不同塗裝方法，相應的產品預先調整了適合的濃度，只要從容器裡取出就可以直接用來塗裝，這也是產品的魅力所在。

噴罐、噴筆塗裝
所需要的塗裝作業環境道具

與塗料、塗裝工具同樣重要的是塗裝環境的規劃。使用噴罐和噴筆塗裝的時候，必須採取防止霧狀塗料飛沫四處飛散到周圍的對策。使用有機溶劑的硝基塗料時，除了必須配戴面罩之外，作業中產生的溶劑臭味也需要有排出室外的對策。就算是水性塗料，因為還是含有一些溶劑，所以仍然必須換氣通風。那麼乾脆到室外作業使用噴罐算了。很多情況下又會因為風吹和灰塵的影響，而不能很好地塗裝…。

於是為了解決這些問題，登場的產品就是塗裝作業箱。從只是飛沫對策的簡易構造，到具備排氣功能的完整產品，種類和價格都各有不同。大家可以根據自己的製作環境和預算來選用。

任誰都能自製的簡易作業箱

自製塗裝作業箱
●使用紙箱自行製作

這裡試著用紙箱自製了一個塗裝作業箱。請用製作方便作業的大小吧！將揉成皺巴巴的廢紙放進箱子裡，紙張就能抓取在空中飛散的塗料噴霧。如果使用的是水性塗料，幾乎不會產生溶劑臭味，所以像這樣直接在室內使用也沒有問題吧！但如果在室內使用硝基系塗料的話，就會需要換氣通風。如果只是怕風吹影響的話，這個作業箱可以擋風，在室外使用也沒問題。

19005隨心所欲噴塗作業箱
●發售商／FineMolds ●2200日圓

這是瓦楞紙製的組裝式塗裝作業箱。寬度和高度都是35cm，深度是39cm，所以不怎麼占地方。箱子內側的蜂窩狀過濾結構，可以吸附塗料噴霧防止飛散。如果使用的是水性塗料，那麼這個作業箱的性能就足以應付了吧！瓦楞紙材質很容易加工，可以根據擺放場所的大小來改變尺寸，也可以在作業箱背面安裝風扇和通風軟管，增加排氣功能。

附帶排氣功能的塗裝作業箱

使用溶劑臭味強的塗料時，推薦使用附帶排氣功能的塗裝作業箱。藉由風扇在作業箱內吸氣，再將塗料的霧氣和臭味排出到外面的結構，這樣可以同時解決霧氣飛散和臭味這兩種問題。

幾乎所有的產品都是附有過濾器、風扇，還有排氣管路的組合套件，除了需要在有電源的地方使用，同時也需要透過通風管路將氣體送出室外，所以是擺設場地條件相當限制的設備。此外，過濾器需要定期更換，以免因為阻塞造成排氣能力下降。如果不使用過濾器，直接在作業箱中進行塗裝的話，塗料的霧氣會附著在風扇造成性能下降，塗料也會進入經由排氣管路排出的空氣中，在排氣出口周圍造成髒污。

雖然考慮到裝設位置和維護設備需要的工夫，可能會猶豫是否應該要導入這個設備，但是如果不使用塗裝作業箱的話，房間會被塗料的霧氣弄髒，我們自己也可能會因此吸入有機溶劑。接下來就為大家介紹幾種具有代表性的機型，請作為導入設備時的參考。

FT03 Mr.SUPER BOOTH COMPACT噴塗作業抽風箱
●發售／GSI Creos
●19800日圓

構造最基本，尺寸最精簡的塗裝作業箱。藉由蜂窩狀過濾器和紙質過濾器這兩種過濾方式來吸附噴霧，再以多翼式送風機排出溶劑臭味。雖然設置所需面積較小，所以不愁找不到地方設置，但是因為在作業箱的前面也會有塗料飛散，所以設置完成後，在作業箱的前面也要做好遮蓋保護。聲音很安靜，就算半夜也能使用。但是反過來說，對於噴霧量較多的噴罐塗裝，或是高壓的噴筆塗裝會給人排氣能力不足的印象了。但如果是一般的噴筆塗裝的話，這樣應該就足夠了。廠商還準備了加長使用的排氣軟管，以及可以讓出口變得細窄的排氣口配件等等可供選用，排氣用的選配附件相當充實。

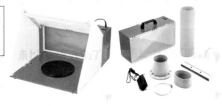

SPR-L Red Cyclone L 紅色旋風噴塗作業抽風箱
●發售商／AIRTEX
●20350日圓

這是由螺旋槳風扇和海綿過濾器組合而成的塗裝作業箱。最大的特徵是，不使用的時候可以折疊起來收納，可以只在需要使用的時候展開，收納性很優秀。收納時的尺寸是高24cm、寬42cm、深26cm，外形為一個附有提把的長方盒。展開組裝後外形尺寸成為高33cm、寬42cm、深59cm，形狀的變化很大。吸引能力好，深度也足夠，所以能夠在作業箱內確實地抓住塗料的噴霧。另外，作業箱內還配備了LED照明，可以在作業過程中照亮手邊。

74538噴塗專用工作箱II(單風扇)
74534噴塗專用工作箱II(雙風扇)
●發售商／TAMIYA●18480日圓（單風扇）、27280日圓（雙風扇）

這是由多翼式送風機和海綿過濾器組合而成的塗裝作業箱。最大的特徵是吸氣口並非設置於面板的中央，而是在外圍配置了隙縫狀開口的吸氣口，達到整個作業箱的全面且穩定的吸氣能力。另外，越靠近中央部位，過濾器的數量越多（最多4張），能夠確實地將噴霧都吸住。

如果還想要追求更強吸力的話，也有裝設了兩個風扇的雙風扇型號可供選擇。極其強的吸力，既使是使用壓力較高的噴罐也不容易出現漏吸的情形，可以確實地吸走噴霧和臭味。雖然聲音稍微變大，而且所需要的電力和排氣口單純計算增加了一倍，不過伴隨而來的強大吸氣能力就是產品的魅力所在。

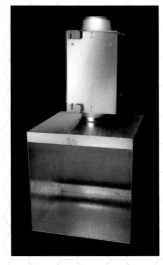

NERO BOOTH噴塗作業抽風箱
●發售商／GATTOWORKS●53900日圓

整個作業箱都由金屬製成，非常堅固。並且配置在作業箱上部的風扇元件，採用了業務用的強力多翼式送風機，是一款排氣能力非常強大的塗裝作業箱。即使以噴罐連續噴塗也不需要在意臭味和噴霧四散。因為可以先讓噴霧中含有的有機溶劑在減壓室內乾燥後再排出，所以不需要裝設過濾器來保護風扇。雖然原始構造是無風扇的設計，但想要自行加裝過濾器也可以。不過正因為有強大的吸力，尺寸和重量也相對可觀，所以是看人使用的一款作業箱。

除了一般尺寸之外，產品陣容也有尺寸較小的迷你款。並且在GATTOWORKS的網站主頁上，也有可以接受特別訂製大型塗裝作業箱的選項。雖然價格和尺寸也都是特別客製化的級別，但可以說是塗裝作業箱的頂尖產品了。

總結

雖然可以排氣的塗裝作業箱，在設置的時候需要達到相應的條件，比方說設置的面積、需要有電源、以及規劃排氣出口等等，不過一旦設置完成後，就可以創造出"隨時都可以塗裝"的環境，提升想要塗裝的心情。請一邊考量自己使用的塗料種類以及設置場所，一邊調整塗裝環境吧！

從底層處理到塗裝
確認水性HOBBY COLOR透明塗料的實力！

Aqueous Surfacer / Aqueous color

水性塗料

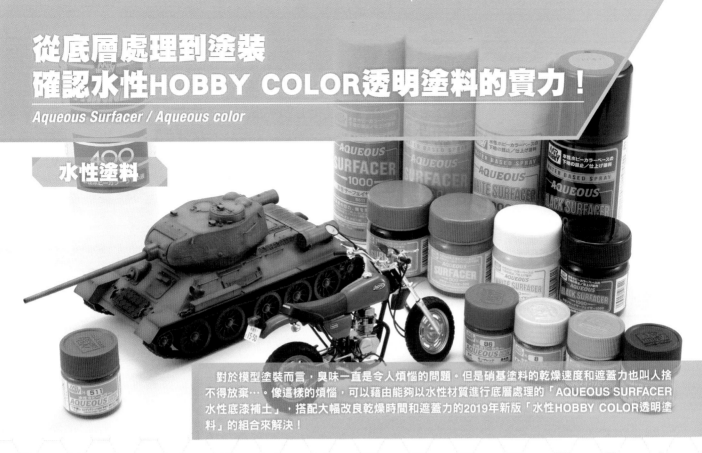

對於模型塗裝而言，臭味一直是令人煩惱的問題。但是硝基塗料的乾燥速度和遮蓋力也叫人捨不得放棄…。像這樣的煩惱，可以藉由能夠以水性材質進行底層處理的「AQUEOUS SURFACER 水性底漆補土」，搭配大幅改良乾燥時間和遮蓋力的2019年新版「水性HOBBY COLOR透明塗料」的組合來解決！

確認水性HOBBY COLOR透明塗料的性能！

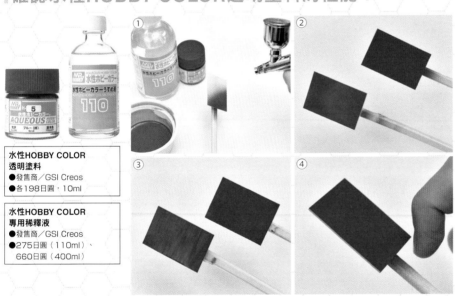

水性HOBBY COLOR 透明塗料
● 發售商／GSI Creos
● 各198日圓，10ml

水性HOBBY COLOR 專用稀釋液
● 發售商／GSI Creos
● 275日圓（110ml）、 660日圓（400ml）

Impression

①／塗料的稀釋使用的是「水性HOBBY COLOR專用稀釋液」。雖然也可用水稀釋，但基本上建議使用專用的稀釋液。塗料和稀釋液的臭味都很少，但是使用的時候還是要好好地換氣通風。

②／噴筆噴塗一次藍色（左）和噴塗兩次（右）。基本上藉由重疊噴塗2次以上來進行塗裝，可以得到確實的顯色效果。乾燥的速度很快，只要10分鐘左右就可以繼續重複噴塗。以噴筆塗裝時，需要先稀釋塗料。稀釋比例為塗料與稀釋液為1:0.8～1:1左右是最合適的。如果塗料比這個稀釋比例更稀薄的話，在零件上的定著力就會一下子減弱許多。

③／筆塗了一次藍色（左）和塗了兩次（右）的狀態。筆塗這裡也是重疊塗布兩次以上的話，顯色會比較好。所以即使是筆塗，也要活用乾燥快速的特徵，第一次先薄薄地塗開一層當作底層處理，第二次以後再確實地塗好塗滿。另外，水性HOBBY COLOR透明塗料產品本身已經調整成未經稀釋的狀態是最適合筆塗的濃度狀態。

④／塗料乾燥後的定著力非常強，即使用指甲去刮也只會留下少許痕跡。乾燥時間為薄塗30分鐘，厚塗1小時左右，之後即使用手指觸摸也沒關係。如果是組裝時會對塗裝面施加力量的情況，最好等待1天左右，使其充分乾燥較好。

確認水性HOBBY COLOR透明塗料的色調！

Impression

①～④／將基本色的紅色、黃色、藍色、綠色用1:1的比例稀釋後，進行噴筆塗裝實驗。除了顯色很好之外，光澤也非常漂亮。即使乾燥後，也不會失去塗裝時的光澤，所以如果認真地仔細全面塗裝的話，完成品的表面就會變成像汽車模型一樣充滿光澤。

⑤／以消光的黑色進行塗裝。消光色的遮蓋力比一般顏色好，不易出現塗裝不均勻的狀態，所以塗裝的難易度較低。

⑥⑦⑧／以金屬色的銀色、金色、黃銅色進行塗裝。遮蓋力相當高。3種顏色都很明亮，顆粒感很少，給人一種重視金屬質感的印象。銀色、黃銅色是明亮發光的色調，而金色是稍微偏向紅色調的顏色。

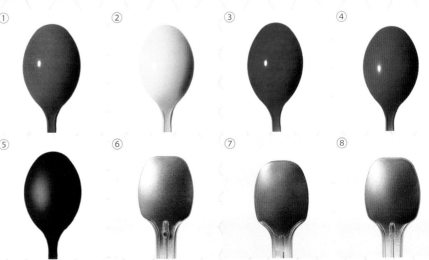

水性塗裝的底層也藉由水性塗裝來處理

「AQUEOUS SURFACER水性底漆補土」是打破以往只有硝基系底漆補土可供選擇的限制，成功實現了"水性"的底層塗裝，讓"想要在減少溶劑臭味的環境下塗裝"變為可能的優秀產品！

AQUEOUS SURFACER水性底漆補土
●發售商／GSI Creos●各990日圓（噴罐型，170ml）、各495日圓（瓶裝，40ml）

確認作為底漆補土的性能如何！

全部確認4種產品

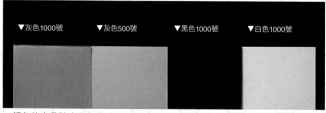

▼灰色1000號　▼灰色500號　▼黑色1000號　▼白色1000號

顏色的產品陣容有灰色（500號、1000號）、黑色、白色。每種顏色的1000號都是可以修飾成相當用1000號的打磨工具打磨過後的潤實表面。灰色的500號比1000號的修飾後的表面狀態稍微粗糙一些（顏色也會呈現比1000稍微明亮一點的印象）。

乾燥時間呢？

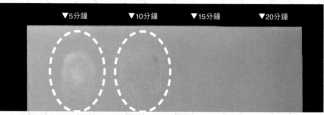

▼5分鐘　▼10分鐘　▼15分鐘　▼20分鐘

在塗裝後的塑膠板上，每隔5分鐘按壓手指，確認乾燥情況。5分鐘、10分鐘會有指紋（虛線處），15分鐘、20分鐘會有淡淡的指紋，但幾乎看不出來。只要等待15分鐘，再重塗一層應該也沒問題。即使稍微噴塗得厚一點，只要等待30分鐘左右的乾燥時間，用手觸摸也不要緊。

確認傷痕填補性能

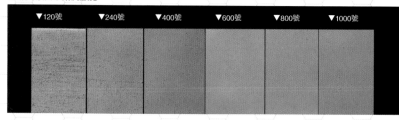

▼120號　▼240號　▼400號　▼600號　▼800號　▼1000號

在事先以120~1000號打磨工具打磨過的塑膠板上塗布灰色1000號，確認填補傷痕的性能。120、240號可以清楚地看到傷痕，到了400號雖然還是可以看到傷口，但已經是以消光塗料修飾過後的話就沒有問題的程度了。到了600、800號，已經沒有肉眼可見的傷痕。因為底漆補土的修飾能力是1000號左右，所以如果將塗裝面打磨處理到800號左右的話，底層的光滑程度就足以修飾到呈現光澤的表面。

灰色1000號和灰色500號的差別

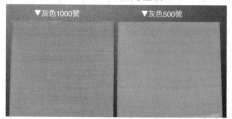

▼灰色1000號　▼灰色500號

這是在使用240號打磨過後的塑膠板上，分別塗上灰色的1000號和500號的實驗結果。與1000號相比，500號填補打磨痕跡的效果更好，能讓傷痕變得不顯眼。但是與1000號相比，表面更加粗糙，與其說是用來完成修飾，不如說是比較適合沽用能夠使小傷痕變得不顯眼的特性，用來修補零件較大的傷痕。

AQUEOUS SURFACER水性底漆補土的塗膜強度

為要達到改善塗料與零件的咬合狀態，底漆補土本身是否有很好的強度，就是一件很重要的特性。這裡試著用指甲刮刮看乾燥後的表面。雖然會留下痕跡，但沒有出現脫落（A）。用金屬刮削刀磨擦後，果然還是會被刮掉（B），但是塗裝的時候不會施加那麼大的力道，所以作為塗裝的底層塗料來說是無可挑剔的強度。

確認有哪些可以塗在底漆補土上的塗料

Impression

①／在AQUEOUS SURFACER水性底漆補土1000號（灰色）上試著塗布了水性HOBBY COLOR透明塗料的藍紫色。溶劑並沒有讓底層溶出，只一次的塗裝就能確實地顯色。由於底漆補土的表面呈現微細凹凸的狀態，所以塗料的咬合變得更好，使塗在上層的塗料牢固地定著下來。

②／使用含有硝基系溶劑的Mr.COLOR系列塗料，也在相同條件下進行上塗測試。底層的底漆補土並沒有因為硝基溶劑的影響而溶出，可以與水性HOBBY COLOR透明塗料達成同樣的塗裝效果。以一般筆塗的用途來說，看起來完全沒有問題。

③／使用沾有硝基溶劑的筆刷用力擦抹，終於底漆補土的塗面溶出了。只要不像這樣相當粗暴地進行作業，上層塗布作業時底層完全不用擔心會有溶出的狀況。

④／也確認一下入墨線用的琺瑯塗料。將刻線處理後的塑膠板用AQUEOUS SURFACER水性底漆補土進行塗裝，然後在刻線上倒入琺瑯塗料，再用沾有琺瑯溶劑的棉棒擦拭。可以看出即使是琺瑯溶劑也無法侵蝕塗膜，擁有不輸給硝基系底漆補土的性能。

① ②
③ ④

水性塗料 ◎

使用以「水性HOBBY COLOR專用稀釋液」稀釋過後的塗料進行筆塗也OK。即使溶劑的比例較多，只要底漆補土有經過充分乾燥之後再塗布上層塗料的話，那麼底層都不會出現溶出的現象。

硝基塗料 △

只要底漆補土充分乾燥的話，直接塗上瓶裝的「Mr.COLOR」系列塗料也是沒有問題的。但如果硝基溶劑的比例較多的話，底層就會有被溶出的可能性。

琺瑯塗料 ○

使用琺瑯溶劑來擦拭也沒有問題。但是考慮到可能用於上層塗料的水性HOBBY COLOR透明塗料的材質特性，比起使用琺瑯塗料入墨線，使用對塑膠材質沒有影響的油彩類的Mr.WEATHERING COLOR FILTER LIQUID擬真舊化濾色液（參照P.40），或是Mr.WEATHERING COLOR擬真舊化塗料系列（參照P.38）比較好。

使用水性HOBBY COLOR透明塗料＆AQUEOUS SURFACER水性底漆補土進行塗裝！

塗裝測試① 軍事模型的塗裝

這裡試著塗裝了威龍模型「蘇聯軍T-34戰車」（8580日圓）。塗料使用的是水性HOBBY COLOR透明塗料的「H511消光俄羅斯綠色"4BO"」。

How to use

①／使用水性黑色底漆補土對整體進行底層塗裝。用噴罐塗裝大範圍的時候，最好搭配使用有換氣通風功能的塗裝作業箱。戰車的橡膠履帶質感，正好與這個底漆補土的消光質感相符，所以就直接作為塗料使用了。

②／將塗料和稀釋液以1:0.8的比例稀釋，調成能夠使用噴筆噴塗的濃度，然後瞄準各塗裝面的中央進行噴塗。噴塗時在面塊的邊緣和陰影的部分留下少許黑色部位，活用底層的黑色。

③／重疊噴塗調亮一階的俄羅斯綠色來當作是高光。為了使塗料顏色變亮，加入了幾滴白色。將噴筆調整為細噴，瞄準面塊的中心和零件的突出部分噴塗。

④／藉由底漆補土、俄羅斯綠色、調色後的明亮俄羅斯綠色，將漸層很好地表現出來。如果是以黑色的底色為基礎的話，只要將塗料重疊在上面，色調就會發生變化，所以即使只塗一種顏色，也可以很好地表現出濃淡變化。另外，如果添加白色的話，也會提升遮蓋力，所以最適合使用在像這樣的漸層表現的場合。乾燥後的塗膜耐久力很好，可以放心進行後續的舊化處理作業。

底色、履帶：水性黑色底漆補土
本體：H511俄羅斯綠色→俄羅斯綠色＋白色
車載工具與排氣管等：H55午夜藍色

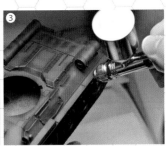

塗裝測式② 機車模型的塗裝

接下來要塗裝的是青島文化教材社的「HONDA AC16 APE '06」（2420日圓）。塗裝黑色和金屬材質等的零件的底層是使用水性黑色底漆補土；塗裝紅色的油箱等零件側是噴塗灰色的AQUEOUS SURFACER水性底漆補土1000號來作為底層。如果想要確實地呈現出機車的油箱等處的光澤，那麼可以用來消除細小的打磨傷痕、將表面整理乾淨的底漆補土是不可缺少的。

How to use

①／擋泥板要在底層塗料上先塗一層薄薄的白色，然後再塗上紅色。多塗點塗料的話雖然可以有助於呈現光澤，但是要確保讓塗料充分乾燥。

②／輪框使用金色進行塗裝。因為色調是接近香檳金的明亮色調，所以很適合用來重現實車輪框的顏色。

③／之後便按照說明書組裝完成即可。像是汽車模型或機車模型這種有光澤的塗裝零件，為了不在組裝時因為用力過大而在塗裝面留下指紋，請讓光澤零件乾燥到超過所需時間以上，之後再進行組裝作業吧！

④／懸吊系統的彈簧是以筆塗的方式塗上了黑色。即使只是用筆塗，也能很好地表現出光澤感，感覺就像真的彈簧一樣。水性HOBBY COLOR透明塗料無論是筆塗還是噴筆塗裝，都很容易能夠發出光澤，所以在各種想要呈現光澤的場合都很活躍。

底層：水性黑色底漆補土、AQUEOUS SURFACER水性底漆補土1000號
油箱、擋泥板等：白色→紅色
引擎等處：銀色
輪框：金色
座墊、框架等處：黑色

總結

水性HOBBY COLOR透明塗料雖然是水性塗料，但其特徵是遮蓋力高，乾燥時間快。當水性的底漆補土產品登場後，實現了塗裝工程可以全部都使用水性塗料來完成。雖然還是需要換氣通風，但是臭味很少，即使在室內也能輕鬆地進行塗裝，所以也推薦給初學者使用。

明明沒有溶劑臭味，但是乾燥又快，塗膜又強
乳液類的水性塗料

Acrysion / Acrysion Base Color

水性塗料

筆塗

噴筆塗裝

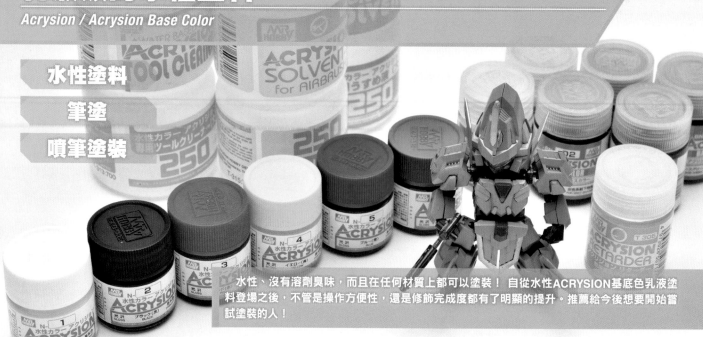

水性、沒有溶劑臭味，而且在任何材質上都可以塗裝！ 自從水性ACRYSION基底色乳液塗料登場之後，不管是操作方便性，還是修飾完成度都有了明顯的提升。推薦給今後想要開始嘗試塗裝的人！

什麼是水性ACRYSION乳液塗料？

水性ACRYSION乳液塗料
- ●發售商／GSI Creos
- ●各198日圓，10ml

T305 ACRYSION專用緩乾劑
- ●發售商／GSI Creos
- ●198日圓，18ml

既非硝基塗料，也不是水性壓克力塗料的"乳液"水性塗料。關於乳液的專業說明在這裡姑且省略，我們可以理解成是在水性的溶液中，加入油性的成分，形成既能抑制臭味，同時又能加快乾燥，塗膜強韌的塗料。GSI Creos乳液水性塗料的產品陣容與水性HOBBY COLOR透明塗料的顏色數量相近，並且兩者的塗料號碼和顏色名稱也有很多共通的產品，兩種系列之間的互換性高，這也是魅力所在。新增加的緩乾劑產品問世後，使用起來更加方便了。

▌提升顯色的專用底層塗料

水性ACRYSION基底色乳液塗料的遮蓋力非常高，只要塗1～2次就可以達到色彩均勻的修飾完成度。雖然底色本身在乾燥後會變得沒有光澤，但是不會影響上層塗料的光澤表現，所以可以放心作為底色使用。

水性ACRYSION
基底色乳液塗料
- ●發售商／GSI Creos
- ●各330日圓，18ml

 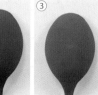

BN01 基底白色　BN02 基底灰色　BN03 基底紅色　BN04 基底黃色

BN05 基底藍色　BN06 基底綠色　基底白色→橙黃色　基底黃色→橙黃色

▌Impression

①／基底白色為中性的色調。最適合當成深色成型色的底漆補土來使用，或是作為想要明亮顯色時的底色使用。

②／基底灰色也是中性的色調。既可以當成灰色的底漆補土使用，恰到好處的色調，也可以直接作為可動關節色來使用。

③／基底紅色給人色調稍顯沉穩。根據重疊的顏色不同，既能將其襯托得更鮮明，也能使之看起來變成較暗的色調。

④／基底黃色像是水煮蛋的蛋黃顏色，真要說的話，是比較接近深黃色的顏色。最適合用來表現明亮的顏色或是肌膚色這類容易受到底色影響的顏色。

⑤／基底藍色比較鮮豔，是可以直接作為塗料使用的顏色。請試著用疊色的手法來調整色調，搭配出自己喜歡的顏色吧！

⑥／基底綠色給人一種較暗而且藍色調偏強的印象。因為色調很深的關係，所以推薦給以重疊塗色來表現有深度的顏色的時候使用。

⑦⑧／這是分別在基底白色、基底黃色的底色上，重疊塗上橙黃色的狀態。可以看出如果是底色是基底黃色，顏色會變得很深；如果底色是基底白色的話，則會變得明亮。

▌如果有的話會很方便的稀釋液和工具清潔劑

噴筆用
ACRYSION稀釋液 改
- ●發售商／GSI Creos
- ●770日圓，250ml

ACRYSION專用
稀釋液
- ●發售商／GSI Creos
- ●440日圓（中、110ml）、770日圓（大、250ml）

ACRYSION專用
工具清潔液
- ●發售商／GSI Creos
- ●440日圓（中、110ml）、770日圓（大、250ml）

產品陣容包含了噴筆專用的稀釋液；最適合筆塗，含有緩乾劑成分的ACRYSION專用稀釋液；以及在塗料乾燥後也可以去除塗料的工具清潔劑。各種稀釋液產品已經配合用途進行過調整，所以請區分使用吧！噴筆用的稀釋液是塗料1；稀釋液0.3最合適，筆塗使用的稀釋液只要在塗料中加入幾滴就是最合適使用的狀態。由於這些產品都是溶劑，所以在使用的時候要充分換氣通風。

How to use

筆塗的重點

①／從瓶子裡取出塗料後，只要加入1~2滴稀釋液即可。如果還是覺得塗料的黏度很濃稠的話，可以用ACRYSION專用緩乾劑，或是噴筆用稀釋液來進一步稀釋。

②／塗裝時重點是要以相同的方向塗滿整個面塊。當筆塗面的光澤消失之後，就是代表可以再次重塗的訊號。將筆塗的方向改變90度，再次進行塗裝。這樣，就不容易出現筆跡造成的塗布不均。

③／換色時用清水清洗筆刷即可。作業完成後，請使用工具清潔劑，或是筆刷專用的清洗液「T118 Mr.筆刷清潔液」（660日圓）等產品進行維護保養吧！

噴筆塗裝的重點

④／噴筆用稀釋液的使用重點是要以塗料1：稀釋液0.5左右的比例為基準來稀釋。如果調得太稀薄的話，塗料就會很難定著下來，所以要記住最合適的黏度。

⑤／最適合的狀態是塗料不會堵塞手持件，也能夠定著在塗面，不會垂流下來。如果感覺塗料難以噴塗，或是會垂流下來，請再次調整濃度。

⑥／因為水性ACRYSION乳液塗料乾燥後會凝固在一起，所以作業時間變長的話，容易造成手持件堵塞。建議趁著像是換色的時機，隨時充分地清洗。

 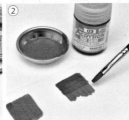 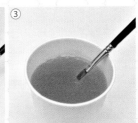
 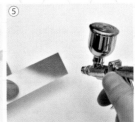

使用水性ACRYSION乳液塗料系列來完成一件作品！

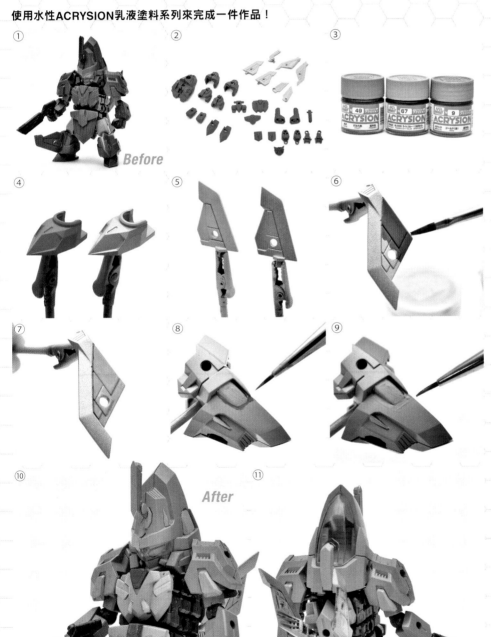

Before

After

How to use

①／使用水性ACRYSION乳液塗料與水性ACRYSION基底色乳液塗料的重塗疊色來製作KODOBUKIYA的「MSG武裝零件MB58 進化體PROGRESS BODY」（2750日圓）。

②③／將外裝零件用噴筆進行塗裝。想要塗成藍紫色的部分以基底藍色為底色；RLM65淺藍色的部分使用基底灰色；金色的部分使用基底黃色，像這樣分別塗上與各自顏色相對應的底色。

④／基底藍色（左）與藍紫色重疊後的狀態（右）。因為底色有好好地塗上藍色打底，所以顯色成帶有藍色調的漂亮紫色。另外也可以看出光澤色的光澤也很好地顯現出來了。

⑤／在基礎黃色（左）的上方塗裝了金色（右）。因為先用黃色打了明亮的底色，所以後來塗裝的金色也顯得明亮。

⑥⑦／細小的分色部分要使用筆塗的方式。筆塗的時候也同樣按照基底色→水性ACRYSION乳液塗料的順序進行塗裝。就算已經有金色塗裝的部分，如果在上面按照基底灰色→RLM65淺藍色的順序進行塗裝的話，顯色時就不會受到下層的顏色影響。

⑧⑨／超出範圍的部分可以用筆刷來重新潤飾。因為基底色的遮蓋力很強，即使超出範圍的是較深的顏色，也可以毫無問題地蓋過重塗。

⑩⑪／最後噴塗上透明保護塗層，調整整體的光澤後就完成了。藉由基底色、水性ACRYSION乳液塗料的重塗疊色處理後，即使是細微的顏色區分部分也呈現出色彩鮮明的效果。基底色可以讓水性ACRYSION乳液塗料的顏色咬合狀態更好，塗面不容易受傷，也沒有出現剝落掉色。

總結

水性ACRYSION乳液塗料以及水性ACRYSION基底色乳液塗料搭配使用，可以更加突顯出抑制臭味、乾燥快速、塗膜強韌的產品特性。基底色無論是作為底色使用，還是直接當作塗料使用，都有很高的潛力。可以說是水性ACRYSION乳液塗料塗裝法的必備品。稀釋液也分別為了筆塗用、噴筆用等不同用途進行了調整，所以只要記住每道工程所需的道具、塗裝順序，相信任誰都能充分活用水性ACRYSION乳液塗料。

© KOTOBUKIYA

vallejo給你 "帥氣" 的顏色 「Mecha Color機甲色彩系列」！

Vallejo Mecha Color

水性塗料

噴罐塗裝

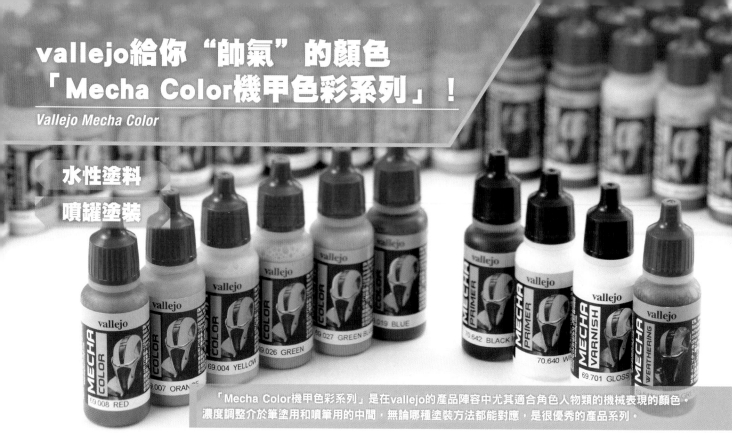

「Mecha Color機甲色彩系列」是在vallejo的產品陣容中尤其適合角色人物類的機械表現的顏色。濃度調整介於筆塗用和噴筆用的中間，無論哪種塗裝方法都能對應，是很優秀的產品系列。

① Mecha Color機甲色彩系列（各330日圓，17ml）、② Mecha Color機甲螢光色系列（各330日圓，17ml）、③ Mecha Color機甲金屬色系列（各418日圓，17ml）、④ Mecha Color機甲底塗色系列（各330日圓，17ml）、⑤ Mecha Color機甲舊化色系列（各330日圓，17ml）、⑥ Mecha Color機甲色亮光保護塗料系列（各330日圓，17ml）
●發售商／vallejo、販售商／VOLKS

Impression

①／以最適合角色人物類的機械表現所常用的鮮豔原色為中心，另外也準備了很多獨特的顏色可供選用。

②／還有可以對黑光起反應的黃色、橙色、洋紅色、綠色等產品，種類豐富。

③／遮蓋力高，即使筆塗也不易出現不均勻的金屬色產品。

④／產品陣容除了白色、灰色、黑色之外，還有具備色調的象牙色、砂土色等等。能夠提升Mecha Color機甲色彩系列的愛用程度。每種顏色還有容量較多的60ml（各770日圓），200ml（各1650日圓）可供選用。

⑤／瓶身有橙色標籤標記的是黏度較低的塗料。產品陣容為適合清洗處理、污損處理、或是質感紋理表現等的顏色。

⑥／保護塗層用的透明塗料。有GLOSS光澤、SATIN亮光、MATT消光，共3種。除了適合噴筆使用之外，也適合以筆塗的部分保護使用。也有容量較多的60ml（各682日圓），200ml（各1320日圓）產品。

確認水性塗料vallejo的筆塗性能！

Impression

①／請先多搖晃幾次，攪拌均勻吧！

②／在塗料皿中滴下想要使用的分量。vallejo的容器設計成可以一滴一滴控制添加量的方式，使用方便也是系列產品的魅力之一。

③／Mecha Color機甲色彩系列的濃度是設計成可以直接用來筆塗。用筆刷沾取塗料，如果沾多了的話，就請在塗料皿邊刮落即可。

④／以平行排列的線條方式進行塗布。等表面乾燥後再塗一次，就可以確實顯色。如果重塗時將塗裝方向改變90度的話，那麼筆跡也會變得不顯眼。

 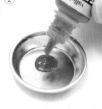 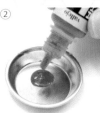

將vallejo轉換為噴罐塗裝！

　因為vallejo的濃度原本就已經調整成噴筆也能使用的濃度，所以只要使用另外銷售的專用工具，就可以將原來的瓶罐塗料直接轉換成噴罐來進行塗裝。這次使用的是vallejo專用的「瓶罐轉接頭」，以及gaianotes的「EASY PAINTER簡易噴罐」。另外在後續P.28介紹的MMP（MISSION MODELS PAINT），也可以用同樣的方法轉換為噴罐塗裝。

vallejo用 瓶罐轉接頭
●發售商／VOLKS
●550日圓

MMP用 瓶罐轉接頭
●發售商／VOLKS
●550日圓

EP-01 EASY PAINTER 簡易噴罐
●發售商／gaianotes
●1650日圓

Impression

①／將容器充分搖勻攪拌後，取下容器的內部瓶蓋。當蓋子上沾有塗料時，用面紙包起來再取下來會比較好。

②／一邊注意不要把塗料灑出來，一邊在瓶子上安裝「vallejo專用瓶罐轉接頭」。

③／在EP-01 EASY PAINTER簡易噴罐上安裝附帶的專用噴嘴，然後將②換成了有轉接頭的塗料瓶安裝上去。

④／Mecha Color機甲色彩系列的濃度可以用於噴筆塗裝使用，所以能夠直接像噴罐塗裝那樣進行塗裝作業。不過因為噴嘴有氣孔設計的關係，所以最好不要在這種狀態下搖動攪拌。MMP也可以以同樣的方式來進行安裝。

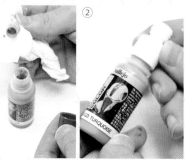 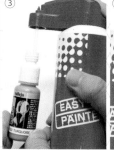

使用Mecha Color機甲色彩試著幫Viola轉換顏色吧！

這裡要試著用Mecha Color機甲色彩來將VOLKS的「VLOCKer's FIORE VIOLA」重新轉換成更加鮮豔的色彩。

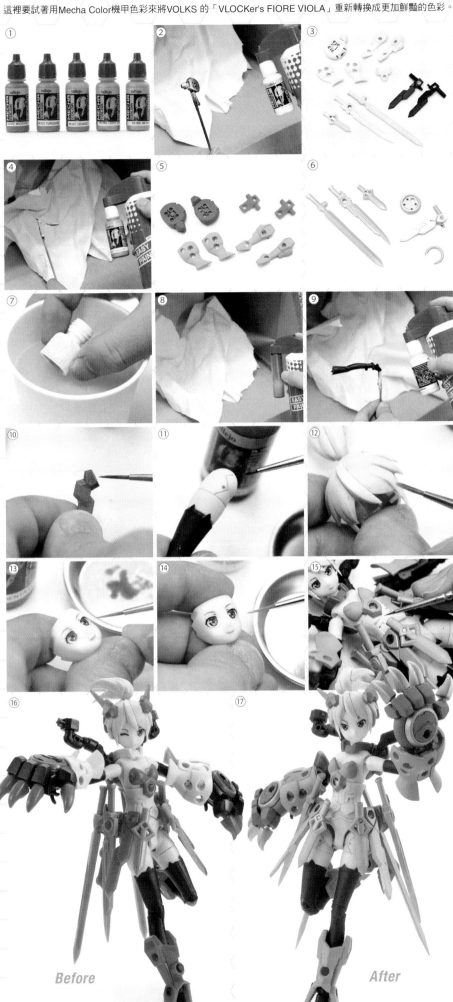

Before

After

①／這次主要使用的顏色是69.056洋紅色、69.023土耳其藍色、69.007橙色。再選擇69.064亮鋼色、69.068金屬綠色來作為重點色。因為產品陣容豐富，都可以找到容易組合搭配的色調，所以不愁顏色的選擇。

②／首先安裝有底塗色的噴罐製作底色。就像使用噴罐一樣，輕快地噴到對象上。因為是水性塗料，所以溶劑臭味很少，只需用紙箱之類的物品捕捉四散的噴霧就可以了。

③／想要表現出鮮豔顏色的部分，使用Mecha Color機甲底塗色系列的70.643象牙色預先打底色，想要呈現金屬色的部分，則使用同為機甲底塗色系列的70.640白色、70.642黑色。

④／噴塗Mecha Color機甲色彩。如果是較深的顏色，噴塗一次就會充分顯色。一邊注意不要噴塗得太多造成垂流，一邊進行塗布。如果是較淡的顏色，建議分兩次重疊塗色效果較佳。

⑤／噴塗69.023土耳其藍色、69.056洋紅色、69.007橙色等3種顏色。顯色非常地鮮豔，確實是非常適合角色人物塗裝的調色。噴塗完的表面看起來也很均勻。

⑥／塗裝金屬色的部分。69.068金屬綠色和69.064亮鋼色都是不刺眼的高雅金屬光澤色。

⑦⑧／噴塗完後，將沾上塗料的轉接頭浸泡在裝有水的容器中，等待塗料脫落。如果有多準備幾個備用轉接頭的話，馬上就能接著進行下一個顏色的作業，很方便。噴嘴部分的清潔可以用EASY PAINTER簡易噴罐原本的附屬塗料罐裡裝水，直接噴塗到水的顏色消失之後就完成了。

⑨／在塗布完成的零件、肌膚、身體零件上塗布消光凡尼斯(Matt Varnish)來調整光澤。因為凡尼斯也有保護的作用，所以可以防止作業時塗裝部分的剝落和損傷。

⑩／從這開始使用筆刷進一步提升完成度。筆塗也可使用同樣的塗料，所以顏色區分很簡單。因已上一層保護塗層，所以對底色不會造成影響。

⑪／Mecha Color機甲舊化色系列這次拿來做入墨線處理使用。只要用筆刷沾取塗料，流入想要加上墨線的溝痕內部，再用棉棒等工具擦拭就可以了。

⑫／頭髮零件也以入墨線的作業要領，用洋紅色畫出陰影。

⑬⑭／試著在瞳孔的下部疊上一層螢光色。因為螢光色有聚集光線的效果，看起來變得更加鮮豔了。最後用筆刷在整個眼睛塗上亮光凡尼斯(Gloss Varnish)，增加眼睛的光澤感。

⑮／腹部的凹陷處使用螢光綠色來作為點綴。因為不是會溶解底色的硝基系塗料，所以要是溢出範圍的話，使用沾了水的棉棒快速擦掉即可。

⑯～⑲／完成。⑯是未塗裝的素組狀態，⑰～⑲則是塗裝後的狀態。Mecha Color機甲色彩系列彼此的搭配性很好，最後修飾出來的效果是各部位的高彩度色看起來很明顯。金屬色也在周圍的鮮豔色彩中發出漂亮的光芒，成為整體的重點色。

總結

"Mecha Color機甲色彩系列可以說"什麼都能辦得到"。不管是底層的底塗色，適合角色人物的機械部分的鮮豔色，還是保護塗層、清洗處理、污損處理等…都沒問題。雖然只是vallejo的一個系列產品，但已經可以涵蓋所有的塗裝作業所需。當各位想要嘗試使用vallejo的時候，往往會被太多的產品陣容壓倒而不知從何開始。建議可以試著從Mecha Color機甲色彩系列來作為入門的第一步。

消光塗料・
金屬塗料的效果令人驚艷！
介紹兩款來自歐美的水性塗料

Mission Models Paint / K Colors

水性壓克力塗料

噴筆塗裝

介紹從鮮豔的顏色到軍武用色都齊全，最適合消光塗裝的水性塗料，以及明明是水性塗料，在金屬色塗裝的表現卻"令人驚艷"的兩款來自歐美的塗料！

MMP（MISSION MODELS PAINT）
●發售商／MISSION MODELS、販售商／VOLKS

MMP（MISSION MODELS PAINT）

由美國的MISSION MODELS公司推出，適合噴筆塗裝的水性壓克力塗料。顯色良好，乾燥後光澤消失，形成硬質感的最後修飾效果。另外，耐光性高，塗面不易產成褪色和劣化等長年變化也是其特徵之一。

產品陣容

從鮮豔的基本色到飛機和AFV用的專用顏色、金屬色、甚至是舊化處理用的鐵鏽色都廣泛包含在產品陣容中。

一般色系列
●各660日圓，30ml

除了黑色、白色、灰色之外，還有氧化鐵紅色、粉紅色、黃褐色等產品陣容。MMP的一般色與這個底層塗料系列搭配後，能夠發揮最大的顯色效果。

PRIMER底層塗料系列
●各825日圓，30ml

有FLAT(消光)、SEMI GLOSS(半光澤)、GLOSS(光澤)，共3種可供選用。

透明保護塗料系列
●各825日圓，30ml

MMP專用的稀釋劑。溶解力強，有防止塗料在塗料杯內堵塞的效果。當然也有使塗裝面光滑的效果。產品陣容還包括了60ml裝的2盎司瓶（990日圓）大容量產品。

MMA-002稀釋劑
●1100日圓，120ml

這是用來進一步加強塗膜的添加劑。可以讓塗膜變強，甚至能夠在塗裝面上進行打磨。也有延遲塗料的乾燥速度，使塗裝面平滑的緩乾劑效果。

MMA-001硬化添加劑
●990日圓，60ml

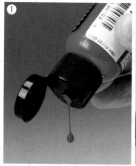

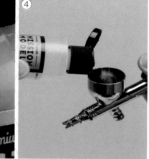

▌Impression

①／容器採用單滴落設計的形式。滴落數可以作為調色混合比例的參考標準。

②／內瓶蓋發揮了密封功能，即使長期保存，也不易產生變質。

③／使用前要將塗料攪拌至外觀沒有出現斑紋為止。容器裡有攪拌球，請充分搖晃攪拌吧！

④／塗裝後的手持件，請務必要用MMP專用稀釋劑漱洗。

⑤～⑩／試著噴塗6種顏色的底層塗料。壓縮機的壓力條件以0.10～0.15MPa為宜。參考混合比例是以底層塗料30滴：稀釋劑1~3滴為參考。以MMP的一般色進行塗裝時，請務必搭配其中一種底層塗料系列來作為底色使用。

⑪⑫／噴塗一般色時，壓縮機的壓力條件與稀釋劑的混合比率也與底層塗料的條件相同。相對於塗料混合比例（30滴塗料：1~3滴稀釋劑），另外加入3滴硬化添加劑。這裡測試了有預塗底層塗料來當作底色，以及不預塗底層塗料，兩種條件下的橙色塗料顯色成效。可以看出有預塗底層塗料當作底色的那方顯色較佳。

⑬～⑯／一般色的濃度都調整成能夠活用底色的濃度，即使是使用同樣顏色，只要改變搭配的底層塗料顏色，塗裝完成後也會出現明確的色調變化。如想要呈現有深度的紅色，可使用粉紅色的底層塗料；如想要追求適合角色人物的明亮紅色為目標，可搭配白色的底層塗料；諸如此類，請考量底色和基本色的搭配組合吧！

 MMS-001 黑色
 MMS-002 白色
 MMS-003 灰色
 MS-004 氧化鐵紅色

MMS-005 粉紅色
MMS-006 淺棕色

 只有橙色
 白色→橙色
 粉紅色→紅色
 白色→紅色
 氧化鐵紅色→綠色
 白色→綠色

K COLORS

這是由從汽車產業到美甲業界，開發各種專業領域使用塗料的義大利K COLORS公司參與製作的模型用水性金屬色塗料。因為塗料的特性是調整為噴筆專用，所以不能使用於筆塗，這點需要注意。

K COLORS
●發售商／K COLORS、販售商／VOLKS

產品陣容

產品陣容中最明亮的是60號STEEL鋼銀色，可以呈現出像是鍍銀般的最後修飾效果；與60號鋼銀色的色調相同，但讓最後修飾效果的光輝感變鈍的是61號SHINE閃銀色；63號DARK暗銀色的最後修飾效果是厚重點沉風格；與63號暗銀色的色調相同，但讓使最後修飾效果的光輝變鈍的是BLACK CHROME黑鉻色；再加上經典款黑鐵色調的GUN METAL槍鐵色，全部一共有5種。

SILVER COLOR金屬銀色系列
●1320日圓（60、61、63）、1430日圓（黑鉻色、槍鐵色）、30ml

使用這個底層塗料來當作金屬色的底色塗裝，完成後可以得到具有厚重質感的最後修飾效果。如果不噴塗底色，直接塗上銀色系列產品時，會呈現出像鋁一樣輕盈的質感，所以請根據用途來區分使用吧！

WX100 金屬基底黑色
●1320日圓，50ml

K COLORS專用的清潔劑。因為K COLORS的塗料含有酒精，所以不能使用其他的水性壓克力塗料要用清潔劑和硝基系塗料用清潔劑，所以要注意！

K噴筆酒精清潔液
●1210日圓，150ml

▌Impression

事先用1200~1500號的砂紙研磨塑膠零件的表面，作為塗裝前的準備。接著塗上金屬基底黑色，然後待其乾燥。塗裝金屬顏色的時候，壓縮機的壓力條件在0.08~0.1MPa左右比較合適。一邊縮小噴筆的塗料噴塗範圍，一邊慢慢地噴上金屬銀色。

① ②

①／在金屬基底黑色的上層噴塗60號STEEL鋼銀色。形成明亮的鏡面加工狀態。
②／在金屬基底黑色的上層噴塗63號DARK暗銀色。與①相比之下，明度掉落許多，呈現出點沉的光輝。

▌使用MMP & K COLORS幫PRIMULA改變形象♪

這裡要使用這次介紹的MMP以及K COLORS，試著將「VLOCKer's FIORE PRIMULA」塗裝成以粉紅色為基調的顏色。

①

▌How to use

② ③

④

change!

素組　　塗裝後

①／頭部和胸部的紅色部分，使用白色底層塗料→橙色的方式塗裝。這是可以感受到底層塗料的高遮蓋力與MMP的良好顯色的部分。另外，粉紅色的部分只是在白色的零件上噴塗粉紅色底層塗料而已。因為底層塗料本身的色調就已經很理想，所以完成後看起來就像是以基本色塗裝後的消光狀態。
②③④／裙子的腰圍附近不先噴塗底色，直接以60號鋼銀色塗裝；腰部的左右裝甲和手腕處噴上63號暗銀色；腳踝則是先塗上金屬底層黑色，再使用61號閃銀色塗裝在上層。特別是腰部周圍的光輝狀態會有明顯不同。

▌總結

MMP是設計成要搭配專用底層塗料才能發揮最大的效果。根據底層塗料和一般色的搭配組合，即使是在同色系的顏色中，也能呈現出各式各樣的表情。而且因為底層塗料的遮蓋力出眾，能夠輕鬆大膽的變換零件的顏色也是魅力之一。

K COLORS的最大特徵是銀色的亮度和光輝方式有很豐富變化。一般的金屬・鍍金風格的塗料，要想用塗裝技巧和調色來控制完成後的亮度是極其困難的，不過如果使用K COLORS的話，簡單就能表現出金屬・鍍金風格的微妙的差異。

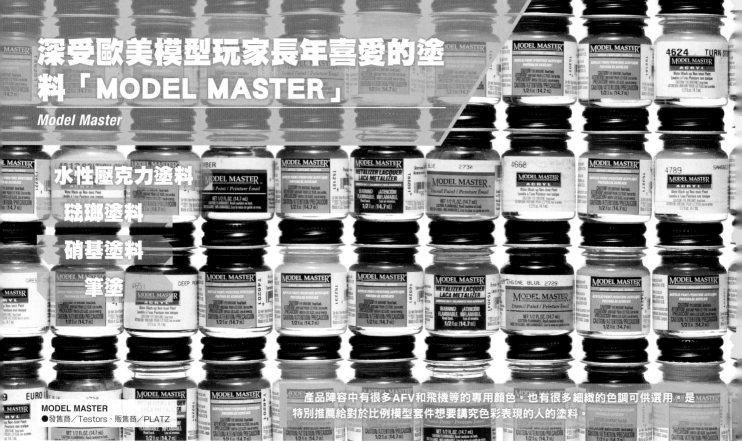

深受歐美模型玩家長年喜愛的塗料「MODEL MASTER」

Model Master

水性壓克力塗料

琺瑯塗料

硝基塗料

筆塗

MODEL MASTER
●發售商／Testors、販售商／PLATZ

產品陣容中有很多AFV和飛機等的專用顏色。也有很多細緻的色調可供選用。是特別推薦給對於比例模型套件想要講究色彩表現的人的塗料。

MODEL MASTER

這是1930年代後半期以接著劑產品進入模型領域的美國老字號製造商Testors公司所生產的塗料系列。包含水性壓克力、琺瑯、硝基等不同種類的綜合模型用塗料產品陣容豐富，是北美認知度和市佔率最高的系列之一。

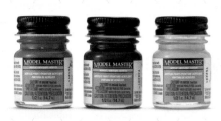

水性壓克力塗料系列
●各429日圓，14.7ml

◀美軍專用的FS色，德國空軍的RLM色等，飛機專用塗料色數眾多已是大家都知道的事。除此之外，光紅色和藍色就有很多細微的色調變化，以多達140色的產品陣容而自豪。雖有發售自家專用溶劑（1320日圓，118ml）產品，不過使用其他製造商的模型用壓克力溶劑也能進行稀釋。產品標籤上記載的（F）代表消光，（G）代表光澤，（SG）代表半光澤。

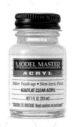

透明保護塗料系列
●各748日圓，118ml

◀有CLEAR（消光）、SEMI GLOSS CLEAR（半光澤）、GLOSS CLEAR（光澤）等3種型號。使用壓克力溶劑稀釋後，再以噴筆進行噴塗。

Metalizer金屬色系列
●各528日圓，14.7ml

◀這是金屬色的硝基系塗料系列。產品陣容有噴筆塗裝專用，並且在塗裝後用布等工具打磨過後，可以重現金屬質感的拋光（Buffing）系列；以及可以使用筆塗，不需要再經過打磨的非拋光(Non-Buffing)系列。稀釋時要使用專用的溶劑（638日圓，52ml）。

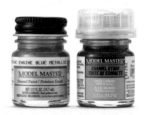

琺瑯塗料系列
●各528日圓，14.7ml

◀產品陣容除了金屬色、膚色、汽車模型用的藍色等等之外，還包括濃度已經調整為適合用於入墨線和清洗處理的顏色。塗料黏度較低的入墨線、清洗用的產品瓶蓋有附帶兒童鎖的設計。

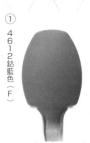
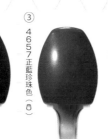
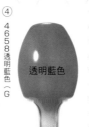
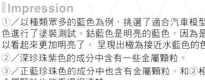

① 4612鈷藍色（F）
② 4651深珍珠紫色（G）
③ 4657正藍珍珠色（0）
④ 4658透明藍色（G）

透明藍色

⑤ 4659法國藍色（G）
⑥ 4660深藍色（G）
⑦ 4662北極藍金屬色（G）
⑧ 2727福特&通用汽車藍色（琺瑯）

▌Impression

①／以種類眾多的藍色為例，挑選了適合汽車模型和角色人物模型的顏色進行了塗裝測試。鈷藍色是明亮的藍色。因為是消光塗料的關係，所以看起來更加明亮了。呈現出極為接近水藍色的色調。

②／深珍珠紫色的成分中含有一些金屬顆粒。

③／正藍珍珠色的成分中也含有金屬顆粒。和②相較之下更明亮一些，金屬顆粒也能看得很清楚。

①／透明藍色是連湯匙上寫的文字都能夠清楚辨識，沒有遮蓋力的藍色。因為沒有遮蓋力的關係，所以在塗布時需要更加慎重，但是也可以藉由重疊塗布的次數來控制藍色調的程度。

⑤／法國藍色是明度較高的一種藍色。遮蓋力高，泛用性也高的色調。

⑥／深藍色是比法國藍色更深的藍色，不過因為是清澈而不渾濁的漂亮顏色，所以泛用性也很高。

⑦／北極藍金屬色的成分中也含有一些金屬顆粒。給人的印象是位於②和③的中間。

⑧／琺瑯塗料的福特&通用汽車藍色是介於深藍色和法國藍色中間的色調。與水性壓克力的各種顏色相較之下，遮蓋力更高一些。

①～⑧／這裡只是挑選了一部分的藍色來做評測，就已經具備了這麼多樣的變化，即使不自己調色，也很容易買到想要使用的顏色，這也是值得推薦之處。

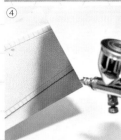
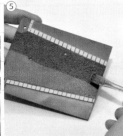

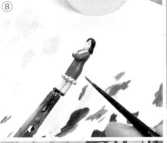

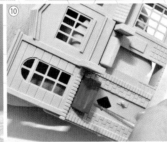

How to use

①／這裡要以PLATZ的「昭和懷舊的世界-山本高樹-人生巷弄」（2750日圓）來做塗裝示範。由於成型色是深灰色的關係，所以首先要在整體噴塗白色的底漆補土。

②③／只有拱形的招牌要用塗料和溶劑1：1稀釋後的銀色直接塗在零件上。只需要噴塗一次就能顯得非常好。除此之外，產品陣容還有鋁色、鋼色、黃銅色這類使用頻率較高的金屬色。

④／用噴筆為底座部分塗上深灰色，建築物塗上消光海鷗灰色。雖然噴筆可用水清洗，但如果塗料杯裡的塗料開始乾燥的話，請使用工具清潔劑清除吧！

⑤⑥／接著用筆塗的方式來區分塗裝底座的路緣石，並在整體塗上琺瑯塗料的黑色（入墨線和清洗處理用）。等待乾燥，然後使用沾取了琺瑯溶劑的廚房紙巾，輕輕擦拭表面的塗料。

⑦／造形模型上殘留了一些琺瑯塗料的黑色，路緣石由於濾鏡塗色效果而造成彩度下降，也因此呈現出了更加真實的地面表現。

⑧⑨／為人物的模型夾上握把，施加筆塗。MODEL MASTER的水性壓克力塗料延展性非常好，乾燥也很快，所以塗裝進展地節奏很輕快。

⑩⑪／建築物的細節也是用筆塗的方式處理。單一次的塗刷會出現筆刷痕跡的不均勻，重塗疊色三次左右後，就會出現平滑且顯色良好的塗膜！這裡的訣竅是要再加入幾滴壓克力溶劑，調整黏度到稍微稀薄一些的狀態。

⑫／基本塗裝已用噴筆完成，細節也以筆塗處理後的狀態。因為是在壓克力塗料上再以壓克力塗料重疊塗色，所以底色不會被溶出，可以輕鬆地進行作業。

⑬／使用入墨線&清洗用的琺瑯塗料來加上雨滴垂落的痕跡，當作完成前的最後修飾。為了看起來不要過於平均，以從屋頂向下刷撫的方式來塗布。

⑭／藉由屋瓦使用半光澤塗料，牆面使用消光塗料，可以很明顯地表現出質感的差異。

⑮⑯／只使用一整套「MODEL MASTER」的各種塗料和溶劑、以及筆刷及噴筆等塗裝用具，僅耗費6個小時就完成了這件作品。塗料的快速乾燥時間加上強韌的塗膜，是在製作最近流行趨勢的快速製作模型法時的強力夥伴。

總結

以水性壓克力塗料為主軸，並藉由琺瑯塗料與硝基塗料來確保產品陣容涵蓋範圍沒有死角的「MODEL MASTER」系列。原以為水性壓克力塗料的色數齊全是最大的魅力，沒想到其顯色和延展性的良好表現也令人吃驚。不僅有豐富的軍武用色，還有很多明亮顏色的塗料也會讓人想要嘗試看看。

31

使用三種遮蓋保護方式
自由自在地完成區隔塗布

Mr.Masking Tape / Masking Sol / Masking clay

遮蓋保護

這裡要介紹GSI Creos的3種遮蓋保護系列產品（膠帶、液體、黏土）。了解各種產品的功能、用途，選擇適合模型套件的遮蓋保護方法吧！

最基本的遮蓋保護膠帶

Impression

①／在遮蓋保護作業中，最常用的道具是這種膠帶類型。從細到粗的各種尺寸都有相應的產品發售。除了能夠不讓塗料滲透之外，貼在零件上時的適度黏著力，可以在完成塗裝後剝離膠帶時確保不會傷害到零件表面和塗膜。這個「Mr.MASKING TAPE遮蓋保護膠帶」的產品陣容有寬度6mm、10mm、18mm等三種。

②／「Mr.MASKING TAPE遮蓋保護膠帶」的材質是極薄的和紙，柔軟性也好，可以確實地黏貼在零件上，在一定程度的曲面也能好好地貼緊表面。遮蓋保護作業的時候，如果膠帶沒有貼緊零件表面的話，塗料就會從縫隙中滲入，所以要確認是否貼緊之後再進行塗裝。

③／因為膠帶的材質柔軟，所以直接用手撕下來使用也沒有問題，但是配合遮蓋保護位置的形狀，用筆刀裁切下來使用的話會更加容易操作。膠帶的邊緣要沾上異物的話，黏著力也會下降，所以取出膠帶後，先把邊緣筆直切掉之後再使用的話，可以進行更精確的遮蓋保護。

Mr.MASKING TAPE遮蓋保護膠帶6mm、10mm、18mm
●發售商／GSI Creos●110日圓（6mm）、143日圓（10mm）、198日圓（18mm）

確認以區隔塗色為目的之2種遮蓋保護方式

①

②

③

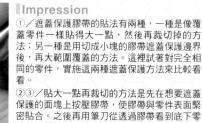
④

Impression

①／遮蓋保護膠帶的貼法有兩種，一種是像覆蓋零件一樣貼得大一點，然後再裁切掉的方法；另一種是用切成小塊的膠帶遮蓋保護邊界後，再大範圍覆蓋的方法。這裡試著對完全相同的零件，實施這兩種遮蓋保護方法來比較看看。

②③／貼大一點再裁切的方法是先在想要遮蓋保護的面塊上按壓膠帶，使膠帶與零件表面緊密貼合。之後再用筆刀從透過膠帶看到底下零件的分界線（顏色分界線的部分）的位置進行裁切。

④／如果切割膠帶的線條部位事先做好刻線處理的話，刀刃會更容易下刀，作業也會變得較容易。這方法可減少貼膠帶的工時，雖然遮蓋保護的作業本身很快速，但是筆刀的操作一有不慎會損傷到零件，所以需要注意。

⑤

⑥ ⑦

⑧

⑤⑥／接著把裁切成小塊的膠帶拼接在一起。首先用切成細長條狀的膠帶遮住分界線，然後再覆蓋剩下的部分。這方法，可貼得很細，膠帶容易密貼在零件表面，達到比較不會發生"塗裝溢出"的遮蓋保護效果。

⑦⑧／如果是像這樣的零件，無論哪種方法都能完成得很漂亮。如果想要進行遮蓋保護的部分是平面的話，可以選擇先貼上之後再裁切的方法；如果形狀複雜的話，那麼切成小塊再黏貼的方法比較好。請依照零件的形狀區分使用兩種方法吧！如果在分界線上出現顏色溢出的話，就用筆刷稍微修補一下吧！

不同塗裝方式的遮蓋保護方法

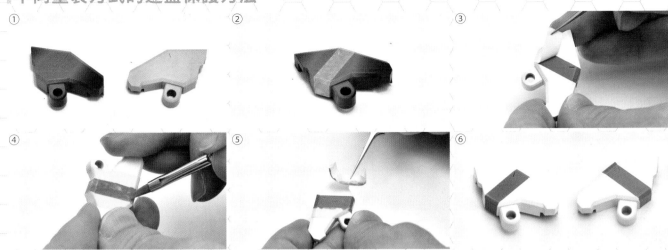

① ② ③
④ ⑤ ⑥

How to use

①／配合塗裝方法的不同，改變重疊塗色的順序，可以有效地進行作業。這次試著要在白色的零件上塗上橙色的線條來做示範。用噴筆塗裝的時候，要先塗橙色；用筆塗的時候，則要先塗白色。

②③／使用噴筆來區隔塗布時，最好儘量減少需要遮蓋保護的地方。這樣因為塗裝溢出而導致的失敗也會減少。所以要先塗上橙色，再貼上線條狀的遮蓋保護膠帶，然後再塗白色。

④⑤／使用筆塗的時候，塗裝面積越少，作業越輕鬆。這裡是先在零件整體塗上白色，再用膠帶保護兩端，然後小心不要造成塗裝溢出，塗上橙色。

⑥／用噴筆方式進行遮蓋保護塗裝（左），和用筆塗方式的遮蓋保護塗裝（右）比較。雖然完成後的狀態是一樣的，但是配合塗裝方法去靈活改變遮蓋保護的順序，可以更加有效地進行作業。

了解膠帶的特性，使用起來會更方便

將膠帶切成細條使用的曲線遮蓋保護法

▲將膠帶切成細條，可以更容易彎曲加工，達到一定程度的曲線遮蓋保護效果。想要區隔塗布曲面的零件或是波浪形狀的時候，請一邊彎曲切成細條的遮蓋保護膠帶，一邊貼在想要保護的部位吧！

使用剪鉗緊貼著邊緣裁切

▲在遮蓋保護這些凸出部分的一整個面塊時，只要使用鉗子，就可以將露出的膠帶與零件的邊緣對齊，裁切得很漂亮。這個作業推薦使用鋒利的剪鉗，或是遮蓋保護膠帶專用的剪鉗。

不容易撕下的部位就沾水試試看

◀膠帶只要被水弄濕的話，黏著力就會下降，所以藉由沾水處理的方式，細小的黏貼部位也可以簡單地撕下膠帶。如果在立體形狀的深處殘留膠帶的話，用棉棒沾水滴入膠帶後應該會比較容易去除。

塗布後再整個撕掉的遮蓋保護液

① ②
③ ④

M132 Mr.MASKING SOL NEO
遮蓋保護液
M133 Mr.MASKING SOL R
遮蓋保護液
●發售商／GSI Creos
●220日圓，25ml（NEO）、
440日圓，20ml（R）

Impression

①／與膠帶並列為遮蓋保護作業的主要工具之一是液狀的遮蓋保護液。目前市面上有乾燥後如同橡膠一樣固化的「Mr.MASKING SOL NEO遮蓋保護液」，以及乾燥後可以切割加工的「Mr.MASKING SOL R遮蓋保護液」這兩種產品。瓶蓋上附有刷毛，可以直接用來塗在想要遮蓋保護的部位。

②／在塑膠板上分別塗布了NEO（左）、R（右）來做比較。剛塗上時是呈現不透明、有黏度的液體狀態，乾燥的話會變成帶有顏色的薄膜。乾燥時間是NEO為30分鐘～1小時左右，R則為30分鐘左右。兩者都是塗得較厚的話，乾燥速度也會變慢，所以建議要塗得薄一點。

③④／乾燥後的Mr.MASKING SOL NEO遮蓋保護液會變成如同橡膠一樣可以延伸的強力薄膜。Mr.MASKING SOL R遮蓋保護液則會呈現薄片狀，只要稍微一用力就可以撕下來。

最適合更複雜部分的遮蓋保護

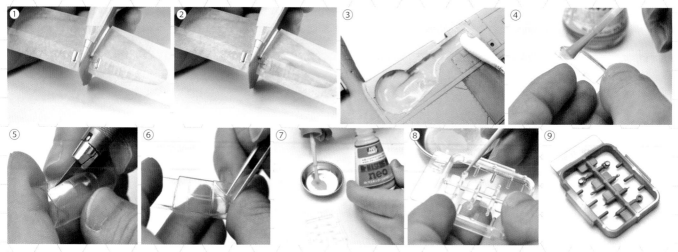

How to use

①②／由於遮蓋保護液是液狀，所以最適合用來覆蓋凹凸不平的面塊。如有看起來僅用膠帶無法緊密貼合的形狀突出部分，那在該部分使用遮蓋保護液會較好。

③／另外，在遮蓋保護液固化前，也可用沾了水的棉棒擦拭。先在凹陷的部位塗到溢出範圍的程度，再擦掉溢出的遮蓋保護液，這樣就可簡單地做好遮蓋保護。

④／使用Mr.MASKING SOL R遮蓋保護液的遮蓋保護作業，因為乾燥後還可以進行切割的關係，所以先要大範圍地塗布。要是塗得太厚的話，會垂流下來，所以請塗得薄一點、範圍大一點吧！

⑤／乾燥後用筆刀切下座艙蓋的框架部分。如果刀刃不夠鋒利的話，就不能很好地切割膠帶和遮蓋保護膜。所以請更換新的刀刃再使用吧！

⑥／配合外觀形狀完成切割後，將後續要塗裝部分的遮蓋保護膜撕下來。在撕下的過程中，如果有遮蓋保護膜沒有完全斷開的部分，請慢慢地將保護膜恢復原狀，重新用筆刀再切割一次。這個作業會比較要求筆刀切割的精度，不過與使用膠帶花費時間一點一點地多次黏貼細節的方法相較之下，只能說一長一短各有優缺點。

⑦⑧⑨／如果是像1/700比例的艦船模型這類細小零件，使用蓋子上附帶的刷毛很難塗布的情形，建議可以先將遮蓋保護液倒到塗料皿中，再用牙籤等尖細的工具沾塗。無論是寬廣的面塊，或是細小的零件，都能充分利用液體的性質進行遮蓋保護，這也是遮蓋保護液的特徵。

最適合用來遮蓋保護的低黏性黏土

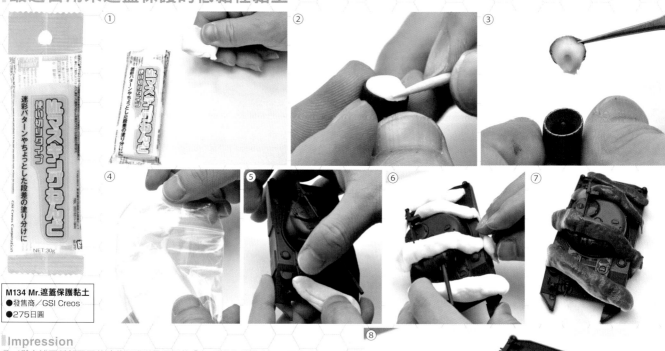

M134 Mr.遮蓋保護黏土
●發售商／GSI Creos
●275日圓

Impression

①／與上述兩種都不同的遮蓋保護道具是這款「Mr.遮蓋保護黏土」。因為是一次用完的類型，所以每次要從袋子裡只取出必要的量使用。使用方法非常簡單，只要將黏土按壓固定在零件上就完成了遮蓋保護作業。

②③／如果想要區隔塗裝像噴射裝置這類形狀凹陷部分的顏色時，這個遮蓋保護黏土是最合適的道具。用力壓進去後，再以牙籤或刮刀來調整至與形狀的邊緣切齊。黏性也偏弱，塗裝後可以用鑷子等工具簡單地取下黏土。

④／雖然黏土與遮蓋保護液不同，不需要等待乾燥，但黏土本身在接觸空氣後會開始乾燥固化。請將沒有要使用的部分放在可以密閉的袋子裡比較好。

⑤⑥／另外，由於黏土的材質特性，可以很簡單地對形狀複雜的面塊進行遮蓋保護。像是戰車的上面那樣凹凸不平的地方，只要將黏土按壓到上面，就能緊密地貼在一起。除此之外，黏土還可以加入少量的水進行混練，藉以調整黏性和柔軟度。

⑦／在黏土上噴塗顏色後的狀態就是這樣。黏土的隆起形狀對於遮蓋保護部位的分界線形成暈色的效果，恰到好處地呈現出分界線暈色的迷彩表現。像這樣的塗裝用途，也是黏土最合適的用途。而且即使是像這樣相當凹凸不平的面塊，也可以簡單除去遮蓋保護物而不損壞零件。能夠做到這種大膽的遮蓋保護方式，也只有這個黏土工具了。

總結

遮蓋保護專用的產品陣容非常充實。每種產品都有不同的特性，擅長和不擅長的部分，以及作業時間都不一樣。請根據用途，選擇最適合的遮蓋保護道具，讓零件的區隔塗布作業更加順暢吧！

極薄、極細、"纖細的作業"就交給我吧！遮蓋保護作業的強大夥伴

Masking Liquid Next / Masking Tape

遮蓋保護

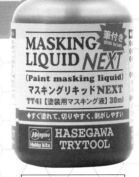

TT41 MASKING LIQUID NEXT新型遮蓋保護液
●發售商／HASEGAWA
●990日圓，30ml

2款可以做好細小部位的遮蓋保護作業的道具

「MASKING LIQUID NEXT 新型遮蓋保護液」是能夠形成極薄覆膜的液狀遮蓋保護劑。在有經過遮蓋保護的塗裝作業中，有遮蓋保護的部分和沒有遮蓋保護的部分的塗膜有時會出現高低落差，在多次重疊塗色的情況下，高低落差會變得更大，往往無法呈現出外觀均勻的塗裝面。如果能夠有厚度極薄的遮蓋保護層，那麼就可以盡可能地減少像這樣的高低落差。

另外，以皺紋紙製成的「遮蓋保護膠帶」，不僅可以做到寬度極細而且細緻的遮蓋保護效果，對於拉伸和彎曲也很強韌，不光是直線，還可以做到曲線的遮蓋保護效果。

無論上述哪一種產品都是對纖細的區隔塗布特別有用的道具。

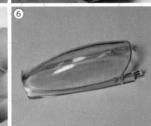

How to use

①／蓋子上有刷毛，買了之後可以馬上使用。正如注意事項所示，在使用之前要充分攪拌。液體有黏性，用刷毛塗布時會感覺到有一些阻力。

②／蓋子上附帶的刷毛很大，所以想塗布細小部分的時候，請先準備牙籤、尖尖的棉棒，或是筆刷。建議倒出適量的液體在塗料皿中再開始作業。

③／「MASKING LIQUID NEXT新型遮蓋保護液」可以用水稀釋，而且用於塗布遮蓋保護液的筆刷在固化前，也可以用水洗掉。接下來的建議雖然因為不是製造商推薦的使用方法，所以是自行負責的使用方式，但是加入少量的水可以提升遮蓋保護液的延展性，在想要塗到真正細小部分的情況下會很有助益。

④／塗布在座艙蓋。以一定的厚度均勻地推開塗料。

⑤／利用可溶於水的性質，作業途中如果有溢出的部分，可以用含水的棉棒擦拭掉。

⑥／完成均勻薄塗一次後的狀態。可以看到在透明的零件上呈現出少許遮蓋保護液的藍色。因為只塗布一次的遮蓋保護膜不夠充分，所以要等完全乾燥後，一共要薄薄地重塗三次左右。

⑦／因為遮蓋保護膜是透明的關係，即使在塗布之後也能清楚地識別出座艙罩的凹線和面板線，所以一下子就能看出有無溢出的部分，也容易用筆刀切掉那些溢出的部分。切除作業時，請先把筆刀的刀刃換成新的，保持在鋒利的狀態下進行作業！在撕掉多餘部分時，請小心作業，以免將想要留下遮蓋保護膜的部分也一起撕掉。

⑧／這次要用灰色來塗裝座艙罩的框架。塗裝後試著撕下遮蓋保護膜。因為形成的覆膜相當結實的關係，所以遮蓋保護的部分在撕下時不會斷裂，可以完整地撕下。

⑨／使用「MASKING LIQUID NEXT新型遮蓋保護液」，非常漂亮地完成了區隔塗色！

TL16遮蓋保護膠帶（0.3mm×16m）
TL17遮蓋保護膠帶（0.5mm×16m）
【皺紋紙 黏著膠帶】
●發售商／HASEGAWA●各880日圓

How to use

①／試著用來纏繞在戰鬥機燃料箱的零件上進行遮蓋保護。從前端到後部，以一整條遮蓋保護膠帶捲成螺旋狀來進行塗裝。膠帶本身的強度很足夠，如果不是施加相當大的力量拉扯的話就不會斷裂。

②／遮蓋保護的效果也很好。感覺第二次世界大戰時的戰鬥機上常見的螺旋槳部的螺旋飾紋也能藉此塗得很漂亮。

③／實際進行1/700比例的護衛艦甲板步行道的區隔塗裝試看看。先把線條的白色塗布在整個甲板上，再用鑷子貼上切好的遮蓋保護膠帶。貼上之後稍微壓緊一點，使其與甲板緊緊貼在一起會更好。

④⑤／從上面塗上灰色，等乾燥後再撕掉膠帶。可以看到在兩條膠帶交叉的接縫處也塗得很漂亮。即使是1/700比例艦船的細線條也能像這樣描繪得相當美觀。只要使用這個膠帶，細線條的塗裝也變得很簡單。

總結

極薄的新型遮蓋保護液、極細的皺紋紙製遮蓋保護膠帶。雖然兩者在選用時都需要考量各自適合使用的場合，但都是在細緻的遮蓋保護作業中非常活躍的道具。

追加作業、追加細部細節的講究
追求作品的「品質提升」吧！

在本篇的「品質提升」篇要為各位總結介紹塗裝後追加進行的「入墨線」和「水貼／貼紙」的處理，以及「舊化處理」等作業的內容。特別是「舊化處理」在比例模型套件中，是比「塗裝」更重要，表現範圍更廣泛的作業。請在本篇學習相關技巧和可運用的素材，試著挑戰看看「品質提升」的處理吧！

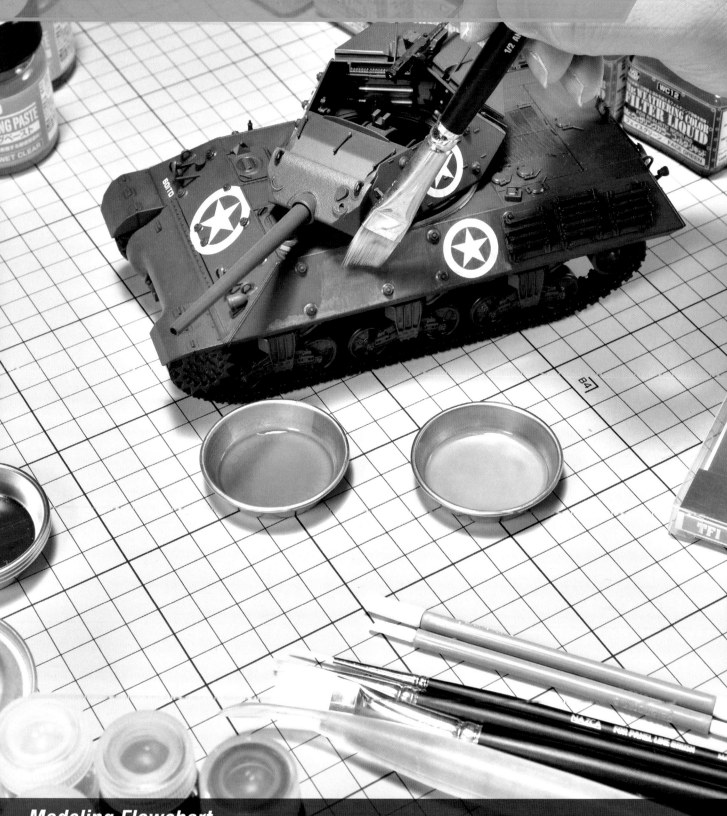

Modeling Flowchart

組裝　　　　　勞作　　　　　塗裝　　　　　**品質提升**　　　　　最後修飾

解說主要的品質提升作業內容！

在此要將「品質提升」進行的作業內容大致區分為三大部分進行介紹。這個階段的作業內容會大幅度左右模型的製作方向，特別是在角色人物套件中，會區分為「乾淨的最後修飾」還是「污損的最後修飾」，依個人喜好而有所不同。請配合自己想要製作的作品的方向性，選擇實施的作業內容吧！

入墨線

這是在零件表面的刻線或是凹陷部位注入暗色，藉以強調形狀，表現出立體感的塗裝方法。如果要對已塗裝的零件進行這個作業，會將不傷害到塗裝面的塗料稀釋後拿來使用。塗料經過稀釋後會更容易流入溝痕，並且也可以用不傷害塗裝面的溶劑類擦拭從溝痕中溢出的部分。這個流入溝痕→擦掉溢出即為基本的作業工程。

在這個作業中經常會使用塗料是琺瑯塗料。為了讓塗料更容易流入溝痕中，要先用溶劑稀釋處理過。也有些塗料產品一開始就已經調整為適合入墨線的濃度。相關的作業還有後面會提到的「濾鏡塗色」和「清洗處理」，但也有將這些作業與入墨線一併進行的情況。

水貼／貼紙

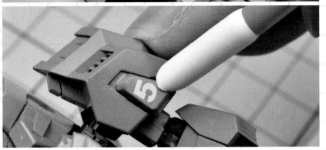

這是將印刷在薄片上的顏色或是標記黏貼到模型表面的作業。「貼紙」是只需黏貼上去就能為模型添加"顏色"的便利道具，但在模型製作中貼紙的厚度經常會過於顯眼。因此，使用印刷在極薄的薄膜上的「水貼」的情形越來越普遍。

說起模型製作中的所謂的水貼，大多是指藉由浸泡在水中，將薄膜從襯紙上分離後，黏貼在模型表面的「水轉印貼紙」。另外也有將薄膜整個放置在零件表面，然後從上面摩擦轉印黏貼的「乾式轉印貼紙」，或者用水轉方式貼上之後，再撕下上層的透明薄片的「剝離水貼」等不同種類的轉印貼紙。

舊化處理

主要指的是在比例模型套件中，在零件表面施加諸如附著在輪胎和履帶上的塵土、風雨形成的污漬、氣候和天氣的反映、戰鬥損傷等作業，統稱為「舊化處理」。即使是角色人物套件，也可以加入讓人能夠想像經歷戰鬥的狀態，或是周圍風景的表現。有時也將這個作業簡稱為「污損化」。

除了使用琺瑯塗料之外，還有舊化處理專用的油彩塗料等等。

清洗處理

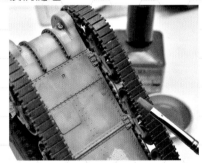

用較暗的顏色在零件表面直接描繪"髒污"的技巧，能表現出歷經使用後的質感等等。另外，將清洗處理過的部分用含有溶劑的棉棒從上往下摩擦延展，可以表現出雨滴似雨滴水痕般的污漬。在擦去入墨線用的塗料時，不要擦乾淨，而是刻意將多餘的塗料延展塗開，就可以同時進行入墨線和清洗處理。

濾鏡塗色

在塗裝面上覆蓋上一層有顏色的薄膜（濾鏡）的作業。使用稀釋到半透明的塗料覆蓋整個模型套件，藉此調整色調。以對整體進行暈色加工的方式，有意識地製作出塗裝面褪色狀態的作業。

乾掃／磨損處理

用面紙擦去沾在筆上的塗料，再以塗料幾乎乾的狀態的筆刷進行塗裝的技法稱為「乾掃」。這樣使用只殘留些微塗料的筆刷摩擦零件，顏色就會稍微擦抹在零件上。茶色系可用來表現鏽斑，金屬色和暗色塗料可用來表現機體上的塗裝剝落，有時還能夠塗上明亮的顏色表現高光，用途各式各樣。除筆刷外，也可以使用海綿。

另外還有不以擦抹的方式塗上塗料，而是用筆刷或海綿像畫畫一樣，在要塗布的面塊上戳塗的「磨損處理」，也是類似的技法。

塵埃處理／泥漿處理

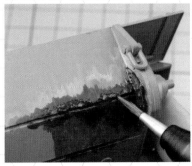

這是為了表現沙塵和泥土等的髒污狀態，直接在零件上塗上粉彩粉末，或是泥漿狀的塗料的作業。模型用的塗料產品陣容中也有重現沙塵或泥土的塗料，是能夠體驗到實際用沙子和泥土弄髒作品時的感覺的作業。

也有藉由塗布以壓克力溶劑溶解後的粉末狀粉彩，讓粉末均勻地附著在表面的技巧；或是用噴筆等工具的風壓使筆刷上的塗料飛濺出去，使其附著在零件上的「飛濺處理」等特殊技法。

© KOTOBUKIYA

不管在任何塗裝上面都OK！油彩塗料「Mr.WEATHERING COLOR擬真舊化塗料」系列

Mr.Weathering Color / Mr.Weathering Paste

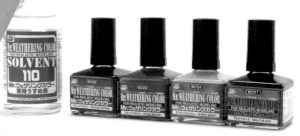

| 油彩塗料 | 舊化處理 |

「Mr.WEATHERING COLOR擬真舊化塗料」是不會對零件或塗裝面造成傷害的油彩類塗料，可以廣泛使用於入墨線或是舊化處理等用途。如果要在比例模型套件進行舊化處理的話，是非常值得購入的塗料系列。同時也一併介紹膏狀的「Mr.WEATHERING PASTE 擬真舊化膏」產品給各位參考。

Mr.WEATHERING COLOR擬真舊化塗料
Mr.WEATHERING COLOR擬真舊化塗料 專用稀釋液
●發售商／GSI Creos ●各418日圓（彩色，40ml）、506日圓（稀釋液，110ml）、990日圓（稀釋液，250ml）

▋油彩塗料「Mr.WEATHERING COLOR擬真舊化塗料」的基本介紹

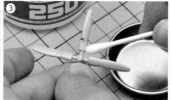

▋Impression

①／「Mr.WEATHERING COLOR擬真舊化塗料」是油彩類的塗料，也有專用稀釋液產品。雖然和其他塗料一樣，使用前需要攪拌，但是瓶子裡有金屬球，只要搖動就可以簡單地攪拌。

②／濃度較稀薄，即使不經過稀釋，也可以直接進行入墨線的作業。

③④／即使塗料乾燥後，也可以用專用的稀釋液擦拭乾淨。使用後的筆刷清洗也是使用這個稀釋液進行。

▋產品陣容與特徵

灰色系3色

WC05 MULTI WHITE萬用白色
WC06 MULTI GRAY萬用灰色
WC01 MULTI BLACK萬用黑色

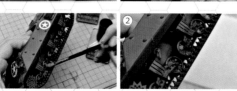

白色、灰色、黑色3種顏色，如名稱所示，是萬用型的塗料，可以用來入墨線、濾鏡塗色、或是與其他舊化處理顏色進行調色。

▋Impressiom

①②／灰色、黑色可直接用於入墨線，也可用稀釋液擦拭。特意在表面留下薄薄的塗料，也適合用來表現碳黑和煤煙。

③④／將白色塗得較薄，可以用來調整塗裝面的亮度；或者塗得較厚，使其乾燥，用於表現冬季迷彩等等。

可以用來表現地面

WC02 GROUND BROWN土污棕色
WC04 SANDY WASH沙土黃色
WC07 GRAYISH BROWN濕泥棕色
WC14 WHITE DUST沙漠白色
WC15 LIGHT GRAYISH紅灰土色
WC16 OCHER SOIL大地土黃色
WC17 MATT UMBER消光棕土色
WC18 SHADE BROWN陰影棕色

產品陣容從深棕色到明亮的土色都有，可以表現沙子、泥土、塵埃等的棕色系顏色豐富。

▋Impressiom

①②／使用的是GROUND BROWN土污棕色。紅棕色系的顏色給人一種泥濘的泥土印象，在AFV模型的底側周圍使用的話效果很好。乾了之後光澤就會消失，看起來就像是有泥土附著在上面一樣。

③④／使用的是SANDY WASH沙土黃色。明亮的棕色最適合沙塵的表現，能營造出在沙地上疾馳過後的氛圍。當塗料乾燥之後，完美地表現出了沙塵的外觀狀態。

適合表現鏽斑的兩種顏色

WC03 STAIN BROWN油鏽棕色
WC08 RUST ORANGE 鐵鏽紅色

▋Impressiom

①②／表示鏽斑和雨滴水痕等的顏色。因顏色明亮且紅色調很明顯，所以只需在塗裝表面直接筆塗，就可簡單呈現鏽斑的表現。

FILTER LIQUID擬真舊化濾色液5色

這是適合用於在表面薄塗一層，帶出顏色變化的「濾鏡塗色法」作業的塗料。屬於舊化處理塗料的衍生系列，產品陣容包含了色彩繽紛的5種顏色。
詳細的使用方法在P.40為各位介紹。

可以呈現出立體污損效果的新感覺塗料

Mr.WEATHERING PASTE擬真舊化膏
●發售商／GSI Creos，●各660日圓，40ml

什麼是Mr.WEATHERING PASTE擬真舊化膏？

這是以「Mr.WEATHERING COLOR擬真舊化塗料」為基礎，製作成膏狀的舊化處理用塗料。一共有WP01 MUD BROWN泥棕色、WP02 MUD WHITE泥白色、WP03 WET CLEAR濕潤透明色、WP04 MUD YELLOW泥黃色、WP05 MUD RED泥紅色等5種顏色。黏度偏高，可以直接在零件表面堆塑使用，也可以用Mr.WEATHERING COLOR擬真舊化塗料專用稀釋液稀釋後使用。此外，還可以與Mr.WEATHERING COLOR擬真舊化塗料混色後調色使用。

How to use

①／除了WET CLEAR濕潤透明色之外的4種顏色的黏度都很高，就像照片上的固體膏狀。

②／WET CLEAR濕潤透明色是具有黏度的透明液狀，與同系列的其他色膏混合使用的話，是可以用來表現土和泥中含有水分的感覺的添加劑。藉由混合的比例，可以控制含水比例的表現。單獨使用的話，則可以用來表現水窪。

③／這是在塑膠板上塗上泥感較強的MUD BROWN泥棕色後的狀態。使用細長的刮刀堆塑上去的話，可以讓塗布分量更恰到好處不浪費。

④／這是塗裝了以沙子為印象的MUD WHITE泥白色。使用筆刷塗布的話，可以活用筆跡的方向，呈現出有流動感的塗裝效果。因為塗料的黏度很高，所以會很難清洗。建議在筆塗的時候，準備一支專用的筆刷，不要和其他塗料一起使用相同的筆刷。

⑤／要與WET CLEAR濕潤透明色混合使用時，請先將基礎色的膏料倒入塗料皿後再加入透明色。並且一點一點地加入，調整濃度和光澤的狀態吧！

⑥／因為黏度較高的關係，所以需要充分攪拌。

⑦／使用混合了WET CLEAR濕潤透明色的MUD BROWN泥棕色進行塗裝。即使乾燥後也會留下光澤，呈現出像是含有水分的泥濘地面般的質感。

⑧／將使用Mr.WEATHERING COLOR擬真舊化塗料專用稀釋液稀釋過後的MUD BROWN泥棕色多堆塑一些，再待其乾燥後，那麼在乾燥的過程中，塗裝面便會出現裂紋。這個手法可以在想要呈現乾旱造成土地龜裂時發揮作用。

⑨／這是先將MUD BROWN泥棕色與MUD WHITE泥白色混合過後，再使用Mr.WEATHERING COLOR擬真舊化塗料專用稀釋液稀釋後的塗裝狀態。色調會出現變化，看起來就像是泥土和沙子正在乾燥的過程中似的。

⑩／這是將MUD WHITE泥白色以Mr.WEATHERING COLOR擬真舊化塗料專用稀釋液稀釋後的塗裝狀態。可以表現出如同沙漠般凹凸不平較少的地面。

⑪／這是在MUD BROWN泥棕色混入較多WET CLEAR濕潤透明色後的塗裝狀態。只要調整好膏料的堆塑程度，應該就能夠同時呈現出泥濘、水窪、與龜裂地面並存的狀態。

⑫／直接塗布在戰車車身下部，可以追加立體泥污的效果。也可以直接在零件上一邊混色一邊塗布，讓顏色融入周圍。

⑬⑭／試著表現出附著在車輛上的泥濘乾燥後變成砂土髒污的部分，以及還沒有乾燥的部分。同時還能再加上不失去規模感的細小裂紋表現。可以簡單地呈現出裂紋表現，也可以說是這個膏料產品的特徵之一吧！

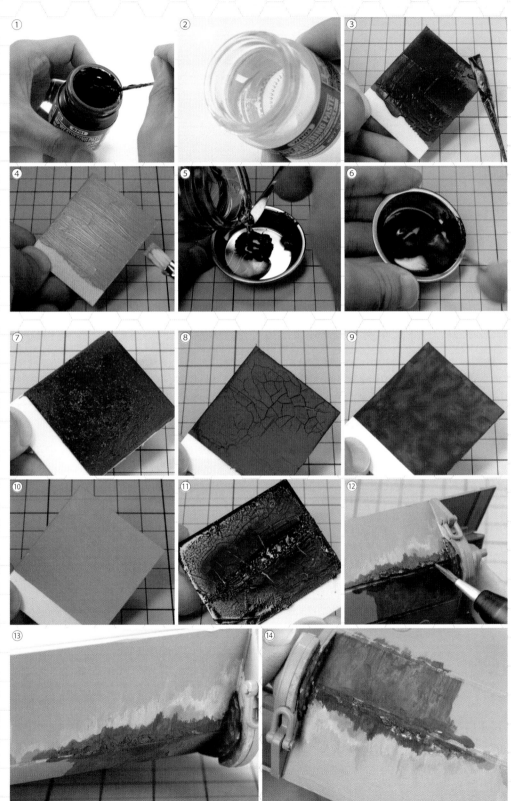

總結

首先試著用「Mr.WEATHERING COLOR擬真舊化塗料」來追加色調的變化，以及在表面稍加質感紋理吧！如果覺得只是這樣還不夠的話，再試著使用「Mr. WEATHERING PASTE 擬真舊化膏」來表現更有立體厚度的泥濘等質感。一邊嘗試不同的塗布量帶來的大幅度表情變化，一邊找出自己喜歡的"泥濘"表現吧！

包覆著表面，
讓色彩更深、更鮮豔

Mr.Weathering Color Filter Liquid

- 油彩塗料
- 濾鏡塗色法
- 入墨線

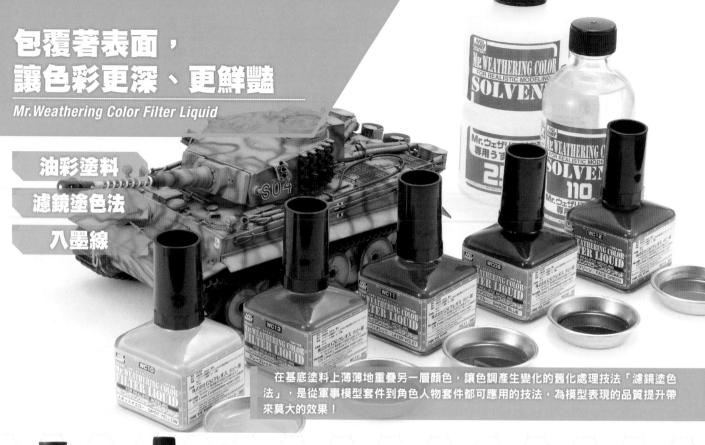

在基底塗料上薄薄地重疊另一層顏色，讓色調產生變化的舊化處理技法「濾鏡塗色法」，是從軍事模型套件到角色人物套件都可應用的技法，為模型表現的品質提升帶來莫大的效果！

什麼是「濾鏡塗色」用的塗料？

「Mr.WEATHERING COLOR擬真舊化塗料」系列是一種以油彩為基礎，可以在不侵蝕底層塗裝的狀態下完成上層塗布的塗料。其中又以「FILTER LIQUID擬真舊化濾色液」是與污損處理給人的顏色印象不同，而是像基本色一樣鮮豔的5種顏色產品。這是非常適合使用在基底塗料上重疊一層顏色濾鏡的「濾鏡塗色法」的塗料。藉由「濾鏡塗色法」除了可以調整色調之外，還可以表現出太陽光或是天空色的反射、陰影等等，使作品的世界觀更加具備深度。

Mr.WEATHERING COLOR FILTER LIQUID 擬真舊化濾色液
●發售商／GSI Creos
●各418日圓，40ml

Mr.WEATHERING COLOR擬真舊化塗料專用稀釋液
●發售商／GSI Creos
●506日圓（110ml）、990日圓（大250ml）

①

WC09 SHADE BLUE 陰影藍色
WC10 SPOT YELLOW 班點黃色
WC11 LAYER VIOLET 層紫色
WC12 FACE GREEN 表面綠色
WC13 GLAZE RED 釉紅色

Impression

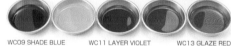

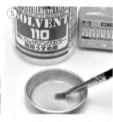

①／FILTER LIQUID擬真舊化濾色液是裝在瓶中，溶解非常稀薄的塗料。因為內容物偶爾會出現有沉澱物的狀態，所以要充分搖晃後再取出倒入塗料皿。

②／這裡試用的是SPOT YELLOW班點黃色。以筆刷沾取後，在零件表面塗開，不要讓塗料形成堆積。

③／塗布完成後，在塗料乾燥前用面紙擦拭堆積在表面的多餘塗料。按照和擦掉入墨線時溢出的塗料相同的要領，作業時不要在零件上用力過度。

④／可以看出零件表面有一層淡淡的顏色。像這樣在表面上重疊一層淡淡的顏色的技巧就叫做「濾鏡塗色法」。如果將流入溝痕裡的塗料保留下來不要擦掉，那麼也可以得到入墨線的效果。

⑤／工具的清洗和塗料的濃度調整，使用的是Mr.WEATHERING COLOR擬真舊化塗料專用的稀釋液。塗布後的擦拭作業階段，也可以使用稀釋液來調整濾鏡塗色法的濃度。

⑥⑦／試著比較塗布FACE GREEN表面綠色後，直接用面紙擦拭的狀態（照片⑦左），以及先沾上稀釋液再擦拭的狀態（照片⑦右）。直接擦拭的話，塗料會牢牢地留在溝痕裡，表面也會殘留薄薄一層顏色。使用稀釋液的話，就像入墨線一樣，只有在溝痕裡留下顏色。像這樣藉由調整塗料的擦拭量，可以得到不同的效果，這也是FILTER LIQUID擬真舊化濾色液的特徵之一。

知道的話會很方便的「FILTER LIQUID擬真舊化濾色液」活用方法

也可以用來進行直接描繪的「清洗處理」作業

也可以用於與「濾鏡塗色法」相似的「清洗處理」技法。「清洗處理」是直接將雨滴水痕和灰塵等描繪出來的污損表現的方法，推薦在想要抑制整體色調，或者是部分強調色調的時候使用。照片是在卡其色上塗上GLAZE RED釉紅色，調整成帶有紅色調的顏色。在戰車等AFV套件中可以用作鏽斑等等的表現。

搭配「Mr.接著劑用筆刷套組」，使用起來很方便

因使用與同公司的接著劑產品相同的容器，所以可以將「GT117 Mr.接著劑用筆刷套組<10支裝>」（638日圓）安裝上去。安裝後只要打開瓶蓋就可以直接塗布，特別容易使用。因為不需要另外準備筆刷和塗料皿，所以在只是想要稍微塗上一點的時候非常方便。

科技海綿在擦拭作業中也很好用

因為科技海綿可以將表面削薄後使用，所以可以用來去除「濾鏡塗色法」所形成的薄膜。使用方法是將海綿按壓在零件的表面，如同撫摸零件般摩擦數次。這樣與用稀釋液擦拭的效果不同，顏色會一點一點地被磨掉，所以色調的調整也會比較容易。

▌兼具入墨線效果的濾鏡塗色法在各種不同類型套件都很好用！

▌How to use

①／FILTER LIQUID擬真舊化濾鏡液產品陣容包含了鮮豔的顏色，作為角色人物套件的入墨線用途的搭配性也很好。首先要把塗料直接塗在整個零件上。

②／接著使用沾有稀釋液的棉棒擦拭。作業內容本身和入墨線的步驟一樣，讓塗料殘留在溝痕內，使細節看起來更為突出。除了使用與基底色相近的顏色之外，也可以使用色調不同的顏色來進行入墨線＋濾鏡塗色。

③／配合套件主要色，使用同色系顏色來入墨線的話，可在強調細節的同時產生顏色的統一感。相對於此，使用FILTER LIQUID擬真舊化濾鏡液的鮮豔顏色的入墨線處理，對於呈現出顏色的強弱對比有很好的效果。

④／將不同顏色的FILTER LIQUID擬真舊化濾鏡液混合，可進一步擴大色調的豐富程度。這裡是將GLAZE RED釉紅色與SPOT YELLOW班點黃色混合在一起調製成橙色的濾鏡塗色色彩。為了比較出明亮橙色的濾鏡塗色對於底層的橄欖綠色會有什麼樣的效果，在此只以濾鏡塗色半邊來進行比較。

⑤／右半部分是濾鏡塗色後的塗面。我們可以發現用明亮的橙色來進行濾鏡塗色，並不只是讓橄欖綠色變得明亮，還可以突出濃淡的變化。像這樣，藉由在塗面上施作濾鏡塗色處理，可以徹底改變表面顏色的印象。這就是濾鏡塗色法的力量。

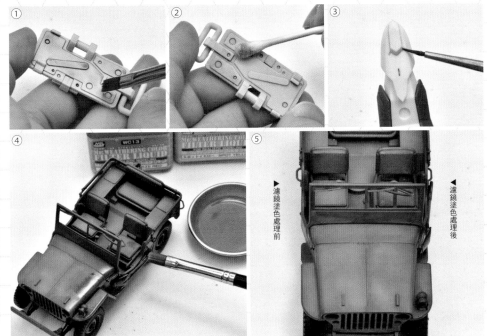

▲濾鏡塗色處理前　　　▲濾鏡塗色處理後

▌區隔使用濾鏡塗色法的顏色，呈現出具有深度的表現方式

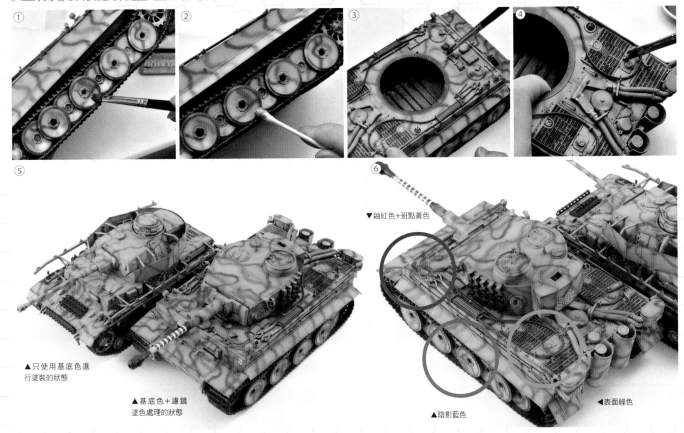

▼釉紅色＋班點黃色

▲只使用基底色進行塗裝的狀態

▲基底色＋濾鏡塗色處理的狀態

▲陰影藍色　　　　　▲表面綠色

▌How to use

①／試著在實際施加了三色迷彩塗裝的模型上使用FILTER LIQUID擬真舊化濾色液吧！首先在車身的側面和下側塗上SHADE BLUE陰影藍色來當作陰影色。

②／因為是深色塗料的關係，所以剛塗上去看起來整個被染得很藍，但是用棉棒擦拭過後，只會留下一點點的藍色調。三種顏色的迷彩塗裝也因為加上了藍色的濾鏡塗色，給人一種多少有些沉穩的印象。

③／在車體上面的前部以入墨線的要領加上LAYER VIOLET層紫色，乾燥後接著在表面塗上調色得來的橙色。藉由暖色調，將整體色調朝向帶有紅色的明亮色調調整，同時與②的影色濾鏡塗色形成差異。

④／在車身上面後部以入墨線的要領塗上LAYER VIOLET層紫色，乾燥後再從上面塗上FACE GREEN表面綠色，使顏色稍微變暗一些。如果將整體以綠色來

進行濾鏡塗色處理的話，會給人一種戰車是隱藏在更暗的地方，或是森林的陰影裡的印象。在這裡的色調是以明亮部分（前部）與黑暗部分（側面）的中間色為目標。

⑤／使用與明亮部分、黑暗部分相同的塗色規則，對砲塔等處進行濾鏡塗色後便告完成了（照片⑤右）。這裡的濾鏡塗色是要試著呈現出上面前方帶有紅色調，比較明亮；而越接近側面和後方，色調變得越暗的效果。與只是單純地均勻塗上基底色的套件（照片⑤左）相比之下，可以看到色調產生了變化。

⑥／藉由各部位使用不同的顏色來進行濾鏡塗色處理，完成了豐富的色調修飾效果。乍看之下，似乎5種顏色的FILTER LIQUID擬真舊化濾鏡液可能會有不適合與某些基底色搭配的顏色，但在以明暗表現為目的的「濾鏡塗色法」中，每種顏色都是不可缺少的。

▌總結

如果一開始就考慮到要在軍事套件的製作中使用「濾鏡塗色法」，可能會覺得有點困難，所以只要先當作是色彩鮮豔的入墨線用塗料使用即可。擦拭溢出溝痕的塗料時所延展推開的顏色，有時也會恰到好處地形成濾鏡塗色效果。萬一失敗了，使用稀釋液重做也很容易，所以不需要害怕失敗。

使用專為特定用途設計的專用筆
提升作品的品質！

Gaia Brush series Streaking / Line Brush

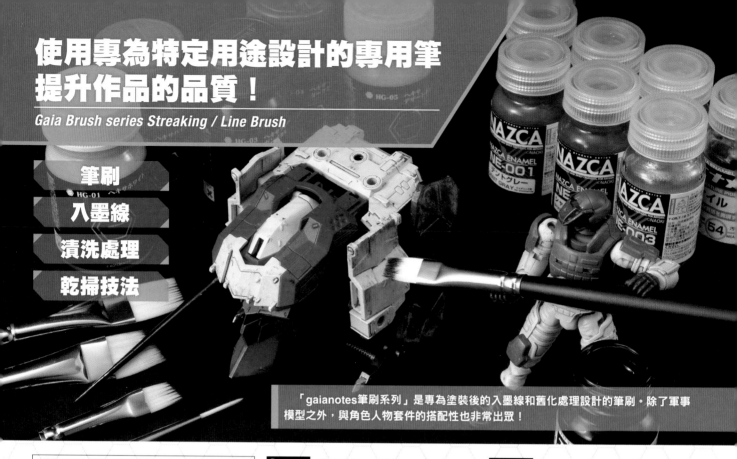

- 筆刷
- 入墨線
- 漬洗處理
- 乾掃技法

「gaianotes筆刷系列」是專為塗裝後的入墨線和舊化處理設計的筆刷。除了軍事模型之外，與角色人物套件的搭配性也非常出眾！

STREAKING BRUSH條痕筆1/4、1/2
ANGULAR STREAKING BRUSH斜角條痕筆1/4、1/2
- ●發售商／gaianotes
- ●各715日圓（1/4）、各880日圓（1/2）

▌Impression

①②／STREAKING BRUSH條痕筆是白色有韌性的刷毛、穗尖扁平的平筆類型，共有兩種尺寸。加上穗尖呈現傾斜角度的ANGULAR STREAKING BRUSH斜角條痕筆的兩種尺寸，產品陣容共計有4種。刷毛前端看起來排列整齊，但其實是梳齒狀，間隔了幾道縫隙。

③／實際使用一下，看看這種筆刷有什麼效果吧！首先將琺瑯塗料均勻地塗布在想要舊化處理的零件上。接下來用條痕筆沾取琺瑯溶劑，再用紙巾吸走多餘的溶劑。

④／將含有溶劑有點濕潤的筆刷，在半乾的塗料上像撫摸一樣擦拭。這樣一來，塗料就會順著摩擦的方向殘留在延展的表面上。

⑤／這個像雨滴水痕一樣的污漬被稱為"條痕污漬"。由於筆尖呈現梳齒狀的關係，刷塗一次就能留下很多像這樣的線條狀筆跡。看起來就像是污漬流了出來，或者是表面沒擦乾淨變成了線條狀的髒污。

⑥⑦／另外，這種筆刷也適用於直接擦抹塗料的乾掃技法作業。先把沾在筆上的塗料確實擦乾淨後，再擦抹到零件上。韌性很強的梳齒狀的穗尖，可以在零件表面恰好地描繪出隨機的線條。

⑧／輕輕戳塗在表面上，也可以進行表現塗裝剝落的磨損處理作業。這也是穗尖的間隙帶來的隨機效果，在表面產生像細點一樣的磨損表現。

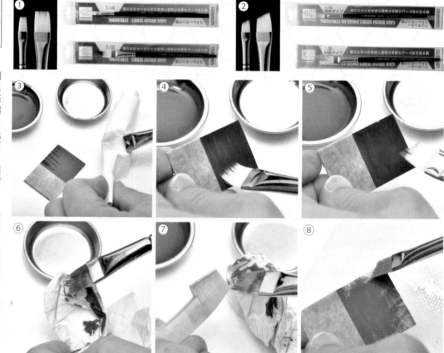

NAZCA系列入墨線筆
- ●發售商／gaianotes ●770日圓

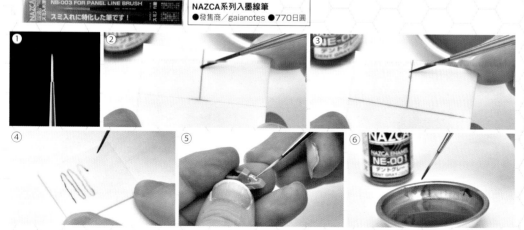

▌Impression

①／白色有韌性的刷毛，穗尖相當長。

②③／由於刷毛較長，可沾取較多的塗料。特別是在入墨線的作業中，可以注入更多的塗料。另外，因為前端很細的關係，所以塗料不會一下子流入過多，不容易溢出，所以可以提升入墨線作業的效率。

④⑤／如前所述，由於塗料含量多，而且筆觸有彈性，筆尖容易控制，最適合細緻的描寫。另外，還能夠長時間保濕，不易乾燥，可以從容地進行細緻的塗布作業。

⑥／穗尖較長的另一項特徵，是塗料不容易滲透到毛根部分。可以解決塗料堆積在毛根上洗不掉，影響到下一種顏色的煩惱吧！

活用gaia color塗料系列進行塗裝作業

How to use

①／這裡要活用gaianotes的塗料來進行塗裝作業。在KOTOBUKIYA的「HEXA GEAR AERIAL FIGHTER WOODPECKER」（4070日圓）模型套件上使用HEXA GEAR六角機牙專用色。藉由白色、藍紫色、骨架砲銅色的顏色搭配，將作品修飾成英姿煥發的風格。

②③／入墨線與部分的塗裝使用了「NAZCA」系列的琺瑯塗料。用凹痕灰色入墨線，用單點銀色進行部分塗裝。如果要用同樣的塗料進行舊化處理時，為了不讓之前施加的入墨線和部分塗裝部位的塗料溶出，要先噴塗一次透明保護塗層。這樣的處理，也可以讓舊化處理更容易固定的效果。

④⑤／開始舊化處理作業。首先要要弄髒角色人物模型的腳邊。為了表現鏽斑和塵埃，稍微塗上NAZCA琺瑯色的陰影棕色，並在半乾的狀態下，用溶劑沾濕的STREAKING條痕筆在上面擦抹。外觀呈現出有些模糊的擦痕污漬。多虧了穗尖有許多縫隙，無論怎麼刷撫都會留下一定量的顏色，能夠表現出恰到好處的舊化處理。

⑥／在裝甲部分先塗上有些四散的琺瑯塗料後，再用條痕筆刷撫。基本上污漬會流向重力方向或是機體移動的方向，所以下筆時要注意揮筆的方向。

⑦⑧／在前方等想要加強污漬表現的部分，先確實地塗上塗料的顏色，然後再用條痕筆擦去邊界線做暈色處理。雖然暈色過後變得模糊，但顏色會很好地保留下來，也強化了髒污的表現。

⑨／最後是組裝完成後再將煤污描繪上去。這裡也是運用乾掃的技巧，先用面紙將筆刷中含有的塗料降到最小限度後，再輕輕拍打戳塗在邊緣等處就完成了

⑩⑪⑫／裝甲上部的條痕污漬，以及腳邊的舊化處理都確實完成了。只要知道正確的方法，其實條痕污漬的表現並不困難。如果想要學習模型的污損表現的話，這個技法相當合適，學會後後會有讓人欲罷不能的樂趣。

HEXA GEAR六角機牙專用色(HG-01白色、HG-02藍紫色、HG-03骨架砲銅色、HG-04墨綠色、HG-05沙漠黃色)
●發售商／gaianotes ●各330日圓

NAZCA琺瑯塗料系列(NE-001凹痕灰色、NE-002陰影棕色、NE-003單點銀色)
●發售商／gaianotes
●各385日圓

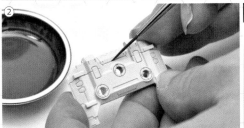

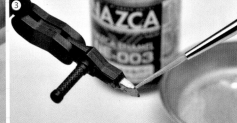

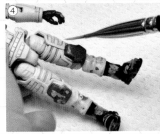

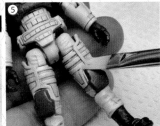

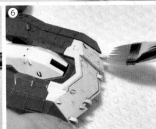

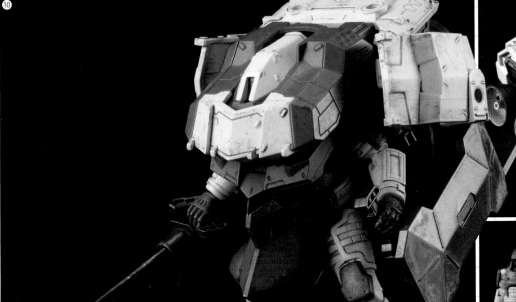

總結

STREAKING條痕筆顧名思義是用來沾上條痕污漬的筆刷，但也可以利用刷毛的韌性強度，達到類似乾掃處理般的較困難表現方式。另外，入墨線筆雖說是入墨線專用的設計，但也可以活用穗尖的良好沾附塗料的特性，拿來當作塗布作業的筆刷使用。這兩種筆刷除了各自擁有冠名的技法之外，也可以說是具備了作為污損作業、塗裝作業的主要使用筆刷的性能。

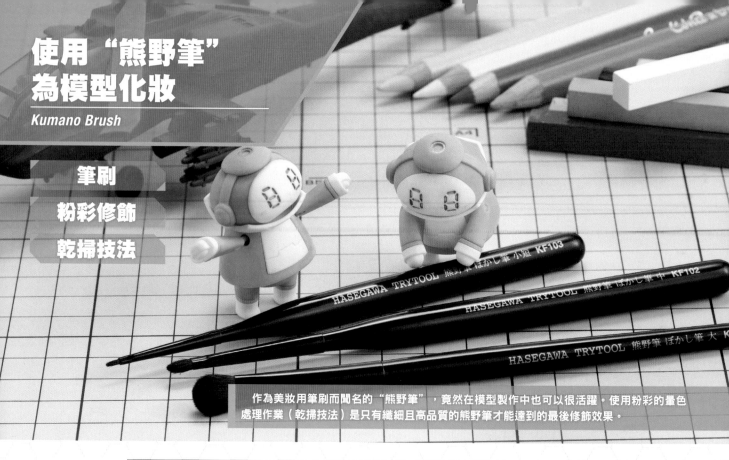

使用"熊野筆"為模型化妝

Kumano Brush

筆刷
粉彩修飾
乾掃技法

作為美妝用筆刷而聞名的"熊野筆",竟然在模型製作中也可以很活躍。使用粉彩的暈色處理作業（乾掃技法）是只有纖細且高品質的熊野筆才能達到的最後修飾效果。

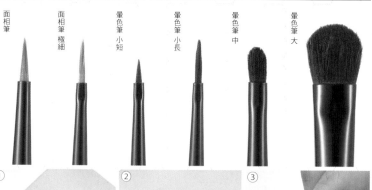

TRYTOOL熊野筆 面相筆
TRYTOOL熊野筆 暈色筆
●發售商／HASEGAWA ●1540日圓（面相筆）、1650日圓（面相筆 極細）、各1320日圓（暈色筆）

面相筆　面相筆 極細　暈色筆 小短　暈色筆 小長　暈色筆 中　暈色筆 大

熊野筆是什麼？

有「筆之都」美譽的廣島縣安芸群熊野町所生產的筆刷被稱為"熊野筆"。作為化妝用的熊野筆非常有名，其穗尖的品質之高在世界上也廣為人知。實際上這種纖細而且高品質的筆刷，與模型製作的搭配性也非常出眾。

※面相筆 極細、暈色筆 小短、暈色筆 中、暈色筆 大等產品，現在都只剩店面庫存尚在流通。

HASEGAWA TRYTOOL
ぼかし筆 大
BOKASHI FUDE (L)
KUMANOFUDE SERIES KF101
限定品 熊野筆 KUMANOFUDE
Hasegawa Hobby kits KF101
MADE IN JAPAN

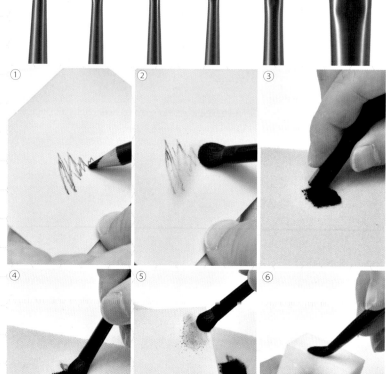

① ② ③ ④ ⑤ ⑥

TRYTOOL的熊野筆有兩種面相筆和四種暈色筆共計六種款式。面相筆有通常尺寸和穗尖細長的極細尺寸兩種。筆身的粗細適當，握在手裡相當稱手。暈色筆的中、大尺寸的穗尖呈扇形展開，刷毛的密度和柔軟度都和"熊野化妝筆"是一樣的製作方式。

Impression

①②／首先要確認暈色筆的性能。暈色筆雖然也可以作為一般的筆刷使用，但正如名字所示，是最適合暈色處理作業的筆。在塑膠板上用粉彩色鉛筆輕輕地畫上顏色，再用暈色筆擦一擦，可以看到筆跡會變得模糊，顏色會延展開來。如果是黑色的話，則會呈現出煙燻的質感。

③／使用研磨海綿的研磨面磨下一些粉彩，再將磨下來的粉末作為顏料使用。研磨海綿可以直接作為調色板使用，這樣在作業中想要追加顏料的話會比較簡單，可以省事不少。

④⑤／用暈色筆沾取③製作的顏料，在塑膠板上咚咚地敲打，粉末就會受壓附著在表面。這也是可以呈現出煙燻般的最後修飾效果。因為直接以粉末的狀態使用，所以顏料的定著程度很弱，也可以輕易地擦掉。

⑥／作業結束後可以用溶劑或是筆刷用維護液清洗，但在下一次作業之前，需要先等待穗尖完全乾燥。所以如果要連續使用幾種顏色進行暈色處理作業時，也可以拿科技海綿來將穗尖擦拭乾淨。只要看到在海綿那一側沒有出現顏色的話，就可以確認在一定程度上已經去除掉筆刷上的顏料了。

How to use

①／這裡要使用HASEGAWA的「Tiny MekatoroMATE No.01 "Sky Blue & Orange"」（1760日圓）以成型色來修飾完成。首先以筆尖容易瞄準描繪位置的面相筆 極細來為眼睛等部位區隔上色。

②／區隔上色完成後，噴塗消光的透明保護塗層，也讓粉彩更容易固定在表面。

③／將研磨下來的藍色粉彩沾在暈色筆上，擦抹到套件的水藍色部分，可以描繪出漸層色的效果。雖然在照片上很難看得清楚，但是上面已經有粉彩的顏色。粉末狀的粉彩用手指擦抹的話就會掉下來，所以要再噴塗一次透明保護塗層使其固定下來。

④⑤／在零件的邊緣部分使用白色粉彩色鉛筆描繪高光。然後再用暈色筆將筆跡模糊處理融入周圍，完成後的狀態看起來就會更加自然。

⑥／在臉部的部分塗上腮紅，提升可愛度！先用橙色的粉彩色鉛筆輕輕塗在臉頰上，然後再用暈色筆來暈色處理。這個時候如果用暈色筆擦抹太多次的話，好不容易塗上的腮紅就會消失。所以用粉彩色鉛筆畫完之後，以暈色筆輕輕拍打個1～2次就可以了。

⑦／最後再噴上透明保護塗層就完成了。呈現出粉彩風格稍微有點漸層色的最後修飾效果。

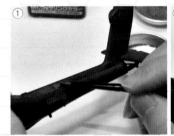

How to use

①／接下來要對同樣是HASEGAWA的產品，「1/72 AH-64A 阿帕契直升機」（1320日圓）進行舊化處理。首先使用面相筆少量塗布舊化處理用的塗料。

②③／機體側面使用棕色，上面使用白色。當塗料變成半乾狀態後，使用含有溶劑的暈色筆拍打塗料來進行暈色。作業的重點是要拍打到讓顏色的邊界消失。

④⑤／在陰影部分塗上藍色（冷色），光線照射到的部分塗上黃色或橙色（暖色）的粉彩，增添色調。

⑥／使用明亮的粉彩色鉛筆塗抹邊緣，再以暈色筆磨擦調整，就能簡單地在邊緣部位呈現出高光效果。

⑦⑧／原本色調單調的橄欖綠單色，只需進行①～⑥的舊化處理，就能讓整個表情就變得更加豐富了。如果考慮到後續能夠更容易拍出好看的照片，也許還可以施加更誇張的舊化處理。

總結

這一連串的作業過程讓人感到相當地愉快開心。有了熊野筆的性能的幫助，完成了上述別具風格的作品範例！可以在模型上以化妝的感覺來使用的暈色筆，還有對於精密塗裝作業大有助益的面相筆。證明了熊野筆在模型的世界裡也是一級品。

© MODERHYTHM/Kazushi Kobayashi

專門為了重現 "污漬" 而設計 舊化處理用的琺瑯塗料！

Gaia Enamel Color Texture Pigment

這是在GIGA ENAMEL COLOR 琺瑯塗料系列中專門設計來用於「舊化處理」的塗料。塗料中混合了木屑（油污色除外），不僅是色調，就連質感也能真實重現。

GIGA ENAMEL COLOR琺瑯塗料
- 發售商／gaianotes
- 各385日圓，各10ml

T-12速乾性琺瑯塗料溶劑
- 發售商／gaianotes
- 660日圓，50ml

GE-51鏽紅色　　GE-52鏽黃色　　GE-53煤黑色　　GE-54油污色　　GE-55塵埃色

Impression

一共有「鏽紅色」「鏽黃色」「煤黑色」「油污色」「塵埃色」等五種顏色。每種都是在模型的舊化處理上經常使用到的表現。

這個系列塗料除了油污色以外的四種塗料都混合了木屑。為了觀察木屑是如何混合在塗料中的，我們將用琺瑯溶劑稍微稀釋後的各色塗料放在塗料皿上進行了比較。當我們傾斜塗料皿時，除了沒有添加木屑的油污色以外，其他的塗料皿中都能看到有粗糙的顆粒物。而這個「粗糙感」正是這個塗料系列的特徵。當塗裝部位乾燥後，這個顆粒會定著在塗裝表面，使「污漬的表現」更加

真實。另外，每種顏色的塗料黏度也各不相同，為了能呈現出最適合各色所代表的污漬特性的表現而進行了黏度的調整。

這次用來稀釋的溶劑是速乾性琺瑯塗料溶劑，顧名思義是比一般的溶劑乾燥得快，所以可以提升塗裝時的作業效率。除此之外，溶劑在還沒有滲透到零件之前就容易揮發掉，因此不易引起琺瑯溶劑滲透到塑膠中形成零件破損，這也是一大特點。

① ② 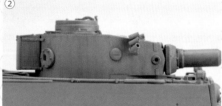 ③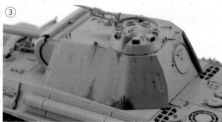

④ ⑤

⑥

How to use

①／試著表現煤煙受雨水沖刷造成像雨滴水痕一樣的污漬。加在塗料裡的木屑形成表面粗糙的污漬。

②／這是在塵埃色中混入少量煤黑色調合而成的顏色。塵埃色中的木屑流動性較好，可以呈現出輕微的污漬效果。

③／鏽紅色塗得薄一點的話，可以表現出鏽斑一點一點地浮現出來的感覺；塗得厚一點的話，可以表現出塗裝剝落，鏽斑浮起的感覺。

④／在排氣管上塗上鏽紅色，然後再加上一點鏽黃色，就能簡單地表現出兩種不同質感的鏽斑。

⑤／油污色看起來像是透明棕色的色調，塗布後呈現有光澤的最後修飾效果。只需塗布在特定的單點上，就能表現出油污的感覺。如果是在消光塗裝上實施這樣的處理，就能夠很清楚地看出那種"光澤"感的差異！

⑥／使用此次的塗料系列中的煤黑色、塵埃色、鏽紅色來對砲塔做漬洗處理。多虧了有速乾性琺瑯塗料溶劑，漬洗處理的部分只需要一分鐘左右就能完全乾燥。再來就是根據自己的喜好，想像一下心目中的污漬狀態，用琺瑯溶劑擦拭掉多餘的塗料，這樣就可以簡單地完成舊化處理了

總結

　　GIGA ENAMEL COLOR琺瑯塗料系列的每種顏色，都是專門設計來對應那個產品名稱的"污漬"表現，並且因為混入了木屑的關係，能得到更加真實的效果。如果再與速乾性琺瑯塗料溶劑同時並用的話，可以縮短乾燥時間，簡單就能達成將數種顏色重塗疊色的複雜舊化處理表現效果。

使用專用的海綿和筆刷
完成"污漬"的攻略！！

Stamping Sponge / Dry Brush

筆刷	磨損處理

乾掃技法

什麼是NAZCA系列？

這是以設計師、造形製作人、專業模型製作者等各種頭銜活躍的NAOKI所提案製作的塗料與工具系列。除了這裡列舉的海綿和筆刷以外，還有反映了以模型玩家的觀點創意為出發點的塗料和底漆補土、溶劑等產品陣容。

NT-003 Stamping Sponge蓋章海綿
● 發售商／gaianotes
● 550日圓，5支組

NB-001 DRY BRUSH 01 SMALL 乾掃筆01細
● 發售商／gaianotes
● 880日圓

NB-002 DRY BRUSH 02 乾掃筆02中
● 發售商／gaianotes
● 880日圓

Stamping Sponge蓋章海綿 磨損處理篇

How to use

①／對於模型的污漬處理技法來說，雖然已經有可以表現出塗裝剝落狀態的磨損處理技法，但是運用海綿來加工的磨損處理方式也是值得關注的技法之一。NAZCA系列的Stamping Sponge蓋章海綿是帶有花紋的海綿，可以用來輕鬆地進行磨損處理。首先要讓海綿沾取塗料。此時不要讓塗料過多地滲入海綿，而是要以稍微沾附在表面的程度為標準。請先將海綿按壓在廚房紙巾上，把多餘的塗料弄掉之後再進行作業。

②／在零件的邊緣和想要表現塗料剝落的部分，以蓋章的方式輕輕地拍打在表面。訣竅是不要用力按壓，也不要像筆刷一樣在表面移動。

③／可以簡單地用銀色來表現塗裝剝落、用棕色系塗料表現浮起的鏽斑。

④／也建議自由切割海綿的前端來使用。不管是想要小範圍地蓋章處理，或是想要更加粗糙的磨損處理效果等等，請根據想要的表現來客製化海綿吧！

⑤／透過海綿的孔洞帶來的隨機塗裝效果，能夠表現出金屬的質感和厚重感。

⑥／一般會是在已經完成的塗裝上層進行"污漬"的表現，不過如果是沒有光澤的零件，即使不塗裝，直接用海綿對模型套件施加磨損處理也有很好的效果。可說是能夠在各式各樣的模型套件中大顯身手的工具。

乾掃技法篇

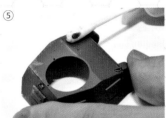

How to use

①②／NAZCA系列的這支筆刷是專門設計來給乾掃技法使用，筆尖的尺寸有"細"和"中"兩種。筆尖韌性適度的尼龍毛故意裁切得參差不齊，所以把塗料擦抹到零件上的時候可以得到不會過度均勻的最後修飾效果。

③／和使用海綿的磨損處理一樣，先用廚房紙巾把沾在筆上的多餘塗料弄掉就算是準備完成了。從零件的邊緣朝向下方撥侃塗料。不要來回用筆，維持一個方向掃動筆刷，以這樣的要領進行作業吧！

④／正如照片中所呈現的，看起來就像是塗料剝落，露出底層金屬的表現。

⑤／如果底層使用硝基塗料，乾掃則使用琺瑯塗料來進行的話，即使失敗也可以用沾有琺瑯溶劑的棉棒來擦掉重做一次。磨損處理也一樣可以按照這個方式有重做的機會。

⑥／乾掃技法與磨損處理相較之下，是將"擦抹"和"垂流"等處理技法加上更能讓人感受到"動態感"的污漬表現方式。

⑦／也有在暗色零件整體上使用銀色等明色進行乾掃，藉此強調出陰影的方法。如果是表面布滿凹凸顆粒的零件，經過乾掃處理後就會呈現出像是鑄鐵件般的質感。

總結

磨損處理和乾掃處理都是自古以來就有的技法，不過使用專用的工具可以讓作業更加簡單，而且可以達到提升一個等級的最後修飾效果。請一定要試著體驗看看這些由專家的觀點、創意和經驗開發出來的產品吧！

不管是入墨線、水貼處理、還是舊化處理
都可以處理得宜的多功能工具

Finish Master R

| 入墨線 | 水貼／貼紙 | 舊化處理 |

不管是入墨線還是水貼作業都很好用的多功能工具「FINISH MASTER墨線橡皮擦」。請看看這個能夠讓作業呈現出漂亮的最後修飾效果的好夥 "棒"，豐富多彩的能力吧！

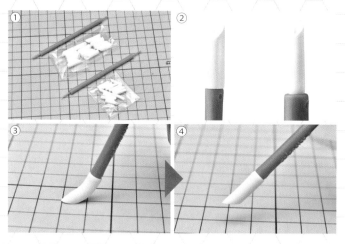

G-06r FINISH MASTER R墨線橡皮擦
G-06br FINISH MASTER BR極細墨線橡皮擦
●發售商／gaianotes ●各660日圓

▌Impression

①②／R、BR極細都是1根主軸、12根前端的組合包裝。極細的前端變得更細了。前端的海綿是由聚烯烴PO樹脂製成，具有彈性，素材不易變形。前端在中心有個孔洞，直接插在主軸上就可以使用了。更換新品時也絲毫不費事。

③④／前端的海綿有適當的柔軟性，即使按壓在零件上也不會損傷零件。另外，因為有彈性，所以即使壓彎前端形狀也會恢復原狀。

▌入墨線的擦拭作業

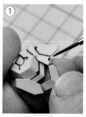

▌How to use

①／入墨線時的擦拭作業是「FINISH MASTER墨線橡皮擦」最能夠發揮力量的時刻。將用稀釋液稀釋過後的琺瑯塗料塗布在塗裝面上。

②／乾燥後，將墨線橡皮擦的前端浸入溶劑，然後用來擦拭墨線。前端的海綿即使受到按壓，也不會進入溝痕中擦拭掉先前入好的墨線。也不會有以棉棒作業時會產生的細小棉絮，可以只把表面多餘的塗料擦拭乾淨。

③／細節部位和有高低落差的邊角要活用海綿前端。因為前端形狀不容易變形，所以可一邊沿著表面形狀，一邊用前端好好地擦拭乾淨。使用的重點在於要將海綿前端斜切加工，好讓海綿能夠更容易接觸到細小的部位。

④／妥善區分使用海綿的角與面，任何零件都可以擦拭乾淨。即使沿著零件的表面形狀滑移或按壓，海綿也不會產生變形，兼具良好的耐久性。

▌水貼的密貼&按壓作業

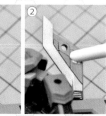
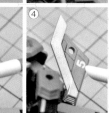

▌How to use

①／先在零件上放置水貼後再進行作業。首先在表面殘留水分的狀態下決定好水貼的位置。

②③／如果水貼的大小比FINISH MASTER墨線橡皮擦前端的面還小的話，那麼就使用前端按壓（照片②）；如果是比前端的面還大的水貼的話，就以滾動海綿的腹部（照片③）使水貼密貼。因為材質有適當的彈性，所以不用擔心會損傷水貼，可以放輕鬆地作業。

④／因為可以整個面積施壓的關係，所以按壓後的密貼效果很好。

▌在延展、戳塗、污損的作業中也很活躍

▌How to use

①／也可以用來將塗料延展塗開。這裡是將鏽紅色的琺瑯塗料預先塗在模型套件上試試看延展的效果如何。

②／讓前端沾取琺瑯溶劑，然後將塗料朝向下方磨擦。如果使用前端更小的極細款的話，也可以只磨擦一部分塗布上去的塗料，藉以更好地控制塗料磨擦後的狀態。

③／也挑戰看看用FINISH MASTER墨線橡皮擦直接沾取塗料進行的舊化處理。將琺瑯塗料的「塵埃色」塗在海綿上，再以乾掃技法的要領去除海綿上多餘的塗料。

④／然後用海綿的面去拍打戳塗在塗裝面上。

⑤／橢圓形的海綿前端面塊可以恰到好處地形成如同受到塵埃污損般的不均勻色差，呈現出非常逼真的舊化處理效果。

如果弄髒了就清洗再利用！

前端的海綿即使浸泡在硝基塗料用的工具清潔液裡也沒有問題。所以如果浸泡在與使用的塗料相對應的溶劑裡，讓塗料脫落後，就可以再次利用。海綿雖然不會完全變回白色，但是不用擔心下次作業時殘存的顏色會有滲出的情形。

▌總結

首先試著將原本使用棉棒的作業轉換成使用「FINISH MASTER墨線橡皮擦」吧！既不用擔心綿絮的污染，耐久性也很高，只要一根就能順利作業。如果配合作業的內容適度更換前端海綿，就算是複雜的工程也可以充分因應。最重要的是主軸的上下都能安裝海綿，所以作業起來的效率又快又好，這點也很讓人感到開心。

活用專用托盤和水貼軟化劑
提升水轉印水貼的
作業效率！

Decaling Quick Tray / Mr.Mark Setter

水貼／貼紙

水轉印水貼的操作方法是先浸入水中，從襯紙上剝離，然後再貼在模型套件上。藉由活用一次能夠處理很多張水轉印水貼的專用托盤，搭配容易使水貼密貼在模型套件上的水貼軟化劑，可以一口氣提升水貼作業的效率！

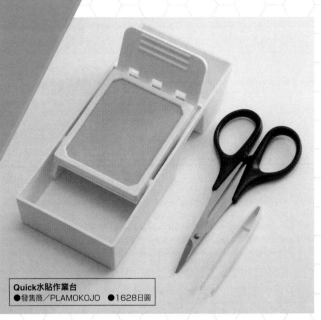

Quick水貼作業台
●發售商／PLAMOKOJO　●1628日圓

如果需要處理大量的水轉印水貼的話，用這個工具可以讓作業效率大幅UP！

How to use

①／本體為塑膠材質，構造是有一個裝設了藍色海綿的托盤可以上下移動的設計。產品套組中附帶了鑷子和剪刀，所以只要購買這個套組，馬上就可以開始水貼作業了。在托盤放下的狀態把水倒至內側刻度的高度，這樣就完成使用前的準備工作了。

②③／先抬起托盤，將要使用的水貼放在海綿上後，再將托盤放下浸泡在水中。當水貼在水中充分浸泡後，將托盤抬起，再把水貼從襯紙上剝離即可。因為海綿會持續保濕襯紙，所以可以維持水貼能夠隨時從襯紙上剝離的狀態。

④／黏貼過程中其他水貼也不會變得乾燥，所以即使一次處理很多水貼，也能有效率地進行作業。

⑤／托盤後方設有放置水貼撕下後產生的垃圾的空間，確保作業空間不會因垃圾而變得零亂。

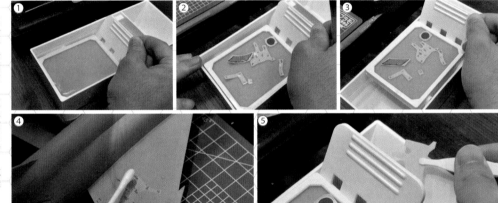

任何形狀的表面只要有這一瓶就OK！接著&軟化都好用的水轉印貼紙專用材料

藉由Quick水貼作業台提升作業效率之後，接下來想要學習的是如何讓每一張水貼都能貼得漂亮的訣竅。「Mr.MARK SETTER水貼軟化劑」具有加強水轉印貼紙的密貼接著效果，以及使水貼變軟，變得更容易追隨面形狀的軟化效果。

Mr.MARK SETTER
水貼軟化劑
●發售商／GSI Creos
●275日圓、40ml

⑤

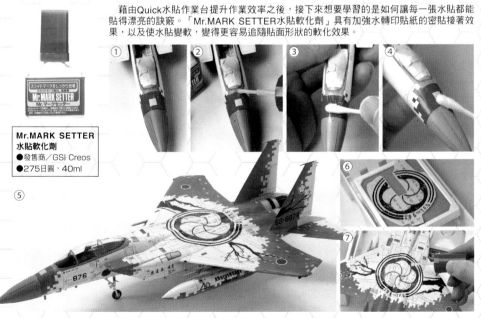

How to use

①／如果想要貼上水貼的表面形狀有凹凸的時候，要是直接貼上去，水貼也有可能會受到凹凸形狀影響而浮起，或是產生皺紋。為了因應想要緊緊地密貼在這樣的部位的需求而登場工具就是「Mr.MARK SETTER水貼軟化劑」。

②／萬一在水貼上出現皺紋，也不要慌慌張張地撕掉水貼，先試著從上面薄薄地塗上水貼軟化劑吧！

③／稍微等一下，軟化劑就會浸入水貼，讓水貼變軟，這時再用棉棒輕輕按壓，擠出水貼與零件之間的空氣和水分。這個階段的水貼容易破損，所以要注意不要用力過度！

④／可以使水貼密貼在表面，甚至可以讓零件的凹凸清楚可見到這個程度。在充分乾燥之前，水貼都會保持軟化的狀態。因為水貼在乾燥之前容易偏離或破損，所以儘量不要再去觸碰已經黏貼好的部分。

⑤／即使表面形狀為曲面或是凹凸，只要仔細小心地黏貼，就可以既呈現出形狀細節，同時也能充分發揮水貼的魅力。如果事先在Quick水貼作業台做好準備工作的話，就能夠不間斷地進行下一張水貼的黏貼作業。

⑥⑦／即使是大型的水貼，也可以藉由Quick水貼作業台與水貼軟化劑的搭配組合來減少失敗。

總結

黏貼水轉印貼紙的作業，是將浸過水的水貼從襯紙上撕下來，貼在模型表面，然後再反覆進行同樣的作業，要處理的張數越多，自然時間也花費越多的作業。由於水貼作業台的登場，可以一次撕下多張水貼，然後一個接一個地貼上來提升效率。而且就算遇到不容易貼得好的部位，也不用著急。使用水貼軟化劑，仔細小心地密貼上去吧！只要活用這兩個道具，就能提升效率，而且簡單就能貼得漂亮，讓黏貼水貼的作業再也不需要覺得困難了！

只要裁切下來貼上
就能簡單改變色彩搭配
Finish Seat

水貼／貼紙

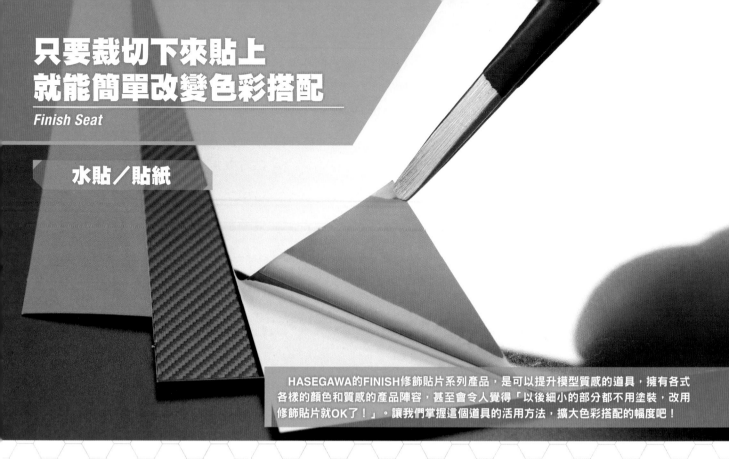

HASEGAWA的FINISH修飾貼片系列產品，是可以提升模型質感的道具，擁有各式各樣的顏色和質感的產品陣容，甚至會令人覺得「以後細小的部分都不用塗裝，改用修飾貼片就OK了！」。讓我們掌握這個道具的活用方法，擴大色彩搭配的幅度吧！

什麼是FINISH修飾貼片系列產品？

這是從襯紙撕下來後馬上就能使用，自帶接著劑的彩色薄片。不易脫落，薄片材質具有乙烯基塑料般的柔軟性，追隨性高，所以也容易密貼在曲面形狀上。

標準產品的MIRROR FINISH鏡面反射修飾貼片，不需要塗裝就能重現鏡面反射的質感，所以最適合用來呈現鏡面反射的表現與電鍍風格的表現。其他還有鮮豔的單色、雷射貼紙圖樣、以及各種質感紋理等豐富的產品陣容。可以活用於角色人物模型、軍事模型、以及汽車模型等廣泛的模型種類的薄片修飾材料。

FINISH修飾貼片系列的好夥伴「BURNISHER透明壓棒」

BURNISHER透明壓棒是一種可以用來將黏著貼片和膠帶類黏貼得更漂亮的輔助工具。前端呈現有弧度的壓舌狀，另一側的前端則是圓球狀。材質是樹脂，有彈性，所以不易損傷修飾貼片的表面，也可以放心使用在容易受傷的碳黑材質的修飾貼片上。

※現在只剩店面庫存尚在流通。

FINISH極薄修飾貼片
- 發售商／HASEGAWA
- 各1100日圓～1640日圓

TL-108 BURNISHER 透明壓棒
- 發售商／HASEGAWA
- 1045日圓

配合零件貼上修飾貼片

How to use

①／配合零件的形狀貼上FINISH修飾貼片時，建議先黏貼後再裁切。首先把修飾貼片裁切得比想貼的部分大一些，輕輕地蓋上去。用BURNISHER透明壓棒的前端以壓緊後推開的方式貼上修飾貼片，以免空氣從邊緣進入內部。

②／FINISH修飾貼片黏貼完成後，用筆刀切下多餘的部分。因為修飾貼片很薄，容易裁切，所以裁切後的橫切面不顯眼，外觀很漂亮。裁切的時候請先換成鋒利的新刀刃再作業。

③／凹陷形狀的底面，請使用壓棒的舌狀前端按壓。將前端按壓在底面的邊緣，可以使貼片不受傷害地密貼在表面上。

④／黏貼完成後，再用筆刀沿著底面的邊緣，將多餘的修飾貼片裁切下來。像照片一樣的圓形部分，可以一邊將刀刃抵住邊緣，一邊轉動零件的方式來裁切較好。

How to use

⑤／這是「FINISH軟化劑[曲面追隨貼片軟化液]」（880日圓）。雖說FINISH修飾貼膜也能對應一定程度的曲面，而這是能更加提升追隨性的道具。

⑥／與能夠軟化水貼的水貼軟化劑（參照P.49）一樣，FINISH軟化劑具有軟化FINISH修飾貼片系列產品的作用。使用方法是在貼上貼片之前，先在零件上塗上薄薄的一層軟化劑。

⑦／貼片的黏著力在作業過程中雖然會下降，但此時要一邊用棉棒等工具擦拭溢出的軟化劑，一邊延展貼片使其緊貼零件表面。如果覺得貼片延展的狀態不夠充分的話，可以從上面再一次薄薄地塗上軟化劑，然後再試著延展貼片看看。

⑧／使用軟化劑後，就可以讓貼片在複雜的曲面上黏貼得更緊密。請使用BURNISHER透明壓棒，以由中心向外側按壓擠出空氣的方式，將貼片按壓在零件表面上。

⑨⑩⑪／在HASEGAWA的《Mechatro Chunk 01 Origin+Forest》（2640日圓）上貼上了FINISH修飾貼片。使用螢光橙色的修飾貼片將大尺寸零件的顏色變成螢光橙色，駕駛艙部分用碳纖維修飾貼片展現了不同的素材感。也可以在透明零件下面貼上雷射貼紙使其發光，或者用裁切成細長條的貼片加上彩色線條，簡單地加上想要重點突顯的色彩。稍微下點工夫試著做出號碼標示等裝飾也很有趣。

※FINISH軟化劑、Mechatro Chunk NO.01現在只剩店面庫存尚在流通。

只要裁切後貼上就能簡單完成木紋裝飾效果的貼片！

 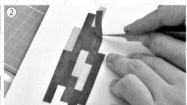

FINISH修飾貼片系列除了單色和金屬色以外，還有"木紋"的貼片款式。使用方法和其他的貼片款式一樣，可以將黏貼上去的部分修飾成木紋外觀。除了可以重現木製物品零件的外觀質感之外，也推薦在角色人物套組上做重點突顯使用。

木紋極薄修飾貼片(TF944楓木紋、TF945胡桃木紋、TF946柚木紋)
●發售商／HASEGAWA ●各1430日圓

試著活用木紋表現來創造情景

How to use

①／將三種木紋FINISH修飾貼片裁切成一格8mm × 30mm的格子狀。裁切多張貼片的時候不要太用力，以不將襯紙完全裁斷的程度的力道下刀吧！

②／隨機鋪滿三種貼片。貼上去的時候，如果是將原來在整張貼片上相鄰的部分並排貼在一起的話，木紋看起來就會連接在一起。所以如果要將同樣顏色的貼片配置在附近的時候，請儘量使用原來在整張貼片上的位置相隔較遠的部分。

③／鋪滿後就可以簡單完成木質地板的場景。與用塑料素材組合製作的桌子以及HASEGAWA《Tiny MekatoroMATE No.02 "Black & Peach"》（1760日圓）搭配組合的情景作品完成了。即使只是使用在桌子的頂板和地板的板材等的簡單使用方法，因為木紋是隨機排列的關係，所以資訊量看起來很豐富。

總結

FINISH修飾貼片是即使不塗裝也能稍微區隔顏色、追加圖案、表現出金屬材質的方便材料。並且還有木紋質感款式，像這種很難用塗裝來完成的特殊表現，只要簡單貼上就能實現，非常好用。

© MODERHYTHM/Kazushi Kobayashi

按部就班一步一步向前行，為了修飾完成一件高品質作品的「勞作」

讓零件的形狀更加精密，線條加工得更銳利，加入原本套件中沒有的形狀來增加資訊量、塗裝前進行的零件的預備處理作業，以上在這裡都統稱為「勞作」。

「勞作」與工具、材料有著密切的關係，藉由可以用來追加的道具，以及用來削減的道具，重複進行像這樣的加法、減法的加工作業。工具和材料的發展也很驚人，性能和創意每天都在進步。在這裡，我們將挑選在這樣的「勞作」作業中受到關注的道具來進行介紹。

對於完成一件塑膠模型作品來說，勞作的講究只能算是"順便的過程"，請注意不要做得太多，而導致一直無法完成作品了。

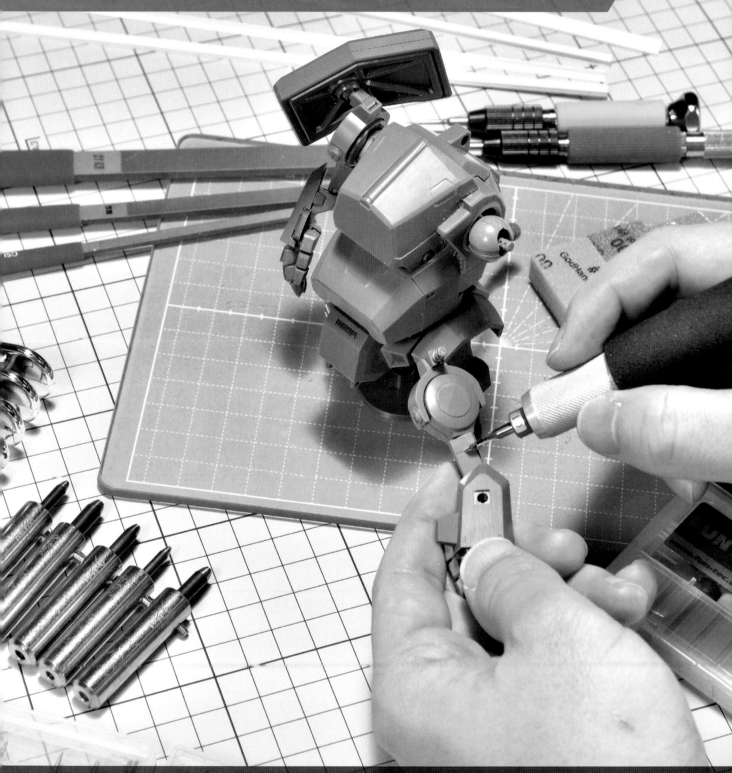

Modeling Flowchart

| 組裝 | 勞作 | 塗裝 | 品質提升 | 最後修飾 |

在模型製作中經常進行的「勞作」項目！

這裡所說的「勞作」，主要是在塗裝之前對套件進行的加工作業。接下來要介紹的也是與此相關的工具和材料。

像是消除組合套件時形成的「接縫」，或者藉由各式各樣的方法使外觀變得更美觀的「細節提升」，都有很多不同的相關技法可供選擇。這裡要介紹在模型製作中進行的代表性的「勞作」項目。

消除接縫

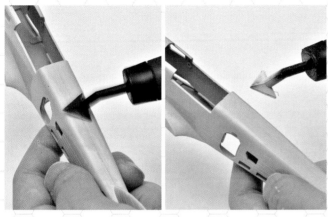

近幾年塑膠套件大多設計成零件可以組合得很漂亮。不過還是會產生組合後形成的分界線（接縫）。而將接縫消除乾淨，正是勞作的第一步。這個作業基本上會用塑膠模型專用膠水溶接零件後再進行打磨處理，但近年來因為重視製作的速度，而發展出注入瞬間接著劑來進行接著的方法，或是以傳統的老方法，先用稀釋液將硝基補土溶解成液狀的"液態補土"，再塗布填平接縫的方法等等。我們可以綜合考量自己的偏好、作業的速度，以及製作的套件形狀來選擇處理的方法。近幾年在角色人物套件的製作上，也常見在接縫的位置刻意加工出高低段差的形狀，不是「消除」接縫，而是將其「隱藏」起來的技巧。

追加細節零件

提升細節最簡單的方法，就是在套件上添加零件。如果是比例模型套件的話，使用金屬的蝕刻零件就可以簡單地達到精密表現的效果；如果是角色人物套件的話，同樣只要貼上分開出售的客製化零件，或是加工過的塑膠板就可以追加細節。像是將塑膠板重疊在一起可以呈現出重裝甲的感覺，用交錯的塑膠板可以製作出像是散熱器之類的零件，從簡單的形狀到複雜的零件，在套件上追加細節的作業。

刻線加工

在零件表面雕刻出線條溝槽的作業稱為「刻線」。包含為了使原本在套件上就有的線條（外觀形狀）更加顯眼而重新雕刻（加深刻線），或者是在角色人物套件上追加雕刻出線條，藉此呈現出提升零件資訊密度的效果。

僅僅是為了這個「刻線」加工而設計的專用工具，種類就極為豐富，從任誰都容易取得的款式，到操作起來困難，但能更加精密作業，適合進階者使用的款式都有，可說是主流的勞作方法之一。

改造形狀

「改造形狀」指的是為了把零件的形狀加工成自己喜歡的狀態，或者改變成自己心中想要的形狀，基於這樣的理由去進行的裁切、黏接、切削加工零件的作業的統稱。

以單純的作業來說，可以列舉切斷零件、在中間夾著塑膠板來加長零件、或者反過來裁短，像這樣的拉伸收縮的加工內容。另外還有用補土來堆塑改變厚度或形狀的加工。但是像這樣需要從零開始製作形狀的作業，難度就會提升不少。然而在看到自己手中完美改造的成果時，可以得到只用標準套件所無法表現的獨創性以及成就感。

※本書省略了「改造形狀」的詳細解說內容。

磨平加工／邊角磨利（表面處理）

塑膠零件表面有時看起來平坦，但實際上存在平緩的凹凸起伏（被稱為「縮痕」）。這是由於在使用模具成型時，射出的塑膠在固化時因材料收縮而產生的現象。零件的厚度越大，越容易出現這種現象。「磨平加工」就是把這些零件的縮痕，切削打磨成平滑平面的作業。平面部分可以使用打磨板或黏貼在硬物上的砂紙來進行打磨，而曲面部分則可以使用砂紙或研磨海綿沿著曲面進行打磨。

另外還有將零件的邊角線條突顯得更銳利的「邊角磨利」加工。棱角分明整齊的話，作品的外觀會變得更好看。進行「磨平加工」的時候，經常因為面塊與面塊之間的夾角也會隨之變得漂亮，形成自然的「邊角磨利」效果。

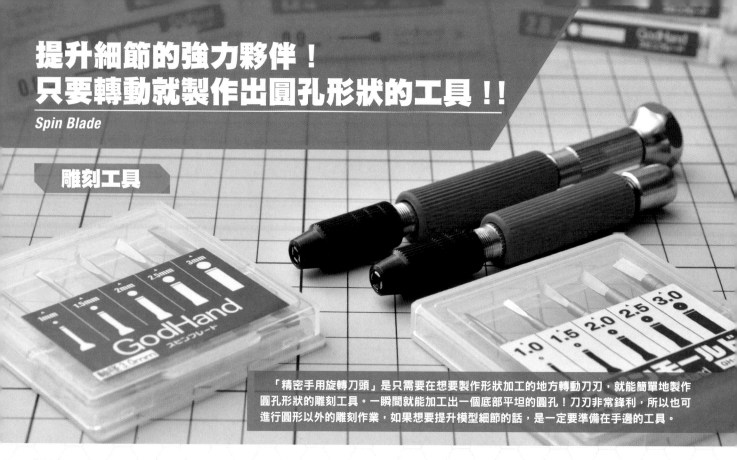

提升細節的強力夥伴！
只要轉動就製作出圓孔形狀的工具！！

Spin Blade

雕刻工具

「精密手用旋轉刀頭」是只需要在想要製作形狀加工的地方轉動刀刃，就能簡單地製作圓孔形狀的雕刻工具。一瞬間就能加工出一個底部平坦的圓孔！刀刃非常鋒利，所以也可進行圓形以外的雕刻作業，如果想要提升模型細節的話，是一定要準備在手邊的工具。

旋轉使用的雕刻刀！

精密手用旋轉刀頭的軸心前端是平刀形狀，可以安裝在精密手鑽上使用。雖然也可以作為平刀雕刻刀使用，但是這個產品的賣點是在於能夠透過旋轉來雕刻出底部平坦的圓孔形狀。是在雕刻方式的細節提升加工作業相當活躍的刀頭工具系列。

精密手用旋轉刀頭 1mm～3mm 5件組 精密手用旋轉刀頭 3.2／3.5／4.0／4.5mm 4件組 ●發售商／GodHand神之手●2750日圓（5件組）、2640日圓（4件組）	強力精密手鑽 GH-PBS-DC 短柄強力精密手鑽（深夾頭設計） ●發售商／GodHand神之手●3300日圓、3960日圓（短柄）

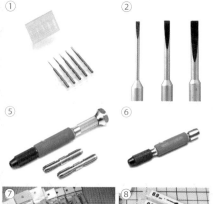

How to use

①②／基本款1.0mm、1.5mm、2.0mm、2.5mm、3.0mm的5件組產品。是以0.5mm的刻度逐漸加大，容易操作的產品陣容。

③④／3.2mm、3.5mm、4.0mm、4.5mm的4件組產品。這也是基本款以0.5mm的刻度間隔加大尺寸，但還另外加入了稍微有些特殊的3.2mm尺寸。

⑤⑥／由同公司發售的強力精密手鑽、短柄強力精密手鑽（深夾頭設計）產品。鐵製的夾頭可以穩穩夾住軸心，橡膠製的把手可以很好地傳達力量，正如產品的名稱那樣是"強力"的精密手鑽。如果替換夾頭，還可以安裝φ0.1mm～3.2mm的鑽頭（深夾頭類型則為φ2.5mm～3.2mm）。

⑦⑧／精密手用旋轉刀頭以0.1mm刻度間隔放大尺寸，有1.1mm～2.9mm的單件產品（各770日圓），也有發售1.1mm～1.4mm、1.6mm～1.9mm、2.1mm～2.4mm、2.6mm～2.9mm的各4件組產品（2200日圓），能夠對應各種尺寸的細節提升需求。另外還有尺寸更細的0.5mm～0.9mm款式，以GodHand神之手線上購物限定商品的形式發售（各1100日圓）。

精密手用旋轉刀頭的特徵

Impression

①②／與普通的鑽頭刀刃不同，精密手用旋轉刀頭如照片所見，是朝向中央呈現銳角的平刀形狀。因為是雙面刃的關係，所以朝向左右任一方向旋轉都可以使用，而且因為刀刃是平坦的，所以削掉的孔洞底面也是平坦的。

③④⑤／使用精密手用旋轉刀頭與普通的鑽頭來進行鑽孔測試，再用筆刀切割孔洞的中心來確認橫切面的狀態。

⑥／從橫切面來看，左邊使用精密手用旋轉刀頭的孔洞底部是平坦；右邊使用一般鑽頭鑽開的孔底部是與鑽頭刀刃形狀相同的人字形。

孔洞形狀的底面平整有什麼好處？

· 可以使用於較薄零件的作業

因為雕刻的深度均勻，所以可以用來雕刻薄板的淺圓形細節

· 可以提升零件嵌入時的精準度

當要在鑽好的孔洞嵌入零件時，平坦底部可以增加零件的接地面積，使接著狀態更穩定。

· 看起來更加美觀

平整的細節形狀看起來較美觀。另外就是在刻線加工的環節也經常會討論到這點。相較於V字形刻線，雕刻成匚字形的刻線，在組裝時，細節的陰影看起來會更清晰，效果更好。

實踐！以精密手用旋轉刀頭來提升細節！！

How to use

①②／先用鑽頭鑽開一個較淺的孔洞，作為雕刻位置的導引。然後取一根直徑和那個孔洞一樣的精密手用旋轉刀頭，輕輕地轉動，小心不要溢出位置導引的圓孔，這樣就能輕易完成一個漂亮的圓孔形狀。

③④／想要進一步提升鑽孔精度時，可以先在鑽孔位置用鉛筆標記，然後以雕刻針等工具劃出痕跡，用來作為鑽頭前端的位置導引。

⑤⑥／配合位置導引，依照鑽頭、精密手用旋轉刀頭的順序來鑽孔加工。雖然工程步驟會增加，但失敗也會減少。

⑦／作為這個技法的應用篇，我們可以先在中央用精密手用旋轉刀頭雕刻後，再用更粗的鑽頭對準孔洞的中心雕刻出淺痕，這樣就能夠製作出一個有高低落差的圓孔形狀。像這樣將直徑不同的精密手用旋轉刀頭與鑽頭組合搭配起來加工，就能很輕易地製作出活用各種高低落差外觀的細節製作。

⑧／在使用精密手用旋轉刀頭雕刻出來的孔洞中央加上塑膠板的隔板，也可以製作出像照片上這樣的「丸一」形狀。因為底部是平的，所以可以牢牢地接著固定住放入的長方形塑膠片。

⑨⑩／精密手用旋轉刀頭是相當鋒利的雕刻刀，所以也可以用來雕刻出線條倒落的凹槽形狀。最後再輕輕地打磨修飾一下就完成了！

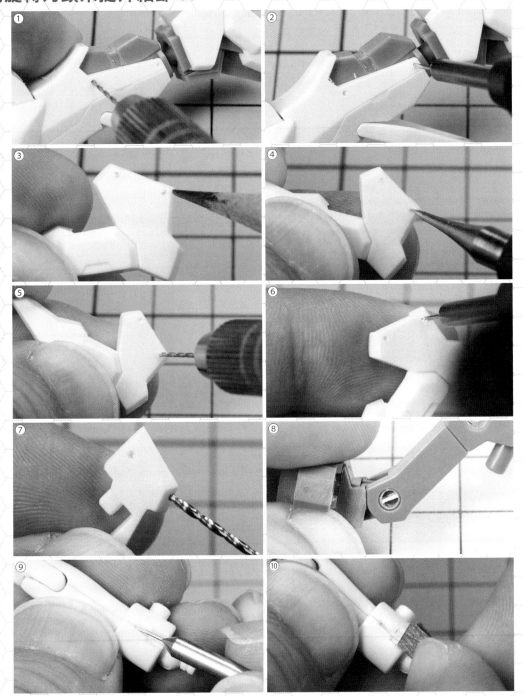

附帶導引設計，專門用於圓孔形狀加工的道具！

GH-CSB-1-3
精密手用鑽用旋轉刀頭平底
1.0／1.5／2.0／2.5／3.0mm
●發售商／GodHand神之手
●4950日圓

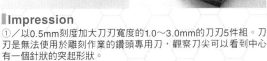

Impression

①／以0.5mm刻度加大刀刃寬度的1.0～3.0mm的刀刃5件組。刀刃是無法用於雕刻作業的鑽頭專用刀，觀察刀尖可以看到中心有一個針狀的突起形狀。

②③／這個突起形狀可以代替雕刻針和鑽頭，發揮導引的作用。

將其刺入零件再旋轉刀刃的話，刀刃不會搖晃，可以簡單地製作出圓孔形狀。不過也因為有導引用的突起形狀，所以加工後的底面中心會留下一個小孔。

④／如果想消除這個小孔的話，使用相同直徑的精密手用旋轉刀頭稍微切削一下就可以修飾得很平整。

總結

從追加細節到嵌入零件，再到鑽孔作業，只要有這把鋒利的精密手用旋轉刀頭，都可以輕鬆完成作業。如果想挑戰圓孔形狀加工的話，最好與精密手鑽用旋轉刀頭平底並用。因為製作起來既簡單又有趣，能夠讓提升圓形細節的作業變得令人樂在其中。

耐久力、鋒利都出類拔萃的刻線加工用刻線刀刃

Fine Engraving Blade

刻線加工

這裡要介紹的是以超硬合金製成的刻線刀刃，以及搭配起來會更好用的雕刻造形模板！直線加工自然不在話下，就連高難度的圓弧刻線也沒問題！

確認鈎爪型刻線刀刃的特徵！

TAMIYA的超硬精細刻線刀刃的特徵是軸徑統一為2mm，前端為鈎爪形狀的刀刃。只要將刀刃放在加工對象物上做出拉刮的動作即可對表面進行切削加工。因為刀刃是以超硬合金製成，耐久性高，是鋒利手感不容易降低，可靠性非常高的道具。

超硬精細刻線刀刃
- 發售商／TAMIYA
- 各2420日圓（0.1mm、0.15mm）
 各2200日圓（0.2mm、0.25mm、0.3mm）
 各2090日圓（0.4mm、0.5mm）

74139 刻線刀刃專用握柄
- 發售商／TAMIYA
- 1210日圓

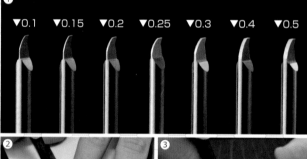

▼0.1　▼0.15　▼0.2　▼0.25　▼0.3　▼0.4　▼0.5

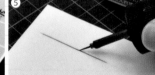

Impression

①／產品陣容有0.1mm～0.5mm，共計7種。每支刀刃都有印刷相應的顏色，以便於識別不同尺寸。附帶的盒子可以收納共計10支刀刃，使用時要安裝在專用的刻線刀刃握柄上。刀刃握柄的形狀像一根筆桿，除了可以安裝超硬精細刻線刀刃、後述的同規格雕刻針和平頭刀刃之外，也可以安裝筆刀的刀刃，屬於多用途的工具。

②／使用鐵尺或導引膠帶，直線拉動刀刃，即可形成輕微的凹槽。如果是塑膠模型套件的話，用刀刃輕輕劃動3～4次左右，就能形成很明顯的溝痕了。重點是不要用力，而是要重複輕劃數次來做出自己想要的刻線深度。

③／請注意刀刃在劃線時不要左右傾斜。如果左右晃動的話，刀刃可能會被雕刻出來的溝痕夾斷。尤其是在雕刻較深的溝痕和曲線的時候，要特別注意。

④／試著用各種不同的刀刃在塑膠板上刻劃看看。即使放大後觀察，也可以看到形成了漂亮的凹字形溝痕。

⑤／如果線條雕刻得很漂亮的話，入墨線塗料就會很好地流入溝痕裡，擦拭入墨線塗料後也會留下清晰的入墨線條，進而提升作品的品質。

雕刻針、平頭刀刃也在產品陣營當中

Impression

①／雕刻針也是和刻線刀刃一樣使用超硬合金製作而成。建議可以作為刻線加工前的位置導引，與刻線刀刃並用。因前端是針的關係，所以也適合細節的圓點形狀和曲線的雕刻加工使用。

②／高速鋼製的平頭刀刃寬度為2mm，雖然很小，但耐久性和鋒利度都出色。便於用來切削零件的底部和表面的突出部分，在切削細小且刀不易進入的部位時，有時會比使用筆刀更有效。

74148 刻線超硬雕刻針20°
74143 造形雕刻刀刃(扁平刀刃 2mm)
- 發售商／TAMIYA ● 各1650日圓

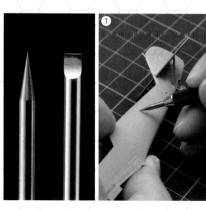
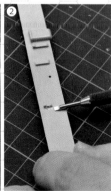

刻線加工的好搭檔，雕刻造形模板

雕刻造形模板是刻線加工時的強大夥伴。產品陣容有寬1mm～12.5mm的圓形、1×1.5mm～6×12mm的橢圓形、以及正方形加上轉角有R角（10度、20度、30度）的寬度1mm～10mm的正方形等三種類型。圓形的刻度間隔是0.25mm、橢圓形的刻度間隔是0.5mm、正方形的刻度間隔是0.5mm，加上直角與三種R角，質感紋理的尺寸和形狀豐富，可以對應各式各樣的模型套件。

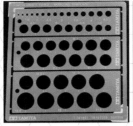

雕刻造形模板
（圓形 1～12.5mm）

雕刻造形模板
（橢圓形 1～6mm）

雕刻造形模板
（正方形 1～10mm）

●發售商／TAMIYA

●各880日圓

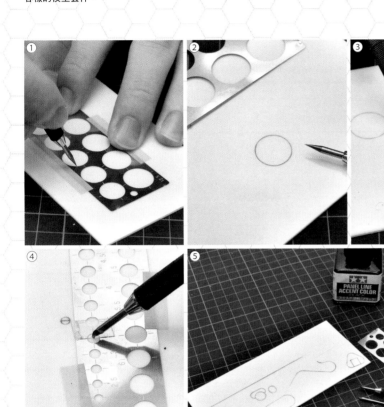

▌Impression

①②／先用遮蓋膠帶將模板固定在對象物上，然後再沿著模板的導引滑動刀刃，就能雕刻出漂亮的圓形。蝕刻板可以拆分成3塊，拆分後再使用的話會比較輕便，也容易使用。

③／也可以用來雕刻R角曲線。圓形模板上每隔90度角都有標記，在想要雕刻半圓形或四分之一圓形的時候，可以作為下刀時的導引。

④／也可以用來製作「丸一」形狀。只要在先雕刻出圓形的溝槽後，再將模板的標示當作導引，在圓的正中央刻出一道直線。這樣就可以很容易地製作出「丸一」形狀。

⑤／根據模板的不同組合搭配，可以雕刻出各式各樣的圖案。

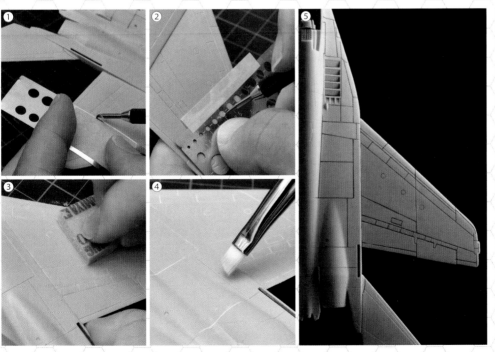

▌How to use

①②／在想要使模型套件的形狀更加清晰的情況下，刻線工具也很活躍。這裡試著用超硬精細刻線刀刃和刻線超硬針，按照現有的形狀重新描劃雕刻一遍。不管是重新雕刻也好，或是全新雕刻也好，只要將模板作為下刀時的導引，就能減少失敗。模板可以彎曲，能夠配合飛機機翼等曲面使用，也可以利用模板的邊緣作為直線加工用的導引。

③／刻線完成後，為了使表面均勻，需要進行打磨作業。只要有確實做好刻線的話，即使打磨過後，形狀也不會消失。

④／在塗裝和入墨線之前，請務必要好好地去除刻下來碎屑等異物。

⑤／入墨線後塗料能夠確實流入溝痕，讓細節更加突顯出來。用超硬精細刻線刀刃加工出來的刻線能很好地刻成凹字形，所以能夠看到很明顯的入墨線效果。

▌總結

TAMIYA的超硬精細刻線刀刃，只需要將刀刃垂直對準加工對象，並且用最合適的力量拉動刀刃，不管是誰都能漂亮地雕刻出凹槽。此外，與雕刻造形模板一起組合搭配使用，還可以輕鬆又準確地刻劃出困難的曲線形狀。漂亮的刻線將會成為提升作品品質的一大利器哦！

閃耀彩虹光輝的超硬合金鋒芒
"斬技" 系列產品！！

Kirewaza metal tool series

刻線加工

這裡介紹的"斬技系列"的超硬合金刻線刀是以超硬合金材質製作的刻線用工具。超硬合金是一種以碳化鎢合金為主要成分的合金，非常堅硬，耐磨損性也很高，以切削工具的材質來說，性能非常優秀。再加上「超硬合金刻線刀」的刀刃前端尺寸也很豐富，可以對應各種粗細不同的刻線加工需求。就讓我們使用如此高性能的超硬合金刻線刀，增加零件表面的資訊量，大幅提升模型的完成度吧！

超硬合金刻線刀 0.05mm～1.5mm
●發售商／FUNTEC ●2200日圓（0.05mm）、各1980日圓（0.1mm、0.15mm）、各1760日圓（0.2mm～1.5mm）

①

0.05 | 0.1 | 0.15 | 0.2 | 0.25 | 0.3 | 0.4 | 0.5 | 0.6 | 0.8 | 1.0 | 1.2 | 1.5

②

③ ④

SB-015SET超硬合金刻線刀0.15入門套組
SB-015SLIM超硬合金刻線刀0.15細握柄套組
●發售商／FUNTEC
●4400日圓（入門套組）
　3850日圓（細握柄套組）

Impression

①／產品陣容中的前端粗細一共有0.05mm至1.5mm合計13種尺寸。每個尺寸都有標記尺寸的貼紙和顏色不同的色環標示，一眼就能分辨尺寸。素材使用了超硬合金（碳化鎢合金），鋒利程度和耐久性都有保證。刀尖是平刃型，無論雕刻到什麼深度，凹槽都是寬度均一的凹字形。

②／超硬合金刻線刀可以安裝在專用握柄（左為斬技握柄：2420日圓，右為斬技握柄(細)：1760日圓）或是安裝至軸徑3.2mm的精密手鑽上使用。握把的軸徑選擇有很多，請選擇適合自己的款式吧！

③④／產品陣容有將使用頻率較高的0.15mm刀刃和斬技握柄，加上保護盒、用來打磨、去除毛屑的毛刷，組合成兩種入門套組，建議第一次使用的人，可以由這個套組開始選用。

How to use

①／首先試著在塑膠板上刻一條直線。握住握柄時，讓標示尺寸的貼紙朝上，儘量豎起握柄，不要用力，以一定的速度朝向自己的方向拉動。如果是要在平面上雕刻加工的話，建議先準備好金屬製的直尺作為導引輔助。

②／將刀刃垂直接觸雕刻面（不要左右傾斜）進行作業。另外，雖然超硬合金刻線刀硬度高，但欠缺韌性，所以作業中如果扭曲刀刃或雕刻的方向太過勉強，有時會造成刀刃折斷。尤其細刀尺寸更需要特別注意。

③／反覆雕刻加工後，凹槽會慢慢加深。就像用刨刀加工一樣，如果削下來的碎屑很俐落地連成一長條，就是雕刻手法很漂亮的證明！代表都有以固定的力道完成恰到好處的作業。

④／從左起為0.1mm、0.25mm、0.5mm、1.2mm的雕刻加工效果。只要活用刀刃的硬度，反覆進行"輕輕地拉動刀刃"的動作，就能夠雕刻出邊角明顯的凹字形溝槽。

⑤／將1.2mm的溝槽放大後觀察，可以看到底面也修飾得很光滑。

① ② ✕ ③

④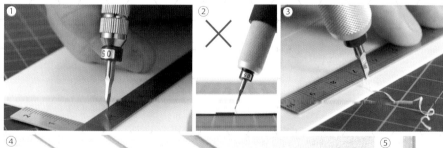

←0.1mm　　←0.25mm　　←0.5mm　　←1.2mm

⑤

←1.2mm

刻線加工實踐篇！

從這裡開始要使用超硬合金刻線刀來試著為PLUM「PLA-ACT 01：伊達」提升細節（3850日圓）。

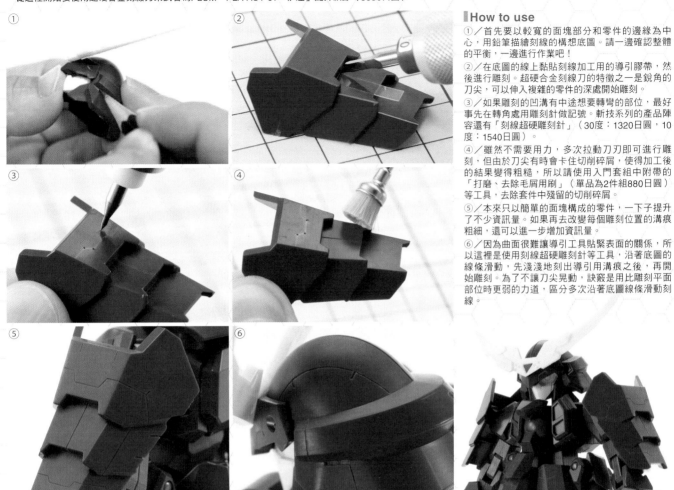

① ②

③ ④

⑤

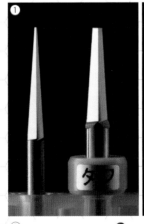
⑥

How to use

①／首先要以較寬的面塊部分和零件的邊緣為中心，用鉛筆描繪刻線的構想底圖。請一邊確認整體的平衡，一邊進行作業吧！

②／在底圖的線上黏貼刻線加工用的導引膠帶，然後進行雕刻。超硬合金刻線刀的特徵之一是銳角的刀尖，可以伸入複雜的零件的深處開始雕刻。

③／如果雕刻的凹溝有中途想要轉彎的部位，最好事先在轉角處用雕刻針做記號。斬技系列的產品陣容還有「刻線超硬雕刻針」（30度：1320日圓，10度：1540日圓）。

④／雖然不需要用力，多次拉動刀刃即可進行雕刻，但由於刀尖有時會卡住切削碎屑，使得加工後的結果變得粗糙，所以請使用入門套組中附帶的「打磨、去除毛屑用刷」（單品為2件組880日圓）等工具，去除套件中殘留的切削碎屑。

⑤／本來只以簡單的面塊構成的零件，一下子提升了不少資訊量。如果再去改變每個雕刻位置的溝痕粗細，還可以進一步增加資訊量。

⑥／因為曲面很難讓導引工具貼緊表面的關係，所以這裡是使用刻線超硬雕刻針等工具，沿著底圖的線條滑動，先淺淺地刻出導引溝痕之後，再開始雕刻。為了不讓刀尖晃動，訣竅是用比雕刻平面部位時更弱的力道，區分多次沿著底圖線條滑動刻線。

刮削刀也採用超硬材質，以便推進作業！

在這裡要介紹的另一個以超硬合金為素材的工具，是鋒利程度能夠輕鬆地刮削掉毛邊和分模線，而且前端極細，可以伸入任何縫隙，極具特徵的「超刮削刀」，還有尺寸再加粗一圈，並且強化剛性的「超硬刮削刀TOUGH」。

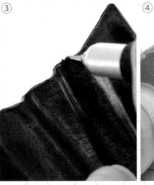
⑥

⑦

⑧

CS-P超硬刮削刀
●發售商／FUNTEC
●1540日圓

CS-PT超硬刮削刀TOUGH
●發售商／FUNTEC
●1760日圓

①／能夠在形狀複雜的零件和深處位置的處理上發揮實力的超硬刮削刀（左），以及尺寸加粗後強度增加，即使是較寬的面塊也能強而有力處理的超硬刮削刀TOUGH（右）。兩者的軸徑也不同，超硬刮削刀為2.34mm，超硬刮削刀TOUGH為3.175mm。

②／超硬刮削刀TOUGH的主軸形狀與超硬合金刻線刀是共通的規格，所以也可以安裝在斬技握柄，以及使用相同的保護盒。

③④／將刀刃的"面"抵在零件上，將湯口和毛邊削去。特徵是在於可以將整個刮削面平貼在零件表面，切削處理時不會挖出凹陷形狀。想要處理較大的面塊時也同樣好用。要處理分模線時，使用刀刃的"頂點"抵住要處理的部位，然後再輕輕滑動即可。不要想一次就整個處理完畢，請以滑動刀刃數次的方式，慢慢地讓形狀修至平整。

⑤／超硬刮削刀TOUGH也可以用前端的三角刀刃來雕刻出V字槽。如照片所示，藉由刮削修飾一體化零件的凹槽部分，可以呈現出兩者像是不同零件般的感覺。

令人驚訝的0.05mm尺寸，適合進階者使用的超硬合金刻線刀

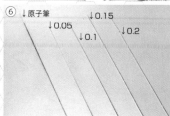

超硬合金刻線刀0.05
●發售商／FUNTEC
●2200日圓

Impression

①／超硬合金刻線刀的產品陣容當中，也有適合進階者，新追加的0.05mm尺寸款式（包裝上也標示為「適合進階者」）。與0.1mm尺寸、0.15mm尺寸相比之下如同照片所示。

②／雖說是由堅硬的超硬合金製成，但是0.05mm的刀刃非常薄也很纖細，所以不僅僅是在刻線作業的時候，就連保管的時候也要注意小心操作。

③／如果是0.1mm以上的超硬合金刻線刀的話，那麼使用鐵尺來當作導引輔助

也沒有問題。但是這個0.05mm款式萬一接觸太硬的物體，會互相磨擦導致破損，所以請使用導引膠帶吧！

④／絕對不要在握柄上施力，而是要像用刀尖撫摸零件表面一樣，分幾次刮削表面。因為產品的切削能力超群，所以只要沿著導引撫摸表面，就能加工出溝槽。

⑤⑥／加工出看上去像是普通線條一樣的刻線加工效果。非常適合使用於飛機面板線的重新刻線等作業。⑥是從左到右用原子筆畫的線、以及用0.05mm、0.1mm、0.15mm、0.2mm刻出來的槽線。

運用不同的寬度來實際完成複雜的刻線！

　　比例模型套件的外觀形狀是由大小不同各式各樣的線條構成，在實機中可移動的部分線條較粗，固定不動的面板邊界線條較細。因此在刻線加工上也同樣要加上強弱，藉由粗細的變化試著表現出刻線所代表的意義。

Impression

①②／試著使用0.2mm、0.15mm、0.05mm等不同寬幅來表現面板線。在使刻線彼此交叉的情況下，比起在細線上重疊粗線，在粗線上重疊細線更能描繪出精密的線條，所以從粗線開始依序刻線會比較好。在裁切好的塑膠板上，首先刻出作為基準的0.2mm的線條。

③／在刻好的線條旁邊，再以0.15mm的寬度刻線來形成雙重線，使線條看起來更複雜一些。

④／最後要使用0.05mm刻線，刻出像精緻圖案似的線條。刀刃很容易會卡在刻線彼此交叉的起點、終點的溝槽裡，所以要慎重行事。

⑤⑥／刻線加工結束後，打磨表面，使刻線時造成的表面隆起形狀恢復平整。然後再用筆刷去除陷入溝槽中的切削碎屑。使用0.05mm尺寸刻出來的細溝的碎屑也請確實去除。

⑦／刻線加工完成。即使在沒有入墨線的狀態下，面板線的0.05mm細溝也很好地呈現出來了。

⑧⑨／為了能夠更清楚地看到完成的刻線的粗細變化，接下來要入墨線。因為刻出來的溝痕的形狀良好，所以塗料可以很好地流入。等塗料乾了之後擦拭乾淨。

⑩／入墨線之後，線條的粗細會變得更清楚。比例模型套件的比例越小，外觀形狀就越纖細。因此可以對應那種細節的刻線加工專用工具，可說是非常強大的神兵利器。

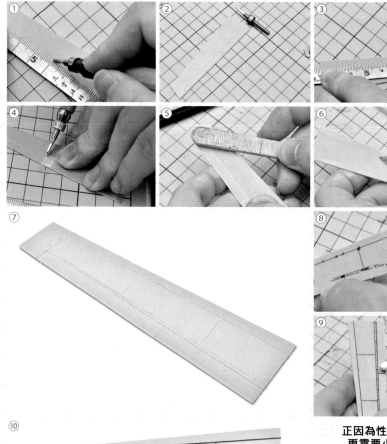

**正因為性能非常可靠
更需要小心操作！**

　　0.05mm尺寸的超硬合金刻線刀的前端非常細小，如同包裝上所說的那樣，是適合進階者使用的產品。如果使用方法錯誤，即使是新品也會很容易折斷（筆者就折斷了一根）。千萬注意不要用力過度！

總結

　　「斬技」系列產品的特徵總歸一句就是極為鋒利，所以可以很有效率地進行刻線加工和去除毛邊等作業。然而，如果只是一味地依賴超硬合金硬度的使用方法，並不能活用素材的優點，有可能會因為用力過猛造成刻線的線條紊亂、使用刮削刀削下過多的套件、甚至是工具本身都有可能損壞。請配合使用的刀尖款式，嘗試各式各樣的施力方法、刀刃的拉刮方法，之後再正式使用於套件上會比較好。一旦掌握產品的特性，掌握了訣竅，相信這樣的工具會成為我們非常可靠的夥伴。

用兩片刀刃平行裁切
了不起的好用工具！

Uniformity Cutter

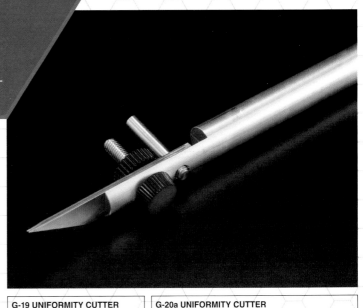

裁切刀

細節追加

遮蓋保護

　　如果想平行地裁切零件的話，只要讓兩片刀刃保持平行就可以了，簡單說起來就是這樣。而將那個構思昇華為工具的產品就是gaianotes的UNIFORMITY CUTTER間隔定位筆刀。從提升細節到遮蓋保護作業，只要是想製作出平行線的時候，都推薦使用的工具。

G-19 UNIFORMITY CUTTER
間隔定位筆刀
●發售商／gaianotes ●2750日圓

G-20a UNIFORMITY CUTTER
間隔定位筆刀替換用刀片
G-20b UNIFORMITY CUTTER
間隔定位筆刀塑料切割專用刀片
●發售商／gaianotes ●各440日圓，6片裝

確認兩片刀刃的構造！

Impression

①／長度和筆刀大致相同，握柄是較粗的金屬製的堅固構造。刀片是藉由兩個固定用孔洞來保持固定的類型，替換刀片也有豐富的產品陣容。將孔洞穿過握柄前端的軸，以螺絲固定後，即可實現刀片平行的雙刃刀具。如果將兩片刀片重疊安裝在一起的話，可以裁切出1mm的間隔。

②③／產品附帶有兩片1mm的墊片，不過因為安裝刀片的軸徑為4mm，因此可以藉由夾住符合規格的墊圈來擴大寬度（建議不要超過10mm）。另外，替換用的刀片也有塑料切割專用的刀片，可以根據用途更換刀片。雖然在構造上是可以同時夾著三片、四片刀片，一次切出多條，但是考慮到刀片的穩定性，基本上還是以兩片刀片的狀態使用比較好。

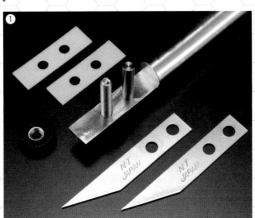

❷ 安裝墊片後的狀態

❸ 塑料切割專用刀片

How to use

①②／試著裁切一下遮蓋保護膠帶。只要用沿著直尺劃動一下，就可以切出兩道刀痕。裁切時的操作重點是要平均分配給兩片刀片相同的力道。

③／同樣的，也可以切割出相同寬度的波浪狀細條。轉彎的時候也要注意兩邊的刀片都均勻地用力。要是施力的狀態左右搖擺的話，會出現有一部分無法切斷的情況，所以稍微練習一下再實作比較好。

④／試著使用徒手平行切割出來的波浪狀遮蓋保護膠帶來進行塗裝作業。除了用來切割塗裝波浪狀線條時的遮蓋保護膠帶之外，還可以應用在製作迷彩塗裝時的分界線等方面。

⑤⑥／除了簡單的裁切之外，活用兩片平行的刀片，還適合用來刻劃出導引線條。只要沿著零件的邊緣劃動，就可以刻出與邊緣保持固定距離的切口。然後再使用刻線工具仔細沿著那個切口進行加工即可。在需要較長的筆直刻線，或是像雕版鏤刻那樣的細節加工時，都是這個工具活躍的場合吧。

⑦／也可以用來製作類似通風管路細節的導引刻痕。因為這個工具可以刻出平行線條的關係，所以只要配合一開始製作出來的切口，多次平行劃動刀片，就能夠加上好幾條間隔相同的切口。

⑧⑨／以切割加工出來的切口導引為基礎，可以再用筆刀加上斜切刻痕，或者轉變成較寬的刻線加工，諸如此類，可以製作出各種不同的連續等寬的細節加工。

總結

　　雖然只是"將刀片重疊安裝固定"這樣單純的構造，不過可以達到簡單進行平行切割的功效。活用這個平行的架構，藉由裁切寬度固定的特性，能夠有效率地針對多處部位實施同樣的加工。從追加細節到切割遮蓋保護膠帶，只要是需要平行線加工時的必備道具。

排山倒海而來的豐富產品種類！！
這就是塑料棒的世界標準！！
Ever Green Plastic Material

塑料素材

細節追加

材質徹底地簡單，並且對所需之處都能搔得到癢處，龐大的產品陣容極富魅力的Evergreen的塑料素材！試著使用各種塑料棒挑戰細節提升加工吧！

確認各式各樣的塑料棒產品陣容！

① 平棒　② 平棒(正方形)　③ 圓棒　④ 圓管
⑤ 半圓棒　⑥ 1/4圓棒　⑦ 方管(正方形)　⑧ 方管(長方形)
⑨ ㄈ字形棒　⑩ I字形棒　⑪ H字形棒　⑫ L字形棒

evergreen 各種塑料素材
●發售商／evergreen、販售商／PLATZ　●各770日圓

Impression

①②／由厚度0.25mm×寬度0.5mm至厚度6.3mm×寬6.3mm，合計有71種。各3～10根裝。薄而細的型號適合切割後貼上用於細節追加作業，有厚度的塑料棒則可以用於柱子和骨架等的用途。系列產品尺寸種類豐富，很容易就可以買到想要的尺寸。

③／從直徑0.5mm到3.2mm，共10種。各4～10根裝。evergreen的塑料素材有適度的柔軟性，所以也可以用於需要彎曲加工的作業。

④／從直徑2.4mm・內徑0.99mm到直徑12.7mm・內徑9.7mm，共12種。各2～6根裝。對於槍口和氣缸的重現來說是很方便的圓管形狀。也有口徑相當粗的款式，所以也可以用於火箭筒的砲身等用途。

⑤／從直徑1.0mm到3.2mm，共5種。各3～5根裝。可以作為外觀的凸起形狀使用，也可以黏貼在相同厚度的塑膠板的橫切面上，當成邊緣的R角使用。

⑥／從半徑0.375mm到1.25mm，共5種。各3～5根裝。這也是可以黏貼在零件的橫切面上，輕鬆地將邊緣修飾成圓弧形。

⑦／從外尺寸3.2mm到9.5mm，共5種。各2～3根裝。板厚為0.69mm。

⑧／從外尺寸3.2×6.3mm到外尺寸6.3×9.5mm，共3種。板厚為0.69mm，各2～3根裝。⑦⑧的方形管是中空的，比同尺寸的平棒輕，所以也可以活用於造形時的芯棒用途。

⑨／從H 1.5mm WT 0.43mm W 0.94mm FT 0.23mm到H7.9mm WT 0.71mm W 2.4mm FT 0.51mm，共8種。各2～4根裝。

⑩／從H 1.5mm WT 0.41mm W 1.5mm FT 0.23mm到H9.5mm T 0.79mm W 1.5mm FT 0.48mm，共9種。各2～4根裝。

⑪／從H 1.5mm WT 0.48mm W 1.5mm FT 0.22mm到H6.3mm WT 0.50mm W 6.0mm FT 0.40mm，共7種。各2～4根裝。

⑫／從一邊1.5mm 板厚0.45mm到一邊6.3mm 板厚0.50mm，共7種。各2～4根裝。⑨⑩⑪⑫的字形棒如果要自製的話，需要技巧和時間工夫，直接購買就能簡單取得這樣的形狀零件，實在非常方便。除了可以活用這個形狀來作為軌道和鋼骨使用之外，還可以切薄後黏貼在零件表面來追加細節。除了這裡介紹的形狀之外，還有7種Z字形、9種T字形產品。

稍微有點難的字形棒尺寸標記方式

▌馬上來試著加工看看吧！

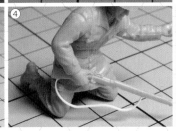

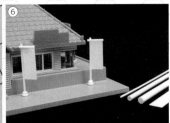

▌How to use

①②／比較厚的平棒或粗管，要使用模型用的精密手鋸來進行裁切。建議纏上一圈遮蓋保護膠帶來作為加工時的導引輔助。

③④／較細的平棒可以用指甲刮成捲狀，重現1／35比例角色人物模型的步槍吊帶。使用塑膠接著劑就可以輕鬆固定住。

⑤⑥／只需組合幾種不同的塑料棒，就可以製作各式各樣的結構物。這裡的立旗製作時間約10分鐘。材質的硬度容易加工，所以作業起來也很順利。

▌將角色人物套件進行簡單的細節提升加工！

▌How to use

①／接下來要使用切成小塊的塑料棒，試著對PLUM的「PLA-ACT 03：織田」（4400日圓）進行細節提升加工。活用素材的柔軟性，預先做好彎曲加工的話，就能漂亮地貼上曲面的邊緣。

②／為了不要過於單調，將各種寬度、厚度的平棒組合黏貼上去。請不要忘記逐一確認整體的平衡，以免個別的零件出現細節密度的差異。

③④／貼在邊線上，可以強調邊緣的形狀；貼在平面上，可以提升細節的解析度，這些效果都可以很容易地呈現出來。對於加法的細節提升方式來說，算是非常有效率的作業。

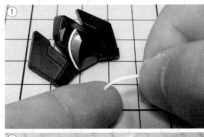

▌也來確認一下金屬素材吧！

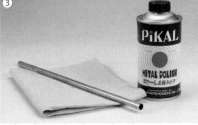

K&S精密金屬材料 各種尺寸
●發售商／K&S、販售商／PLATZ ●396日圓～1210日圓

①②／K&S公司的圓棒和圓管分別有黃銅製和鋁製兩種材質。尺寸的選擇也非常豐富。請使用電動刻磨機的鑽石切割刀等工具進行加工吧！

③／表面如果有鏽斑浮起的話，也可以用金屬研磨液簡單去除鏽斑。

②④／如果與塑料管搭配組合的話，可以按照自己喜歡的尺寸，輕易地製作出氣缸的造型。

▌總結

塑料棒是大家都認為理所當然、再熟悉不過的材料。但各位可知道evergreen為了模型製作，準備了數量龐大而且種類豐富的產品尺寸變化嗎？而且還具備了容易加工的絕妙柔軟性。正因為材料簡單，所以根據作業方式與搭配組合的不同巧思，活用這個材料的方法可說是接近無限大。相信大家也應該會浮現出各式各樣的創意才是。

©PLUMPMOA

只要放進去按一下就完成！
細節提升零件的生產工廠

Detail Punch

打孔加工／衝頭加工

能夠將塑膠板一瞬間變成複雜的細節提升零件的魔法道具「HG細節加工用打孔器」。
可以說是角色人物套件的細節提升作業不可缺少的道具　點也沒錯！

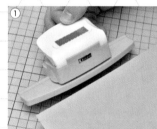

▲對應的塑膠板在0.3mm以下。需要確認厚度！

OM-201塑膠板【灰色】厚0.3mm
●發售商／wave
●418日圓（B5尺寸，2片裝）

▌Impression

①②／使用方法是只需在打孔器的插入口放入塑膠板，並且按下拉杆即可，操作非常簡單。

③／配合導引標記安裝好塑膠板後，按下拉杆進行切斷。因為需要施出一定的力道，所以裁切時請使用整個手掌按壓，不要讓打孔器產生搖晃。

④／向下按壓至發出喀啦的聲音後，放開拉杆恢復原位。取出塑膠板後，可以看到切下一塊和衝頭形狀相同的形狀。

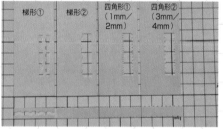

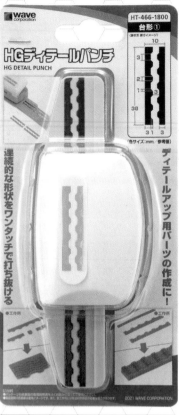

HT-438　HG細節加工用打孔器　四角形①
（1mm／2mm）
HT-439　HG細節加工用打孔器　四角形②
（3mm／4mm）
HT-466　HG細節加工用打孔器　梯形①
HT-467　HG細節加工用打孔器　梯形②
●發售商／wave ●各1980日圓

非常適合角色人物套件的外觀細節變化加工使用

用「四角形」裁切的話，可以製作出連續四角形相連的零件；用「梯形」裁切的話，就可以完成看起來與機械相關套件搭配性很好的梯形相連零件。裁切下來的塑膠板也有圖形的形狀，一樣能夠有效利用。

▌與塑料素材的組合搭配後，可以輕鬆地製作出細節提升零件

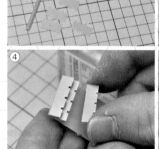

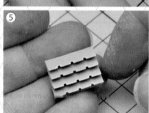

▌Impression

①／使用的零件是以「四角形②（3mm／4mm）」裁切下來的塑膠板，以及「OM-353塑料素材【灰色】三角棒3.0」（418日圓）

②③／沿著裁切下來的塑膠板凹陷部分的線條黏接三角棒，再沿著三角棒的邊緣裁切掉多餘的塑膠板。重複這樣的作業，製作出多個相同的零件。

④⑤／將製作好的零件並排在塑膠板上接著固定。完全相同形狀的零件，以完全相同的角度排列整齊的零件完成了。以前需要在塑膠板上畫出想要裁切的零件形狀，然後使用導引工具裁切，如今這樣的零件製作工程變得完全沒有必要。

⑥／將側面打磨整理一下吧！好好整理過零件的邊緣，可以呈現出更好的外觀質感。

⑦／使用以精密打孔器加工過的塑膠板和塑料棒，製作出好幾種品質提升的零件。只要完成了一種製作的模式，剩下的就只是重複製作的工程而已。不管想要幾個相同形狀的零件，馬上就能製作出來，所以不用害怕失敗，可以一個接著一個，不斷地生產零件。

▌總結

只需要將「HG細節加工用打孔器」裁切下來的零件重疊組合，就能變身為外觀質感很好的品質提升零件。操作簡單，只要放入塑膠板按下拉桿即可，即使是不擅長裁切塑膠板的人，只要先確立一次零件的製作方法，就能簡單地量產出同樣形狀的零件。不用害怕失敗，不斷嘗試製作原創零件，提升作品的細節，增加作品的變化吧！

圓形的加工作業就交給「G-SHOT衝頭」吧！

G Shot

**GodHand神之手 G-SHOT衝頭
1.0mm～3.0mm 五件組**
● 發售商／GodHand神之手 ●6930日圓
● GodHand神之手官方網站直售限定商品

打孔加工／衝頭加工　　細節追加　　刻線加工

如果對模型的圓形細節加工感到頭疼的話，選用這個工具就沒錯了！藉由只有GodHand神之手產品才有的鋒利手感與高精細度，不管是塑膠板或是遮蓋保護膠帶，都能簡單地加工成圓形。就讓我們來確認一下能夠製作大大小小各種圓形細節的專用工具的實力吧！

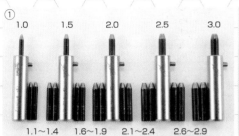

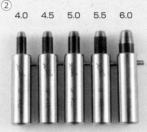
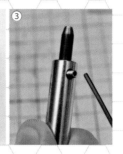

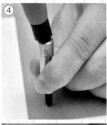

▌Impression

①／本產品是以0.5 mm刻度為間隔的1.0mm～3.0 mm五件套組。產品陣容還有另外銷售的0.1mm刻度間隔交換用的衝頭（衝頭的刀刃以兩種尺寸為一組，各2420日圓～3410日圓）。因為軸心的尺寸會因口徑而有所變化，所以在衝頭上刻印了尺寸，在握柄上則刻印了可以對應的衝頭尺寸。

②／也有較大尺寸的4.0mm、4.5mm、5.0mm、5.5mm、6.0mm（各1430日圓~1540日圓）單品產品陣容。各自附帶專用的握柄。

③／握柄側面有固定用螺絲，使用附帶的六角扳手就能拆卸衝頭。

④⑤／使用方法簡單，只要將衝頭直立抵住塑膠板，使用鐵鎚敲擊數次，就可以裁切成圓形。如果是較薄的塑膠板只要一轉眼就加工完成了。衝頭穿過對象物的時候，也會衝擊到底下的物體，所以請在底層鋪上木板或是受損了也不要緊的墊子。

⑥／切穿後，從握柄背部插入產品附帶的黃銅製取出棒，取下切穿的塑膠板。如塑膠板堵塞在衝頭裡，有時會無法順利取出，所以請每一次作業完成後都要清除一次。擠出有厚度的東西或是較硬的東西時，有時取出棒會發生彎曲變形的狀態，所以操作時要加以注意。

⑦／裁切下的0.3mm（左）和1.0mm（右）的塑膠板。只要好好地固定住握把，G-SHOT衝頭在作業中刀刃就不易產生抖動，加上鋒利度很好，所以每次切下的零件側面也會很漂亮。

▌在遮蓋保護膠帶、貼紙上的活用

▌How to use

①／用G-SHOT切割遮蓋保護膠帶的話，裁切下來的膠帶內側、外側，都可以用於遮蓋保護作業。

②／也可以用來簡單地裁切FINISH極薄修飾貼片（參照P.50）。如果在鏡頭零件的背面貼上銀色的修飾貼片，可以呈現出金屬反射的質感。如果使用與鏡頭零件的直徑相同或是尺寸稍小的衝頭加工，修飾貼片就不會露出零件外側，那麼就不會有將鏡頭零件安裝到套件上時造成失敗的壓力了。

③④／在精密手用旋轉刀頭、旋轉平底刀頭（參照P.54）等工具製作出來的圓孔形狀上，黏貼用G-SHOT裁切成圓形的修飾貼片，就能夠輕易地提升細節。該公司的產品之間有尺寸相同的豐富產品陣容，使用起來相當方便。

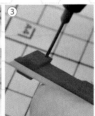
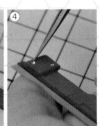

▌使用各種圓形的細節零件來進行勞作加工

▌How to use

①②／試著為角色人物套件的零件進行各種細節提升加工。首先將G-SHOT衝頭直接擊打在零件上，留下痕跡，再用雕刻針沿著痕跡刻出圓形的刻線加工。

③④／在塑膠板上預先做好直線的刻線加工，並以刻線為中心，用G-SHOT衝頭切穿加工，就可以製作出丸一形狀的細節零件。

⑤⑥／在套件的圓形部分的邊緣也追加了細節加工。分為內側3.0mm，外側5.0mm等兩階段裁切，製作出甜甜圈形狀的塑膠板。若是使用帶有刻度的塑膠板，裁切位置可以定位得更精確。

⑦／零件在黏貼後也可以再追加一部分的細節，進一步增加資訊量。角色人物套件經常會使用到3.0mm直徑的連接孔，所以這次也製作了內徑3.0mm的零件。

⑧／再貼上其他裁切下來的塑膠板後就完成了（左：無細節提升加工，右：有細節提升加工）。可簡單地使用塑膠板進行細節提升。

▌總結

從遮蓋保護膠帶、各種質感紋理修飾貼片到塑膠板，在模型製作中會遇到很多想要裁切成圓形的場合。每當我們想要把什麼東西切成圓形的時候，G-SHOT衝頭的精度和鋒利度都能幫我們實現那個願望。

請體驗海綿厚達10mm的工具性能優勢吧！

Kami Yasu! 10mm

海綿打磨棒

平坦加工／邊角加工

表面處理

使用厚厚的海綿，無論是平面還是曲面都能對應，可說是打磨工具的新標準配備！不管是平坦加工還是邊角加工，使用方便而且不挑套件，非常好用。打磨棒本身可以輕易加工成各種形狀，就讓我們確認一下這個沒有死角的道具性能吧！

「神ヤス！」神打磨系列

這是由GodHand神之手推出，產品名稱有個"神"字的打磨海綿。除了擁有豐富的號數之外，海綿部分的厚度也有不同型號（2mm、3mm、5mm、10mm），可以根據零件的形狀和使用者的喜好來挑選使用。每種號數的海綿顏色都不相同，所以能夠馬上識認出想要在作業中使用的號數，這也是非常方便的產品特色。當然也可對應於水研磨使用，是泛用性很高的打磨材料。

確認10mm厚款式的基本性能

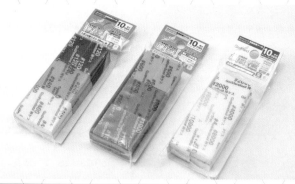

「神ヤス！」神打磨系列10mm厚
GH-KS10-A3A A套組（#180、#240、#400）各4片裝
GH-KS10-A3B B套組（#600、#800、#1000）各4片裝
GH-KS10-KB細磨套組（#2000、#4000、#6000、#8000、#10000）各2片裝
●發售商／GodHand神之手●各660日圓

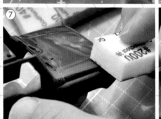

Impression

①／10mm厚的神打磨的特徵是材質比系列其他厚度的海綿材質更硬，不稍微用點力就無法使其彎曲。

②／不管是砂紙或是打磨海綿，在使用之前先要讓打磨面順過一遍。我們可以在塑膠板的表面輕輕地打磨一次，讓打磨面的狀態更平均，處理起來效果比較好。先讓打磨面的凹凸狀態整齊，後續要作業的零件才不容易產生意外的深傷痕。

③／試著對零件進行表面處理。利用材質的硬度，可以像打磨板一樣打磨整個平面。不過與打磨板不同之處在於，只要用力按壓，也可以配合零件形狀的微妙曲面起伏進行打磨。

④／加工前的零件（左）和使用400號、600號進行打磨後的零件（右）。即使是微妙曲面形狀部位，多虧了10mm厚的材質硬度，打磨作業時不會對零件的邊角施加多餘的力道，只會整平面塊的部分。

⑤／如果打磨紋路被磨下來的粉末堵塞了的話，可以使用科技海綿或是沾濕了的微細纖維毛巾擦去粉末，這樣的話打磨性能又會復活起來。為了能夠有效地進行作業，請經常去除堵塞在打磨紋路上的粉末吧！

⑥／即使是有曲面形狀的套件，可以在打磨時對著面塊按壓打磨海綿，如此一來，海綿也會隨著打磨的面塊形狀變形，更容易均勻地施力。比方說在消除分模線的作業時，可以一邊維持曲面的形狀，一邊漂亮地將表面打磨至均勻。

⑦／在「神打磨！細磨」系列中有2000號以上的高號數產品陣容。先使用B套組的1000號之後，可以再從2000號開始按順序提升號數進行打磨作業。對於想要呈現出光澤的汽車模型的車身，如果用這個「細磨」系列經過仔細地打磨處理，即使是未塗裝的成型色也能呈現出相當美觀的外觀修飾效果。

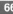

透明零件也盡情地打磨吧！

How to use

①／試著消除零件表面有細節造形的透明零件的分模線。

②／海綿部分即使厚達10mm，也可以用剪刀或美工刀簡單地裁切下來。斜著裁切成銳角的形狀，後續在細緻的作業中會很有用。

③／使用800號或1000號來打磨處理分模線。由於海綿材質的硬度，即使是前端的部位也容易施力；反過來說稍微用力之後，海綿也可以沿著曲面形狀變形，所以曲面上的分模線也能簡單地去除。確實除去分模線後，再從2000號開始按順序去除霧面的部分。想要打磨修飾得更漂亮，關鍵在於是每次提升號數之後，都要比先前的號數打磨更寬廣的範圍。

④按照4000號、6000號的順序去打磨，可以看到透明度已經漸漸恢復了。打磨到10000號之後，請用紙巾擦拭一下表面吧！除去多餘的打磨碎屑後，透明度恢復到相當高的程度。如果還有餘力的話，也可以使用經加工用的研磨劑（如COMPOUND研磨劑等）進一步修飾加工。

⑤⑥／和分模線一樣，打磨海綿在清除零件的湯口痕跡、以及去除清除零件本身的縮痕的情況下也很活躍。湯口痕跡在使用600號或800號磨平之後，再提高號數來進行修飾作業。原來的零件是照片⑤，作業後是照片⑥。可以在不減損邊緣銳利程度下，讓透明零件呈現出更加光滑且有光澤感的最後修飾效果。最近有越來越多模型套件使用了透明零件，所以學會這個技法一定有機會派得上用場。

使用「神ヤス！」神打磨系列來挑戰拋光處理

2000號以上的「神ヤス！磨」神打磨細磨，除了有可以提升零件表面的最後修飾效果以外，在用來消除水轉印水貼或是特多龍(Tetron)貼紙的高低落差的作業也相當活躍。雖然水轉印水貼是非常薄的貼紙，但只是貼上去而不加修飾的狀態，還是可以看到貼紙的邊緣與零件形成的高低落差。這裡要試著用打磨的方式來將那部分處理至平滑。

How to use

①／貼上水貼後，先要噴塗上透明塗層來保護與定著水貼。一開始先輕輕地噴上薄薄一層即可，然後第二次噴塗時再確實地噴上保護塗層。如果一下子噴塗得較厚的話，過多的溶劑有可能會使水貼溶解，所以要注意。

②／使用的是「HJMST02D1 HJ模型專用水貼入門套組02〔白色〕」（1100日圓）水轉印水貼。確認噴塗過一個階段的透明保護塗層的狀態後，發現在光線的折射下，還是可以看得見水貼的高低落差。如果使用的是特多龍(Tetron)貼紙的話，因為材質比水轉印水貼更厚，所以空白處的高低落差看起來會更顯眼。所以接下來我們要用神打磨系列來消除這個高低落差。

③④／以2000號的前端，輕輕地擦撫表面，使高低落差部分變得平滑。即使不用力也能確實地磨掉，所以要注意不要用力過度。打磨之後，原本有光澤的部分會變成霧面。當高低落差的部分都變得光滑後，再將2000號在整個水貼上打磨，消除整個水貼上的光澤。作業時請注意不要打磨到水貼的本體。

⑤⑥／最後再噴塗上消光的保護塗層就完成了。作業前是照片⑤，作業後是照片⑥。完全看不到高低落差，整個表面變成半整。越大張的水貼，讓高低落差消失的話，外觀也會變得越美觀。如果是要呈現消光外觀的話，這次介紹的2000號有著恰到好處的打磨性能，很適合用來將透明塗層的表面整理至平滑。如果是要呈現光澤外觀的話，可以將這個作業再追加到10000號來細心打磨即可。

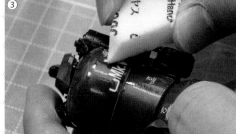
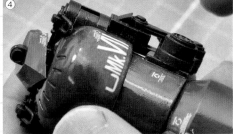

總結

10mm厚的「神ヤス！」神打磨系列，除了作為打磨海綿使用外，根據用途的不同，也可以當成砂紙或是打磨板來使用，是相當有意思的打磨工具。而且產品的號數相當豐富，無論是平面還是曲面，從打磨到拋光作業都能對應。這種使用手感，只要用過一次一定會讓人上癮呢。

泛用性◎的
金屬打磨工具「雲耀」
Metal File Unyou

- 金屬打磨工具
- 平坦加工／邊角加工
- 表面處理

在為數眾多的金屬打磨工具當中，「雲耀」是刀刃只朝向同一個方向的單目構造，使用方法也很簡單，所以作為金屬打磨工具的入門款，是相當推薦的工具。在「平坦加工／邊角加工」作業中，使用這個工具，以線條效果更加銳利的完成品效果為目標吧！

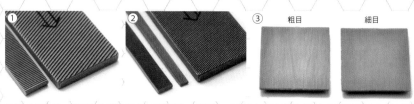

③ 粗目　細目

①②／「雲耀」系列的打磨面分為兩種類型：①粗目、②細目，兩者刀刃的大小和間隔不同。另外還有「平行單目」這種刀刃都朝向同一個方向的打磨工具。這個刀刃可以像刮削刀一樣將零件表面削掉。構造也容易理解，對於第一次使用金屬打磨工具的人來說，是再適合不過的工具系列吧！打磨紋路不容易堵塞，鋒利度也不容易衰退，也是工具的特徵之一。

③／用粗目（左）、細目（右）的打磨面加工過後的塑膠表面狀態。刀刃的鋒利度很好，不會讓塑膠形成白化，表面的修飾效果非常漂亮。雖然說表面的傷痕不顯眼，但因為畢竟不是最後修飾用的打磨工具，所以處理過後的面塊無法成為完全看不見傷痕的光滑面。粗目的號數大約相當於200～400號，細目的號數大約相當於400～600號左右的印象。

匠之鑢・極 雲耀 平行單目打磨棒
MF14平（粗）、MF13（細）、MF20（細）4mm寬
MF17匠之鑢・極 雲耀 單目打磨板（粗／細）
●發售方／GSI Creos
●各1320日圓（平行單目）、1760日圓（單目打磨板）

▌Impression

①／不僅是單目的打磨工具，所有的金屬鑢刀的使用方法基本都是以向前推的方式來打磨。首先請將工具的打磨面貼緊零件的處理面。

②／不要太用力，將打磨工具向外側推開。握住打磨工具時，將食指按在上方，這樣的握法可更容易控制打磨的方式。與其說是用力將刀刃向下按壓進行打磨，不如說是在表面滑動般地移動打磨面。

③／前進到一定程度後，為了不要讓打磨工具變成來回打磨的狀態，將打磨工具抬高離開零件的處理面。然後又回到一開始（照片①）的動作。像這樣，讓金屬打磨工具只朝向一個方向按壓使用。藉由這一系列的反覆動作，可以讓打磨的角度和力道變得均勻，完成更漂亮的處理面。

④⑤／單目打磨板為28mm×60mm×厚度5mm尺寸的板狀造型。正反兩面的粗細不同，打磨面有箭頭標記打磨的方向。使用方法和打磨棒一樣，不過因為打磨板本身有重量，所以即使不出力也可以有很好的打磨效果。因為只是依靠打磨板的自重來讓打磨面的刀刃抵住零件的整個處理面，所以很容易就能完成平滑的表面處理效果。

⑥／打磨過後請用科技海綿或是牙刷等工具來將打磨刻紋上的切削碎屑清除乾淨。因為是單目構造的關係，所以只要朝向和打磨刻紋相同的方向輕輕地揮掉，就能簡單地去除切削碎屑。

為什麼要用金屬打磨工具來切削零件？

與砂紙和打磨海綿等工具相比之下，金屬打磨工具是切削性能更好，且具備材質堅硬不易變形的特性，非常擅長將面塊處理平滑、凸顯邊角（邊緣）銳利的「平坦加工／邊角加工」作業的工具。藉由表面的平坦加工，可讓兩個面塊之間的界線更清晰地顯現出來，也可更清楚地呈現出作品組裝完成後的陰影變化。

另外，如照片①所示，當我們試著磨掉零件表面噴塗的底漆補土，就可以發現到塑膠套件的零件由於成型工法的關係，即使是平面的零件，也會出現平緩的凹陷形狀（縮痕）。這個凹陷形狀在經過塗裝後，在零件表面上看起來會非常明顯，所以要打磨處理到沒有凹痕為止，讓整個表面變得平滑（照片②）。藉由對整個零件進行這樣的打磨作業，可以讓作品的品質提升到更高的境界。在這樣的作業當中，一次可以切削打磨下來的量較多，而且切削性能更好的金屬打磨工具就非常好用了。

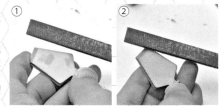

▌藉由「平坦加工／邊角加工」作業來為角色人物套件進行品質提升！

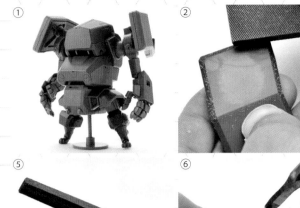
①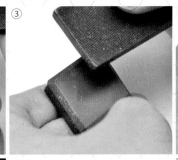
②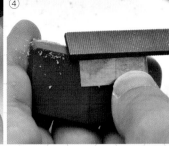
③
④

⑤
⑥
⑦ ⑧

▌How to use

①／這裡要在KOTOBUKIYA的「陸上自衛隊07式Ⅲ型戰車Nacchin」（4400日圓）試著使用「雲耀」系列進行「平坦加工／邊角加工」作業。

②③／零件如有較大面積的面塊，有時會出現縮痕，所以一開始先以粗目將表面打磨到沒有凹陷部位為止。再改用細目打磨，將表面整理平滑。

④／進行C面（有倒角的地方）部分的作業時，最好對不想要打磨到的那一面進行遮蓋保護。可以防止打磨過度，或是邊角被磨掉的失敗。

⑤／如零件尺寸較小，請使用適合零件表面寬度的打磨棒尺寸進行作業。雖說使用大尺寸的打磨棒也可以進行作業，但是尺寸合適的打磨棒能夠讓打磨部位的可視性更高，也更容易進行作業。

⑥／如果零件表面有凹痕形狀的細節，請在作業前先將那些細節雕刻得深一些。除了防止過度打磨而造成細節消失之外，也能夠讓凹陷細節部分的邊角變得更清晰，外觀也會變得更美觀。

⑦⑧／相反的，當表面有凸起形狀細節時，如果是簡單的形狀的話，那麼就連同凸起部分一起打磨至平滑吧！等將整個面塊整理完後，再用塑膠板裁切成與打磨掉的部分相同的形狀，黏接上去，重新製作凸起部分的形狀。

⑨⑩⑪／使用金屬打磨工具對整體完成了「平坦加工」後的狀態。由於各個面塊都變得平滑，使得邊角線條看起來更銳利，外觀的美觀度增加了不少。與素組（照片⑩）相比，用打磨工具修飾過的部分在作業後（照片⑪）的表面光澤雖然降低了，但是邊緣線條變得很明顯。

⑨
⑩

⑪

防止金屬打磨工具生鏽的保管方法

① ② 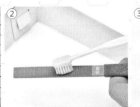 ③ 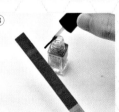 ④ ⑤

①／金屬打磨工具會因為附著物和濕氣的影響而生鏽，如果不注意保養的話，就會變成照片左邊的樣子。特別是殘留在打磨刻紋中的碎屑殘渣容易成為生鏽的原因，也會導致鋒利度降低，所以作業後要好好進行維護，讓打磨工具長期保持良好的狀態。

②／在進行保養前，請先用牙刷等工具去除堵塞在打磨刻紋中的碎屑殘渣。

③④／接下來，將保養油塗布在金屬的部分。雖然不是打磨工具專用的產品，不過推薦使用給模型工具用的GodHand神之手「GH-NMO-SET剪鉗專

用保養油」（1320日圓）。整體塗布完畢後，再用廚房紙巾擦去浮出來的碎屑殘渣和多餘的保養油。如果有油分殘留的話，可能會沾上打磨對象造成污染，所以下次使用打磨工具時，請再次將表面的油分擦拭乾淨後再使用。

⑤／用來保管的工具箱裡，最好放入乾燥劑等保持乾燥的材料。除了打磨工具之外，模型用的道具也有很多不耐濕氣的東西，所以多放乾燥劑進去並不會有什麼損失。

▌總結

在為數眾多的金屬打磨工具當中，「雲耀」系列不僅具有很好的切削性以及修飾表面的性能優點，還兼具刻紋造型簡單的單目構造這個方便保養的優點。除了塑膠以外，像是樹脂鑄造材料、鋅、錫、銅合金等白金屬，還有各種補土等等，這些容易堵塞刻紋的素材也難不倒這個性能優秀的金屬打磨工具。相信只要掌握了使用方法，應該會成為在很多場合活躍的工具吧！

©moi72

使用電動工具進行作業
既快速、漂亮又有效率！

Artima 5 / Artima AT

電動打磨工具

平坦加工／邊角加工

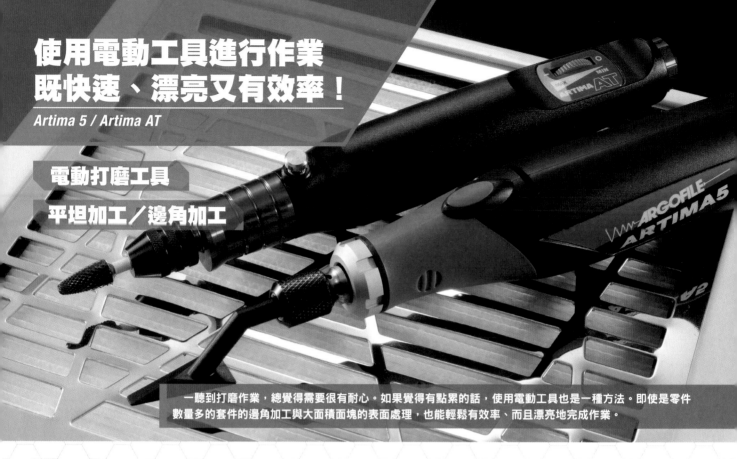

一聽到打磨作業，總覺得需要很有耐心。如果覺得有點累的話，使用電動工具也是一種方法。即使是零件數量多的套件的邊角加工與大面積面塊的表面處理，也能輕鬆有效率、而且漂亮地完成作業。

可攜式線性行程電動研磨機「ARTIMA5」的構造和特徵

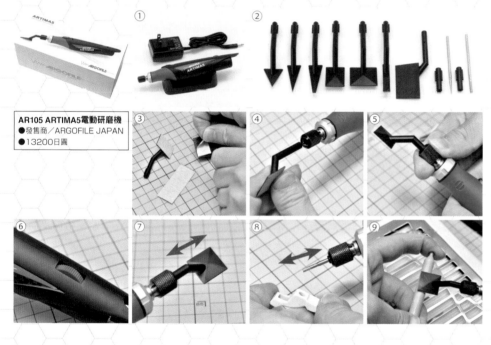

AR105 ARTIMA5電動研磨機
● 發售商／ARGOFILE JAPAN
● 13200日圓

Impression

①②／「ARTIMA5」是筆型的電動打磨工具。產品套組中的附屬品除了有AC轉接器、支架底座、帶有背膠的砂紙（240號、10張）之外，還有七種不同形狀的前端工具替換打磨頭、兩種鑽石尖頭、以及可以用來安裝在電動刻磨機上的兩種不同尺寸的鑽頭用筒夾（φ2.35、φ3.0）。

③④／將砂紙、打磨布、打磨海綿等打磨材料，用雙面膠帶貼在前端工具上。

⑤／鬆開本體前端的夾頭，插入想要使用的打磨頭，再重新擰緊固定即可。工具的重量只有440g，所以對於手部的負擔也不大。

⑥⑦／打開電源，轉動手邊的旋鈕，打磨頭就會前後振動。使用這個旋鈕可以調整振動速度。以1分鐘來回1000～5000次的前後振動方式，對於打磨對象進行打磨。

⑧／將前端更換為筒夾時，即可安裝金屬製的鑽頭。

⑨／不僅限於「ARTIMA5」，只要使用電動研磨、切削工具，在作業時就會產生很多切削殘渣，所以除了要佩戴口罩之外，也請與下面會提到的集塵機（LAP BOARD5）或是塗裝作業箱一起使用，避免產生粉塵四散飛舞的狀況。

How to use

讓零件的縮痕處理、
平坦加工／邊角加工的作業變得簡單快捷！

如果是零件表面的輕微縮痕的話，一瞬間就能處理至平滑。訣竅是不要按壓打磨面，輕輕地接觸零件表面即可。這樣可以防止過度打磨，失敗也會變少。

處理前的零件（左）與使用400號打磨材料打磨後的零件（右）。因為面塊變得平坦滑順，所以整個面塊變得很明顯。雖然接觸打磨面的方式多少需要慎重行事，但是比起手工作業絕對快上許多，也能快速進行修正作業，相信能夠切身感受到電動工具的力量吧！

理解振動的方向，也可以輕鬆地進
行抹平零件高低落差的表面處理

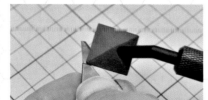

試著使用附帶的「正方形」打磨頭來對零件的高低落差部位進行邊角加工吧！因為「ARTIMA5」是朝向前後的縱向振動方式，所以只要將打磨頭的邊緣部分對齊零件的高低落差邊角位置，即使是零件凹陷形狀的部位也可以確實地打磨得到。像這樣的高低落差邊角附近的表面處理，以手工作業的話非常困難，所以電動工具就成了我們的強力夥伴。

請不要忘記隨時去除細小的打磨殘渣

因為可以連續不斷地進行打磨，所以打磨刻紋本身的堵塞和消耗也會加速。請用科技海綿這類的道具，隨時去除打磨面的殘渣碎屑吧！如果覺得打磨性能下降的話，那就更換打磨材料。

適合桌上作業的強力集塵機

LB5 LAP BOARD5 集塵機
●發售商／ARGOFILE JAPAN
●16500日圓

▋Impression

①／本體（已安裝過濾網）加上附屬的AC轉接器、更換用濾網。尺寸長約18.5cm，寬約24cm，高約8.1cm。

②／只要拉動把手就能取下濾網，很簡單就能更換濾網。

③／打開開關後，風扇會轉動，吸住切削碎屑。只要在上面進行切削打磨作業，切削碎屑就不會漫天飛舞。

④⑤／也可以直立擺放使用。如果在進行的小零件打磨作業時，碎屑掉在濾網內會很麻煩，就可改為直立放置，根據狀況和環境來改變放置的方式。只是因為切削碎屑無論如何都會往下掉落，所以在集塵器直立擺放的時候，最好在下面鋪上保護墊或紙張再進行作業。

搭載自動轉矩反饋調整功能！ 精密且高扭矩的「ARTIMA AT」

ART120 ARTIMA AT電動研磨機
（自動轉矩調整）
●發售商／ARGOFILE JAPAN
●13200日圓

左／CZE2005 ZIRCO EVO研磨頭(中型圓頭)
中／GCP2007 長軸砥石
右／DPC2051 鑽石尖頭
(三角錐形)

▋Impression

①②③／「ARTIMA AT」也是輕量的筆型研磨・切削電動工具。除了本體之外還有AC轉接器、支架底座，以及三種前端工具、兩種夾頭尺寸（φ2.34、φ3.0）等附屬品。

④／按下主軸鎖定按鈕，可以開閉操作筒夾並安裝鑽頭。

⑤／附屬品的前端工具可以安裝在φ2.34的夾頭上，如果將夾頭更換成φ3.0的尺寸，則可以對應更廣泛的鑽頭尺寸。

⑥／和「ARTIMA5」一樣，可以藉由本體握柄上的旋鈕控制電源的開、關，以及旋轉速度。

▋How to use

「自動轉矩反饋調整」帶來的高轉矩性能

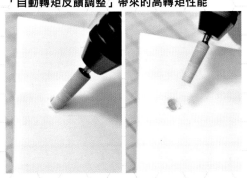

具有檢測切削作業時因為受到阻力（負荷）而引起的轉速減速狀態，進而自動調整加大電流來維持轉速的功能。這裡試著切削塑膠板作為實驗，可以感受到轉速沒有下降，馬上就能完成作業。

非常適合使用於零件內側和邊緣的切削作業

藉由削薄零件的內側，可以使模型的外形看起來更加俐落。但是用手工進行這個作業是很辛苦的工程。附屬的前端工具「ZIRCO EVO研磨頭」因為整根所有部位都可以用來打磨，形狀就像是棉花棒的前端，無論使用哪個面，都能有確實切削打磨的性能，即使是要削薄零件的切削作業也能簡單地進行。

如果替換成另外販售的鑽孔用鑽頭，那麼在套件零件上鑽開多個孔洞的作業也很輕鬆。藉由轉軸的精密度、切削力，可以在不擔心失敗的前提下完成細節提升作業。

完全不抖動的轉軸帶來高度的作業精度

因為鑽頭的轉軸不會抖動，所以可以進行高精度的作業。也可以使用鑽石尖頭（三角錐形）的前端來將表面修飾至平滑均勻。

▋總結

以手工作業相當辛苦的研磨・切削處理工程，只要改為使用電動工具，就能快速輕鬆、漂亮地進行作業。ARTIMA AT可以用來進行切削；ARTIMA5可以用來使表面平整均勻。請根據用途不同來選用工具，有時也可兩者並用，不斷地追求作業的效率化吧！

以輕柔的觸感牢牢地夾住零件

Mono Tweezers

精密鑷子

JST-P01尖頭直夾精密鑷子
JST-P02尖頭彎夾精密鑷子
JST-P03平頭直夾水貼專用鑷子
●發售商／MONO，販售商／PLATZ ●各990日圓

SUS304 HV380° ITEM No.JST-P01·900(ストレートピンセット)
上蓋 **High Quality Tools** MONO

SUS304 HV380° ITEM No.JST-P02·900(つる首ピンセット)
上蓋 **High Quality Tools** MONO

SUS304 HV380° ITEM No.JST-P03·900(フラットピンセット デカール用)
上蓋 **High Quality Tools** MONO

「MONO」的精密鑷子系列，擁有材質輕量而且能夠牢牢抓緊零件的特色。除了優秀的性能之外，本體外形是長時間作業也不容易疲勞的設計，非常適合用來操作細微的作業！

解說三種不同的MONO精密鑷子！

筆直尖銳，位置精確：尖頭直夾精密鑷子

①／尖頭直夾精密鑷子顧名思義是筆直尖銳的形狀，可以當成指尖的延長來使用。MONO的精密鑷子的彈性手感輕柔，只要一點點力道就能閉合。這種獨特的彈性手感，能讓前端閉合時不會夾得過於用力。
②／為了要確認精密鑷子的性能，這裡是以夾取0.7mm的極小金屬球來當作實驗。即使是尺寸極小而且球狀難以抓住的零件，也能牢牢地夾取。

彎弧自然的泛用款式：尖頭彎夾精密鑷子

③／尖頭彎夾精密鑷子是前端彎曲20度左右的款式。
④／試著夾取看看圓柱形的銷釘。除了前端和尖頭直夾款式一樣尖銳精密，容易夾住零件之外，而且彎弧的形狀也適合在零件結構複雜的艦船模型的甲板等部位作業。

適合完工修飾階段使用：平頭直夾水貼專用鑷子

⑤／平頭直夾水貼專用鑷子的前端比其他款式更寬也更圓一些。
⑥／因為前端是圓形的，所以在夾取或移動小尺寸水貼時，可以在不損傷套件或水貼的情況下進行作業。雖然前端形狀並不尖銳，但夾取零件的能力一點也不遜色。

⑦／即使是用來剝除塗裝後的遮蓋保護膠帶，也可以在確保不損傷零件的前提下順利剝除膠帶，所以是在完成修飾作業中也很活躍的工具。
⑧／MONO的精密鑷子因為邊角有加工成圓弧形狀的關係，所以握在手中不會有抵住邊角的不適感，作業起來更加順手。再加上輕柔的彈性手感，是一款很容易調整抓取力道的精密鑷子工具。

使用適當的鑷子可以提升作業精度！

Impression

①／艦船模型有很多用手指很難拿取的極小尺寸零件。MONO的精密鑷子前端很細，即使是又小又薄的零件，也能牢牢地夾取，所以很適合在安裝蝕刻零件的作業中使用。
②／即使是小尺寸零件也能輕鬆地夾住，所以在接著固定小零件時，可以不需要接著劑直接塗抹在零件上，而是改用精密鑷子夾住零件去沾取適量的接著劑，這樣就更容易作業了
③／這是夾住機槍的槍管，正要安裝插入至機槍本體的狹縫小孔的狀態。因為在組裝細小零件的時候，能夠精準地夾取想要夾的部分，如此便能減少接著作業的失敗。
④⑤／挑戰用金屬球進行品質提升作業。首先用0.9mm的鑽頭輕輕地在零件上加工出一個孔洞。
⑥／在凹陷處塗上少許接著劑，然後嵌入金屬球。確保金屬球不掉落就順利嵌入孔洞的訣竅，是要用鑷子夾牢金屬球，沿著零件的表面來移動接近孔洞。即使在處理像這個金屬球一樣又小又圓又難抓住的零件時，只要使用這款精度高又容易夾取的精密鑷子，就能夠防止零件掉下來而遺失的窘境。

總結

MONO的精密鑷子除了沒話說的精度之外，還具備輕柔的彈性手感，以及沒有邊角的好握本體形狀等特徵。容易操作、高品質，在夾取極小尺寸的零件與複雜形狀的零件的作業時都能發揮極大的作用。

「以工具為原點出發的模型製作」

本書的原點，月刊HobbyJAPAN的《月刊工具》所引起的變化

文／けんたろう

從工具的角度來思考並享受模型製作

當我們遇到新工具的時候，應該怎麼辦？

雖說唯有實踐才是真理！但當我們在店裡發現新工具時，要從何開始接觸這個陌生的工具呢？又要使用在哪個套件上呢？這些都是經常會遇到的問題。越是冷門的特定用途工具越會有這樣的困擾，甚至也有從外觀形狀無法想像使用方法的道具。因為性能出色而在SNS上成為話題的工具，或是因為某位知名模特玩家愛用而傳出口碑的工具等，像這樣的因緣際會才第一次知道存在的工具出乎意外地多，而我們往往對於沒有預備知識的工具很難鼓起勇氣出手試用。即便是購買後，仍會抱著一半期待，一半不安的心情，在網上或SNS四處搜尋，看有沒有其他人的使用心得評論。

將每一件自己感興趣的工具都逐個實際試用看看吧！

在此情況下，聽到自己內心響起「去撰寫工具的試用評論，不就是你的使命嗎？」的呼喚，於是便開啟了「月刊工具※」這個企劃案。不是以模型，而是以「工具」作為起點。先是按照廠家的使用說明試用商品，再從試用過程中去聯想要在哪種模型製作中加以實踐運用。到現在為止已經摸索試用超過70種不同的工具了。因這個顏色的光澤感很好，那麼試著製作看看汽車模型吧！因刻線加工的效果不錯，所以試著製作帥氣的角色人物套件吧！舊化處理果然還是AFV套件最合適…諸如此類，雖然很單純，但「使用動機」實際上非常重要。藉由實際使用而獲得的經驗很多。在這裡介紹的道具，從必備的標準品工具，到特殊材料材質的工具都有，同時也包括了筆者實際使用過的感觸和使用範例作品的紀錄。

不管是連載開始的2016年當時或是現在，總是有新的工具不斷地問世。既有全新創意的工具，也有純粹將現有產品性能提升的工具，種類也涵蓋到很多不同的方面。這五年來也見證了工具的進化，例如刻線加工用的工具儼然已經成為了一個獨立的工具類型，一提到角色人物模型的細節提升加工，就會聯想到這個工具。另外就是塗料部分出現了水性塗料的流行，以及從污損加工到閃閃發光的電鍍風格等專用設計的塗料大為興盛等等現象，眼睛只是稍微離開一下，整個工具環境就產生了急劇的變化。

雖然不敢說各位將本書介紹的所有工具都試用一遍（筆者心裡確實是期望各位全部都使用看看），但是如果有哪一篇工具介紹能讓您興起「我也想試用看看」的心情，並實際付諸實踐的話，對我來說是再開心不過的。如果現在有正在製作的模型作品的話，能夠有什麼工具派得上用場就好了。或者參考本書中使用的作品範例，聯想到去實踐製作自己想要的作品也很好。新的發現正在等著你去體驗。

什麼才是 "好用" 的工具

在至今為止接觸過的眾多工具當中，我所認為的「好工具」是能夠讓自己覺得技術變好的道具。像是能夠輕鬆做好塗裝、簡單就能提升細節的道具等等，使用這些馬上就可以看見成效的道具時，情緒會變得高漲，作業也變得開心。在不斷使用的過程中，自己的技術慢慢洗練純熟，實際上的作業實力也確實變得越來越好了吧！

每買了一件新工具，就試著做出一件完成品吧！

「使用這個工具完成了這個套件」，相信在像這樣的完成品記憶中，也會包含了工具與使用方法的記憶在內吧！這會成為下次製作模型時的靈感資料。月刊工具的編輯成員（Hobby JAPAN 的工作人員けんたろう）不知從什麼時候開始，在使用新工具的時候，已經將觀點改為「如果是這個工具的話，製作這個模型應該會蠻有意思的」，將工具能做到的事情放在第一順位來考量如何製作模型。回想起來，使用工具製作模型這件事，其實就與手中握著模型用的剪鉗，驚訝於工具的鋒利程度以及溢口完全沒有殘留下來的性能，是一樣的體驗。而在這樣的體驗的延長線上，將各種體驗集合成冊就是本書了。

從角色人物模型到比例模型什麼都會做，充滿自豪的全方位模型製作者。除了在本企劃的基礎，也就是「月刊Hobby JAPAN」執筆資訊報導及連載文章之外，也在各式各樣的模型相關媒體上登場，廣泛地活躍著。

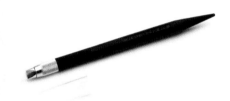

※什麼是月刊工具？

模型の入り口はいつの時代も工具から。

月刊工具

這是從月刊Hobby JAPAN 2016年8月號開始連載，同時也是本書的內容基礎的企劃案。每期都會選擇幾件筆者有興趣的新商品或是街頭巷尾的話題工具與材料，配合實際製作過程，進行介紹和解說的專欄。不過如果直接將專欄名稱當作本書的標題的話，恐怕會被誤認為是月刊雜誌，所以將書名改成了「工具&材料指南書」。

成為開始工具評論的契機的工具

▲刀刃是陶瓷材質的gaianotes「G-12微型精密陶瓷筆刀」（1320日圓）。如果是要切削表面的話，使用一般筆刀就可以了。但是，因為這個微型精密陶瓷筆刀的刀刃並不鋒利，所以不會陷進零件被卡住，或是過度切削零件，而是能夠像越野運動一樣跨越零件表面的鋸齒般凹凸形狀，俐落地去除毛邊。不用擔心嚴重傷害零件，而且刀刃很小，所以零件內側的切削作業也能輕鬆完成。這是當時筆者在店面看到的當下就留下驚訝且深刻印象的工具。

有感興趣的道具，就先搜尋看看吧！
「Hobby JAPAN Web」
工具、塗料資料庫

在讚不絕口營運中的「Hobby JAPAN Web（Hobby JAPAN Web）」網站，設置了可以用來檢索工具、塗料資訊的資料庫。本書所介紹的工具和塗料資料都有收錄在這個資料庫中，即使不知道商品名稱，只要從工具的類別點擊道具項目的話，就可以縮小範圍找到想要的道具。另外，塗料的資料庫可以跨越水性塗料和硝基塗料的界線，按照顏色進行篩選，或是加上想要條件進行更精確的搜尋。

筆者也是除了會把家裡已經有的塗料種類放在心裡記住之外，在購買或是使用塗料之前，都會先調查一下這種色調有哪些塗料來著？比方說擁有超過1000種顏色的vallejo系列塗料，在去店裡之前先瀏覽這個網站資料庫，就更容易理解自己想要的是什麼了。

就算是在臨時起意想要確認的時候也很好用，大家也請來這裡試著尋找看看有什麼有趣的工具、塗料吧！

▲工具可以點選道具的類別來縮小搜尋的範圍

▲塗料可以同時選擇多個條件，根據顏色、品牌、溶劑的種類等進行篩選搜尋

ホビージャパンウェブ

詳細情況請搜尋關鍵字「Hobby JAPAN web」
或是經由QR code二維碼直接連結網站▶

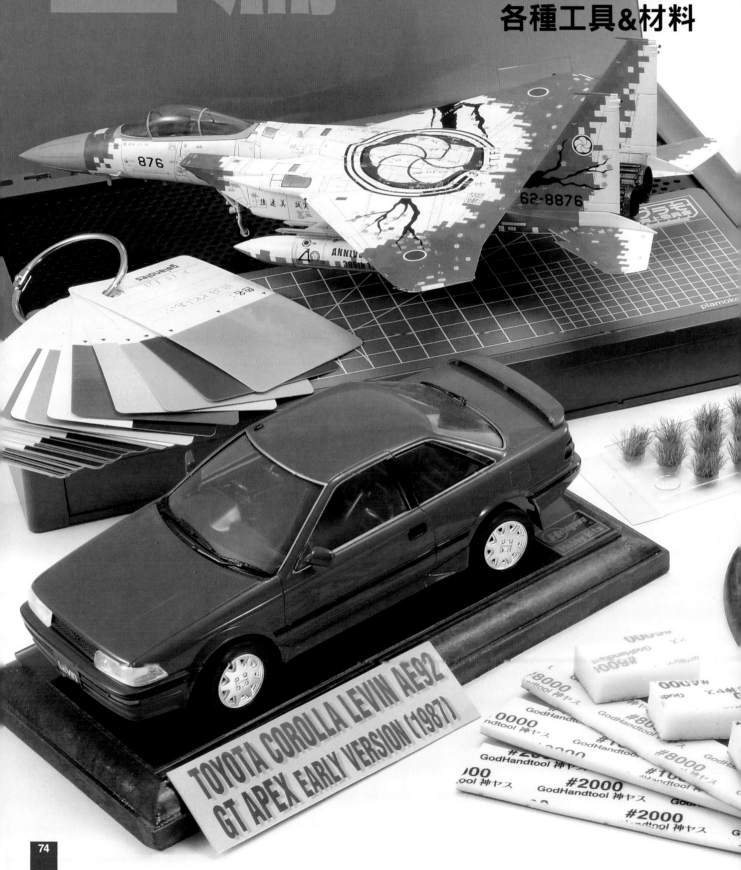

2篇

不是只有裝在盒子內的零件才叫做模型
模型製作需要的東西還有很多呢！

讓模型製作內容更加充實的各種工具＆材料

TOYOTA COROLLA LEVIN AE92
GT APEX EARLY VERSION (1987)

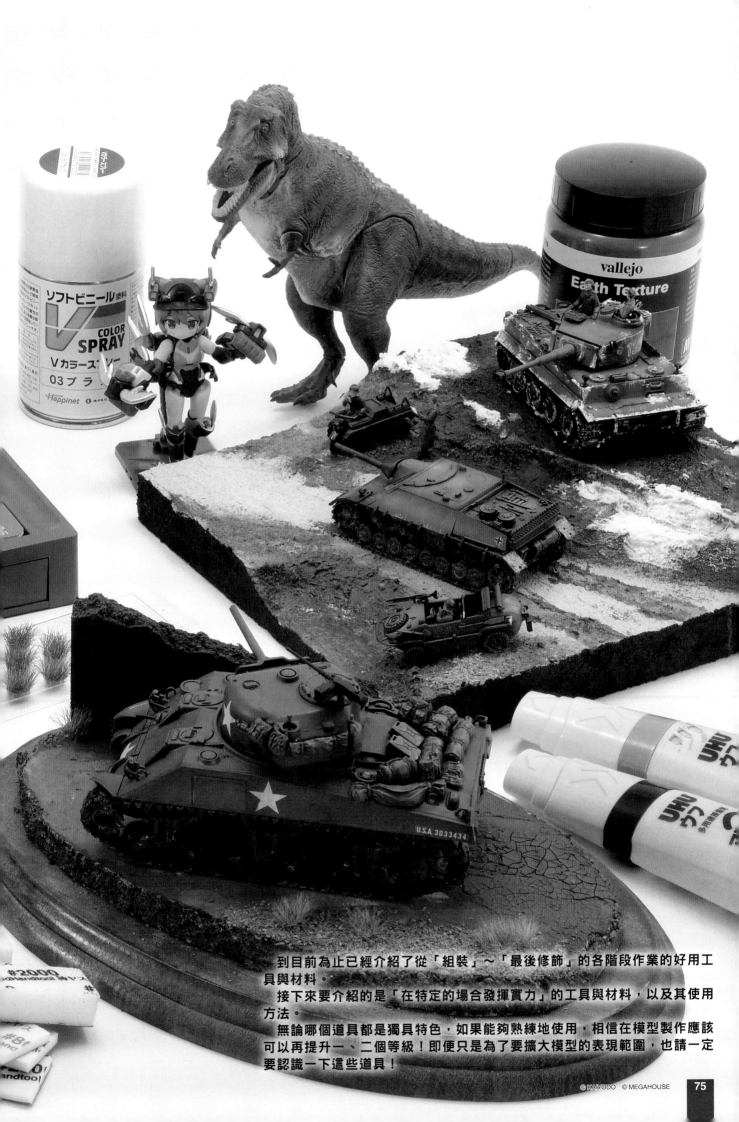

到目前為止已經介紹了從「組裝」～「最後修飾」的各階段作業的好用工具與材料。

接下來要介紹的是「在特定的場合發揮實力」的工具與材料，以及其使用方法。

無論哪個道具都是獨具特色，如果能夠熟練地使用，相信在模型製作應該可以再提升一、二個等級！即便只是為了要擴大模型的表現範圍，也請一定要認識一下這些道具！

©KAIYODO　©MEGAHOUSE

為模型創造出寫實擬真世界觀 的「情景素材」

　　介紹點綴情景模型地面和周圍風景的"情景素材"。情景模型作品的樂趣是將模型作為情景的一部分，可以讓模型更加真實。首先製作地面放置成品，然後試著長草…慢慢地增加材質，豐富風景吧！本章列出了幾種任何人都可以輕鬆使用的情景素材產品。

Modeling Flowchart

組裝　　　作業　　　塗裝　　　品質提升　　　最後修飾

情景製作

在情景表現中的情景模型底座的主要結構

將成為情景底座的大地擴展開來吧！

首先是以石頭和土做成的地面當作基底。不過並非將底座塗裝成地面的顏色就好了，重要的是要將實際的砂礫凹凸形狀、土的質感重現出來。在模型用的材料當中，能夠細緻地重現出這些質感的商品，出乎意外的種類豐富。我們先從"地面"的製作開始，因為作業相當單純，只需要把看起來像土的膏料直接堆疊起來即可。先有了地面，然後再加上自己喜歡的表現方式就好了。

「Mr.WEATHERING PASTE 擬真舊化膏（P.39）」本來是用於舊化處理的材料，但如果塗在底座上，也可以製作出土的表面質感。

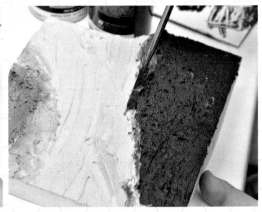

有植物和人工物的風景

地面塑造完成後，下一步試著加入草和瓦礫。因為這些都是形狀明確的物品的關係，所以在設置時有必要去意識到與搭配模型的比例規模感是否相符合。將這些物品被追加裝飾在地面上的話，可以讓色調增加、立體感增加、資訊量也會增加，所以可以一下子提升整個外觀的美觀度。

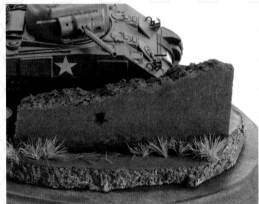
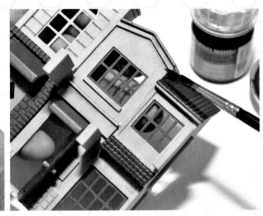

海、湖、池…符合比例規模的水體表現

以模型的底座來說，與地面並列為經常使用的表現是水體。雖說是水體表現這一句話，但根據設定和場景的不同，究竟是海還是池子？水深是淺還是深？使用的材料與塗料不同，表現方法也不同。如果掌握了水體的表現方式，就可以為船艦漂浮的海面、或是具備河流與水田的鄉村風景等情景增添規模感。

底座也要先購買起來備用

在製作情景作品時，除了上面所述的情景用材料以外，還需要用來放置模型的底座部分。市面上雖然也有販售模型專用的底座，但只要是可以放得下模型的尺寸就可以了。所以在繪畫用品店、家用工具材料賣場、價格均一商店等處也可以購買得到適合的產品。總之不管什麼材質都可以，先購買可能可以當成底座的產品來備用吧！

推薦產品①
容易加工的板狀底座

請試著尋找保麗龍、珍珠板、軟木板等板狀的素材吧！可以根據模型的大小自由調整尺寸，也可以藉由重疊組合來簡單地表現出高低落差和高度等等。重點是材質是非常容易加工的素材。

推薦產品②
到處都有販賣的木製底座

除了模型專用的木製底座之外，還可以使用木製的小收納盒，或是將筆筒翻過來作為底座使用。除了可以直接放上模型來當作裝飾品外，如果先將「推薦產品①」的板狀底座加工後，再放在木製底座上的話，整體外觀看起來會更有質感。要是在木料塗上清漆，光是這樣就能表現出一種高級感。

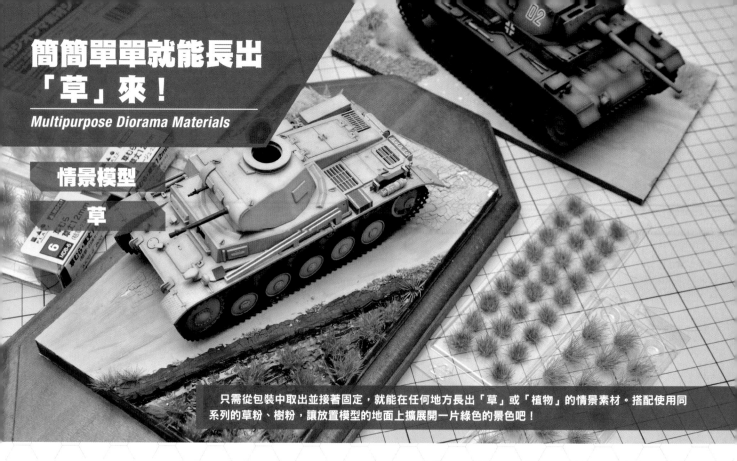

簡簡單單就能長出「草」來！

Multipurpose Diorama Materials

情景模型

草

只需從包裝中取出並接著固定，就能在任何地方長出「草」或「植物」的情景素材。搭配使用同系列的草粉、樹粉，讓放置模型的地面上擴展開一片綠色的景色吧！

多用途情景模型素材系列

可以輕鬆表現出「草」和「植物」等自然物的素材系列產品。有從包裝中取出即可直接使用的草束、雷射切割的紙製植物、使用在地面上的草粉等等，素材的產品陣容相當豐富。

▌直接可以種植在地面上的草束

包裝內一束一束的草束整齊排列在托盤上。只要把這一束一束的長草拿出來接著固定在底座上，草就像直接從地上長出來似的。雖然黏著力很弱，不過草束的底部有一個黏著面，如果是接著對象是平面的話，可以直接黏著上去固定。除了這裡介紹的產品以外，還有開著花的產品、剛冒出新芽的產品（各1540日圓，42個裝）等等。

多用途情景素材系列 草叢
●發售商／PLATZ ●各880日圓

MDB-3草叢・草高12mm 新綠

MDB-5草叢・草高12mm 米色

MDB-1草叢・草高6mm 黃綠

MDB-4草叢・草高12mm 深綠

MDB-6草叢・草高12mm 枯草

MDB-2草叢・草高6mm 綠色

▲12mm和6mm的比較結果如照片所見。我們可以藉由長短的組合來表現各式各樣不同的草地。

▲草的長度是12mm的款式。綠色（新綠、深綠）、茶色（米色、枯草）都有深淺兩色的產品（各23個裝）。

▲這是草高6mm的短草款式（各26個裝）。

▌只要折彎就可以變成植物

這是在薄紙上印刷了各種不同植物的雷射切割系列。只要從襯紙上取下並折彎，就會變成立體的植物。

多用途情景模型素材系列 雷射切割植物
●發售商／PLATZ ●各858日圓

MDL-1蕨類・大（草高15mm）

MDL-2蕨類・中（草高11mm）

MDL-3蕨類・小（草高8mm）

MDL-5爬蔓薔薇（花徑1.5mm）

MDL-4爬牆虎（葉徑1～2.5mm）

MDL-6咬人貓（草高14mm）

MDL-10水仙（草高14mm）

MDL-8水蓼（草高7～10mm）

MDL-9白睡蓮（花徑1.5～3mm）

MDL-7蘆葦（草高10mm）

只需撒在地面上就能完成植物的表現

多用途情景素材系列 樹粉、草地用草皮
●發售商／PLATZ ●各638日圓（樹粉）、各660日圓（草皮）

MDP-2樹粉・綠（葉徑0.5〜1.5mm）

MDP-1樹粉・新綠（葉徑0.5〜1.5mm）

MDP-8草地用草皮・花草綜合（草皮長2.5mm）

▲這是0.5mm〜1.5mm的樹葉形狀的粉末，只要撒在地面上就能表現出葉子堆積的狀態或是草原。

▲模仿草坪的短纖維狀草皮中帶有極小的花草。就像實際的草坪一樣，可以重現草坪中混雜了小落葉狀態的道具。

樹粉的其他產品陣容還有：
深綠色（葉徑0.5〜1.5mm）、橄欖綠（葉徑0.5〜1.5mm）、黃色（葉長0.5〜1.5mm）、茶色（葉長0.5〜1.5mm）、深紅（葉徑0.5〜1.5mm）、橙色（葉徑0.5〜1.5mm）、長方形・新綠（葉長0.5〜1.5mm）。

草地用草皮的其他產品陣容還有：
深綠（草皮長6.0mm）、綠色（草皮長6.0mm）、米色（草皮長6.0mm）、枯草・含軟木顆粒（草皮長2.5mm）、經典款・日本的嫩草綜合（草皮長2.0mm）、經典款・日本的夏草綜合（草皮長4.0mm）。

植草作業

① ② ③
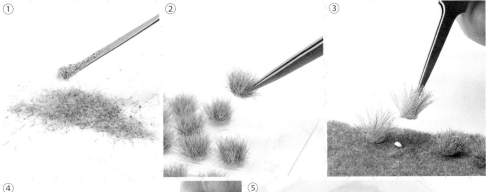

④

⑤

How to use

①／在地面上使用草地用草皮・花草綜合來進行植草作業。先薄薄塗上一層接著劑，然後將素材撒在上面製作出地面。

②③／接下來用鑷子從托盤中取出草叢（草高12mm、6mm各數種），在想種植的地方點上接著劑後，再接著固定上去。這麼一來，地面就會長出草來。

④／將雷射切割植物從片材上取下零件後，折彎成草的形狀。然後和草一樣，先在地面點上接著劑，然後再黏著固定上去。

⑤／這裡是將Mr.WEATHERING PASTE擬真舊化膏的泥黃色塗在保麗龍上，趁著還沒有乾燥前撒上樹粉・綠色來製作。只要像這樣在地面的顏色加上一些綠色，就能讓情景的表情整個改變。

①

②

③

④

How to use

①／使用PLATZ的Ⅱ號戰車模型，試著製作了戰車在水田風景中行駛的情景。在裁切過後的保麗龍塗上Mr.WEATHERING PASTE擬真舊化膏，再使用多用途情景模型素材系列來長草。

②／將兩片厚5mm的保麗龍板重疊在一起，然後將水田的部分裁切成單片的厚度，形成高低落差。在水田部分種植草叢・草高12mm後，用遮蓋保護膠帶覆蓋住底座的邊緣（為了防止倒入的WET CLEAR濕潤透明色擬真舊化膏外漏）。然後在低一段的部位倒入WET CLEAR濕潤透明色的Mr.WEATHERING PASTE擬真舊化膏，水田就完成了。

③／地面上生長的雜草，試著用雷射切割植物的蕨類・中（草高11mm）來重現。

④／從水田的草叢・草高12mm的特寫來看，簡直就像真的水稻一樣，完成的效果很逼真。

總結

只要大約兩個小時左右，情景模型的底座就完成了。我們只需撒上材料，接著固定材料，就能簡單地表現出擬真的植物，作品的氛圍也會變得更加華麗豐富。除了這裡介紹的產品之外，這個系列還有各式各樣草地表現的片狀「情景模型裝飾片」可供選用。情景模型素材的種類相當豐富，請輕鬆地嘗試看看情景模型製作吧！

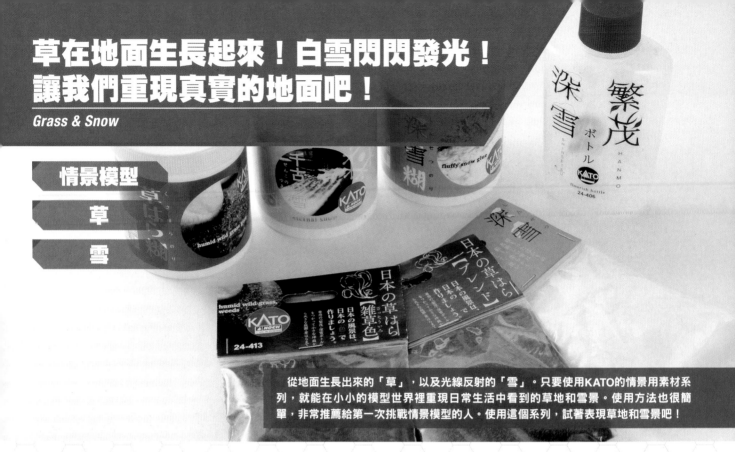

草在地面生長起來！白雪閃閃發光！
讓我們重現真實的地面吧！

Grass & Snow

情景模型
草
雪

從地面生長出來的「草」，以及光線反射的「雪」。只要使用KATO的情景用素材系列，就能在小小的模型世界裡重現日常生活中看到的草地和雪景。使用方法也很簡單，非常推薦給第一次挑戰情景模型的人。使用這個系列，試著表現草地和雪景吧！

▌首先推薦使用這個產品！

「日本的草原・深雪系列」有各式各樣的情景用道具，要快速熟悉這個系列產品的使用方法，推薦從「入門套組・草原」以及「入門套組・深雪」開始試用。這兩款產品可以說是基礎入門用的套組，除了包含了草、雪的粉末之外，還有分別對應這兩種粉末的塗布膏（接著劑），以及用來撒上粉末的瓶子。其實這個專用的瓶子正是可以簡單地重現草地和雪景的關鍵所在。

日本的草原・雪系列
24-407 入門套組・草原
24-417 入門套組・深雪
●發售商／KATO ●各1650日圓

產品陣容

24-412 萌黃色
●440日圓

24-413 雜草色
●440日圓

24-414 褐色
●440日圓

24-415 綜合色
●440日圓

24-416 濕草
●660日圓

24-419 深雪
●440日圓

24-408 草原膏
●990日圓

24-418 深雪膏
●1320日圓

24-420 千古之雪
●1540日圓

24-406 繁茂・深雪容器瓶
●770日圓

▌挑戰製作草原！

▌How to use

①／首先在想要製作草原的位置塗上「草原膏」。用刮削刀和筆刷均勻推開塗布，注意不要塗得太厚。

②／在瓶子裡裝入草粉，充分上下搖晃瓶子。這個動作非常重要。混合了幾種粉末的情況當然就不用說了，即使是只有一種粉末的情況，也需要在瓶子裡先充分地搖晃均勻。

③／塗完草原膏後，從瓶子裡撒上草粉。按壓瓶子的腹部，在氣壓下擠出粉末，就能讓草粉擴散得既廣又薄。

④／約10分鐘左右，草原膏就會變乾，粉末就會固定下來。將底座倒過來，從背面敲打，可去除多餘粉末。撒粉時，請在底部鋪上一張紙後再做吧！掉落在紙張上的粉末，只要沒有混入異物的話，可回收再利用。

⑤／觀察已完成的草地，可以發現草竟然「站立」了起來。是因先前上下搖動瓶子時，瓶子內發生了靜電，讓粉末站立了起來，並且在此狀態下被接著固定住了。這和用墊板磨擦頭髮時，頭髮會豎起，是一樣的原理。

⑥⑦／試著在切成圓形的珍珠板上，將「草原綜合色」與具有不容易受靜電而站立起來特性的「濕草」組合搭配，製作出被履帶輾壓過後的草地。製作方法很簡單。首先將戰車放在底座上，用筆標記出經過的路線。在標記以外的部分塗上草原膏，並將附著到標記部分的草原膏用棉棒擦掉。以這樣的狀態，在行駛路線以外撒上草原綜合色草粉，在標記以外的部分製作出草地。最後在標記的部分＝在履帶痕跡上塗上草原膏，再撒上濕草就完成了。因為濕草很難藉由靜電站立起來的關係，所以可以呈現出草地像是被輾壓過後般的效果。

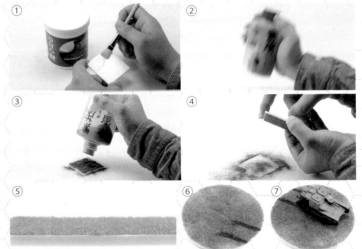

乍見之下好像很難的「雪景」，沒想到一下子就完成了！

深雪＆深雪膏

千古之雪

How to use

①／使用方法與乾燥時間和草原一樣。先塗上「深雪膏」，然後將裝在瓶子裡的「深雪」粉充分搖晃後撒上去，這樣就能呈現出外觀蓬鬆、顆粒分明的積雪效果。再仔細看的話，表面還有一些微微發光的部分。實際上雪粉裡混合著亮片，重現了雪的結晶反射光線後閃閃發光的樣子。

②／還有一個叫做「千古之雪」的產品要介紹給各位。這個產品是質地較硬的膏狀，只要直接塗上去就能重現降雪過後，隔了一段時間的積雪狀態。如果用筆

塗的話，經過30分鐘～1小時就會變得乾燥，看起來就像積雪一樣。固化後呈現出來的細膩質地、光澤感等等效果都相當出眾。千古之雪也在膏裡添加了亮片，能夠呈現出和深雪一樣的演出效果。僅僅這樣就能簡單有效地表現雪景，真是令人吃驚的產品。

③④／塗在戰車上可以重現積雪沾附在車體上的狀態。如用千古之雪呈現履帶壓過後附著的雪；在車體上用深雪來施加積雪的表現等，請試著呈現出自己喜歡的雪景表現吧！另外，產品陣容中還有使用在塗有接著劑水溶液Scenic Cement的面塊上，可重現積雪質地更加細密的「粉雪」（880日圓）。

試著製作積雪的底座吧！

How to use

①②／接下來要試著製作積雪的情景模型底座。準備一塊適合底座尺寸的珍珠板，用刮刀或筆刷將千古之雪塗在底座的邊緣，當作避免溢出的堤防。

③④／然後，在堤防內側倒入深雪膏（※照片上的容器不是產品原本的瓶子），然後塗開整個底座。如果積雪的表現不需要厚度的話，那就不需要使用千古之雪製作堤防，而是直接將深雪膏薄薄地塗在整個底座即可。

⑤／之後，整體撒上深雪粉。因為也要撒在當作堤防的千古之雪上，所以在那上面也塗上薄薄的深雪膏吧！撒完深雪粉後，等待乾燥。粉末本身等待一個小時左右就可以先將多餘的粉末去掉，但是因為千古之雪和深雪膏塗比較厚的關係，所以到完全乾燥需要等待幾個小時。

⑥／在完全乾燥之前，將車輛從上面按壓蓋印，留下履帶的行駛痕跡。因為有使用千古之雪與較多的深雪膏來增加積雪厚度的關係，能夠留下清楚的履帶痕跡。用來沾取千古之雪與深雪膏的筆刷，要趁著還沒有乾燥之前，用水沖洗乾淨。

⑦⑧／再將底台和底座牢固地接在一起就完成了。如此簡單就能完成魄力十足的雪上情景模型了！

總結

根據直立的草地，以及顆粒分明的雪地，還有受風吹或是物體運動中附著的積雪等等，這些模型表現在以前都需要有熟練的技巧才能製作得出來。但是，如果使用本章介紹的「日本的草原・深雪系列」的話，任誰都能簡單地重現職人技術等級的表現。情景模型製作在過去需要時間，也需要技巧。不過從今以後，輕鬆愉快地製作已經可以實現了！

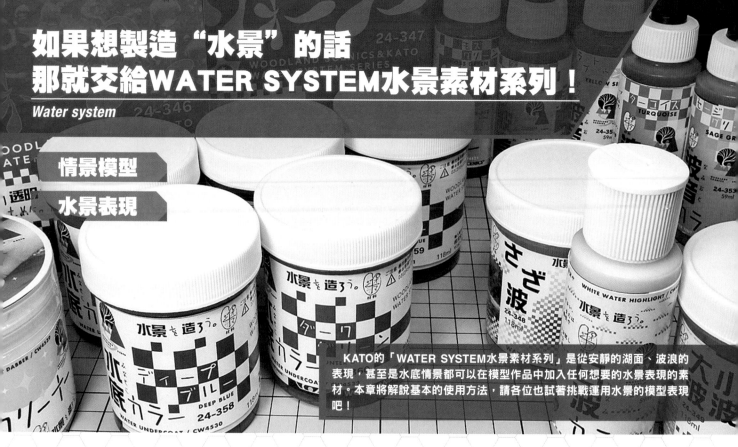

如果想製造 "水景" 的話
那就交給WATER SYSTEM水景素材系列!

Water system

情景模型

水景表現

KATO的「WATER SYSTEM水景素材系列」是從安靜的湖面、波浪的表現,甚至是水底情景都可以在模型作品中加入任何想要的水景表現的素材。本章將解說基本的使用方法,請各位也試著挑戰運用水景的模型表現吧!

▌只要混合後使其流動,即可做出「水」的效果!

24-346 DEEP WATER水景素材(透明)
24-347 DEEP WATER水景素材(濁水)
●發售商/KATO ●各3520日圓

▌How to use

①/製作水景表現的基本素材就是這個「DEEP WATER」。這是兩液混合的類型,完全固化接著需要約24個小時。一次倒入的深度是1.3cm。如果需要更深的話,先要等第一次倒入的量完全固化後,再從上面倒入第二次,直到想要的深度。

②/產品包括大小液體各一瓶、用來將兩液以2:1混合用的刻度貼紙、透明塑膠杯、還有混合用的攪拌棒。

③/這裡用DEEP WATER(濁水)來做實驗! 從渾濁的A液開始倒入杯中。混合比例為2(A):1(B)。請以刻度貼紙為參考倒入需要的量。

④/接著倒入B液。小心倒入,使混合比例保持2:1。

⑤/用攪拌棒攪拌,使A液和B液充分混合。

⑥/將混合液倒入容器裡看看狀況。

⑦/這邊是放置24小時後的狀態。固化後呈現出相當逼真的濁水效果!

▌用波音COLOR水景素材為「水」加上「顏色」吧!

波音COLOR
水景素材
●發售商/KATO
●各770日圓

▌How to use

①/DEEP WATER水景素材(透明)不僅可以直接以透明的狀態使用,還可以加入另售的波音COLOR著色。首先與濁水的實驗一樣,將A液和B液以2:1混合,充分攪拌。

②/照片是為了拍攝而倒至別的容器裡,在杯子內混合液裡滴上幾滴波音COLOR的淺棕色。

③/如照片所見,DEEP WATER水景素材染上顏色了。照片中為了使著色的樣子更容易理解,滴了較多顏料,所以稍微失去了透明度。但實際上只要幾滴就會有顏色,所以請一點點滴入顏色,一邊觀察情況一邊進行,以免失去透明度。

④~⑨/波音COLOR除了淺棕色之外,還有④棕色、⑤海軍藍色、⑥灰綠色、⑦土耳其藍色、⑧深橄欖色、⑨若綠色等,共7種顏色。

⑩⑪⑫/⑩是直接倒入透明液體的狀態。⑪直接倒入濁水液體的狀態。⑫是在透明液體中加入幾滴土耳其藍色的狀態。流動性很好,在沙子和石頭之間也能自然流動。

水底的顏色也交給我吧！

水底COLOR水景素材
●發售商／KATO
●各1100日圓

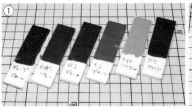

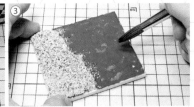

How to use

①／這是專為表現水底而製作的壓克力塗料。是在倒入DEEP WATER水景素材之前，用來表現水底面塊的塗料。顏色從左到右依次是深藍色、海軍藍色、深綠色、苔綠色、淺棕色、深橄欖色等，共6種顏色。

②／試著塗上海軍藍色、深綠色、深橄欖色，可以看出每種顏色的顯色都很好。 接下來，我們實際做一個水底來試試看效果如何。

③／首先要決定底色的主要顏色，完成塗布後，再加上重點突顯色以及漸層色，以這樣的塗色順序，完成後的效果看起來會更自然吧！然後再倒入DEEP WATER水景素材，就會變成一個非常逼真的水底情景。

也能製作出「波浪」！

24-349大浪小浪水景素材
24-348漣漪水景素材
●發售商／KATO ●各1870日圓

白浪COLOR
水景素材
●發售商／KATO
●770日圓

How to use

①／這是可以製作出微風吹動的漣漪，或是波濤洶湧的海浪水景素材。使用方法很簡單，只要心裡想著浪的印象，將素材刷塗上去即可！為了能重現大浪小浪的高低起伏形狀，素材的黏度較高，所以可以用堆塑的感覺來使用。

②／漣漪則是為了能重現只是稍微有些搖晃的水面，所以素材的黏度設定得較低。

③④／能夠重現波浪水花的白浪COLOR水景素材。這是白色的塗料，塗在浪頭的部分可以將波浪的形狀更加強調出來。

充滿無限可能性的「WATER EFFECTS水面質感膠」！

24-339 WATER EFFECTS
水面質感膠
●發售商／KATO ●2420日圓

24-338 REALISTIC WATER
水體質感膠
●發售商／KATO ●3300日圓

也有用來保養製作完成的「水景」的道具

24-364
水面清潔橡膠
●發售商／KATO
●770日圓

▲這是可以將製作完成的水景表面，以及情景模型上的灰塵黏起來去除的凝膠狀工具。可以重複使用。

How to use

①／藉由WATER EFFECTS水面質感膠和REALISTIC WATER水體質感膠的搭配，可創造出各式各樣的水景表情。首先把WATER EFFECTS水面質感膠擠出放在紙調色板上。

②／用筆刷將WATER EFFECTS水面質感膠刷開攤平。

③④／在刷開後的WATER EFFECTS水面質感膠上，輕輕地倒入REALISTIC WATER水體質感膠。REALISTIC WATER水體質感膠會掛在WATER EFFECTS水面質感膠（白色部分）上，形成一長條的水帶。

⑤／等待24小時後完全乾燥，就可以這樣剝下來。

⑥／完全乾燥後，也可以用剛才介紹的白浪COLOR進行著色。

⑦／之後只要黏貼上去，就能呈現出水從上面流下來的表現。

⑧／與DEEP WATER水景素材製作出來的水面組合，可輕鬆表現翻騰起泡的波浪。

總結

可以在模型中重現「水景」的KATO WATER SYSTEM水景素材系列產品種類豐富。只要配合想要製作的場景去選用合適的產品，不管是海、水窪、甚至是瀑布都可以製作出來。如果能夠好好理解道具的特性，乍看之下很困難的水景情景模型，其實一點都不需要害怕。請各位一定要挑戰看看水景的表現吧！

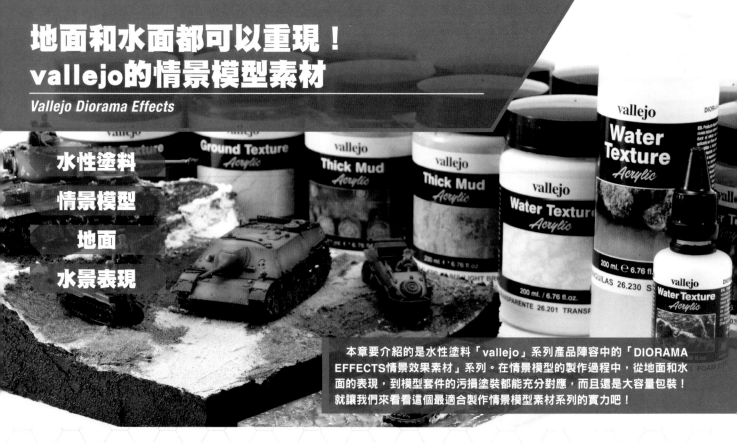

地面和水面都可以重現！
vallejo的情景模型素材

Vallejo Diorama Effects

水性塗料
情景模型
地面
水景表現

本章要介紹的是水性塗料「vallejo」系列產品陣容中的「DIORAMA EFFECTS情景效果素材」系列。在情景模型的製作過程中，從地面和水面的表現，到模型套件的污損塗裝都能充分對應，而且還是大容量包裝！就讓我們來看看這個最適合製作情景模型素材系列的實力吧！

只需塗在表面就能重現土、泥、沙、石頭等各式各樣的地面質感。

vallejo DIORAMA EFFECTS情景效果素材系列
●發售商／vallejo、販售商／VOLKS

Impression

①②③／地面的效果素材主要有三種。可分為基本地面色的「Earth Texture土地質感素材」（照片①），可以用來表現泥濘的「Thick Mud厚泥質感素材」（照片②），依照沙、石、雪等不同素材而有不同質感的「Ground Texture地景質感素材」（照片③）等三大類。

④⑤／打開碩大的200ml瓶子，裡面裝著黏稠的膏狀素材。取出後只需直接用筆刷或刮刀塗在對象物上即可。附著力很好，所以也可以直接塗在像是塑膠板那種光滑的表面。只要半天左右的時間就可以乾燥、硬化。

①～④／Earth Texture土地質感素材有①DESERT SAND沙漠沙地、②DARK EARTH深色土地、③BROWN EARTH棕色土地、以及④BLACK LAVA—ASPHALT黑熔岩瀝青，從明亮的沙漠色到陰暗的土色等四種不同可以用來表現地面質感的產品陣容。乾燥後表面會變得粗糙。黑熔岩瀝青則會變成稍微有點黏了了的狀態。

⑤～⑩／能夠表現出略顯潮濕泥地的Thick Mud厚泥質感素材有⑤INDUSTRIAL THICK MUD工業厚泥、⑥LIGHT BROWN THICK MUD淺棕色厚泥、⑦BROWN THICK MUD棕色厚泥、⑧EUROPEAN THICK MUD歐洲厚泥、⑨RUSSIAN THICK MUD俄羅斯厚泥、以及⑩BLACK THICK MUD黑色厚泥等六種。最適合標籤上也有強調AFV模型的舊化處理用。

確認各種塗裝的樣本

Earth Texture土地質感素材（各1210日圓）

Thick Mud厚泥質感素材（各1540日圓）

⑪～⑮／可以用來表現泥土地景以外的Ground Texture地景質感素材，有可以用來製作出大理石地板和建築物牆壁外觀質感的⑪WHITE STONE PASTE白石膏（968日圓），適合用來表現凹凸不平石牆粗糙表面的⑫WHITE PUMICE白色石礫（968日圓）與⑬ROUGH GREY PUMICE灰色粗石礫（968日圓），細緻沙地質感表現的⑭ GREY SAND灰色沙地（1210日圓），除了適合積雪的表現之外，因為顆粒較粗，也可以用作飛濺水沫使用的⑮SNOW白雪（1540日圓）等五種產品。

Ground Texture地景質感素材（各968～1540日圓）

水景表現的情景效果素材

Impression

Water Texture水景質感素材

①～④／產品陣容有透明的①TRANSPARENT WATER透明水（1210日圓），還有以大西洋和太平洋為印象的②MEDITERRANEAN BLUE 地中海藍（1518日圓）、③PACIFIC BLUE 太平洋藍（1518日圓）、④ATLANTIC BLUE 大西洋藍（1518日圓）等三種顏色。剛從瓶子裡拿出來是不透明的凝膠狀，但是乾燥過後顏色就會變得清透。藉由不同的刷塗手法，可加上一點高低落差，表現出有波浪的水面。

Water Texture FOAM EFFECT水面泡沫效果32ml（528日圓）

⑤／泡沫是用來製作波浪白色部分的素材，塗在水體隆起部分，可表現出波浪的多層結構。從容器擠出後呈現慕斯狀的液體，所以先放在調色盤上，再用筆刷沾取仔細地塗在想要做出效果的位置吧！

STILL WATER靜態水200ml（1430日圓）

⑥⑦／STILL WATER靜態水是用來製作平坦水面的素材。這是一種有流動性的液體，流淌下去後會變成平坦的表面，乾燥後會在保持透明度的情況下凝固。因為乾燥時會收縮，所以想要表現出比較深的水深狀態時，先不要一次塗得太厚，等一層乾燥後再重疊幾層增加深度。

實際使用來製作質感表現

製作地面，以及對放在上面的模型進行舊化處理

製作漂浮著船艦模型的海面

How to use

①②／從容器中取出，以堆塑一樣的感覺在底座上塗開。DIORAMA EFFECTS情景效果素材系列產品間的邊界，可藉由將兩者混合塗布的方式做出暈色修飾，呈現出更自然的表現。

③④／使用與地面相同的DIORAMA EFFECTS情景效果素材系列將模型進行舊化處理，外觀看起來也會更加自然。即使只是在模型上輕輕擦抹，也能很好地塗上顏色和質感紋理，增添真實感。這個塗料可以用清水洗掉，所以用完的筆刷等工具要用水洗乾淨。

How to use

①②／在珍珠板上保留要放船的地方，然後在其他部位隨機塗上兩種不同顏色的Water Texture水景質感素材。如果把筆刷按壓在塗料堆積的部分，那麼受到壓力而擠出的部分就會向周圍隆起。可以利用這個特性，製作出保持一定間隔，像波浪一樣的連續小山形狀。趁著素材還未乾前，將船向下按壓接著固定，不要讓整艘船有輕飄飄浮在水面上的感覺。

③／乾燥後，將Water Texture FOAM EFFECT水面泡沫效果用筆刷輕輕地塗在波浪隆起的部分，加上白浪的表現。船的周圍則堆上Ground Texture地景質感素材的雪地。因為雪地的顆粒較粗，可以用來表現船在航行中形成的大浪和飛沫。

④／等全乾燥後就完成了。外觀呈現出恰到好處的深淺藍色變化，成功地表現出有波浪的海景。

活用DIORAMA EFFECTS情景效果素材系列，製作情景模型作品

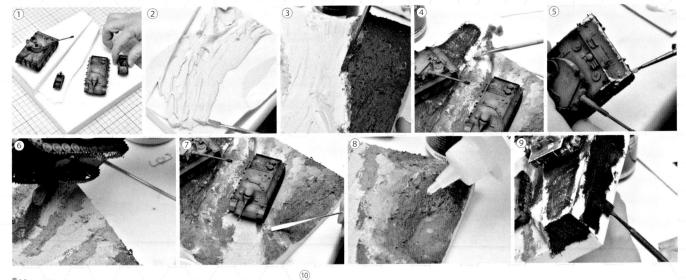

⑩

How to use

①／使用的模型套件是1／72比例的AFV套件。首先用保麗龍製作地面的底座，研究一下要如何配置。

②／決定好配置方法後，開始製作地面。因為整個地面很寬闊的關係，所以要多放點情景素材膏，然後用刮刀攤開。

③／上部是使用Thick Mud厚泥質感素材的黑色和棕色。中間使用的是GREY SAND灰色沙地，下部使用的是DARK EARTH深色土地和RUSSIAN THICK MUD俄羅斯厚泥。一邊將分界線彼此混合到看起來自然，一邊填滿至不會露出保麗龍的顏色為止。

④⑤／當地面凝固後，將白雪堆塑在上部的泥土部位，表現出殘雪的感覺。另外，戰車也同樣塗上白雪配合情景的表現。

⑥／製作履帶痕跡。塗上素材膏後，將套件的履帶部分按壓在上面留下痕跡。

⑦／從中間到下部要改變表現的方式，追加草地等素材，稍微增加一些顏色。

⑧／在下部的凹陷地面滴上STILL WATER靜態水，呈現出像水窪一樣的感覺。地面完成後，將車輛和人接著固定上去。

⑨⑩／最後在保麗龍的側面也塗上BLACK LAVA-ASPHALT黑熔岩瀝青，如此便完成了。上部是寒冷的雪景表現，從中間到下部則是製作成草地和水窪等各式各樣的表現。

總結

首先試著挑選一種素材來挑戰看看地面和舊化處理吧！使用方法都是一樣的，只要記住訣竅，就可以藉由質感紋理的組合搭配，讓情景表現越來越豐富。將膏狀素材用筆刷纖細地塗抹，用刮刀大膽地堆塑，眼看著情景逐漸成形，是一段很開心的作業過程哦！

除了塑膠模型專用膠以外，還有什麼選擇？活躍於模型製作各種用途的「接著劑」產品

在模型製作中，「接著劑」這個工具類別，除了主要使用的塑膠模型專用膠之外，還有以瞬間接著劑為首的眾多商品可供選用。其中也有意識到模型的製作工程，專門為模型製作而設計的產品。讓我們來看看這些產品的活用方法吧！

Modeling Flowchart

組裝　　　作業　　　塗裝　　　品質提升　　　最後修飾

不變的經典，wave「模型用瞬間接著劑」
關於瞬間接著劑的基礎知識

接著劑

在模型製作中，與塑膠模型專用膠同樣頻繁登場的就是「瞬間接著劑」了。 在這裡要介紹的是模型製作用瞬間接著劑的超級經典！wave公司的「高強度」「低黏速硬」「高切削」等三種產品的基本性能。請記住瞬間接著劑的種類與性質，選擇適合素材與使用場合的高效率接著方法吧！

瞬間接著劑的代表性產品

瞬間接著劑
×3G 高強度
● 發售商／wave
● 495日圓
（2g、3條裝）

Impression

①／「高強度」產品是擁有一般產品約兩倍的拉伸扭轉剪應力強度的接著劑。瞬間接著劑與塑膠模型專用膠相比，固化速度較快，但也因此對於衝擊力和抵抗拉伸力較弱，而這個高強度的產品強化了這個弱點。這是將高強度擠到PE樹脂表面上的狀態。雖然是液狀的，但是具備傾斜角度也不會垂流下來的黏度。

②／將附屬的管嘴安裝到前端。這樣會比較容易塗布到想要塗膠的位置。因為管嘴是透明的，所以可以直接觀察接著劑擠出的狀態，避免一次擠出過量，這也是令人感到高興的產品特徵之一。

③④／將接著劑以點塗的方式塗布在零件的接著面上。如果膠量太多的話，零件與零件在黏合的時候膠水會溢出，或是造成固化速度變慢，所以要注意。

選擇哪一個才好？ 高強度&低黏速硬
這裡要用兩種類型膠水來黏合塑膠板，看看固化的速度和強度！

易流動低黏度&高速固化的類型

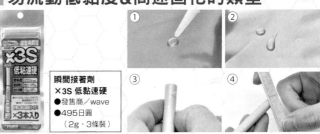

瞬間接著劑
×3S 低黏速硬
● 發售商／wave
● 495日圓
（2g、3條裝）

Impression

①②／「低黏速硬」與高強度相同，都是液態的類型。將兩種膠水都取出來比較傾斜時狀態，即可得知低黏速硬的流動性非常好，容易流動。而這個"流動性"即為重點。

③／低黏速硬正是要利用這個流動性良好的特性，主要是讓膠水以流入零件之間的間隙的方式使用。不過因為很容易流動，所以也容易擴散，請注意不要黏住手指了。

④／固化的速度比高強度快，稍等一會兒就會完全固化，所以可以馬上進行零件的接縫處理的切削作業。

How to use

①②／高強度型以只在想要接著的零件的其中一側均勻塗布的方式使用。要塗膠的面，選擇零件面積較小的那一側。接著後僅僅幾秒鐘就可以固定成不會再移動的程度。

③／等待5分鐘左右，完全固化後，將垂直黏貼的塑膠板折彎看看，確認接著面的強度。接著面黏得很緊，就連塑膠板本身都彎曲了也不會脫落。

④／接下來是測試低黏速硬型。 因為流動性很好的關係，所以就不要塗在接著面上，而是將想要接著的塑膠板先彼此組合在一起，再將管嘴貼著間隙，使膠水流入隙縫。然後可以觀察到膠水在一瞬間流入隙縫，並且塑膠板馬上就被固定住。感覺固化的速度比高強度型還要快上很多。

⑤／雖低黏速硬型立即固化，但為了達到與高強度型相同的條件，一樣等待5分鐘後，確認接著面的強度。結果接著面並沒有像高強度那樣堅持到最後，中途就剝落了。①～⑤／經過兩種類型的特徵進行比較後，建議在接著後想要維持一定強度的部位選擇高強度型；如果只是要消除零件的接縫等，比起接著後的強度，更想加快作業速度的情況下，那麼選擇低黏速硬會更好。

專門為了固化後的加工作業設計的高切削型

OM-017瞬間接著劑
高切削 凝膠型【透明】
● 發售商／wave
● 715日圓、5g

Impression

①／高切削‧凝膠型具有甚至可以拉出棱角的超高黏度。

②／比起零件之間的接著用途，更適合在無法以流入膠水的方式對應的間隙填埋、孔洞填埋的作業等使用。如果想要填埋孔洞的話，只需直接將凝膠填入到想填埋的部分就可以了。

③／乾燥所需要時間會隨著凝膠的厚度變長。固化後，可以用筆刀切削，或是打磨，加工起來都很容易而且簡單。

④／凝膠型的接著劑在使用後關閉蓋子時需要特別注意。如果塗布口上還殘留著接著劑的話，下次使用時可能會凝固造成阻塞，所以請從塗布口完全擠出凝膠，或者把塗布口擦乾淨後再戴上蓋子。

讓瞬間接著劑更加快速固化

OM-001
瞬著硬化噴劑
● 發售商／wave
● 715日圓、17ml

這是能夠進一步縮短瞬間接著劑固化時間的固化促進劑。特別是在塗布了高切削型的面塊、或是填埋隙縫的部分，塗布此產品，可以讓接著劑馬上固化，使得之後的打磨作業能夠縮短時間。在零件組合起來有隙縫，或是零件本身出現缺損時，可以立刻應急處理的強化道具。

瞬間接著劑的保管方法

瞬間接著劑如果直接就這樣放置的話，內容物可能會凝固而再也無法使用。請放回裝有乾燥劑的包裝內，或者為它製作一個專用的保管場所吧！

高強度型和低黏速硬型在保管中的重要事項，是要在保持塗布口朝上立起的狀態下保管。這樣一來就不會發生塗布口因為有接著劑堆積，造成凝固而不能使用的情形了。如果經常會使用到的話，存放時即使沒有拆下管嘴、沒有乾燥劑，也沒有問題。讓它立在小瓶子裡的話，馬上就能使用，很方便。

如果是三天以上不使用的情況下，最好收進放有乾燥劑的盒子裡保存。

總結

本章介紹了"模型用瞬間接著劑的經典款"中的三種wave瞬間接著劑。相信各位對於介紹的三種瞬間接著劑的特性應該都能可以理解才是。除此之外還有抑制塑膠白化的類型，以及膠水本身有顏色，方便確認塗布過的範圍的類型等等。瞬間接著劑是只要越習慣模型製作，越無法不去使用的素材工具。建議先藉由在模型店容易取得的這個系列產品，理解瞬間接著劑的特性之後，充分運用在各式各樣的場景中吧！

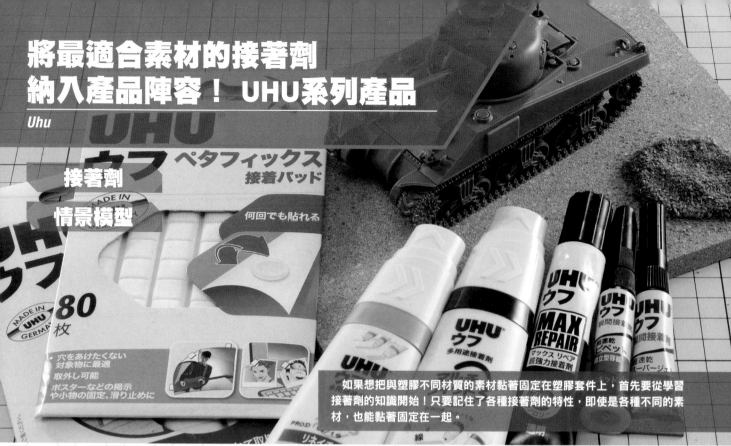

將最適合素材的接著劑
納入產品陣容！ UHU系列產品

Uhu

接著劑

情景模型

如果想把與塑膠不同材質的素材黏著固定在塑膠套件上，首先要從學習接著劑的知識開始！只要記住了各種接著劑的特性，即使是各種不同的素材，也能黏著固定在一起。

UHU 瞬間接著劑
●發售商／STAEDTLER JAPAN ●330日圓（超速乾CONTROL，3g）、429日圓（定量吸管型，3g）、385日圓（凝膠型，3g）、275日圓（Mini迷你型，1g）、550日圓（Mini迷你型3件組，1g×3件）

Impression

產品分為凝膠型和液體型兩種不同類型。凝膠型有著較硬的黏度，甚至可將擠出的凝膠拉出尖角。液體型的包裝設計帶有"直接停止出膠"的功能，可一直保持管狀外觀，具備彈性的管子在按壓後自行恢復原狀，能夠防止一次擠出過量的接著劑。產品陣容除了一般的超速乾CONTROL、能夠精密點狀塗布的定量吸管型以外，還有可一次性用完，方便的Mini迷你型尺寸。

UHU MAX REPAIR
超強力接著劑
●發售商／STAEDTLER JAPAN
●473日圓（8g）、660日圓（20g）

Impression

雖然乾燥需要一天左右的時間，不過可以緊緊地固宇，強而有力的接著力是這個產品最大的魅力。因為膠水的流動性有黏度，所以很容易控制塗布的範圍。實際上試著將橡膠素材黏在塑膠板上做實驗，確實黏得非常牢固。膠水不會侵入塗膜，即使是不同的素材，也能緊緊地接著在一起。

UHU TWIST & GLUE
多用途接著劑
UHU TWIST & GLUE RENATURE
無溶劑多用途接著劑
●發售商／STAEDTLER JAPAN
●各495日圓（35g）、各605日圓（90g）

Impression

產品陣營有速乾性的黑標，以及標榜無溶劑環保的綠標RENATURE兩種。黏度和乾燥時間各有若干差異，但基本上性能都是相同的。兩者的透明度都很高，即使乾燥也不會變白。轉動管嘴的根部可以調整管嘴、改變管嘴的形狀，所以不光是點狀和線狀的塗布，也可以一口氣廣泛塗布在整個面塊上。這也是不挑素材都可以使用的產品，所以在橡膠和金屬等不同的素材之間的接著作業中很好用。兩者都可以用於保麗龍素材也是一大重點。不過因為接著劑本身的黏度沒有那麼高，所以使用時要先好好將零件固定。

UHU PATAFIX接著固定墊片（80個裝）
UHU PATAFIX DECO裝飾品用接著固定墊片（32個裝）
●發售商／STAEDTLER JAPAN
●330日圓、385日圓（DECO）

Impression

PATAFIX接著固定墊片是一種可以用來固定物品的黏著墊片。觸感像是軟橡皮擦一樣，不挑黏著對象的材質，只需輕輕地貼上就可以固定對象物。強度也還不錯，足以使用於將零件臨時固定於垂直面等場合。還可以切成細小尺寸使用，是一種只要發揮巧思，可以活用於各式各樣的場景的方便道具。比方說在攝影的時候，想要好好地立起固定機器人、女性角色塑膠模型等時候，就很好用。

※也有一部分如PP樹脂、PE樹脂等無法適用的對象物材質。

區分使用不同接著劑，製作情景模型

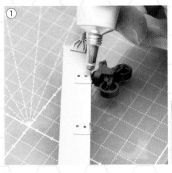
①

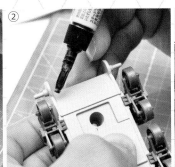
②

③

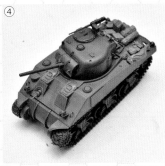
④

How to use

①／將TAMIYA「1／48美國M4雪曼戰車（初期型）」（2090日圓）試著製作成情景模型的風格。因為套件的底盤是由金屬壓鑄的合金製成，所以這裡選用強力的MAX REPAIR超強力接著劑來接著底部周圍的塑膠製零件。如果時間上允許，而且接著面積較大，這種時候可以選擇使用MAX REPAIR超強力接著劑來牢牢固定。

②／安裝外裝零件的部分使用瞬間接著劑。液體型是有直接停止出膠設計的管嘴，所以不會一次出膠太多，可以只在想塗的部分塗膠，。

③／在研究如何配置車輛上裝載的行李零件時，可以先使用PATAFIX接著固定墊片。即使是砲塔後部這類垂直的面塊也能牢牢地黏上零件，所以也可以用來進行正式的臨時組裝。

④／整體整合完成後，便可開始準備塗裝。MAX REPAIR超強力接著劑的乾燥時間至少需要幾個小時，所以等到MAX REPAIR超強力接著劑乾燥，底部周圍零件接著變得堅固後，再進行履帶的組裝。

⑤／因為行李想要另外塗裝，所以先從套件上剝下來，保持PATAFIX接著固定墊片黏貼在上面的狀態，轉貼固定在紙箱之類的平板上。像這樣在塗裝時的零件固定等用途，PATAFIX接著固定墊片也很活躍。塗裝完成後，要接著固定在戰車上的垂直部分時，也可以當成接著的輔助工具使用。

⑥／接下來要裁切軟木板來製作底座。使用STAEDTLER JAPAN發售的塑膠模型用三角尺（2200日圓）的1／48比例尺，一邊確認牆壁的高度和道路寬度等的實際比例的尺寸感，一邊前進作業。最初製作的牆壁以比例換算相當於2.5米高左右，因為覺得太高，所以削掉一些調整高度。

⑦／在底座的基底塗上Mr.WEATHERING PASTE擬真舊化膏，製作地面。有的地方為了要呈現地面裂開的狀態，需要塗得厚一些。

⑧／基底乾燥後，在想要製作草地表現的部分塗上TWIST & GLUE RENATURE無溶劑多用途接著劑，一口氣塗上去。細小邊緣的部分用牙籤等工具推塗開來。

⑨⑩／在塗布了TWIST & GLUE多用途接著劑之後，撒下PLATZ的「多用途情景素材系列 樹粉・新綠」（638日圓），用手指輕輕拍打使它與周圍融合，然後推展開到邊緣進行調整。並且在已形成的草地中央等處，稍微種上一些底部以TWIST & GLUE多用途接著劑PLATZ點塗後的「多用途情景素材系列草叢・草高12mm（米色）」（880日圓），增加一些景觀的變化。

⑪／行李也用TWIST & GLUE多用途接著劑接著固定上去。為了不讓砲塔後面的油布零件滑落，先用PATAFIX接著固定墊片固定零件的一部分，然後再整個進行接著固定。

⑫／將車身與基底接著在一起。如果想要確實固定的話，就輪到MAX REPAIR超強力接著劑出場了。在履帶上塗抹接著劑，然後再從上面好好地施加壓力按壓固定在基底上即可。

⑬／基底與底座之間的接著固定也使用MAX REPAIR超強力接著劑。因為容器較大而且塗布口也很大的關係，所以很容易塗布到較大的面積上。除了在不同素材之間的接著強度很強之外，透明度也很高，所以在這樣的情景模型製作中可以當作萬能接著劑發揮很大的作用。

⑭⑮／完成。每個材質都接著固定得很好，不會一觸碰就脫落了。而且沒有發生接著劑造成的白化現象，呈現出自然的地面風貌。

⑯／試著拿取戰車，結果連同木製的底座也一起拿上來了。即使中間有Mr.WEATHERING PASTE擬真舊化膏等素材也完全不影響接著性能，這就是MAX REPAIR超強力接著劑的優秀接著強度。

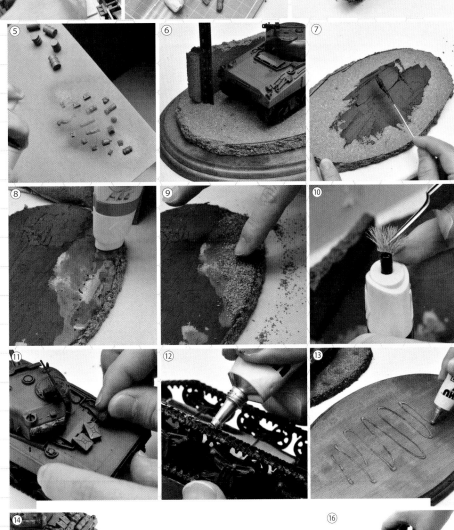
⑤ ⑥ ⑦ ⑧ ⑨ ⑩ ⑪ ⑫ ⑬

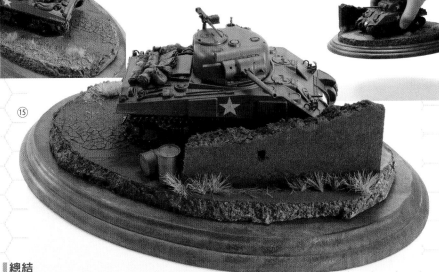
⑭ ⑯ ⑮

總結

雖然塑膠套件的組裝主要會使用溶接型的接著劑，但其實除此之外還有很多不同黏合方法的接著劑。特別是在有很多機會需要接著不同素材的情景模型製作過程中，配合每個接著的場景去選用適合的接著劑，可以讓整個作業更加舒適方便。像這種時候，UHU的接著劑系列產品在很多情形都能派得上用場。特別是MAX REPAIR超強力接著劑的接著強度非常值得一試！

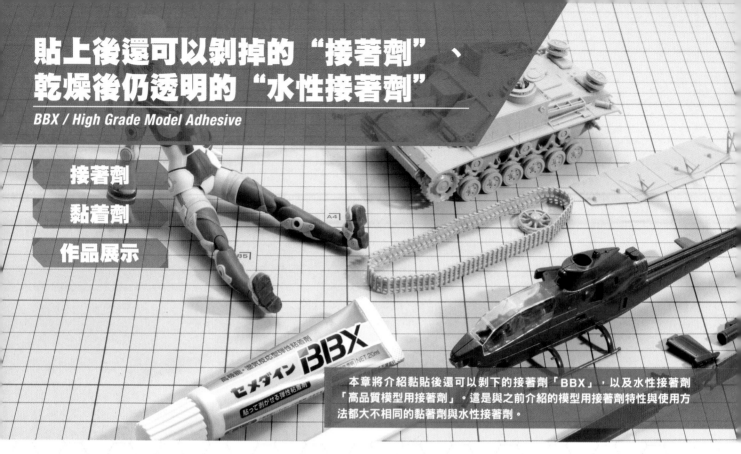

貼上後還可以剝掉的 "接著劑"、乾燥後仍透明的 "水性接著劑"

BBX / High Grade Model Adhesive

接著劑

黏着劑

作品展示

本章將介紹黏貼後還可以剝下的接著劑「BBX」，以及水性接著劑「高品質模型用接著劑」。這是與之前介紹的模型用接著劑特性與使用方法都大不相同的黏著劑與水性接著劑。

先來掌握接著劑「BBX」的特性吧！

BBX
●發售商／CEMEDINE ●715日圓，20ml

Impression

①／BBX是無色透明的凝膠狀接著劑。從管子裡擠出來之後有流動性，但是隨著時間的流逝會慢慢固化。

②③／先除去想要黏貼的零部件上的污漬，在其中一側塗布BBX。因為具有黏性的關係，使用的時候，可以用附屬的刮刀或是牙籤等工具來調整塗布量。雖然外觀沒有變化，但是放置一段時間後，會慢慢變成表面黏黏的觸感。

④⑤／充分放置後，如果已經呈現出表面黏黏的感覺，就會形成可以黏貼、剝離的黏著面。既不會侵入塑膠，對塗膜也不會造成影響，所以可以在各種場合使用。

可以使用的素材有哪些？

○適合的素材／金屬、塑膠、橡膠、無機材料（石頭、玻璃等）、天然素材（木材、布等）。

×不能使用的素材／貴金屬、餐具類、接著面積過小的物品、反彈力太強的素材、表面粗糙的素材、氟樹脂、POM樹脂、表面有經過矽利康處理的材質。

放置時間的標準

　　BBX會與空氣中的濕氣反應而產生變化，因此氣溫和濕度越高，變化速度越快。像②這樣塗得很薄的情況下，放置時間的標準如右所示。如果塗布的厚度增加的話，放置時間也需要增加相應的時間。如果放置時間過短的話，可能會變成 "接著"，無法再次剝落。在黏貼之前，請確認黏稠度的狀態是否已由 "整個黏糊糊" 改變為 "表面黏黏" 的狀態了。

氣溫40℃ 濕度65%	……	3分鐘
氣溫23℃ 濕度50%	……	7分鐘
氣溫5℃ 濕度40%	……	30分鐘

可以讓模型套件的 "臨時組裝" 作業更舒適！

　　製作比例模型時，由於組裝需要接著，所以難以反悔重新來過。但如果使用BBX的話，可以在組裝和拆解之間來回重做。這裡以HASEGAWA的「1／72 AH-1眼鏡蛇直升機」（1650日圓），及TAMIYA「1／48 III號突擊砲G型」（2090日圓）的臨時組裝作業來進行實測。

Impression

①／在需要接著的組裝部分塗布BBX進行作業。在貼合面上的數個位置以點塗的方式上膠。一般來說駕駛艙因為是以夾在機身零件之間的方式組裝，所以需要先完成塗裝再進行組裝。但是在使用BBX之後，還可以再次拆解，所以即使不塗裝也可以先進行組裝。

②③／所有零件都完成臨時組裝後的狀態。零件都黏得很牢固，穩固又十足。拆解時也可以依數個零件組成的大部位為單位平拆解保管，所以也可以防止小零件的遺失。

④／全部拆解後的狀態。因為可以先觀察過一次完成後的全貌，所以接下來就能夠進行更具體的塗裝工程，以及接著組裝的作業計畫。

⑤／III號突擊砲也同樣先組裝起來。即使是金屬壓鑄的合金材質底盤也可以毫無問題黏著起來。

⑥／戰車需要區分車身、履帶、轉輪等不同位置的顏色塗裝，所以把接著劑換成BBX，黏著之後還可以再次取下，這在塗裝上是很大的優點。完成後的拆解狀況如照片所示。作業時不再需要擔心「現在這裡接著固定起來沒問題吧？」，可以很好地提升作業效率。

⑦／實際上要進行塗裝，或以塑膠模型專用膠進行接著時，請儘量將塗布在零件上的BBX去掉。BBX基本上只會留在有塗膠的那一側，可以用遮蓋保護膠帶以沾黏的方式去除殘膠。但是，根據素材的不同，有時會發生很難以物理的方式去除的情形，或是BBX流入零件縫隙時，也有可能不好去除，所以要加以注意。

用黏著劑固定作品，享受展示與攝影吧！

　　雖然在塗裝或作業過程中也能使用BBX，不過，最簡單有用的方式是在完成品的展示和攝影的時候。只要有接地的部位，就可以在不使用輔助支架的狀態下，擺出華麗的姿勢。這裡使用了KOTOBUKIYA的「FRAME ARMS GIRL GREIFEN組裝模型」來挑戰看看各式各樣的姿勢。

▌How to use

①／在成為接地面的腳底塗上BBX，充分放置，等待黏著面的形成。塗布時注意不要進入可動部位或是零部件的間隙。接地面積越大，黏著力也越強，所以重點在於要盡量平滑地塗布。

②③／決定好姿勢後，用力按壓到攝影台上固定即可。在一般情況下，經常擺出的單腳站立姿勢都需要使用到輔助支架，但如果用BBX固定的話，不使用輔助支架也能穩定地站立起來。另外，鋪設在拍攝台上的白紙，在拆下套件時，紙面也不會發生被撕破或是留下膠水痕跡的狀況（視紙質而定，請事先確認後再使用吧）！

④⑤／想要讓人物套件張開的手掌拿取零件的情況下，可以在手掌塗上BBX，這樣就能讓零件穩穩地固定在手上。BBX本身是透明的，並不顯眼，所以即使沒有手持零件的時候，也可以預先塗上BBX無妨。

⑥／在固定透明效果零件時，正是BBX特別能夠發揮實力的場合吧！在指尖點上BBX，試著固定了KOTOBUKIYA的「HEAVY WEAPON UNIT 23 MAGIA BLADE」的透明零件。與GREIFEN附帶的透明頭盔一起搭配，呈現出一幅像是角色人物正在操縱能量般個性的場景。

不管是透明零件或是電鍍零件，只要有這一條就能接著牢固！

CA-089
高品質模型用接著劑
● 發售商／CEMEDINE
● 550日圓，20ml

▌How to use

①②／內容物是透明而且黏稠。雖然完全固化需要一個小時，有些耗費時間，但膠水不會侵蝕塗膜，也不會白化，可以保持透明地固化。即使是電鍍處理過的表面也能夠直接用來接著固定。

③／與透明零件的搭配性極佳，因為可以在透明的狀態下固化，所以也能夠直接在電鍍零件上接著透明零件。

④⑤／另外，由於這個高品質模型用接著劑是水性的成分，所以在固化前可以用含水的棉棒擦拭乾淨。這次是在塗裝前的套件上試用產品，但因為膠水不會影響塗裝面，所以即使是塗裝後的接著作業，也可以進行同樣的處理。

⑥／只要有這一條高品質模型用接著劑，那麼在組裝透明零件和電鍍零件都有很多的汽車模型套件時，即使是在塗裝完成後，也能漂亮地接著、組裝零件。除此之外，在接著飛機的座艙罩這類零件時，應該也能發揮很大的作用吧！

● 適合的素材／塑膠、金屬、橡膠、紙 等等。
● 無法使用的素材／軟質PVC塑膠、PE樹脂、PP樹脂、尼龍樹脂、PET樹脂、各種工程塑料、矽橡膠、氟樹脂、POM樹脂 等等。

▌總結

　　BBX具有"黏著"的特性。可以在不用害怕接著失敗的狀態下完成臨時組裝，輕鬆地就能暫時先組裝起來看看整體完成後的印象。作品完成後，在攝影和展示會的作品展示時，需要固定作品的時候也一定可以有派得上用場的機會吧！

　　高品質模型用接著劑既不是溶接劑，也不是瞬間接著劑，而是水性的接著劑。固化時能夠保持透明的產品特性，最適合用於透明零件和電鍍零件這類絕對不想讓表面產生霧面的零件接著作業。另外，即使膠水溢出也不會侵入塗裝面，在固化前隨時可以擦拭乾淨，所以即使是塗裝後的接著作業也沒什麼好擔心的。雖然膠水要完全乾燥需要花一點時間，但反過來也提供我們仔細進行接著，讓作品完成修飾得更美觀的作業時間。

即著、剛著、盛著與「瞬著君」
讓你瞬間接著自由自在！

Super Glue Gout

瞬間接著劑

介紹三種VOLKS公司推出的瞬間接著劑產品，以及可以簡單控制接著劑塗布狀態的「瞬著君塗膠棒」。如果能記住接著劑的特性與相應的使用方法，作業就會變得順暢，製作速度也會提升。

造形村 瞬間接著劑 低黏度型「即著」／2g×3根裝
造形村 瞬間接著劑 高強度型「剛著」／2g×3根裝
造形村 瞬間接著劑 果凍型「盛著」／3g×3根裝
●發售商／VOLKS
●367日圓（盛著，2g，3根裝），各495日圓（即著、剛著，2g，3根裝）

最適合流入隙縫的瞬間接著液「即著」

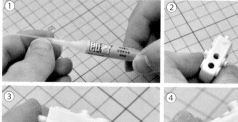

Impression

①／首先要介紹的是低黏度型的「即著」。每種接著劑都附帶有管嘴。請視需要決定是否安裝吧！

②／低黏度型適合以流入零件的接縫等小間隙的方式使用。如果流入過多的話，乾燥會變慢，所以最好只在必要的部分薄薄地流入即可。

③／一分鐘左右就能牢牢固化。塗布的部分會呈現有點暈色的光澤。

④／打磨過後的狀態就是這樣。很快就能將接縫消除了。

使用簡單而且接著力高的「剛著」

Impression

①／「剛著」顧名思義是高強度的類型，與「即著」相比之下，黏度稍高。

②／這裡試著把表面多少有些凹凸形狀的零件黏在一起看看。將「剛著」流入零件組合起來的間隙中。

③／對於組合後難以流入膠水的部分，請事先將膠水塗布在零件想要接著的面上，然後再進行接著。

④／乾燥後就會牢固地黏在一起。特色是即使黏著面積很小，黏著力仍然很牢固。

以「盛著」&「瞬著君塗膠棒」來控制接著量

瞬著君塗膠棒
●發售商／VOLKS
●330日圓

Impression

①／「瞬著君塗膠棒」是前端呈現刮刀形狀和針頭形狀的兩根一組塗膠棒。

②／「盛著」是黏度高的果凍型，可以讓膠停留在塗布的部分。活用這個膠的黏度，在零件的接縫有較大間隙的情況卜使用應該蠻適合的。

③／塗布後，再使用瞬著君塗膠棒將接著劑推展至填補整個間隙。完成塗膠後，使用瞬著君塗膠棒把多餘的接著劑去掉。這可以讓接著劑的乾燥時間變得更快。

④／乾燥後再經過打磨的話，零件的間隙也能修飾得很漂亮。

⑤／瞬著君塗膠棒是用接著劑難以附著的素材製成的，所以只要等附著的接著劑乾燥後，就可以簡單地去除。

使用即著、剛著、盛著來快速組裝模型套件！

使用三種接著劑，一邊處理VOLKS的「VLOCKer's FIORE COSMOS & COMET」（6930日圓）零件接縫與頂針痕跡，一邊進行組裝測試。

去除分模線

去除頂針痕跡

How to use

①②／零件的接縫處有時會出現小小的高低落差，這是因為其中一個零件呈現凹陷的狀態。如果在切削打磨作業前先塗上薄薄的「剛著」，可以使那個高低落差更加平緩一些。這樣的處理可以防止發生過度切削的狀況。

How to use

③④／在零件內側稍微凹陷的頂針痕跡塗上瞬間接著劑來填埋。推薦使用膠體有黏度，容易塗布在特定目標區域的「盛著」。使用瞬著君塗膠棒在頂針痕跡塗上盛著，在乾燥後進行打磨，就會變成沒有凹陷的漂亮平面。

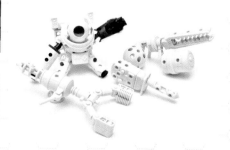

總結

一邊消除各個零件的接縫、頂針痕跡，一邊完成了組裝作業。這些作業如果使用塑膠用的溶著劑來處理的話，可能會花費較多的時間。藉由使用瞬間接著劑，可以縮短時間，只需要一天的時間就可以完成塗裝前的零件處理作業。

這裡組裝的「COSMOS & COMET」是引自P.124以水性塗料的vallejo塗裝完成的作品。也請務必參考相關頁面的解說哦！

用透明的彩色接著劑
擴大表現的幅度吧！

Color Putty

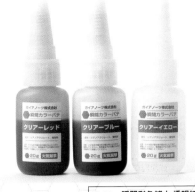

瞬間接著劑
補土

本章要從gaianotes的彩色瞬間接著劑「瞬間彩色補土」開始來為各位介紹透明彩色類型的補土。除了可以用於透明零件的接著和加工之外，也可以挑戰製作成透明的效果零件！

M-07cr 瞬間彩色補土 透明紅色
M-07cb 瞬間彩色補土 透明藍色
M-09cy 瞬間彩色補土 透明黃色
●發售商／gaianotes ●各1320日圓，20g

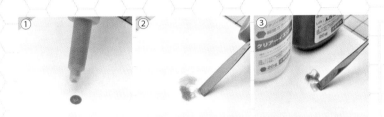

▌Impression

①／「瞬間彩色補土」是與瞬間接著劑同系統的素材，放置時間一久就會固化，可以進行切削加工。自然固化需半天左右，但若使用瞬間接著劑用的固化劑，則可馬上固化。這裡介紹的「透明色」是紅色、藍色、黃色這三種顏色。透明液體中帶著淡淡的顏色。

②／將各種顏色以1：1混合的話，紅色和藍色調出紫色；紅色和黃色調出橙色；藍色和黃色可以調出綠色，依照顏料調色的要領可以讓顏色產生變化。如果同樣是透明色的話，混合後的透明度可以保持不變，所以可以調配出適合要作業的透明零件的顏色。

③／另外，也可以與不透明的普通瞬間彩色補土一起混合。透明黃色＋純色藍綠色，可以調出比兩者都是透明色調製成的綠色更深的綠色，只要不是過度混合藍綠色的話，也能維持一定程度的透明度。

使用固化劑時的注意事項

使用固化劑可讓補土在短時間內固化，但有時會因固化劑直接接觸補土的關係，造成表面出現白化和不均勻，有損透明度的狀況。因此，當我們在使用固化劑時：

・預先在對象物上塗布少量固化劑。

・將固化劑塗布在對象物附近，使其氣化。

・如果是噴罐型的固化劑，要遠離對象物進行塗布。

注意上述幾點，就可以在不損害透明度的情況下加速固化。萬一還是出現白化的情況下，可以用號數高的研磨用的打磨工具進行打磨，便能夠恢復透明度。

 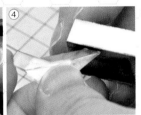

▌How to use

①／如照片所示，要接著兩個橙色透明零件的時候，藉由使用透明紅色的補土，可以在不損害透明零件顏色的情況下進行接著。如果塗布時搭配瞬間接著劑不易黏住的PE材質的刮刀一起使用的話，作業起來會很方便。

②／固化後，如果有溢出的部分，可以用美工刀等工具切削修飾。也可以將補土刻意塗布到稍微溢出的程度，然後再切削掉多餘部分，這樣可以達到填補透明零件之間的間隙的作用。

③／另外，如果配合零件的顏色為補土進行調色，也可以用於透明零件的孔洞

填埋或是形狀變更加工等用途。照片中是在透明零件的前端加上補土，對前端進行邊角加工後的狀態。

④／固化後可以用筆刀或打磨工具整理形狀。為了表現出透明零件特有的光澤感，這裡使用了號數較高的打磨工具（2000～10000號左右）進行打磨。

⑤／加工前（左）和加工後（右）。成功地將前端也做出邊緣銳利化的處理了。比起將整個零件以切削打磨的方式做出邊緣銳利化加工的作業，需要打磨的地方減少很多，可以輕鬆地進行作業。

▌作為透明的造形素材，在模型製作中活用

▌How to use

作為透明零件的表現方式

①／在圓形金屬修飾貼片上塗布瞬間彩色補土，會因為表面張力的關係，讓外形呈現凸透鏡的形狀。如果是透明色的補土，還可以讓底層貼片的金屬色透出來，表現出像是鏡片發光的效果。透明的瞬間彩色補土在固化後會出現少許收縮的現象，所以不要塗得太厚了。

②／用這個方法，可以在圓形的表面形狀或是感測器部分等部位，先製作金屬底色，再滴下這個補土，使之固化，即可製作出與那個部位尺寸恰好吻合的鏡片表現。

③／如果用透明補土覆蓋在零件上，也可以製作出有厚度的透明層的效果。在貼上金屬片的表面，將調色後的透明補土堆塑上去，然後再用打磨工具拋光。

④／打磨後透明度提升，底層的細節也能透出，完成後看起來就像蓋上了透明的遮陽罩一樣的效果。

自由自在地製作效果零件

⑤⑥／想要使用固化後的透明補土製作效果零件時，可以在透明資料夾這類瞬間接著劑比較容易脫落的材質上，依照"固化劑→透明補土"的順序塗布，這麼一來在補土固化後可以方便將補土剝離下來。

⑦／使用黃色的話，看起來會有電擊的效果；使用藍色的話，看起來會有水的效果。製作出來的透明零件之間，還可以用透明補土再次接著在一起，所以也能達到零件密度更高的效果，根據創意的不同，還能進一步擴大表現的幅度。

▌總結

這裡嘗試了透明零件之間的接著與加工、以及製作透明零件與效果零件等等，除此之外還有很多透明色的瞬間接著彩色補土可以做的事情。請各位一定要繼續嘗試，探索各種不同的進一步透明表現吧！

表面修飾加工的高超技術門檻
呈現出光澤的「打磨作業」

只要是模型製作者都會想要試試看，閃閃發光的光澤最終修飾。雖然僅靠塗裝也可以在一定程度上達到光澤效果，但使用專門用於打磨的工具和材料，可以讓作品更加閃亮、鮮明。在這裡讓我們來看看有哪些能夠一下子增加模型光澤感的道具吧！

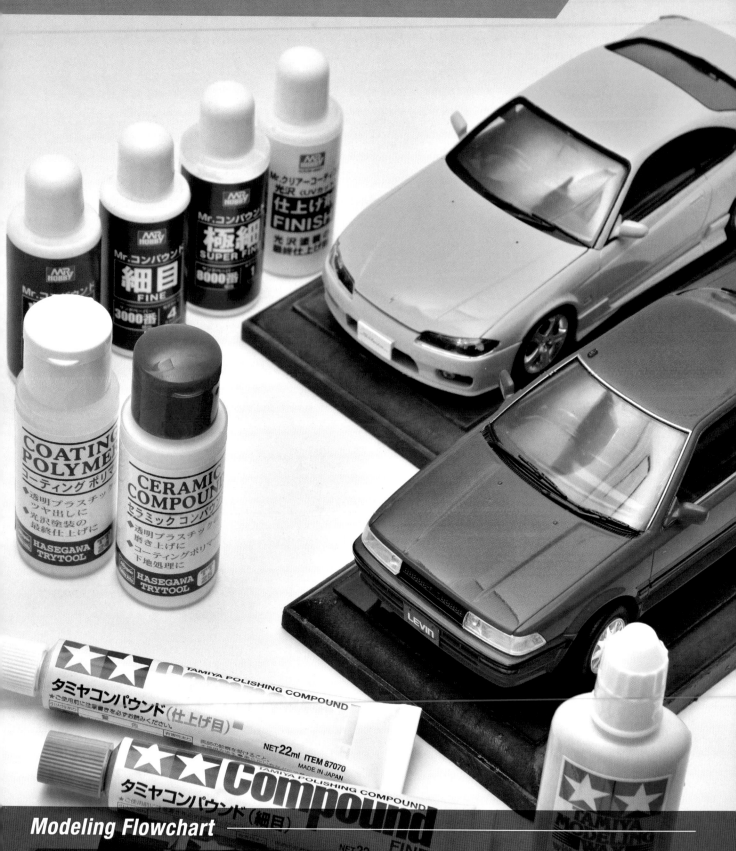

Modeling Flowchart

組裝	作業	塗裝	品質提升	最後修飾

使零件閃閃發光，也就是去除零件表面的凹凸不平

藉由研磨零件表面與塗裝表面的凹凸不平之處，使其變得平滑，就能讓光線的反射變強，產生光澤。在這裡要介紹為了將零件與塗裝表面打磨光滑的代表性打磨工具與研磨劑。

切削＝打磨，提升號數就等於從「切削」過渡為「打磨」

「神ヤス！」神打磨系列10mm厚
「神ヤス！磨」神打磨細磨系列10mm厚
●發售商／GodHand神之手●各660日圓
（在P.66-67另有介紹）

「神ヤス！」神打磨系列 根據號數和海綿部分的厚度不同，而有豐富的產品陣容變化，每個人都能找到適合零件形狀與使用者習慣的型號。另外還有從2000號到10000號，備齊了號數非常高的型號的打磨專用「神ヤス！磨」神打磨 細磨系列也收在產品陣容之中。相關介紹與細節請參閱P.66。藉由從2000號開始依次提升號數的工具進行打磨，可以讓表面變得模糊狀態的透明零件，恢復到與零件原始狀態相同的透明度。透過「切削打磨」的處理，能讓表面粗糙的凹凸形狀逐漸變得平滑，而這個產品正是能讓使用者切身感受到這一點的道具。

HJMFS001 HJ Modelers
最後修飾用打磨棒 標準硬度（20根裝）
●發售商／Hobby JAPAN ●1650日圓
（在P.15另有介紹）

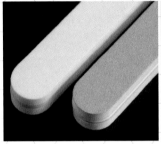
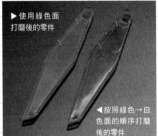

▶使用綠色面打磨後的零件

◀按照綠色→白色面的順序打磨後的零件

最後修飾用打磨棒的白色面是用來光澤處理，綠色面則是半光澤處理的打磨工具。使用起來的手感類似高號數的打磨板，雖然在塗裝後的打磨工程也能使用，不過，要說哪裡適合的話，還是比較適合使用在塗裝前或是不塗裝的塑膠面的打磨修飾作業。按照綠色→白色面的順序進行打磨，塑膠的零件會呈現出很有意思的光澤感，所以請試著用在模型套件的透明零件看看效果吧！

用研磨布與研磨劑來呈現出光澤！

研磨劑是以汽車模型為中心，專門用於提升光澤感的材料。用研磨布沾取後輕輕地研磨，可以讓零件表面變得更加平滑。另外還有發售最後修飾用的材料，可以作為表層的最後修飾用途，在使用研磨劑研磨過後的表面製作出薄薄的皮膜，進一步增加光澤感。

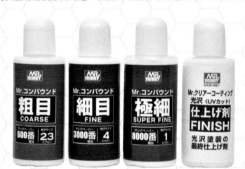

R191 Mr.COMPOUND研磨劑 粗目COARSE
R189 Mr.COMPOUND研磨劑 細目FINE
R190 Mr.COMPOUND研磨劑 極細SUPERFINE
R193 Mr.CLEAR COATING光澤水蠟 抗UV FINISH
●發售商／GSI Creos ●各770日圓（粗目、細目、極細，22ml）、
1100日圓（光澤水蠟，25ml）

87068 TAMIYA研磨劑(粗目)
87069 TAMIYA研磨劑(細目)
87070 TAMIYA研磨劑(極細目)
●發售商／TAMIYA
●330日圓（粗目、細目，22ml）、660日圓（極細目，22ml）

87036 TAMIYA模型用液狀亮光蠟
●發售商／TAMIYA
●880日圓，30ml

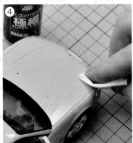
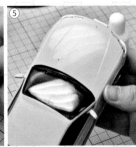

①②／準備一輛已經實施了光澤塗裝與透明保護塗層處理的汽車模型。先用「Mr.COMPOUND研磨劑粗目COARSE」進行研磨，使表面光澤。使用附屬的研磨布沾取研磨劑後，不要用力，繞著圈研磨。就像寫出日文字母「の」字一樣移動即可。研磨後用乾布去除表面的研磨劑，確認表面是否平滑。
③／然後使用提升一級號數的細目FINE來進行研磨。這裡也一樣，用研磨布沾取研磨劑，不要用力，輕輕繞圈研磨。

④／最後要使用研磨劑最細緻的極細SUPERFINE進行研磨。在這個階段，可以使用眼鏡布之類的極細纖維布來當作研磨布，效果會更好。
⑤／經過研磨劑仔細研磨後，表面呈現出漂亮且強烈的光澤感。雖然零件的凹槽等處有時會有研磨劑進入，只要用筆刷輕輕地水洗一下就可以了。

以色彩鮮艷亮晶晶的完成品為目標

Ceramic Compound / Coating Polymer

研磨劑

研磨作業

雖然前面已經介紹了幾種將模型的表面加工成光澤的方法，但是使用研磨劑的研磨處理，可以讓模型呈現出更耀眼的光輝。另外，如果再與模型用水蠟同時併用的話，可以進一步使研磨劑研磨過的表面光澤變得更均勻，並且形成表面保護塗層，保護模型不受指紋和污漬的影響。

這裡要介紹的「陶瓷超細顆粒研磨劑」加上「透明光澤保護塗料」的組合，是非常適合讓我們理解何謂"研磨得閃閃發光"→"讓光澤均勻並保護表面"這一作業流程的最佳材料。試著用這些材料，挑戰一下閃閃發光的最後修飾效果吧！

▌確認打磨作業的基礎

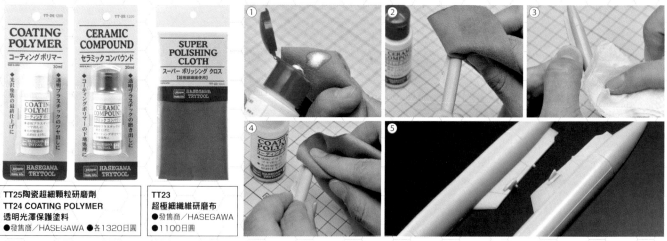

TT25陶瓷超細顆粒研磨劑
TT24 COATING POLYMER
透明光澤保護塗料
●發售商／HASEGAWA ●各1320日圓

TT23
超極細纖維研磨布
●發售商／HASEGAWA
●1100日圓

▌Impression

①／研磨時要按照「陶瓷超細顆粒研磨劑」→「透明光澤保護塗料」的順序進行作業。使用前先好好地搖動容器充分攪拌。首先，將研磨劑倒出數滴到最適合打磨作業用的「超極細纖維研磨布」上，使研磨劑浸入纖維。

②／研磨劑浸入布中之後，開始研磨零件。不要用力過大，以用手指反覆輕輕撫摸零件的感覺，進行研磨作業。

③／研磨完畢後，用沾濕的廚房紙巾來擦拭表面。如果不這樣做的話，雖然眼睛看不見，但其實研磨劑的顆粒會殘留在表面上，造成光澤感被破壞，如果直接在上面塗裝的話，殘留的顆粒會影響塗面的美觀程度。尤其是表面有凹凸形狀的零件，要特別仔細擦拭。

④／完成研磨劑的作業後，按照相同的步驟，再用COATING POLYMER透明光澤保護塗料進行下一階段的研磨。這個步驟除了可以讓研磨劑研磨後的光澤更均勻，還有防止帶靜電和氧化的效果，可以形成表面保護膜，保護模型不受污漬和指紋的污染。

※COATING POLYMER透明光澤保護塗料會排斥塗料，請在所有塗裝作業結束後再進行這個作業。

⑤／表面乾燥後，再使用不含研磨劑或COATING POLYMER透明光澤保護塗料的布料進行乾擦，整個作業便完成。比較看看研磨前的零件（左）與研磨後的零件（右），可以看出塑膠零件只需要經過研磨就能產生如此明顯的光澤感。

▌透明零件經過研磨後的效果非常明顯！

▌How to use

①／在透明度極為重要的透明零件處理作業中，研磨劑也非常活躍。將依照600號、800號、1000號的順序確實打磨處理過分模線和湯口痕跡後的透明零件，再進行一次研磨處理吧！

②③／在1000號處理結束後，再以打磨專用的打磨工具「神打磨！細磨」（參照P.95）的2000～10000號進行打磨處理，整理表面狀態。

④⑤／之後再依照陶瓷超細顆粒研磨劑→透明光澤保護塗料的順序進行研磨。特別是透明的零件，一點點傷痕都很顯眼，請溫柔地研磨。

⑥／經過研磨作業後的零件（左），透明度大於尚在框架內的零件（右）。湯口的痕跡也消失了，外觀修飾得非常漂亮。

※如前所述，COATING POLYMER透明光澤保護塗料會排斥塗料，所以在處理像照片一樣的座艙罩零件時，請在座艙框架的塗裝都結束後再進行研磨處理。

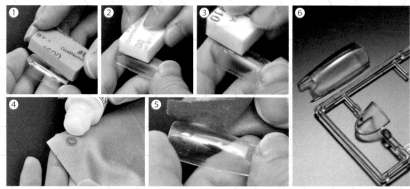

挑戰閃亮發光的汽車模型！

How to use

①／這裡要試著將ＨＡＳＥＧＡＷＡ的「TOYOTA COROLLA LEVINAE92GT APEX前期型」（3520日圓）進行塗裝後，再將車身修飾到閃亮發光。專業的汽車模型製作者在製作作品時，都會非常注意塗膜的狀態，從底層處理到正式塗裝、透明保護塗層，所有塗層都要保持平滑。這次雖然也會依照完整的製作流程進行，但是不要求像專業的汽車模型製作者那樣嚴格，而是放鬆肩膀來挑戰看看。

②／首先是基本塗裝。除了車體的紅色以外，窗框等部位也完成分開塗裝，然後整體先噴一次透明保護塗料。

③／將光線照射到塗上顏色的零件表面，如果出現像照片一樣的反射狀態，就代表了表面仍有凹凸不平。要讓這部分處理得更加平滑，才能呈現出漂亮的光澤。

④⑤／將表面凹凸不平的部分用高號數的打磨工具打磨至平滑。這個時候要磨除的部分是到透明的保護塗層為止，但是也有可能會不小心削磨到下面的塗裝面的情況，所以要注意力度。這次使用的是4000號和6000號。打磨完成後用水清洗一次，再將透明保護漆重新噴塗三層左右來恢復塗裝。

⑥／等透明保護塗料充分乾燥後，就輪到研磨劑出場了。如果在這個階段發現表面的凹凸邊很明顯的話，請再次用2000～10000號的打磨工具重新打磨一次。

⑦／用研磨布沾取研磨劑開始研磨。不要用力過度，特別是車門把手周圍有凹凸形狀的地方，需要仔細作業。此階段的作業對完成後的狀態有很大的影響，所以要一邊確認表面的修飾效果，一邊研磨到滿意為止。

⑧／研磨完畢後要好好清洗乾淨。用筆刷沾取中性清洗劑，像撫摸表面一樣的感覺清洗乾淨。想要讓汽車模型呈現出閃亮發光的訣竅，就是打磨完後清洗、噴塗底漆補土後、清洗、塗裝後清洗；總之每一步驟完成後都要將表面清洗乾淨。

⑨／最後用COATING POLYMER透明光澤保護塗料做完成前的最後修飾，研磨作業就結束了。組裝零件，用乾淨的布料乾擦，把指紋等擦乾淨就完成了。

⑩⑪／接下來製作展示用的透明板。在透明塑膠板先噴上透明紅色塗料，再用研磨劑和COATING POLYMER透明光澤保護塗料擦亮拋光。

⑫／作業結束後好好洗乾淨並晾乾研磨布，日後就可以再次使用。

⑬⑭⑮／在木製底座放上自製的透明板，搭配從包裝盒裁切下來的簡易銘牌，組合在一起就完成了。車身和展示底座都修飾得很閃亮發光的狀態了。

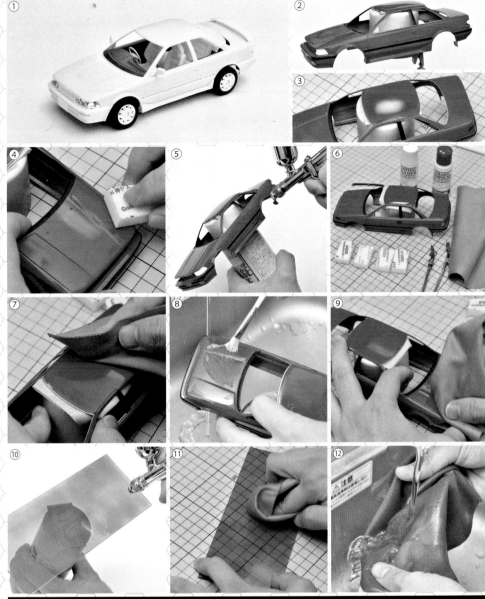

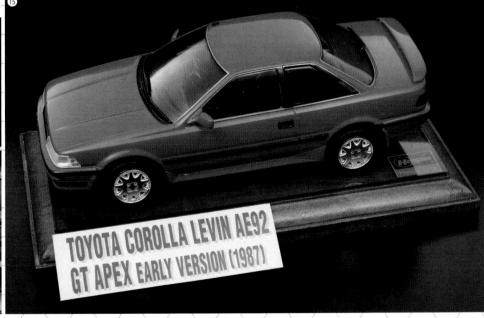

TOYOTA COROLLA LEVIN AE92
GT APEX EARLY VERSION (1987)

總結

色彩鮮艷閃亮發光的完成品。因為手邊已經備齊了研磨劑、COATING POLYMER透明光澤保護塗料、以及專用研磨布，所以只要按照順序使用這些工具，就能夠學習如何呈現出閃亮光澤的基本知識。使用研磨劑的研磨作業是非常需要耐性的作業，但如果過於投入的話，就會陷入迷失而錯過應該結束的時機，雖然很難說這是可以輕易嘗試的工作，但是不挑戰的話就無法向前邁出一步。總之先放鬆肩膀，以「試著比平時處理得再稍微閃亮一點吧！」這樣的心情開始比較好也說不定。

發揮塗料特性，呈現更進階的塗裝表現！帶給模型全新風貌的「特殊塗料」

除了之前介紹的一般模型用塗料之外，還有雖然用途有限，但是對特定素材有極佳效果的塗料。與一般的塗料相比，雖然操作困難，或是使用的程序較複雜，但是相較於耗費的工夫，效果非常值得，而且可以得到只有那種塗料才能表現出來效果。在這裡將要從這些特殊的塗料中挑選幾個代表性的產品來介紹給各位。

Modeling Flowchart

組裝　　　作業　　　塗裝　　　品質提升　　　最後修飾

與一般的塗料風格不同的各種特殊塗料

在這裡雖然只是簡單一句「各種特殊塗料」，但是包含了只塗一種顏色就能看到兩種顏色的塗料、像鏡面一樣閃亮的電鍍風格的塗料、可以塗布在一般模型塗料無法塗裝的素材上的塗料等等，特徵各有不同。雖然這裡只能介紹其中的一小部分，就讓我們一起看看有哪些產品吧！

閃閃發光，個性閃耀的塗料

金屬色塗料

作為作品的重點突顯色彩也很優秀。塗料的原料金屬對塗裝後的完成度有很大的影響，為了進一步提升閃亮與顯色程度，原料的品質與配方也在持續改良當中，是目前仍在發展過程中的塗料種類。

讓觀看者陷入幻惑的色彩變化塗料

偏光色塗料

在金屬色塗料當中，有一種類別是會根據觀看角度的變化，產生顏色變化的「偏光色」的塗料。隨著光線的照射方式不同，顏色會像極光一樣產生變化，所以是一種與其觀看照片，更想要直接看到實物的塗料首選。雖然是充滿了幻想風格、魅力無法形容的顏色，但是使用方法卻和一般的塗料幾乎沒有不同，所以是很容易嘗試的塗料。

果然還是相當特別的「電鍍風格」修飾效果

電鍍風格塗料

表面可以像鏡子一樣映照出自己和周圍的倒影，如同電鍍般閃閃發光的模型果然很有特別感。如果能自己進行這樣特別的塗裝就好了……為了滿足模型玩家們的要求，最近可以塗成電鍍風格的塗料產品增加了不少。無論哪種塗料產品都需要比一般的塗料多出一些塗裝的步驟，但只要能好好地按部就班完成這些步驟，就能實現像是經過電鍍處理般閃閃發光的模型作品！

默默增加的PVC素材塗裝需求

本書介紹的模型基本上都是用塑膠做的，塗料也是以此為前提設計的產品。因此，軟質塑膠製的模型和塗裝完成品中較多使用的PVC素材，經常會有無法使用以往的塑膠模型用塗料進行塗裝的情況。近年來流行的「女性角色塑膠模型」當中，有些手持零件是以PVC製造的，對於可以在這種柔軟的素材進行塗裝的塗料需求正在不斷增加。

© KAIYODO © MEGAHOUSE

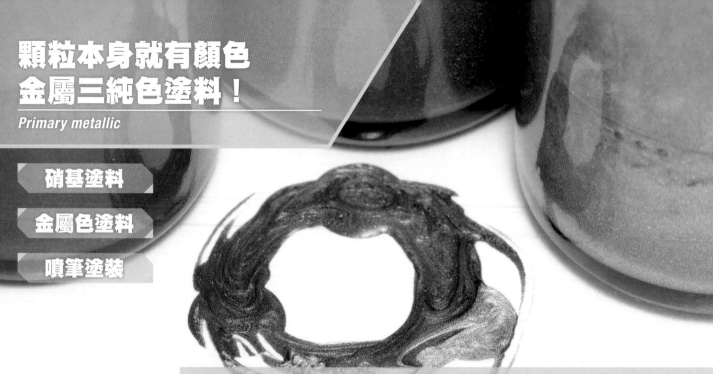

顆粒本身就有顏色 金屬三純色塗料！

Primary metallic

- 硝基塗料
- 金屬色塗料
- 噴筆塗裝

這是藉由著色後的鋁顆粒來表現金屬感的金屬色塗料「原色金屬塗料」系列。容易均勻地塗布，各色彼此之間的混色也很簡單，可以透過各種不同的金屬色來演出模型風格！就讓我們一起來看看那個金屬感吧！

顆粒本身有著色的特殊金屬色塗料

038 Primary metallic red
原色金屬塗料紅色
039 Primary metallic blue
原色金屬塗料藍色
040 Primary metallic yellow
原色金屬塗料黃色
●發售商/gaianotes
●各385日圓，15ml

T-09 METALLIC MASTER
金屬塗料專用溶劑
●發售商/gaianotes
●1320日圓（500ml）、
2200日圓（1000ml）

金屬色塗料，主要是將金屬顆粒和顏料的組合調製成各式各樣的顏色，而「Primary metallic原色金屬塗料」系列產品是將鋁顆粒本身進行著色的塗料。因此，與一般的金屬塗料相比，顯色鮮豔，而且隨著時間的流逝，金屬顆粒和顏料不會產生分離，所以不易出現顏色不均勻，這也是其特徵之一。如果再搭配具有能夠不讓金屬顆粒相互重疊，配置排列得更加細緻的效果的「METALLIC MASTER金屬塗料專用溶劑」來當作稀釋劑的話，可以呈現出更接近金屬質感的表現。

確認各種不同的金屬色！

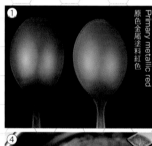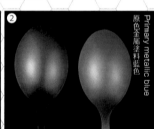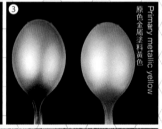

① 原色Primary metallic red 原色金屬塗料紅色
② 原色Primary metallic blue 原色金屬塗料藍色
③ 原色Primary metallic yellow 原色金屬塗料黃色

④
⑤

⑥ 金屬紅＋金屬藍
⑦ 金屬黃＋金屬紅
⑧ 金屬藍＋金屬黃

使用光澤黑色的底色（左）與灰色底漆補土的底色（右）來確認顯色效果。金屬色的遮蓋力很高，因此所有顏色的顯色都很均勻，但是塗膜較薄時的顯色會是在光澤黑底的狀態下更好一些。如想要讓完成修飾後的效果呈現出光澤感較高的金屬感的話，建議使用光澤黑色來作為底色。此外，想用筆刷均勻地塗上金屬色塗料的金屬顆粒是件困難的事情，所以請用噴筆進行塗裝吧！

Impression

①／金屬紅色是一種容易變得暗沉的顏色，但這個產品相對顯色得比較明亮。顯色的效果也不亞於在銀色底色重疊塗布透明紅色的糖果色塗裝法的效果。

②／金屬藍色是不帶紅色調與綠色調的中性顯色效果。對於用色鮮豔的角色人物模型套組和汽車模型來說，也是最適合的色調。

③／這也是中性顯色的黃色。與其說是黃金或黃銅寺金屬的顏色，不如說是顏料的黃色直接變成了金屬色的印象。

④⑤⑥／試著混合各種金屬。紅色和藍色混合的話，可以像一般的塗料一樣形成紫色。乍看之下外表很平滑，但仔細看塗膜的話，可以看到著色的藍色和紅色的鋁顆粒，可以清楚地確認這是每個顆粒都被著色加工了。透過各種不同顆粒的組合，可以表現出各式各樣的金屬色吧！

⑦／將黃色與紅色等量混合後，會變成橙色。是可以作為帶有紅色調的金色來使用的顏色。

⑧／同樣的，將黃色和藍色混合後，就變成了明亮的綠色。一般將黃色和藍色混色之後，顏色容易變得暗沉，但是Primary metallic原色金屬塗料可以維持明亮的綠色。

用金屬塗裝來增添Choi-Pla迷你模型套件的樂趣

How to use

①／將M.I.Molde公司「陸上自衛隊07式戰車Nachin」的「7式V系列」（各2200日圓）試著以金屬色塗裝看看。

②／使用金屬色或是光澤色塗裝的話，湯口痕跡會容易顯眼，所以要用打磨工具處理乾淨。為了不讓底層因為打磨受損而影響塗裝，使用的打磨工具從400號開始按600號→800號的順序進行仔細的打磨。如果不打算噴塗底漆補土的話，可以再進一步打磨到800號以上的號數。

③／在底層塗上光澤的黑色。以金屬色重疊塗色的時候，底層的光澤會影響金屬色的光澤感，所以在這個階段就要確實地將光澤呈現出來。

④／將金屬紅色噴塗在底層上。因為只要噴塗一次就能很好地顯色，所以要以將整體包上一層塗膜的感覺上色。由於紅色的底色很容易讓上層塗料出現錯過漏塗的部分，所以要有意識地從各種角度進行噴塗。

⑤／細節的顏色區分使用HASEGAWA的裝飾貼片（參照P.50）。在狹窄的線條塗裝和內凹部位等處貼上裝飾貼片。將紅色的Nachin稍微裝飾成哥德風格，在邊緣和腰帶上加入了黑色的線條。

⑥／像是曲面或曲線等難以黏貼的部分，改用筆塗的方式來分開塗色。因為套件不大，塗的面積也不大，所以也不需要太在意筆塗的不均勻。不斷地塗下去吧！

⑦／眼睛也用裝飾貼片來做最後修飾。先把消光的黑色貼片貼在想要製作成眼睛的位置，然後在上面貼上切成細條的藍色貼片來製作眼睛。

⑧⑨／接下來試著用金屬色塗料來挑戰迷彩塗裝。在塗裝完成後的底色塗上紅色＋黃色調成的橙色，再從上面用噴筆細噴黃色＋藍色調成的明亮綠色，這麼一來看起來就像是迷彩的圖案就完成了。

⑩／也在一些部位進行標記裝飾。在白色的成型色上塗上金屬藍色的機體上，考慮到外觀的搭配性，施加黑色的機體編號裝飾。

⑪／使用三種Primary metallic red原色金屬塗料來完成了這四件Nachin迷你模型作品。紅黑搭配的哥德風格Nachin、迷彩的軍事風格Nachin、宛如英雄角色與反派角色般的白色和黑色Nachin，排列在一起顯得五彩繽紛。金屬色既可以作為重點突顯色，使用在部分塗裝上；也可以使用在整體的色調，演出別具一格的特別感，每一種看起來的完成度都非常高呢！

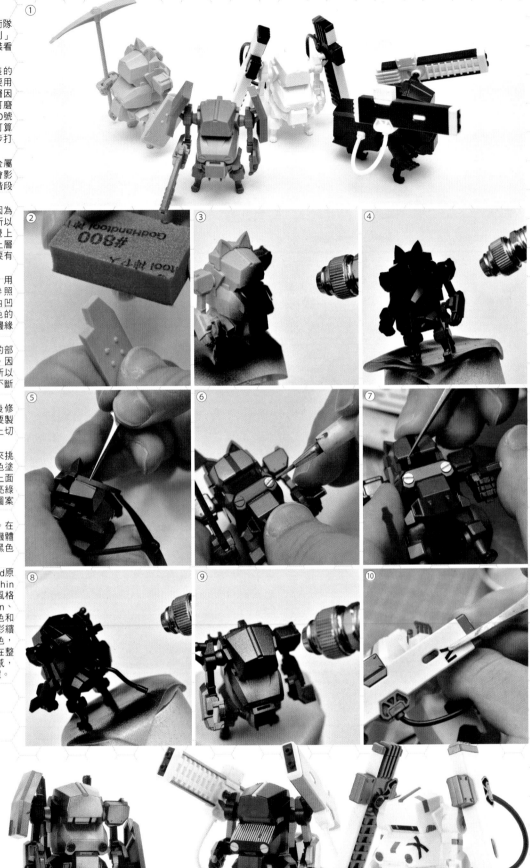

總結

　　只要使用了這個鋁顆粒本身就帶有顏色的原色金屬塗料系列，就能夠輕鬆享受鮮豔的金屬色塗裝的樂趣。特別是這種均質的金屬感，正是這種塗料所獨有的特色吧！藉由紅色、藍色、黃色的混色，還可以調製成各式各樣的金屬色，所以如果在混色的比例上多下工夫的話，相信能夠享受到這裡介紹的數倍以上的樂趣吧！請各位一定要挑戰看看自己原創的金屬質感表現。

©moi72

將高質感的鏡面光輝獻給您

Premium Mirror Chrome

硝基塗料

電鍍風格塗裝

噴筆塗裝

電鍍風格的塗裝能夠像鏡面一樣，表現出"反射光線，倒映風景"等級的光輝。本章將介紹如何在整個模型套件上呈現出華麗的電鍍風格最後修飾效果，或是在作品中加入一個強調突顯的重點的活用方法。

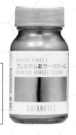

PREMIUM MIRROR CHROME
鍍鉻鏡面塗料
- ●發售商／gaianotes
- ●1650日圓，30ml

如何呈現出電鍍風格的最後修飾效果？

電鍍風格的最後修飾處理可以呈現出如同鏡面反光般的效果。諸如汽車的保險杆和輪圈、機車的排氣管、還有F1賽車的車身等等，為了在模型上重現實物也在使用的電鍍處理外觀，各家素材製造商無不費盡心思推出了各式各樣的產品。甚至還有將塑膠模型本身預先做好電鍍處理的情形。

這裡介紹的「PREMIUM MIRROR CHROME鍍鉻鏡面塗料」是只要塗上去就能達到像鏡面一樣的反光效果，表現出電鍍風格的塗料。電鍍風格塗料通常需要將底層先做好整理，噴塗的方法與重疊塗布的方法也有與其他塗料不同的操作要求。不過PREMIUM MIRROR CHROME鍍鉻鏡面塗料能夠減輕這些繁瑣的處理工夫。

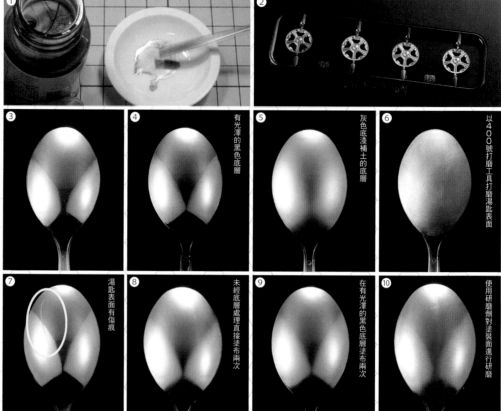

① ②

③ 有光澤的黑色底層

④ 灰色底漆補土的底層

⑤ 以400號打磨工具打磨湯匙表面

⑥

⑦ 湯匙表面有傷痕

⑧ 未經底層處理直接塗布兩次

⑨ 在有光澤的黑色底層塗布兩次

⑩ 使用研磨劑對塗裝面進行研磨

■Impression

①／PREMIUM MIRROR CHROME鍍鉻鏡面塗料建議使用噴筆塗裝，產品從一開始就已經稀釋到適合噴筆噴塗的濃度。請好好攪拌之後再使用吧！

②／這裡試著在框架的狀態下對零件進行了塗裝實驗。雖然不能說是鏡面的程度，但確實達成了反光得很漂亮的塗裝效果。如果是汽車模型的輪圈零件這類湯口痕跡不構成問題的零件的話，直接拿來使用就可以了。

③／③～⑩是預先設想各種不同的情況，在塑膠湯匙上的試塗結果。首先，③是沒有經過底層處理，直接塗在湯匙上的狀態。以結論來說，這是反光效果最明亮的實驗結果。

④／在有光澤的黑色底色上面重複噴塗的狀態。雖然已經有充分的鏡面效果，但是和③相比之下，鏡面的明亮度稍差一些。

⑤／在噴塗過灰色底漆補土的底層進行塗裝的狀態。光線的反射下降，表面的質感顯得很粗糙。

⑥／作為極端條件的範例，這裡先用400號打磨工具將湯匙表面打磨至粗糙的狀態後再塗裝。可以看到完全不反光。從③～⑥的範例來看，塗裝面的表面處理確實是很重要的。雖然鏡面的明亮程度不同，但無論底層是白色還是黑色，只要表面像塑膠湯匙一樣光滑，最後修飾出來的效果就能像鏡面一樣。

⑦／鏡面加工時，即使是在視覺上微乎其微的凹凸形狀也會變得顯眼，像這樣乍看之下相當平滑的表面，在塗裝後原有的傷痕也會浮現出來。請仔細地進行底層的表面處理吧！

⑧⑨／如果將PREMIUM MIRROR CHROME鍍鉻鏡面塗料本身重疊塗布的話，那麼無論底層的顏色為何，表面都會變為稍微霧面的狀態，失去了反光。

⑩／最後試著以極細目等級的研磨劑研磨塗有PREMIUM MIRROR CHROME鍍鉻鏡面塗料的表面。結果塗裝面馬上變成霧面。噴塗透明保護塗層的情況也是一樣變成霧面。看來這種塗料最好不要在塗裝面上進行任何追加作業比較好。

噴塗在光澤狀態不同的框架上進行驗證

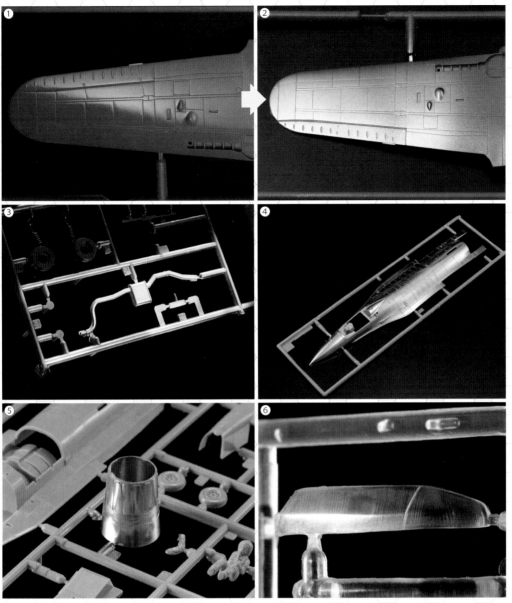

①②／在框架上先噴上光澤透明保護塗料，然後再以PREMIUM MIRROR CHROME鍍鉻鏡面塗料進行塗裝。雖然不能達到鏡面效果，但與在沒有任何處理、沒有光澤（不平滑）的零件上直接塗裝相比，效果更好一些。

③④⑤／不進行底層處理，直接噴塗到多個不同的框架上。③的排氣管的反光效果最明亮，這是因為零件原本的表面狀態就比其他零件光滑。相反的，⑤的引擎噴口零件本來就是抑制了光澤的零件，所以塗裝後的狀態也會顯得比較暗況。

⑥／為了進一步實驗，試著在透明零件上薄薄地塗上一層不至於完全遮蓋透明度的塗層。薄薄附著的塗料顆粒讓光線擴散開來，產生如同珠光塗料般的效果。如果調整噴塗量，再搭配不同成型色的透明零件，感覺可以得到更多有意思的效果。

想要呈現鏡面的效果，"表面"&"底層處理"非常重要！

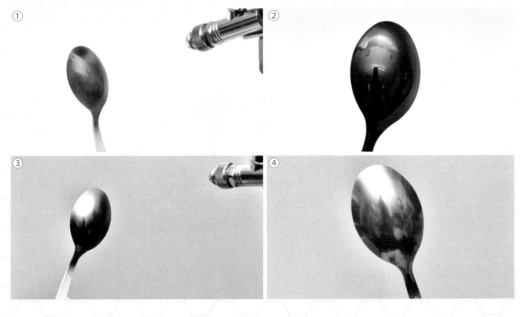

①／要想呈現出鏡面的效果，最重要的條件是塗裝的表面必須是"光澤"而且"閃亮"的狀態。像塑膠湯匙這種本來表面就已經是平整光滑的物件，直接塗裝自然是沒有問題。但是要在塑膠模型套件這種表面光澤較少的物件進行塗裝前，建議先用有光澤的黑色來做底層處理比較好。

②／為了提升光澤感，可將底層塗料稀釋得較薄一些，並且增強壓縮機的壓力，以將整體包裹起來的感覺進行塗裝。因噴塗上去的塗料變多，所以要花點時間確實等待完全乾燥。

③／底層處理完成後，噴上PREMIUM MIRROR CHROME鍍鉻鏡面塗料。除了要將壓縮機的壓力調整到標準～稍弱的同時，也要讓從噴筆前端噴出的塗料的量減少到最低限度，仔細地反覆噴塗數次。

④／雖然要耗費較長的作業時間，但如果不反覆噴塗相當的次數的話，底色就會透出上層。像這樣分成數次噴塗極少的塗料，就能慢慢地增加光澤，最後呈現出鏡面的效果。

總結

　　即使是以專用塗料進行電鍍風格的塗裝，為了達到完美的鏡面效果，零件預先做好"充滿光澤"的表面處理，以及細緻的塗裝手法也是必要不可少的條件。雖然聽起來很困難，但只要有耐心地認真作業，任誰都可以達到鏡面效果的完成作品。完成後的模型套件，即使只有一個電鍍風格的零件，那麼光線的反射效果也會成為作品的突顯重點。將機體內部的邊框與管路之類的機械部分修飾處理成電鍍風格，呈現出華麗地演出效果也很不錯。

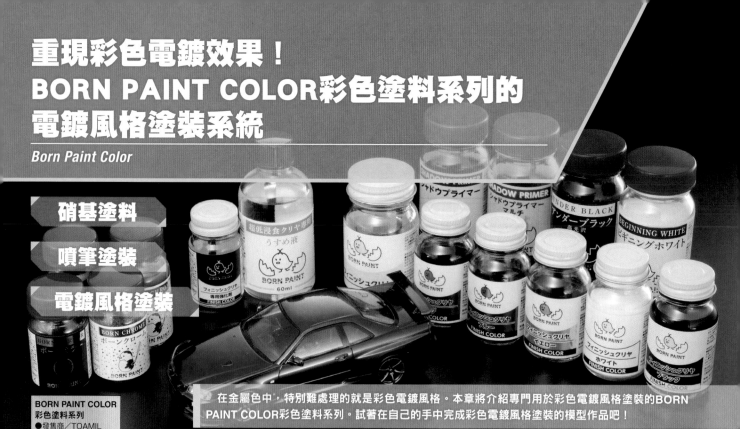

重現彩色電鍍效果！
BORN PAINT COLOR彩色塗料系列的
電鍍風格塗裝系統

Born Paint Color

硝基塗料

噴筆塗裝

電鍍風格塗裝

BORN PAINT COLOR
彩色塗料系列
●發售商／TOAMIL

在金屬色中，特別難處理的就是彩色電鍍風格。本章將介紹專門用於彩色電鍍風格塗裝的BORN PAINT COLOR彩色塗料系列。試著在自己的手中完成彩色電鍍風格塗裝的模型作品吧！

彩色電鍍的作業順序是底層處理→電鍍風格塗裝→透明保護塗層的三個階段！

act. 1 使用黑白&底層塗料來做好底層處理

首先是製作出表面的顏色與光澤都整理得很好的底層。特別是光澤的整理很重要，這會影響到最終完成後的效果，所以請一定要好好確認光澤處理的狀態。塗料本身的性質與一般的硝基塗料相同。

3 BEGINNING WHITE 純白色
2 UNDER BLACK 鋼琴黑色
●各616日圓（15ml）、
　各1100日圓（50ml）

0192 陰影底層塗料
20 陰影底層塗料 MULTI
●880日圓（底層塗料、50ml）、
　990日圓（MULTI、50ml）

6 BORNPAINT
專用稀釋液 標準型
●1320日圓、500ml

act. 2 製作電鍍風格的銀色！

在光澤的底色上重疊噴塗電鍍色。這裡的重點是噴筆的塗裝方法。

7 電鍍鏡面塗料
●1210日圓（15ml）、
　1980日圓（30ml）

1 電鍍鉻塗料
●1650日圓（15ml）、
　2750日圓（30ml）

act. 3 最後是透明保護塗層的作業

透明保護塗層能夠維持電鍍表面到什麼程度？此為勝負的關鍵！這裡介紹的是稍微有點不同的塗裝方法，所以請加以確認。

電鍍透明保護塗料 無色
電鍍透明保護塗料 彩色系列
●990日圓（無色、50ml）、
　各682日圓（彩色系列、30ml）

4 超低腐蝕性透明保護塗料專用稀釋液
●880日圓、60ml

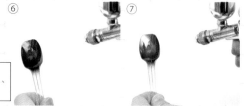

⑩ 在表面塗薄薄的塗層

這裡先乾燥一次！

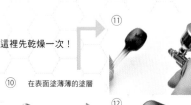

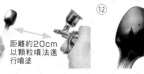

距離約20cm
以顆粒噴法進行噴塗

什麼是BORN PAINT COLOR 彩色塗料系列

這是TOAMIL公司從2021年開始推展的最新模型塗料系列。其中具有能夠重現電鍍風格的塗料系列。這個系列的顏色閃耀、光澤明顯，可以很好地呈現出像是經過電鍍處理般的最後修飾效果。這次就來重點介紹一下幾款能夠重現「彩色電鍍」的塗料及其塗裝方法。

How to use

①／首先要整理零件的顏色。和一般的金屬色一樣，想要明亮鮮豔的感覺時，選擇白色；想要較深、較濃色調的時候，選擇黑色。

②／這是在塗上電鍍風格塗料之前，用來使表面平滑的底層塗料。觀察底層塗料的表面，如果覺得有一些凹凸不平的話就噴塗上去吧！顏色是稍微帶點霧面的透明色，而「陰影底層塗料MULTI」比「陰影底層塗料」的乾燥時間長，但表面相對的可以更容易變得平滑。

③④／塗裝時要均勻噴塗，使噴出的塗料包裹住整個零件，這樣可以呈現出光澤感。如果覺得噴塗出來的塗料有點顆粒感的話，請使用稀釋液稀釋吧！

⑤／顏色有兩種不同顏色（色調請參照P.105）。無論哪一種顏色都是最適合噴筆塗裝的濃度，可以不需要經過稀釋，直接使用於噴筆塗裝。

⑥／建議將氣壓和塗料的噴出量調整得低一些，方便仔細地塗裝。一邊觀察表面的反光狀況，一邊進行塗裝。

⑦／仔細塗裝的話，雖然會花一點時間，但是可以製作出漂亮的鏡面。即使乾燥一天左右，塗面的質感也不會有很大的變化，所以在塗裝時就要確認是否已經呈現鏡面的狀態。

⑧⑨／顏色有透明色、紅色、黃色、藍色、白色與黑色等六種顏色（色調請參照P.105）。稀釋時要使用專用的稀釋液（以相對於塗料1，稀釋液0～0.5左右來進行調整）。

⑩／距離對象物20cm左右，以稍微噴出一點塗料噴霧的方式進行噴塗。當零件整體呈現出淡淡顏色的階段，就暫時先中斷作業，等待塗面乾燥。如果一口氣噴塗太多的話，底下的電鍍塗面就會因為溶劑的影響而變得粗糙，所以要先用少量的塗料，將電鍍表面噴塗上薄薄的一層塗層。另外，如果在這個階段，看到塗面出現霧面的話，也不要慌張，先等待乾燥吧！只要後續再噴塗上透明保護塗層，光輝就會復活。

⑪⑫／等待1小時左右的乾燥時間，然後再確實地重疊噴塗就可以了。在保持電鍍塗面的反光狀態下，進行了透明保護塗層的噴塗工作，成功完成電鍍風格的彩色塗裝（在這裡也要保持1小時左右的乾燥時間）。

確認各種電鍍風格的顏色

這裡要確認每種顏色的色調。電鍍鏡面塗料是所謂的基本的電鍍銀的色調，而電鍍鉻塗料則給人一種稍微明亮，帶點藍色調的金屬色的印象。透明色樣本的底色使用的是電鍍鏡面塗料。

 電鍍鏡面塗料
 電鍍鉻塗料
 紅色 電鍍透明保護塗料
 黃色 電鍍透明保護塗料
 藍色 電鍍透明保護塗料
 白色 電鍍透明保護塗料
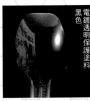 黑色 電鍍透明保護塗料

確認底色對透明色調的變化

在不同底色的狀態下，比較黃色的最後修飾效果。果然比起UNDER BLACK鋼琴黑色，BEGINNING WHITE純白色更明亮；而電鍍鉻塗料則比電鍍鏡面塗料更明亮。關於質感的部分，電鍍鏡面塗料的反光所形成的高光更強烈一些，電鍍鉻塗料則給人一種顏色清楚可見的平光印象。

UNDER BLACK 鋼琴黑色→電鍍鏡面塗料
BEGINNING WHITE 純白色→電鍍鏡面塗料
UNDER BLACK 鋼琴黑色→電鍍鉻塗料
BEGINNING WHITE 純白色→電鍍鉻塗料

值得一提的嚴選道具！

30 電鍍透明保護塗料 白色
29 電鍍透明保護塗料 黑色
●各660日圓，30ml

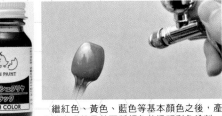

繼紅色、黃色、藍色等基本顏色之後，產品陣容中的另外兩種顏色的透明彩色塗料。如直接使用，會給人一種只有讓原來的電鍍風格銀色變得更亮或更暗的印象（參照本頁上部的照片），但其實這兩種塗料的真正價值，是要與其他透明色一起調色後才能發揮出來，可以進一步擴大彩色電鍍修飾完成後的表現幅度。照片是將藍色與白色調色後，作為透明保護塗料噴塗後的作品範例。

26 電鍍透明保護塗料專用強化劑
●495日圓，10m

顧名思義，這是一款能強化各種顏色的電鍍透明保護塗料塗膜的道具。雖然乾燥時間會因此需要兩天以上的時間，但是乾燥後的塗膜非常堅固，也可以對透明保護層進行研磨作業。

想用閃閃發亮的電鍍風格塗裝汽車模型！

掌握了電鍍風格的塗裝方法後，試著實際塗裝套件看看吧！一說到像電鍍一樣閃閃發亮的塗裝效果時，首先想嘗試的就是汽車模型了。這裡要在青島文化教材社「THE SNAPKIT NISSAN R34 SKYLINE GT-R」（1650日圓）的車體試著進行電鍍風格的最後修飾。

How to use

①／首先要做好底層處理。使用UNDER BLACK鋼琴黑色→陰影底層塗料MULTI的順序來預先製作出光澤表面。

②③／然後使用電鍍鏡面塗料進行電鍍風格塗裝。一邊轉動車身，一邊一點點地塗布，直到整體呈現出像鏡子般的反光為止。

④／經過一天的乾燥後，使用電鍍透明保護塗料的藍色進行塗裝。從遠處對整體噴上薄薄的塗料，稍微呈現出有些藍色調即可。當整體塗上薄薄的藍色之後，先乾燥一次。

⑤⑥／乾燥一個小時後，接下來要好好地塗上透明保護層。依照形狀內凹的部分→寬廣的面塊，這樣的順序進行整體的塗裝。

⑦／完成藍色電鍍處理後的SKYLINE。鏡面的車身閃閃發亮，十分耀眼。輪圈也用電鍍鉻塗料修飾成相當豪華的效果。

① ② ③
④ ⑤ ⑥

總結

本章解說了可以重現彩色電鍍外觀效果的「BORN PAINT COLOR彩色塗料系列」及其塗裝方法。因為塗裝的方法多少有點獨特，所以想要運用得宜的話，需要一定程度的練習，但是實際完成後的成就感，以及電鍍風格呈現出來的作品魄力是貨真價實的。請各位試著在塗裝方式的選項中追加「彩色電鍍」這個新的選擇吧！

⑦

隨著觀看的角度產生顏色變化！
閃耀著光輝的魔法塗料
Vallejo The Shifters

- 水性塗料
- 偏光色
- 噴筆塗裝

vallejo的"偏光色"系列塗料，是成功以水性塗料的成分實現隨著觀看角度與光線照射方式而產生顏色變化，看起來就像魔法一樣的色彩。讓我們來看看這種既不需要調色，也不重疊塗色，就能表現出多種不同色彩光輝的塗料實力如何吧！

確認以噴筆塗裝的效果！

① ② ③ 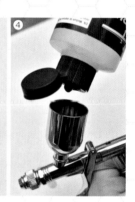 ④

How to use

①／vallejo偏光色塗料不需要經過稀釋，直接倒入手持件中使用即可。不過因為塗料中含有很多顆粒，所以使用前要先充分搖晃瓶子，好好攪拌一下。

②／噴塗在光澤的黑色底色上。雖然依顏色不同而有所差異，但這個系列的遮蓋力很強，所以只噴塗一次也可以，但是建議分幾次反覆噴塗的話，可以塗得更漂亮。

③／明明只噴塗了一種塗料，但是隨著角度的不同，可以看出塗料會顯色成兩種顏色。然後再等待充分乾燥。

④／使用過後的手持件上會殘留塗料的顆粒，作業結束後，在塗料未凝固之前，請充分清洗乾淨。因為塗料是水性的，所以使用清水或噴筆清潔劑進行清潔都可以。

確認各種偏光色塗料套組的內容！

Magic Dust魔法星塵

Space Dust太空星塵

Galaxy Dust銀河星塵

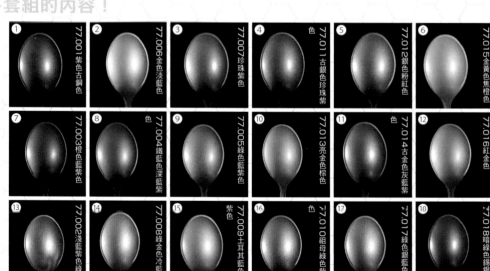

① 77.001 紫色古銅色
② 77.006 金色淡藍色
③ 77.007 珍珠紫色
④ 77.011 古銀色珍珠紫 色
⑤ 77.012 銀色粉紅色
⑥ 77.015 金黃色焦橙色
⑦ 77.003 橙色藍紫色
⑧ 77.004 鐵藍色深藍紫 色
⑨ 77.005 綠色藍紫色
⑩ 77.013 亮金色棕色
⑪ 77.014 古金色灰藍紫 色
⑫ 77.016 紅金色
⑬ 77.002 淺藍紫色綠色
⑭ 77.008 綠金色冷藍色
⑮ 77.009 土耳其藍色藍 紫色
⑯ 77.010 祖母綠色紫紅 色
⑰ 77.017 綠色銀藍色
⑱ 77.018 暗綠色錫銀色

vallejo 偏光色塗料套組 Magic Dust魔法星塵
vallejo 偏光色塗料套組 Space Dust太空星塵
vallejo 偏光色塗料套組 Galaxy Dust銀河星塵
●發售商／vallejo、販售商／VOLKS
●各2728日圓（17ml×6瓶裝）

Impression

　　套組的內容如下：Magic Dust魔法星塵①～⑥、Space Dust太空星塵⑦～⑫、Galaxy Dust銀河星塵⑬～⑱。各種顏色都是在光澤黑色的底色上進行塗裝測試。基本的顏色外觀與塗料名稱給人的印象相同，塗料名稱後面的顏色則是偏光效果的顏色。⑦橙色藍紫色、⑧鐵藍色深藍紫色和⑭綠金色冷藍色是偏光色與基本色相似的同系列顏色，如果是想要表現出有深度的顏色時，應該也能運用這類的顏色吧！從瓶子的外觀看來，如果裡面的塗料液體是乳白色的話，大多會有這樣的色彩傾向。

　　⑪古金色灰藍紫色、⑱暗綠色錫銀色，這類外觀顏色越明確的塗料，遮蓋力越高，可以呈現出有深度、光亮的顏色。整體傾向是外觀顏色越淺的塗料，越有閃閃發亮的塗裝效果；外觀顏色越深的話，則會呈現有深度的塗裝效果。

驗證各種情況下偏光色塗料呈現出來的外觀

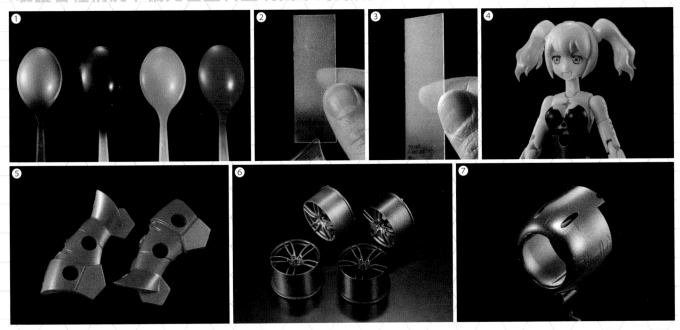

Impression

①／首先使用土耳其藍色藍紫色來確認因底層色不同而導致的外觀變化。從左到右依序為黑色底色（塗得很厚）、黑色底色（塗得很薄）、白色底色、藍色底色等四種。黑色底色的情況下，偏光塗料都會呈現出兩種偏光色，但是在黑色底色上厚塗的組合，會呈現出類似可以在標籤上看到的金屬色。白色底色和藍色底色的情況下，即使在上層塗上偏光塗料，底色也不會發生太大的變化，會呈現出類似珍珠塗膜一樣的狀態，顯現出兩種偏光色。

②③／在透明的塑膠板上塗上了淡淡的顏色。這是一種既能呈現出兩種偏光色，又能讓顏色穿透到另一側的塗裝手法。噴上塗料的一瞬間，塑膠板會變成乳白色，但是乾燥之後又會變回半透明，呈現出很明顯的偏光效果。

④／在VOLKS的「PRIMULA VICTORIA」的頭髮上噴塗與零件同型色的金黃色焦橙色，可以讓頭髮呈現出帶有光澤的氛圍。在髮梢與陰影的部分多噴塗一

些，這樣就能在一邊呈現出漸層效果的同時，一邊完成偏光色的塗裝。

⑤／接下來要在紅色零件上使用色調不同的鐵藍色深藍紫色進行塗裝測試。底色的紅色很強勢，偏光塗料的顯色不明顯，但反光的確是呈現兩種顏色。

⑥／面塊較複雜的形狀，特別是汽車模型的輪圈這種有很多輻條角度等不同面塊的零件，最能感受到塗料的性能差異。這裡試著噴塗了四種具代表性的顏色（土耳其藍色藍紫色、橙色藍紫色、金黃色焦橙色、綠色銀藍色）來做實驗。

⑦／試著將這四種顏色都重疊塗色噴在同一個零件上。像這樣反覆重塗的話，會同時出現主色的性質，以及主色和偏光色相結合後的顏色，結果形成了非常複雜的偏光效果。如果再繼續重塗疊色的話，最後會不會呈現出像是星雲照片一樣，有著奇妙美麗感覺的發光方式呢…？只要像這樣去開拓組合的可能性，也許會增加更多的表現方式也說不定。

研磨表面，強化反光效果！

How to use

①／汽車模型的車身曲面多，因此面塊的反光狀態變化多端，與偏光塗料的搭配性極佳。在光澤黑色底色上使用寒冷色調的土耳其藍色藍紫色來進行塗裝。剛噴塗完的狀態，表面會有顆粒感，所以從這裡開始要進行研磨處理，試著呈現出光澤效果。

②／這次改用不需要研磨拋光也能夠呈現出光澤感的簡易方法。首先要以光澤透明保護塗料在表面添加一層透明保護塗層。之所以預先塗上這層透明保護塗層，是為了在後續的研磨作業中不至於磨掉底層塗料的保險。雖然這次不進行拋光，但是如果用1000號以上的打磨工具拋光透明保護塗層的話，就可以得到鏡面修飾的效果。

③／透明保護塗層乾燥後，按照研磨劑的細目、極細目的順序研磨整個車身。研磨至表面的光澤狀態都滿意後，用水輕輕清洗即可

④⑤／完成一件同時兼具偏光色與閃閃發亮光澤感的車身了。偏光效果在車身的曲面上看起來非常漂亮，閃閃發亮的光澤感更加提升整體的美觀程度。如果是曲面較多的套件的話，相信像這樣的最後修飾效果還會更好。

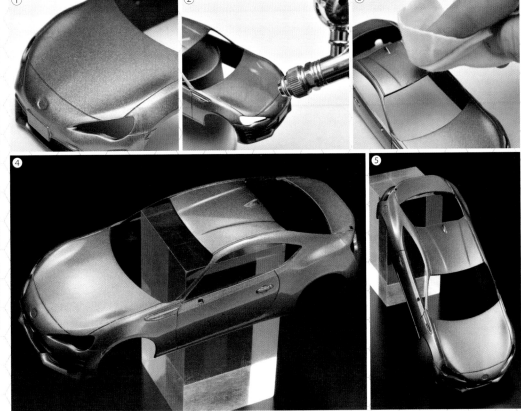

總結

vallejo的偏光色塗料的自我主張相當強烈，不管是運用在套件整體的塗裝也好，或是單點突顯的強調色也好，只要運用得當的話，對於完成作品的美觀程度會有很大的提升效果。藉由妥善活用塗料的透明感，或是將底層的底色與上層偏光色塗料的創意搭配組合，還可以完成更多種不同色彩的演出。另外，產品出廠時已經調整成適合噴筆噴塗使用的濃度，不需要考慮塗料的濃度調整等困難的事情，一樣能夠很好地進行偏光色塗料的塗裝作業。

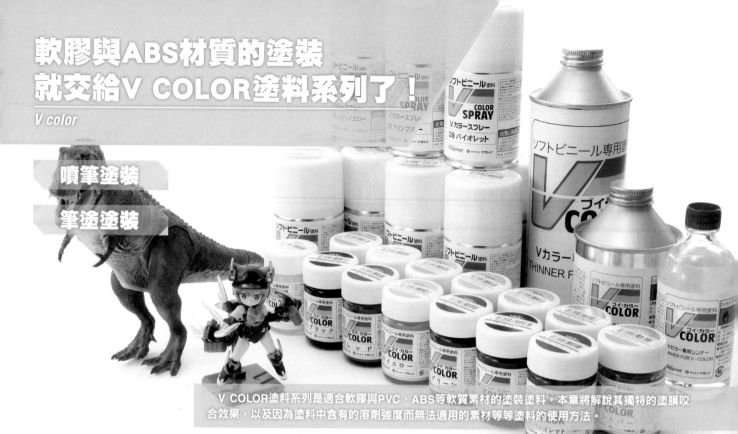

軟膠與ABS材質的塗裝
就交給V COLOR塗料系列了！

V color

噴筆塗裝

筆塗塗裝

V COLOR塗料系列是適合軟膠與PVC、ABS等軟質素材的塗裝塗料。本章將解說其獨特的塗膜咬合效果，以及因為塗料中含有的溶劑強度而無法適用的素材等等塗料的使用方法。

什麼是「V COLOR」塗料系列產品？

　　即使是模型用（塑膠材質用）塗料無法塗裝的素材，「V COLOR」塗料系列產品仍然能夠很好地塗裝。以前發售的GK套件有很多是以軟膠材質製成的套件，當年這個「V COLOR」塗料系列產品被公認為是這些套件的標準塗料，得到玩家們的長期愛用。然後在2021年，瓶裝產品追加了12種顏色，噴罐產品追加了10種顏色，整個產品陣容進行了更新。

V COLOR瓶裝塗料
V COLOR噴罐塗料
●發售商／NAGASHIMA、
　販售商／Happinet Hobby Marketing
●各495日圓（瓶裝、23ml）、
　各935日圓（噴罐、100ml）

V COLOR專用稀釋液
●發售商／NAGASHIMA、
　販售商／Happinet Hobby Marketing
●495日圓（100cc）、
　880日圓（200cc）、
　1430日圓（400cc）

▲配合產品陣容更新的時機，推出系列產品中初次納入的緩乾劑產品，在塗裝時可以延緩塗料的乾燥時間，讓塗面更容易變得平滑。

確認「V COLOR」塗料系列的基本性能！

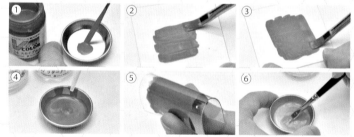

■Impression

噴筆、噴罐塗裝法

⑦／要以噴筆塗裝時，如直接使用瓶內塗料會太濃稠，所以需要稀釋。若塗料與溶劑的比例1：1的話好像還是有點太濃，因此改為溶劑較多的1：1.2左右的比例正好。光澤塗料的話，再加上幾滴緩乾劑的話也不錯。

⑧／稀釋完成後，只需要以塑膠套件用的塗料相同的方式進行噴塗即可。這次是使用0.5mm噴嘴的噴筆，以壓力0.1 MPa進行塗裝。如果覺得塗面的顆粒過於顯眼的話，可以將塗料重新稀釋過後再進行噴塗。這種塗布方式乾燥得也很快，大約五分鐘左右就能用手碰觸塗面了。

⑨／噴罐是最輕鬆的塗布方式，直接噴塗就能製作出結實的塗膜。從距離零件15cm～20cm左右的距離，分成數次輕輕按下按鈕，噴塗時不要讓塗料噴出過多。由於作業時的塗料噴出量多，飛沫也會攝飄，所以必須在塗裝作業箱中進行作業，一方面防止飛散，也必須換氣通風。

■Impression

筆塗塗裝法

①／瓶裝產品中的塗料相當黏稠。而且一部分的塗料會沉澱在底部，所以使用前要用攪拌棒充分混合。如果是以筆塗的話，塗料從瓶中取出時濃度就可以直接使用了。

②③／用筆刷沾取塗料後，試塗在PVC樹脂板上，可以觀察到遮蓋力適中，薄薄地塗開後，表面很快就乾燥。等待五分鐘即可再重塗一層。如果在塗布的時候覺得筆刷痕跡過於明顯的話，可以加入一點點溶劑稍微稀釋一下。

④／緩乾劑是能夠延緩塗料乾燥時間，讓塗料可確實塗抹塗平，使表面更平滑的溶液，只需添加幾滴就能得到效果。請與溶劑一起搭配調節濃度吧！特別是V COLOR乾燥得很快，所以在筆塗作業中加入這個添加劑會很方便。

⑤／要充分乾燥的話，大概需要一個小時左右的時間。塗料表面乾燥雖然很快，但是塗得較厚的話，也會有裡面還沒有完全凝固的情況，所以不要太急性子，好好等待完全乾燥吧！完全乾燥後，筆刷痕跡也會變得比較不顯眼。乾燥後的塗膜柔軟性高，即便是其他塗料有可能出現剝落的彎弧形狀，也可以很好的應對。各位可以試著將塗裝過的PVC樹脂板折彎看看，可以發現塗面完全沒有受損。

⑥／使用過的筆刷，請使用V COLOR專用的稀釋劑清洗吧！這是相當強的溶劑，所以作業時不要忘記換氣通風。

務必確認！「V COLOR」塗料的性質與注意事項

　　V COLOR乾燥後會像照片①一樣形成類似塑料素材般的塗膜。而這塗膜會與表面被溶劑溶解的零件相結合，並藉此生成可以伸縮的強韌塗膜。反過來說，如果零件是無法被溶劑溶解的素材，塗料就會像照片②那樣在乾燥後剝落。另外，塑膠套件的塑料素材如果塗上溶劑的話，很容易會整個溶解，所以也不適合V COLOR（照片③）。除了塑膠外，還有幾種不適合的素材，請事先調查塗布對象的材質吧！

可以使用的素材：軟膠、PVC、ABS、PC、FRP等等。

不能使用的素材：PS（使用於塑膠套件的主要素材）、PE（使用於POLY-CAP等的軟質素材）、PP、橡膠等。

▊實踐①塗裝軟膠製品

▊How to use

①／使用海洋堂的「SOFUBI軟膠TOY BOX 暴龍（煙燻綠色）」（3630日圓）來進行試塗。這是一件肢體可動、看著讓人開心，拿在手裡也讓人開心的軟膠產品。接下來要使用 V COLOR來試著重新改色。

②／首先以噴罐噴塗灰色的底色。使用的是消光中間色的灰色，所以最適合作為底層塗裝使用。口部和眼睛不打算重新上色，而是要保持原來的顏色，所以進行了遮蓋保護。

③／以色彩較暗的怪獸藍色噴塗在陰影部分。請仔細噴塗，確保形狀凹凸複雜的部位與皺紋的深處都有噴塗到。

④／等待十分鐘左右，然後噴塗紫色。只要塗膜乾燥之後，即使用手觸摸也沒有問題，所以不須要勉強使用夾子等支撐物，直接抓手腳的部分進行塗裝也沒關係。

⑤／依照紫色→藍色→天藍色的順序噴出漸層色效果。每塗完一種顏色之後，在準備下一種塗料的時候，表面就會乾燥，所以不用停下作業來等待，可以不間斷地進行塗裝。

⑥／在腹部噴上象牙色，最後再用藍色畫出花紋就完成了。只是將市面上販售的成品重新上色，就能完全改變了作品給人帶來的印象。因為V COLOR的塗膜很強韌，所以從這個狀態想要再使用模型用（塑膠用）的塗料來入墨線或是清洗處理也沒問題。

▊實踐②塗裝PVC、ABS套件

▊How to use

①／接下來要試著塗裝PVC、ABS素材的套件。使用的是MEGAHOUSE的「DESKTOP ARMY Sylphy II系列」（2035日圓）。套件的素體部分是PVC材質，裝備部分則是ABS材質。

②③／將白色與亮紅色調色後，製作出鮮豔的粉紅色。如果調色的顏色乾燥後，很難重新製作成同樣的顏色，所以要多添加一些緩乾劑。在使用V COLOR的塗裝作業中，無論是否有調色，緩乾劑都能使整個作業過程變得舒適。

④⑤／塗裝套件的白色部分。塗完一次之後，再重塗一次，將漏塗的部分以及沒有完全遮蓋住底色的部分確實塗裝上去。

⑥／銀色、金色這兩種金屬色是遮蓋力高、容易操作的顏色。因為乾得很快，所以只在最後想要重點突顯的部分使用。由於塗料有顆粒感的關係，所以多放點塗料，然後再整個推開塗滿面塊，這樣可以讓塗面更容易變得平滑。

⑦／最後噴上消光透明的噴罐，調整光澤感。塗膜本來就已經很強韌，再加上消光的透明保護層之後，即使有一些傷痕也變得不怎麼顯眼。

⑧／噴塗作業完成後，充分乾燥二～三個小時即可完成。這裡是試著重新上色頭髮、身體的白色部分、以及加上重點突顯用的金屬色。可動角色人物模型有很多都是使用PVC和ABS素材製成，對於那樣的產品，V COLOR可以說是再適合不過的塗料。

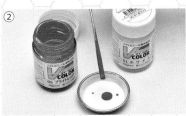
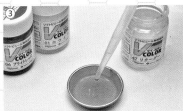

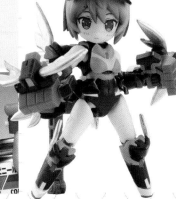

也可活用於塑膠套件中附帶的不同素材零件！

近年來的塑膠套件為了達到特殊的表現，有時會使用PVC製的零件這類塑膠以外的素材。除了這些零件之外，用來提升細節的ABS材質另售零件如果也能塗裝成鮮豔的顏色，那麼就可以擴大製作的表現範圍。

①／照片是KODOBUKIYA「Megami Device」的手部零件。女性角色塑膠模型的手部零件有很多都是PVC材質。這是要拿著武器等道具，容易摩擦的部分，也是必須考慮底層塗料要如何處理的零件。但是如果使用V COLOR的話，只要一次塗裝就能變成自己喜歡的顏色，而且還可以製作出耐摩擦的塗膜。

②／機器人身上的電纜部位的電子零件電纜線（照片為耳機的電纜）也可以進行塗裝。以螢光色塗裝後的電纜，很適合當作類似能量管線般的細節提升零件使用。

▊總結

V COLOR可以使用的素材很多，特別是對於近年來在塑膠套組中經常使用的PVC零件的塗裝作業來說，是很方便的道具。除了可以拿來為PVC成品重新上色之外，對軟膠材質的套件也是主要的塗料。如果有事先準備好這個塗料的話，一旦遇上非塑膠類的素材時，說不定就會成為派得上用場的塗料。

© KAIYODO © MEGAHOUSE © KOTOBUKIYA ©Masaki Apsy ©Toriwo Toriyama

讓模型製作更便利的"如果有就好了"道具就在這裡！
放在桌上使用的「方便道具」

與組裝所必需的工具，以及塗裝所必需的塗料不同，雖然不是完成模型一定得有的道具，但市面上也有很多能夠提升作業的舒適度，以及作業的集中力等相關的物品。接下來就讓我們來看看有哪些一直陪在身邊協助我們的有用產品吧！

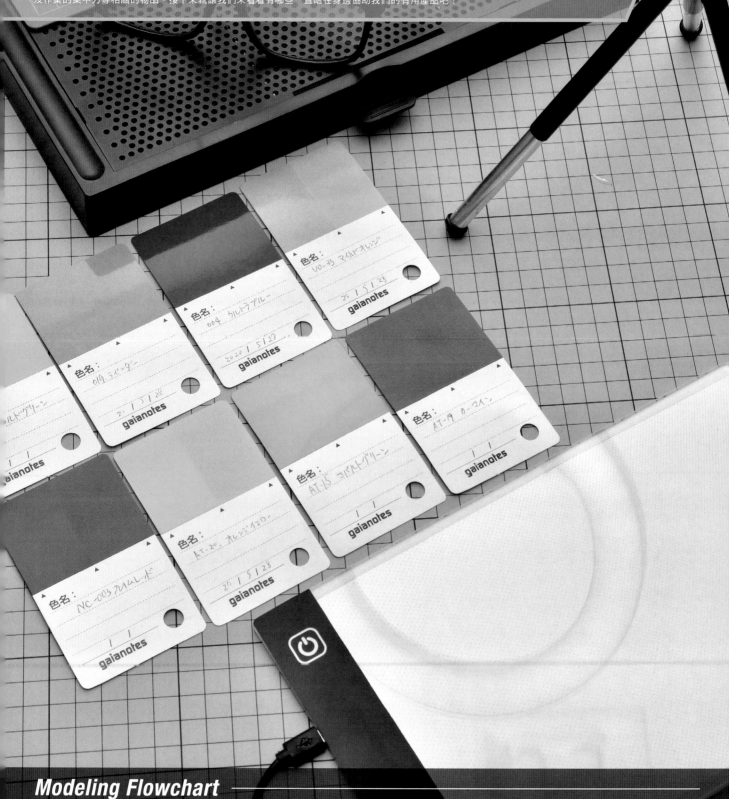

Modeling Flowchart

etc

用適合桌面尺寸的LED燈照明
享受製作模型的樂趣！

Sgot! LED Ring Light / Lighting Base

桌上道具

完成品攝影

這裡要介紹兩種適合模型的LED燈，既可作為模型製作時照亮手邊的光源，也可以在完成品攝影時作為攝影用的照明！

「凄！」系列 模型用LED環型燈S
「凄！」系列 模型用LED環型燈M
「凄！」系列 模型用LED環型燈L
●發售商／童友社
●1738日圓（S）、2178日圓（M）、2728日圓（L）●990日圓

「凄！」系列 模型用平面燈A5
「凄！」系列 模型用平面燈A4
●發售商／童友社
●2178日圓（A5）、3278日圓（A4）

讓它成為專屬於你的模型製作光源吧！

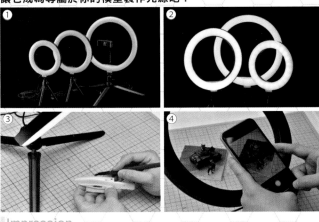

▌Impression

①／LED環型燈有區分環型部分直徑為154mm（S）、202mm（M）、260mm（L）的三種不同尺寸。S、M附帶三腳架，L附帶三腳架、雲台、以及智慧型手機支架（電源為USB型的A端子）。

②／藉由控制器的操作，可以將光源變更為白色、燈泡色、日光色等三種模式，每種顏色還可以區分十個階段的亮度來進行調整。

③／用三腳架放在桌上，可以作為照亮手邊的照明用途。亮度如果調整至MAX的話會有點刺眼，使用時請調整成適合自己的亮度吧！

④／拍攝時是由環型燈的內側進行取景，可以在整個作品都均勻獲得照明的狀態下進行拍攝。除了完成品之外，作業途中想用智慧型手機稍微拍攝留下紀錄的時候也很方便。

厚度僅有4mm！ 薄型LED平面燈

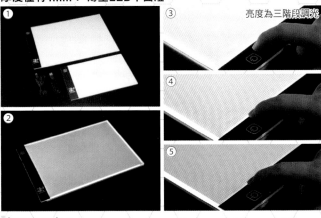

亮度為三階段調光

▌Impression

①②／形狀外觀看起來就是一塊板子，尺寸有A5、A4兩種。厚度僅有4mm，由側面的micro USB端子插入電纜供電。

③～⑤／觸碰印有電源標記的部分，即可開啟電源。電源側兩端的LED會發光，並藉由透明的擴散板使整個板面發光。透過觸碰的次數，可以三個階段調整亮度。

布置照明光源，享受完成品攝影樂趣！

▌How to use

①②／將汽車模型放在平面燈上進行攝影。再搭配從上方照射下來的大量環型光源(白色)，整個模型看起來就像是聚光燈下的實車一樣。重點在於平面燈從下方照射出來的光線在車身上形成反光，讓作品呈現出了各式各樣不同的表情。

③④／接下來要用環型燈（燈泡色）來拍攝AFV套件。只照亮其中一側，完成了氣氛十足的照片。

⑤⑥／最後是以平面燈為背景進行的拍攝。因為平面燈的外觀看起來像是穿孔板一樣，所以試著將其作為背景來運用。從後面發光，呈現如同賽博風格般的作品風格。

▌總結

使用適合放在桌面上的尺寸的光源，能夠更鮮明地照亮進行細微作業時的手邊區域。不僅是用手機拍照，即使是用來拍攝影片也很適合。在模型攝影中，照明是非常重要的環節！因為這兩種燈源的光量相當充足，所以是在模型的拍攝中也十分活躍的萬能道具。

嚴選四種方便的道具！

方便的道具

介紹雖然不是必需品，但是如果手邊有的話能讓人感到高興，可以使作業過程變得更舒適的各種道具！

PMKJ002 WORK STATION PRO 模型工作台
●發售商／PLAMO向上委員會
●7590日圓

▲搭載了可充電的電池與USB端子。

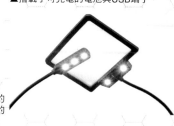

▶附帶以USB連接供電的LED照明燈以及內建LED的放大鏡。

成功確保了任何地點都能作業的空間！！

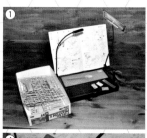
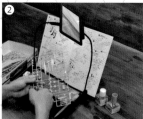
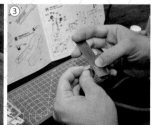

本體尺寸為A4左右，全面鋪設了洞洞板，還附帶切割墊。左右的凹陷形狀是工具的放置場所，也有剪鉗專用的支架。

Impression

①／只要有塑膠模型的包裝盒大小的面積，在任何地方都可以製作模型。

②③／作業台的表面為洞洞板。這樣的構造能夠讓作業中用剪鉗剪下來的湯口碎屑，以及打磨處理時掉下來的切削碎屑等異物，直接從洞洞板的孔洞掉落至底下的托盤。藉此可以使作業台面一直保持乾淨、方便作業的狀態。另外還有可以將組裝說明書立在眼前的書架設計，能夠一邊看著說明書，一邊進行作業這點也是很方便的產品特色。

④／精細作業可以使用附帶的內建LED放大鏡。因為是燈柱柔軟可折彎，可以將照明調整到容易使用的位置。

⑤⑥／本體下部的托盤採取抽屜設計，可以將湯口和切削碎屑集中起來丟棄。除此之外，在沒有使用的時候，還可以作為工具盒使用。

經常保持濕潤的調色盤能夠讓筆塗作業更加舒適

濕式調色盤 入門套組
●發售商／RED GRASS GAMES、販售商／VOLKS
●3410日圓

※現在只剩店面庫存尚在流通。

這個濕式調色盤入門套組的內容包括：調色盤本體、鬆緊腰帶、海綿墊片1張、紙墊片15張。另外產品陣容還有單獨銷售的「更換用吸水海綿墊片」（990日圓）、「更換用紙墊片（50張裝）」（1540日圓）。

Impression

①②／在容器上鋪上海綿墊片，倒入清水。然後將紙墊片疊放在上面，讓水浸濕整個紙張後就準備好了。

③／之後只要將水性塗料置於調色盤上即可開始作業。塗料會處於保濕的狀態，防止塗料在塗裝過程中變得乾燥。塗料即使在調色盤上薄薄地攤開也不容易變得乾燥，所以可以將顏色混合在一起後，從形成漸層色的部分開始取用喜歡的顏色。

④／塗料的顏色不會滲透紙墊片，浸入下面的海綿中，所以只要更換紙墊片後，馬上就可以進行到下一個塗裝作業。

⑤⑥／蓋上容器，套上鬆緊腰帶，可以將調色盤上的狀態直接保持至下一次塗裝。蓋子那側附有橡膠迫緊膠條，一方面可以很好地保濕，同時也能防止液體外漏。儘管如此，還是要注意不要讓調色盤的傾斜角度過大。

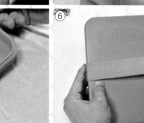

※2021年11月，在市場上登場了省略掉本體的磁鐵，同時將附屬的海綿墊片增加到2張的「濕式調色盤 入門套組Ver.2」（4290日圓）。

用卡片來收集塗裝色吧！

G-21 個人專用試色記錄卡
●發售商／gaianotes ●990日圓（50張）

50張為一冊的試色記錄卡是紙製的名片大小（91mm × 55mm）。上面的左半部分是黑色，右半部分是白色，下面則有筆記欄。右下方有個洞，套上附屬的金屬環就可以集結成冊。

Impression

①／塗裝時，請將筆記欄遮蓋保護。即使只是用紙覆蓋也可以。

②／塗料會在表面形成塗層，完成後的狀態和噴塗在塑料素材上一樣。筆記欄中不僅可以記錄顏色的資訊，還可以記錄不同底色的遮蓋力差異，充分顯色為止需要的塗裝次數、以及其他特別記載事項等等。

③／因為是名片大小，所以也可以保管在名片夾裡。可以一次比較很多顏色，要更改排序也很容易，所以非常方便用來比較顏色。

①

②

③

同色系的比較
▲將同色系的顏色一起歸檔的話，鮮豔度、明亮度、遮蓋力等的差異一目了然。

顏色的協調性
▲顏色的組合是否有不協調感？可以在塗裝前確認想使用的顏色之間的搭配性。

確認金屬色的質感
▲事先用含有金屬顆粒的金屬色製作試色記錄卡，可以確認金屬質感是否符合想要的塗裝表現。

確認噴塗表面保護塗層後的效果
▲金屬色會由於光澤感的不同，使得塗裝完成後的色調產生很大的變化，如果能夠事先確認的話會很方便。

更清晰地 "看見" 細節

▲框架有透明灰色、玳瑁色、橄欖綠色、黑色等四種顏色，各色的倍率各有兩種，共計八種選擇。各倍率的焦距如下：1.6倍為20cm～35cm左右，1.8倍為15cm～25cm左右。鏡片上有可以減輕藍光、紫外線的AR鍍膜塗層。

▲附帶專用盒子和拭鏡布，攜帶也很簡單。

眼鏡式放大鏡1.6倍
眼鏡式放大鏡1.8倍
●發售商／Hobby JAPAN
●各6600日圓

▶1／35比例模型套件（照片為原尺寸大）以各倍率進行放大後的狀態。
※照片為示意圖。

▼沒有放大鏡　　▼1.6倍　　▼1.8倍

確認能使作業變得舒適的「眼鏡式放大鏡」的特徵！

▲即使先戴著眼鏡再戴上眼鏡式放大鏡，鼻墊和框架也不會干擾到原本的眼鏡，能夠以"眼鏡on眼鏡"的狀態配戴。鏡片的尺寸也做得較大，框架也不會在不自然地狀態下進入視野。

▲鏡片部分為上掀式，可以用雙手扶住框架兩端向上翻起。這樣就可以在不取下放大鏡的狀態下，選擇打開或關閉放大鏡功能。因為鉸鏈很結實的關係，所以鏡片即使在翻起的狀態下也不會產生晃動。

3篇

既然學到了新知識，
自然想要活用在模型上
最後只有親手做才能真正學會！

試著實際完成作品吧！！

活用介紹過的各種工具&材料，完成一件模型作品

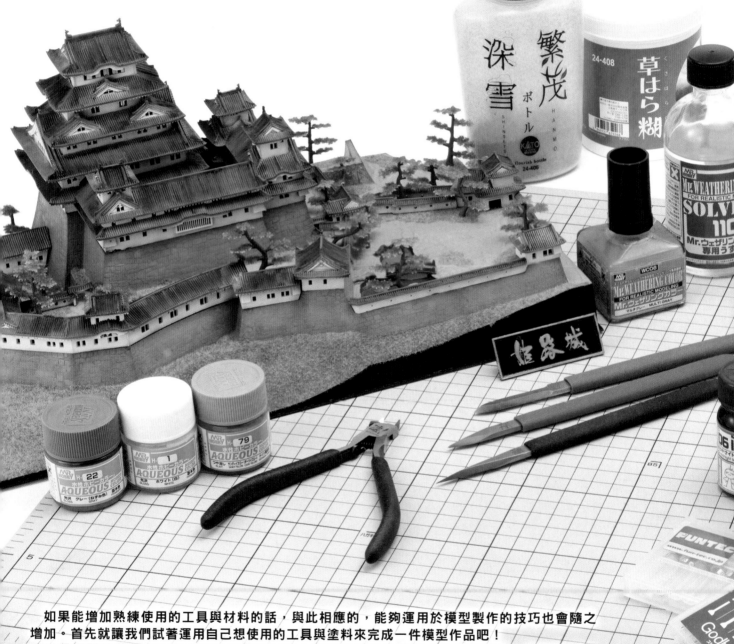

如果能增加熟練使用的工具與材料的話，與此相應的，能夠運用於模型製作的技巧也會隨之增加。首先就讓我們試著運用自己想使用的工具與塗料來完成一件模型作品吧！

從這裡開始將使用本書介紹的工具與材料，實際從零開始完成一件模型作品。我們挑選了「城堡」「機器人」「女孩子」這三種類型來製作範例，不過因為這些製作方法可以應用在各種不同類型的模型上，只要是有想要製作的模型，都可以參考這裡的示範來決定選用怎樣的工具和材料。

範例製作中所使用的工具和材料都記載了相關介紹的頁次，如果有想要進一步了解的道具，請翻回相關頁面進行確認吧！

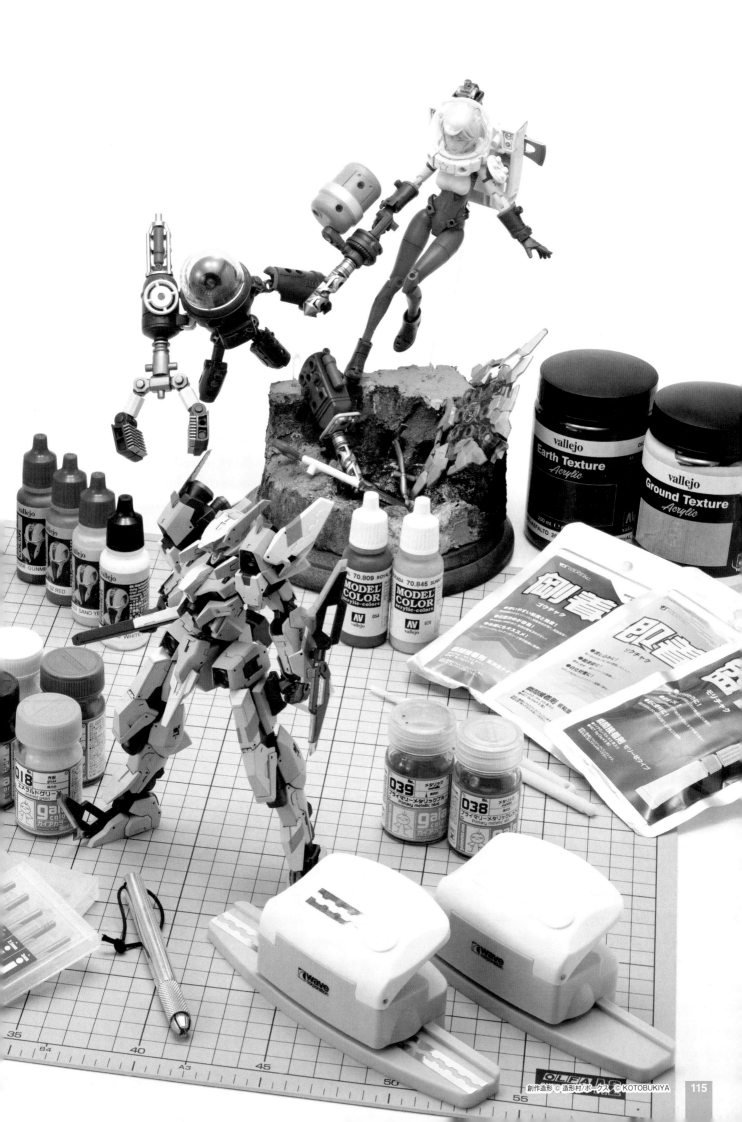

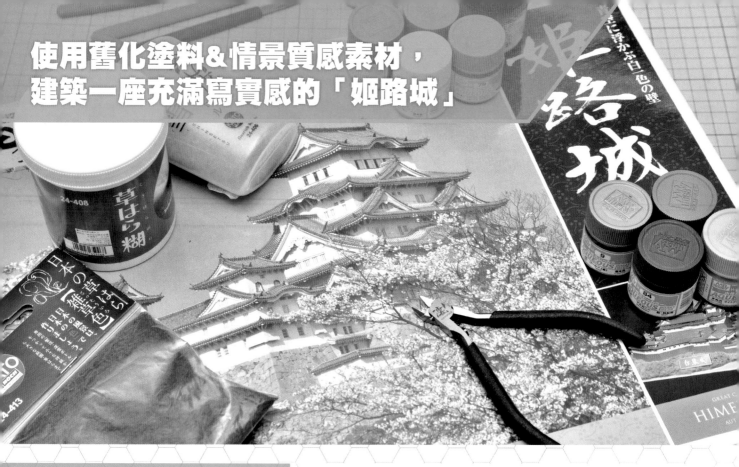

使用舊化塗料&情景質感素材，建築一座充滿寫實感的「姬路城」

城堡模型一般都會給人一種製作時需要技巧，適合進階者的印象。不過市面上有很多套件中附帶了情景用的素材，或是已經完成上彩，不需要接著劑的套件，實際上並不是門檻那麼高的類型。當我們組裝完成了連石牆都真實重現的城廓時，相信可以得到非常高的成就感。

這裡使用了第1篇「組裝」道具章節介紹過的「凄！」系列產品報導（P.12～13）中組裝完成的「姬路城」，以塗裝和栽植表現為主來進行製作範例。雖然是大尺寸的模型套件，但是這次因為想要將建築物的區分塗裝得更細緻一些，所以選擇了可以在噴筆與筆塗作業之間簡單切換的水性塗料來進行塗裝。然後在城堡的地面與植物的部分使用情景素材，試著製作出有許多看點的作品。

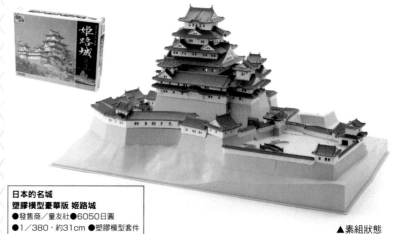

日本的名城
塑膠模型豪華版 姬路城
●發售商／童友社 ●6050日圓
●1／380，約31cm ●塑膠模型套件

▲素組狀態

▌塗裝前的底層處理與遮蓋保護處理

AQUEOUS SURFACER
水性底漆補土黑色
（P.22～23）

①／首先在整個模型套件塗上水性黑色底漆補土。特別是在較大的模型套件上以噴罐噴塗時，容易有大量的噴霧及氣味擴散開來，所以這次選擇了水性的噴罐塗料。

②／城牆的內側和屋頂的裡側是容易漏塗的地方，所以要一邊轉動套件，一邊由上到下從多個不同方向噴塗噴罐塗料。接下來要開始堆疊上明亮的顏色，讓各種顏色充分各自顯色。

Mr.MASKING TAPE
遮蓋保護膠帶
（P.32～33）

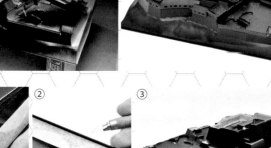

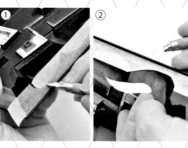

①②／這次決定將底層的黑色直接地活用於底座的側面。用遮蓋膠帶覆蓋側面，膠帶要貼直，使之貼緊，並用鋒利的筆刀裁切掉從底座懸空浮起的部分。從膠帶的一端輕輕地插入刀刃，沿著底座的形狀裁下去。

③／將想要保留下來的黑色底座側面遮蓋起來了。這個保護膠帶會一直貼到做完整件作品為止。另外，塗裝作業是按照天守閣、城牆、地基分別進行，所以在遮蓋保護的時候，要事先將建築物從底座取下來再進行作業。

用水性塗料在各處塗上基本的顏色

水性HOBBY COLOR透明塗料（P.21～23）

城牆、屋頂、地面等塗裝面塊的大部分是以噴筆噴塗，之後再用筆刷塗裝細小的部分。使用的顏色如下。

城牆：白色
屋頂：中性灰色、藍灰色
地面：深黃色、Mr.WEATHERING PASTE擬真舊化膏 泥黃色

①／在地面、石牆部分等處塗上泥黃色。塗裝的時候不要塗得太平均，要有意識地呈現出稍微不均勻，並且區分出充分上色的部分，以及保留一些黑色底色的較暗部分。

②／整體塗上泥黃色後的狀態。石牆部分是以將每一塊石頭都分開塗裝的印象來作業，但不需要過於嚴謹，只要有意識地呈現出陰影即可。

③④／天守閣的牆壁用白色進行塗裝。即使屋瓦沾上白色塗料也不需要在意，繼續進行塗裝。這裡雖然沒有進行遮蓋保護，但是只要牆壁的塗裝完成後，在改用筆刷進行塗裝時，將屋頂好好地區分刷塗成中性灰色就沒有問題了

在舊化處理、地面質感製作、以及栽植中營造出更真實的氛圍

 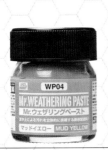

Mr.WEATHERING COLOR
擬真舊化塗料 萬用灰色（P.38）
Mr.WEATHERING PASTE
擬真舊化膏 泥黃色（P.39）

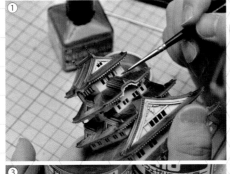

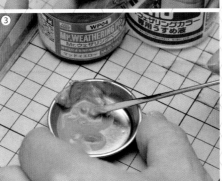

①／在窗框的細節與高低落差的部位以萬用灰色來入墨線。用筆刷從瓶子裡沾取塗料，然後直接流入細節部位裡。

②／石牆在整體上塗上萬用灰色後，使用科技海綿輕輕擦拭，只在石頭和石頭之間與邊緣處留下灰色。如果是用稀釋液擦拭的話，流入溝槽裡的塗料也會被擦拭掉，所以在這裡選擇使用科技海綿來乾擦。

③④／在地面塗上將泥黃色以稀釋液溶解後的塗料。稀釋到可以用筆塗的稀薄程度進行刷塗，可以在活用地面顏色的同時，一邊部分地呈現出塗料的厚度，形成質感紋理。

入門套組・草原
（草原造景的初學者套組）
（P.80）

①②／使用草原造景追加栽植表現。模型套件中附帶有松葉的造景零件，我們在這裡要加上一些修飾。先在葉子的表面塗上草原膏，然後撒上在瓶子裡搖晃過的草粉使其附著。像針一樣站立著的草粉，呈現出就像真的松樹一樣的風情。

③／在地上也同樣長一些草吧！這裡是將兩種草粉（草原、枯草）混合在一起，調整成比較明亮的色系。在石牆的邊緣與沿著道路兩側生長的草堆位置，

還有覺得長了草看起來會比較美觀的地方塗上草原膏，然後撒上草粉。

④／等草原膏上的草粉確實固定黏著之後，將整個底座翻過來咚咚地拍打，去掉多餘的草粉。在草原膏完全乾燥之前，請不要碰觸草粉。如果中途觸摸的話，好不容易站立起來的草粉就會被壓扁塌倒下來。

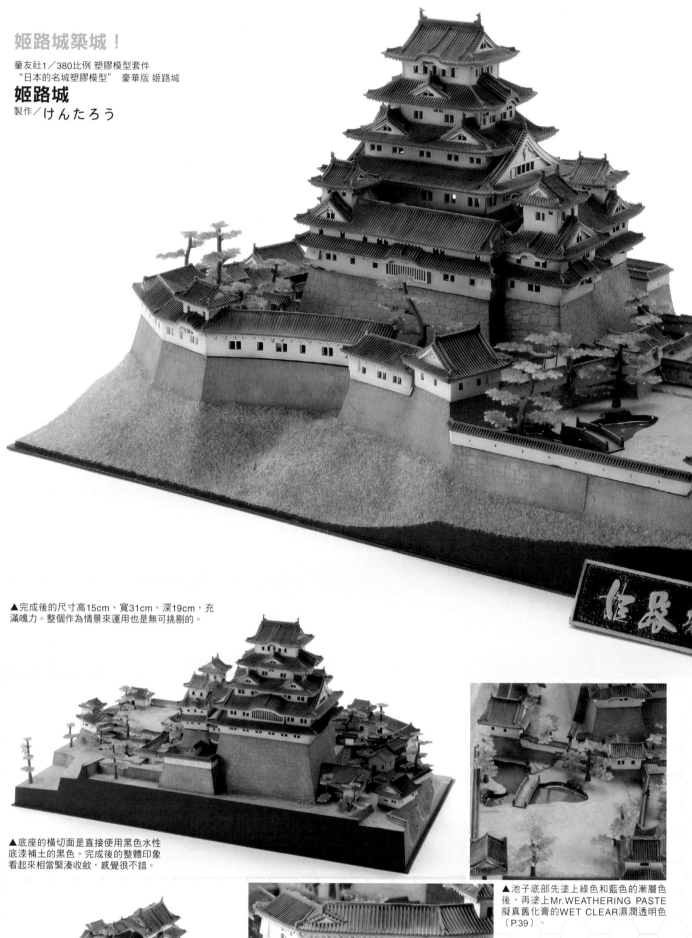

姬路城築城！

童友社1／380比例 塑膠模型套件
"日本的名城塑膠模型" 豪華版 姬路城

姬路城
製作／けんたろう

▲完成後的尺寸高15cm、寬31cm、深19cm，充滿魄力。整個作為情景來運用也是無可挑剔的。

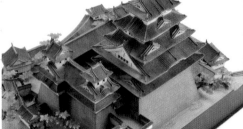

▲底座的橫切面是直接使用黑色水性底漆補土的黑色。完成後的整體印象看起來相當緊湊收斂，感覺很不錯。

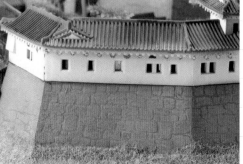

▲池子底部先塗上綠色和藍色的漸層色後，再塗上Mr.WEATHERING PASTE擬真舊化膏的WET CLEAR濕潤透明色（P.39）。

◀石牆的塗裝有刻意保留一些不均勻的色差。只要將Mr.WEATHERING COLOR擬真舊化塗料以入墨線般的要領塗在石頭之間，那麼即使不一個一個地為石頭上色也能完成塗布作業。

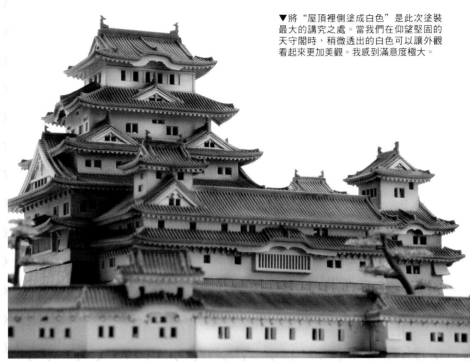

▼將"屋頂裡側塗成白色"是此次塗裝最大的講究之處。當我們在仰望堅固的天守閣時，稍微透出的白色可以讓外觀看起來更加美觀。我感到滿意度極大。

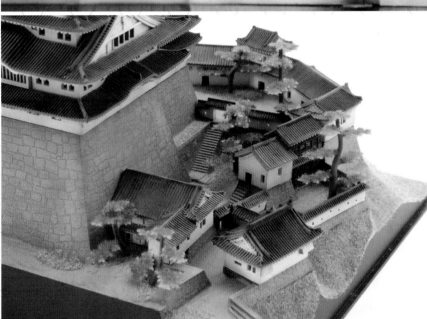

▼▶試著用同公司出品的環形燈（P.111）來進行拍攝。用一盞燈將陰影清楚地呈現出來的話，可以達到魄力十足的氣氛演出效果。另外也可以讓城堡穿過環形燈，直接照亮了城堡的天守閣。從下面照上來的光源會有夜晚投射燈光點亮的感覺。雖然這裡是將環形燈的使用方法稍微玩得過頭了些，但是比想像的效果還要好呢。

　城堡的套件包括建築物、地面、植物，僅在原來的套件中就已經有各式各樣的構成物登場。如果想用教科書那樣的技法組裝並塗裝這一切的話，作業會很大，距離作品完成的那一天恐怕會很遙遠。因此這次是以「好好地分開塗裝輪廓」、「好好地表現地面上的植物」這兩個條件，當作是完成作品的條件，朝著「想要完成一件城堡套件」的目標開始進行製作。做出這樣的決定後，那麼要注意的作業，以及想要活用的道具就很明確了。而且還可以反過來倒算完成作品所必要的步驟有哪些。

　我覺得城堡的塑膠模型果然很厲害，即使沒有塗裝，只是組裝起來也有相當大的成就感，任誰都能享受組裝情景模型的樂趣。完成套件之後，不禁也想去實際的城堡參觀看看呢。

【塗裝】
使用的塗料：水性HOBBY COLOR透明塗料
　　　　　：Mr.WEATHERING COLOR擬真舊化塗料
　　　　　：Mr.WEATHERING PASTE 擬真舊化膏
底色：水性黑色底漆補土（噴罐型）
屋頂：中性灰色、藍灰色（筆塗）
城牆：白色（噴筆塗裝）
地面：深黃色、Mr.WEATHERING PASTE擬真舊化膏 泥黃色

藉由細節提升與鮮豔的塗裝，
將「卡特拉斯」修飾得更加帥氣

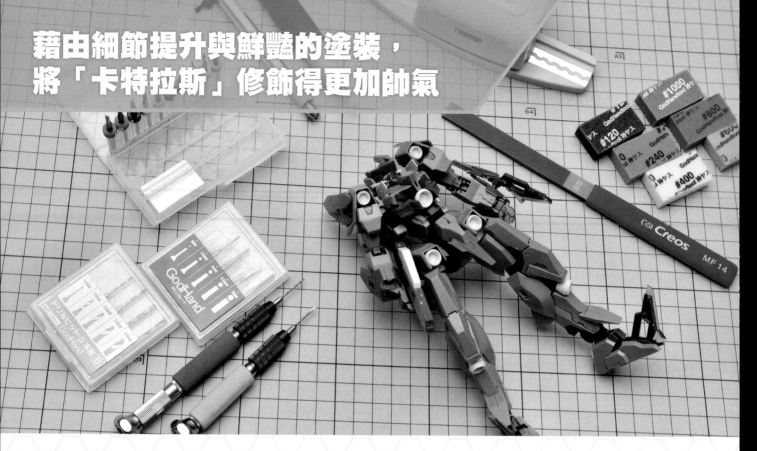

接下來要製作的是KODOBUKIYA的Frame Arms 骨裝機兵系列「SX-25 卡特拉斯：RE2」。這裡要以「勞作」篇介紹的工具與材料，以細節提升處理為中心來進行製作。確實執行包括了刻線加工、黏貼塑膠飾板、邊角加工等每個步驟來達到提升品質的效果。此外也請多加注意塗裝完成後要如何加上重點突顯效果的方法。

Frame Arms 骨裝機兵 SX-25 卡特拉斯：RE2
- 發售商／KODOBUKIYA ● 4950日圓
- 1／100、約16cm ● 塑膠模型套件

▶ 素組狀態

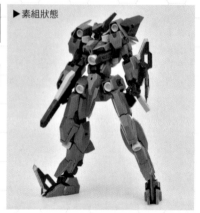

▌不斷地在模型套件上追加細節

在各處追加刻線加工處理

超硬合金刻線刀 0.15
入門套組（P.58～60）

①／首先在零件上畫一條條細節線條，同時考慮如何進行後續的刻線加工。請意識到要和原來的套件細節相較之下，不能有太多的不協調感。

②／沿著貼在位置參考線上的導引膠帶，用超硬合金刻線刀進行刻線加工。這道工程的重點在於導引膠帶需緊貼在零件上，以及刻線加工時不要用力過度。

③／刻線加工完成後，使用毛邊清潔刷和打磨工具來整理表面。這次是在後面的表面處理步驟中統一進行這個作業。

瞄準角落的間隙，以圓形的下凹形狀來追加細節

精密手用旋轉刀頭（P.54～55）

①／用精密手用旋轉刀頭雕刻出圓孔形狀。在以精密手用旋轉刀頭雕刻前，先用鑽頭淺淺地鑽出一個導引用的小孔。如果能在那之前，先用刻線針標記出鑽頭的位置參考點的話，加工的位置會更準確。

②／將精密手用旋轉刀頭放入導引用的淺孔中，輕輕地旋轉。因為切削性很好的關係，刀頭會不斷地向下鑽，要注意不要將零件鑿穿了。

③／當孔洞底部變得平坦後，將精密手用旋轉刀頭反轉一圈，去除沒有完全切削的部分以及切削殘渣。以同樣的方式，在零件的其他角落空間一個接著一個雕刻出圓孔形的形狀。

雕刻細節的作業結束後，接下來是表面處理

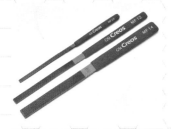

匠之鑢 極 雲耀打磨棒（P.68～69）

「神ヤス！」神打磨10mm厚
（P.66～67）

①②／塑膠零件表面看起來平整，但其實有少許凹凸。像是連接插銷的背面等塑料素材較厚的部分，容易產生縮痕，不要錯過這些需要修整的地方。為了去除這些缺陷部位，首先要用金屬打磨工具好好地磨平表面。

③／以金屬打磨工具確實修整至平坦後，再以「神ヤス！」神打磨10mm厚輕輕地進行打磨，整理表面。為了不要削掉先以金屬打磨工具整理好的邊緣，此時要以使用打磨面的中心部位接觸零件的感覺來進行細磨。

從上面黏貼裝飾配件的作業要在表面處理完成後進行

HG細節加工用打孔器（P.64）

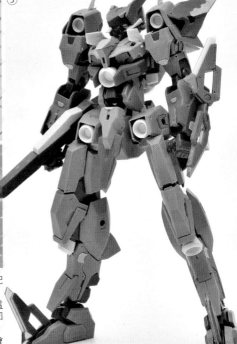

①／將使用細節加工用打孔器裁切下來的塑膠板黏接在零件表面。修飾板較大面塊的邊緣部分，可以配合原來零件的角度進行切割，使邊緣的角度平順連接。

②③／切下一部分以梯形①裁切出來的塑膠板進行黏接，製作出類似刀刃型天線的零件。如果只是把這個塑膠板從上面黏接在表面上的話，擔心強度可能不夠，所以在想要安裝塑膠板的部分雕刻出1mm的凹槽，好讓手作零件可以鑲嵌進去原來的零件。

④⑤／之後只要將塑膠板以插入凹槽的方式進行接著，這樣就完成了。如此一來，接著時的位置既不會偏離，強度也很足夠。

▌塗裝後的品質提升加工

入墨線&部分塗裝

NAZCA琺瑯塗料系列 凹痕灰色（P.43）

NAZCA系列 入墨線筆（P.42～43）

FINISH MASTER R墨線橡皮擦（P.48）

①／琺瑯塗料經常被用來入墨線，也非常適合區分部位的細塗。即使溢出範圍，只要塗上溶劑擦拭就可以了，所以也可以減輕擔心失敗時的壓力。

②③／擦拭入墨線時，請使用FINISH MASTER R墨線橡皮擦。用前端以撫摸零件般的感覺進行擦拭，那麼溝痕內的塗料就會好好地殘留下來，只擦拭掉溢出來的多餘塗料。處理完成後可以看到刻線加工部分的入墨線已經修飾得非常漂亮了。

以追加線條裝飾來呈現出想要突顯的部位

螢光橙色FINISH修飾貼片（P.50～51）

把修飾貼片裁切成長條狀後貼上零件。先裁切成會超出零件範圍的大小，貼上後再將超出的部分裁切掉，這樣就會與零件的形狀非常吻合。

金屬色加工留在最後

Primary metallic red
原色金屬塗料紅色
（P.100～101）

①／為了要充分活用金屬色彩色塗料原本的金屬質感，所以要等到零件整體塗上透明保護塗層，整理好光澤感之後，再塗上金屬色。

②／Primary metallic原色金屬塗料系列是塗料的顆粒本身就有著色，即使覆蓋塗色，顏色也不會變深，所以最適合用在噴射器的內側這類因為形狀的關係，容易裡側和外側噴塗的塗料量產生變化的立體形狀深處塗裝使用。

© KOTOBUKIYA

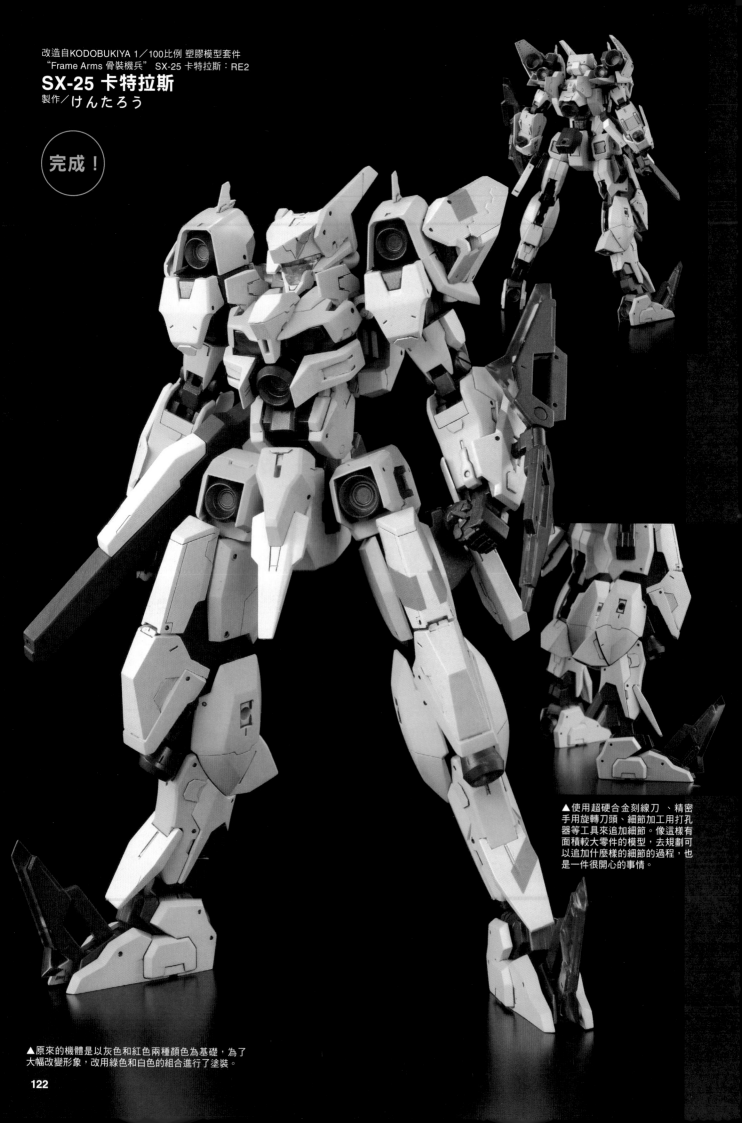

改造自KODOBUKIYA 1／100比例 塑膠模型套件
"Frame Arms 骨裝機兵" SX-25 卡特拉斯：RE2

SX-25 卡特拉斯
製作／けんたろう

完成！

▲使用超硬合金刻線刀 、精密手用旋轉刀頭、細節加工用打孔器等工具來追加細節。像這樣有面積較大零件的模型，去規劃可以追加什麼樣的細節的過程，也是一件很開心的事情。

▲原來的機體是以灰色和紅色兩種顏色為基礎，為了大幅改變形象，改用綠色和白色的組合進行了塗裝。

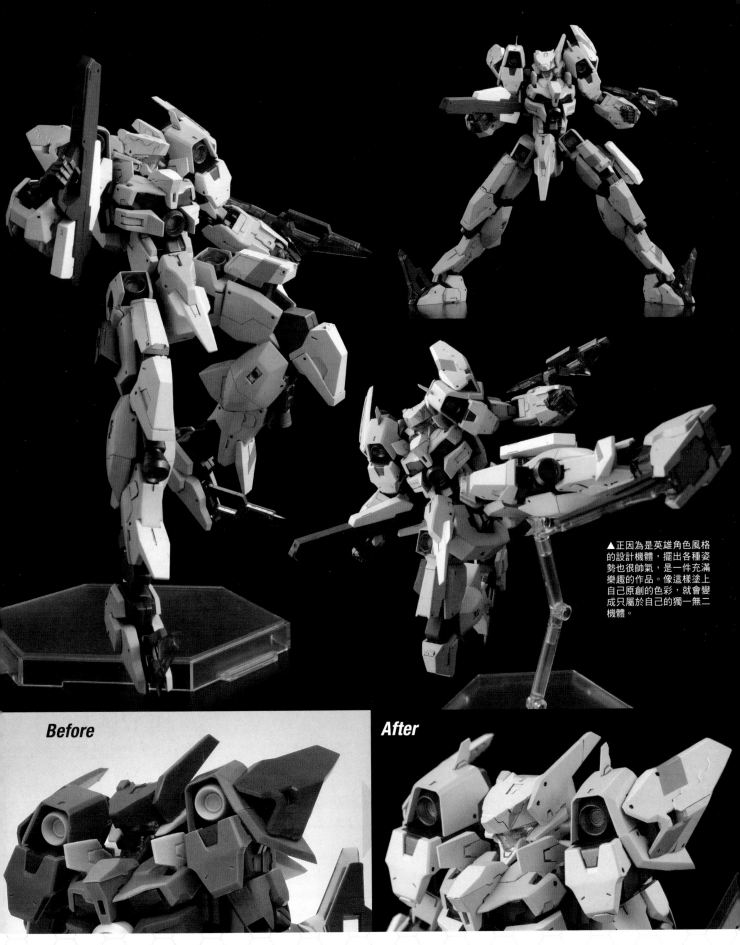

▲正因為是英雄角色風格
的設計機體，擺出各種姿
勢也很帥氣，是一件充滿
樂趣的作品。像這樣塗上
自己原創的色彩，就會變
成只屬於自己的獨一無二
機體。

Before

After

　製作這件卡特拉斯的時候，是以細節提升為中心，再加上自己所認為的帥氣
表現設計。作業結合了各個零件的邊角加工、平坦加工，以及刻線加工、圓形
細節的雕刻處理，還有加工塑膠板等等的細節追加作業。由這些作業組合而成
了加工密度相當高的一件作品。
　Frame Arms骨裝機兵的系列產品從英雄角色風格設計的機體，到軍武用色
風格較強的機體，甚至是機械的外形設計令人吃驚的機體等等，擁有各式各樣
的不同風格機器人形態。然而彼此都以相同設定的世界觀相連在一起，我們有
充分的自由度可以依照自己想要的方式享受機體的改造，並且也有很多專供客
製化改造使用的道具，與工具&材料的搭配性也非常出眾。就讓我們盡情地發
揮想像去製作出屬於自己的機體吧！

【塗裝】
使用塗料：gaia color塗料系列
整體底層處理：SURFACER EVO 白色＋粉紅色
本體綠色：祖母綠色
本體白色：純白色＋午夜藍色
骨架部分：午夜藍色＋Primary metallic blue原色金屬塗料藍色
噴射器內側：Primary metallic red原色金屬塗料紅色

© KOTOBUKIYA

重現採礦工地的場景底座上將「COSMOS & COMET」製作成宇宙開拓風格的情景

這裡要將VLOCKer's FIORE系列的「COSMOS & COMET」製作成情景模型風格。不僅僅是將模型套件組裝與塗裝而已,而是要與讓人聯想到宇宙礦場挖掘作業的底座組合在一起,使之成為一件有故事性的作品。同時也使用VLOCKer's系列的「Soldier Armor IV Space & Device」附屬套件,對角色本體也做出客製化的改造

使用的套件

VLOCKer's FIORE COSMOS & COMET
VLOCKer's Soldier Armor IV Space & Device (White ver.)
●發售商/VOLKS
●6930日圓(COSMOS & COMET)、2970日圓(Soldier)
●約16cm(COSMOS & COMET)、約10cm(Soldier)

用瞬間接著劑即可簡單處理好接縫和頂針痕跡!

造形村 瞬間接著劑 低黏度型「即著」/2g×3根裝(P.92)
造形村 瞬間接著劑 果凍型「盛著」/3g×3根裝(P.92)
瞬著君塗膠棒(P.92)

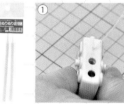

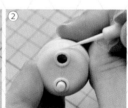

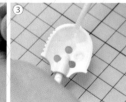

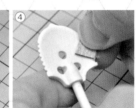

①/零件組合得很密貼的部分,可以流入「即著」來進行接著。因為「即著」馬上就會乾燥固化,所以可以快速地進行下一階段的消除零件接縫的工程。
②/零件稍微有間隙的部分,可以用瞬著君塗膠棒來塗上「盛著」,流入形狀內凹深處位置的多餘接著劑要在乾燥

前去除。
③④/零件內側等處的頂針痕跡也用「盛著」來代替補土塗布填埋,之後再打磨至平整。頂針痕跡在作品完成後會變得很顯眼,所以要好好處理。

用刮削刀將頭髮線條處理得更銳利

超硬刮削刀TOUGH(P.59)

①/將刮削刀的前端抵在頭髮零件的凹槽部分,將凹槽加工得更深一些。因為雕刻出來的溝痕是三角形的,所以可以雕刻出毫無違和感的頭髮形狀。
②/將刀刃牢牢抵住凸形面塊的部分,以鉋刀的要領來滑動刮削刀,可以將頭髮形狀修飾得更加銳利。

以「vallejo」系列塗料來進行水性塗裝

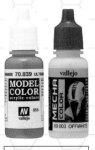

vallejo
vallejo Mecha Color
機甲色彩系列
（P.26～27）

①／使用噴筆進行塗裝。Mecha Color機甲色彩系列即使不稀釋也可以直接用噴筆進行噴塗，但是標準的vallejo（照片中是MODEL COLOR模型色彩系列）比機械色彩的塗料更濃，所以需要經過適當的稀釋。稀釋的時候，如果加入幾滴vallejo的Flow Improver流動改善劑作為緩乾劑的話，塗料的乾燥時間會變長，可以防止塗料在手持件中堵塞的狀況。

②③／身體的藍色按照皇家藍色、群青色、天藍色的順序進行塗裝。從零件的邊緣開始塗色，慢慢地向零件的中心移動塗色的部位，製作出有明暗的漸層效果。

④／頭髮以天藍色為底色噴塗完成後，按照淺藍綠色、白色的順序進行塗裝。將髮尾的藍色調修飾得更明顯一些。

製作「COSMOS & COMET」這對搭檔組合的底座！

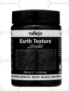

vallejo
情景效果素材系列（P.84～85）

①②／基底使用Styrofoam保麗龍。先將基底配合完成後要黏貼上去木製底座形狀進行裁切。然後加工成製作出斜坡。這個時候要預先決定好在情景中使用的VLOCKer's「Soldier Armor V Rod & Shield & Scissor（White／Clear Blue ver.）」（3080日圓）的護盾零件配置的位置。

③／基底做好後，將情景效果素材系列的 BLACK LAVA-ASPHALT黑熔岩瀝青塗在保麗龍的側面，在上面則塗上INDUSTRIAL THICK MUD工業厚泥。除此之外，再把顏色混合在基底上，呈現出就像地層被削掉般的感覺。

④／上面塗完後，開始要考慮套件的配置方式。因為這次想讓套件飄浮在基底上面，所以決定將一根壓克力棒插進基底，然後再將套件固定在棒上。

⑤／整體配置的規劃結束後，將幾種情景效果素材系列塗料混合，營造出岩石裸露的氛圍，再試著用STILL WATER靜態水來重現岩石切割作業中被水浸濕的狀態。

讓作品更加美觀好看的小技巧！

讓木製底座呈現出深度

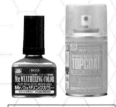
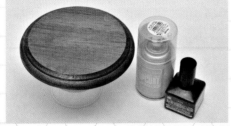

Mr.WEATHERING COLOR
擬真舊化塗料
STAIN BROWN
油鏽棕色（P.38）
Mr.PREMIUM TOPCOAT
光澤透明保護塗料（P.14）

木製底座用STAIN BROWN油鏽棕色來染色，讓色調變得更深，乾燥後再加上光澤的透明保護塗料塗層。這麼一來就會有像是塗上清漆般的質感。

手部零件以V COLOR來做出耐磨的塗膜

V COLOR塗料系列
（P.108～109）

在武器零件這些拆裝機會較多的PVC製手部零件上，使用塗膜較強韌的V COLOR塗料系列進行塗裝。為了使顏色盡量接近棕色，本體的手部零件選擇以vallejo的RLM26棕色塗料來進行塗裝。

將基底和木製底座牢牢地接著在一起！

UHU MAX REPAIR
超強力接著劑
（P.88～89）

①②／最後要將基底與木製底座接著在一起。這裡使用的是接著力超強的UHU MAX REPAIR超強力接著劑。將保麗龍製的基底設置在充分塗布了UHU MAX REPAIR超強力接著劑的木製底座上。

③／放置一天乾燥，即可接著牢固。順帶一提，同樣使用UHU MAX REPAIR超強力接著劑固定在基底上的壓克力棒，可以單獨舉起整個情景模型，由此可見接著力的牢固程度。

使用VOLKS無比例塑膠模型套件
"VLOCKer's FIORE" COSMOS & COMET、
"VLOCKer's" Soldier Armor IV Space &
Device (White ver.)改造

COSMOS & COMET
製作／けんたろう

完成！

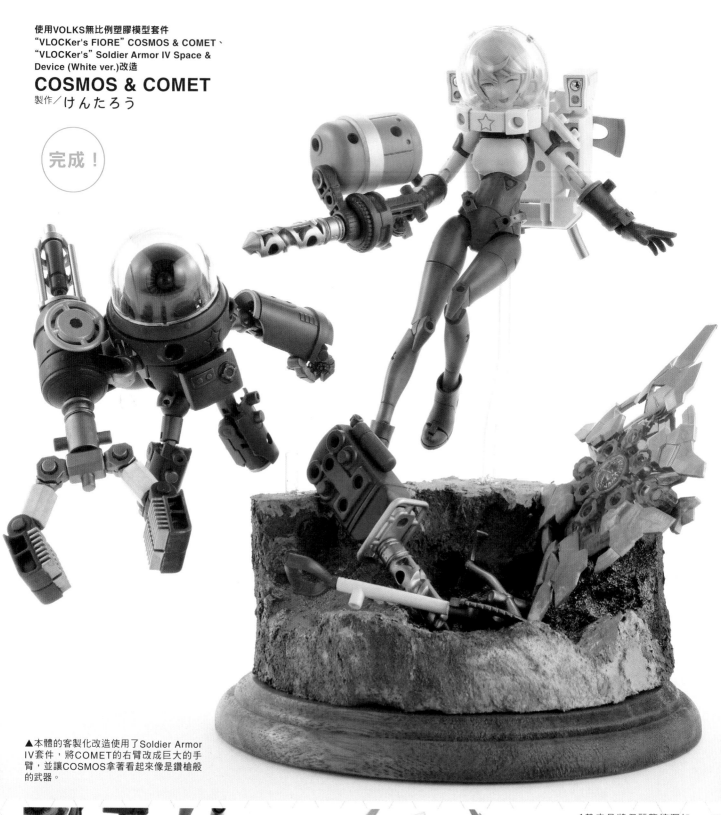

▲本體的客製化改造使用了Soldier Armor IV套件，將COMET的右臂改成巨大的手臂，並讓COSMOS拿著看起來像是鑽槍般的武器。

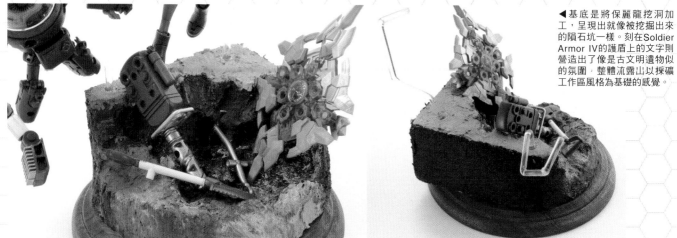

◀基底是將保麗龍挖洞加工，呈現出就像被挖掘出來的隕石坑一樣。刻在Soldier Armor IV的護盾上的文字則營造出了像是古文明遺物似的氛圍，塑體流露出以採礦工作區風格為基礎的感覺。

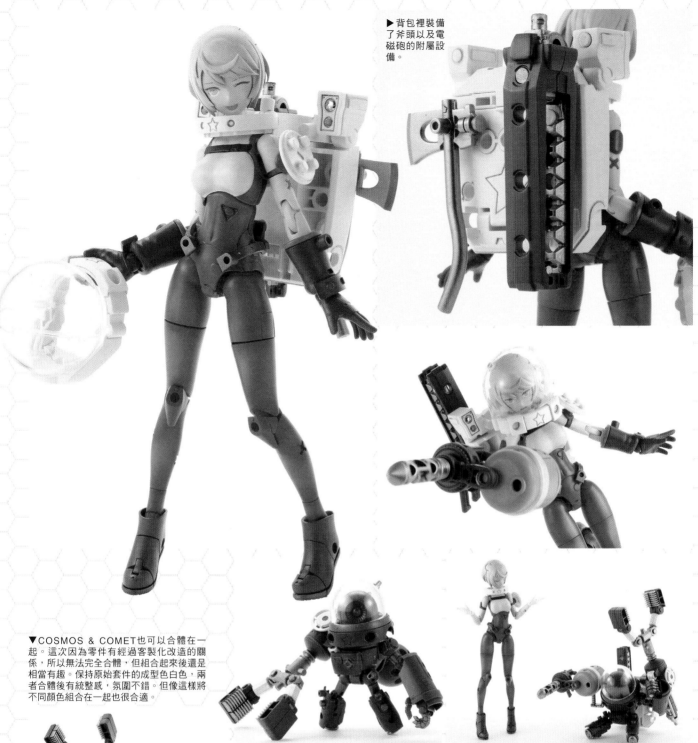

▶背包裡裝備了斧頭以及電磁砲的附屬設備。

▼COSMOS & COMET也可以合體在一起。這次因為零件有經過客製化改造的關係，所以無法完全合體，但組合起來後還是相當有趣。保持原始套件的成型色白色，兩者合體後有統整感，氛圍不錯。但像這樣將不同顏色組合在一起也很合適。

這個VOLKS的COSMOS & COMET，看起來就是非常聰明的一個女孩與小型支援機器人的搭擋組合，以宇宙開拓時代的淘金熱為印象製作成情景模型。這裡試著呈現出她們挖掘到一個古代文明的護盾，正在拍攝紀念照的場面。

因為COSMOS & COMET的零件整體都是白色的，所以要改塗成自己喜歡的顏色非常容易操作。vallejo的群青色是非常漂亮的顏色，所以這次便決定以這個顏色為主色。下半身整個塗成藍色，看起來是否有身穿連身工作服，就像是開拓者般的服飾搭配呢？另外，COMET也改變髮色，以綠色為基調進行塗裝。為了不要讓色調變得太偏藍色，這裡選擇了深綠色與淺綠色的色彩組合。

vallejo擁有Model Color模型色系列、Mecha Color機甲色系列、稀釋成噴筆專用的Model Air系列等多種塗料系列，合計有超過1000種顏色的產品陣容，相信一定可以找到自己喜歡的顏色。在店家的貨架前煩惱要購買哪種顏色也是一件很有意思的事情呢。也建議各位可以先看看VOLKS發行的vallejo色彩型錄。

於是乎，宇宙開拓時代的女孩打扮的COSMOS & COMET作品完成了。覺得最後修飾完後給人相當可愛的印象。大家也請依照自己的喜好來幫女孩塑膠模型塗裝改色，讓她更加可愛，表現出屬於自己的風格吧！

【塗裝】
使用塗料：vallejo
整體底色：白色機甲底塗色
本體藍色：皇家藍色、群青色、天藍色
本體白色：米白色
紅色：SZ紅色（Mecha Color）、螢光橙色
頭髮：天藍色、淺藍綠色、白色

手套：RLM26棕色、棕色（V COLOR）
靴子：紅革色
COMET綠：墨綠色（Mecha Color）、淺綠色（Mecha Color）
COMET銀：金屬鋁色（Model Air）、鋁白色、槍鐵色（Mecha Color）

STAFF

■著者
けんたろう

■企劃・編輯
長尾成兼

■攝影
井上寫真スタジオ／葛貴紀

■設計
A・D・A・R・T・S／仲快晴

■編輯
橫島正力
加藤みつえ
樋口彩月
時津弘

■進度管理
山下志保

■助理編輯
河村奈梨

廣告
封面2 VOLKS
封面3 童友社
封面4 gaianotes

協力

青島文化教材社
ARGOFILE JAPAN
wave
AIRTEX
M.I.Molde
gaianotes
海洋堂
GATTOWORKS
KATO
GOOD SMILE COMPANY
GodHand神之手
KOTOBUKIYA
GSI Creos
STAEDTLER NIPPON

CEMEDINE
TAMIYA
TOAMIL
童友社
NAGASHIMA
HASEGAWA
Happinet Hobby Marketing
PMOA
Fine Molds
FUNTEC
PLATZ
プラモ向上委員會
VOLKS
MegaHouse

製作模型更加方便愉快的
工具&材料指南書

作　者　HOBBY JAPAN
翻　譯　楊哲群
發　行　陳偉祥
出　版　北星圖書事業股份有限公司
地　址　234 新北市永和區中正路462 號B1
電　話　886-2-29229000
傳　真　886-2-29229041
網　址　www.nsbooks.com.tw
E‐MAIL　nsbook@nsbooks.com.tw
劃撥帳戶　北星文化事業有限公司
劃撥帳號　50042087
製版印刷　皇甫彩藝印刷股份有限公司
出 版 日　2023 年 5 月
I S B N　978-626-7062-50-0
定　價　450 元

國家圖書館出版品預行編目（CIP）資料

製作模型更加方便愉快的工具&材料指南書 / HOBBY JAPAN
作；楊哲群翻譯. -- 新北市：北星圖書事業股份有限公司,
2023.5
128面；21×29.7公分
ISBN 978-626-7062-50-0(平裝)

1.CST: 模型 2.CST; 工藝美術

999　　　　　　　　　　　111021787

如有缺頁或裝訂錯誤，請寄回更換。

模型作りが楽しくなる工具&マテリアルガイド
© HOBBY JAPAN

官方網站　　　　臉書粉絲專頁　　　LINE 官方帳號